《 大義覺 》

編劇 李國修

（戲開始之前 — Before the beginning ）

△景：祠堂。（不同時代的场景交叠重叠、以祠堂為主
要視覺區）

△晴空而月夜．祠堂外，煙霧繚繞．

△儀聲中眾父执诗荣外閒心門，繞香堂．诗荣拜师父請
P.1　書的之入坐荣，跪家門．

↓　　　↓　　↓

△（印刷文字段落，字跡模糊難以辨識）

△通配：（孔儀宫示）闡香堂！

△幕：S：1　　　　　　　△時：1911年5月10日夜．

△景：祠堂中．　　　　　△人：陳地昌、胡望、傅
　　　　　　　　　　　　　道配、引道師、邊豪
　　　　　　　　　　　　　倒．

△祠堂大殿裡香烟繚繞、燭火搖曳．眾人頭綁青巾．

△陳地昌闡香堂收胡望（　　　　　　）等荣诗荣．祠
堂內傅道師請三祖、上香燭设．在荣桌前申志請祖，

氣氛

屏風表演班
Pin-Fong Acting Troupe

在 宜蘭 和 他媽 人 經營 一家 冰店 —— 那種 古早 口味 的 傳統
小鄭：冰 ~~還沒好~~ ~~新年！新年 拿著 他的事 看著~~ 么妹。 ~~他 ~~~~安妤~~
在家、早上 氣氛 剛 的 年就是 這個樣子。

么妹：小鄭！你知道嗎！? 去年，我就是站在這裡永遠記
得鏡頭 離開 我 之前說 的 最後 一句話 ——「么妹！你等
我 五分鐘！」

△ 沈默。

小辣椒：么妹，我爸 曾經 和 我提起 說 你爸 ~~重話 送給你~~ 以前
一捲 每支 季帶，曲名 叫做《給朋友 的 一句話》。他說
有空 的時候 要我問你 那句話 是 什么 !? 你的 朋友 的 一句
話 是 什么話 !?

P.76

么妹：——「我想念你」。

△ 幻光 轉亮。

△ 窗台 視線 走出 元義 舞臺（ 元個 少年 人 ）。

SE：《給 好朋友 的 一句話》 音樂 揚起。

△ 幻光 轉黑。

—— △ 謝 幕。 ——

—— 全 劇 終 ——

（After the ending）

△ 校園 一角，元個 少年 人 玩 泡泡 棒球賽。

△ 投影 ——（字謎）「1971年 8月2日 中華少棒在美國威廉波特試

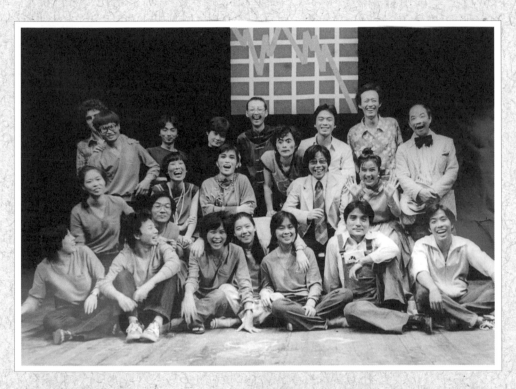

↑ 吳靜吉博士（圖中第二排右二戴墨鏡者）是李國修的劇場啟蒙恩師，
李國修認為在蘭陵劇坊時期所受的表演訓練，
給了他日後創作取之不盡，用之不竭的養分。

● 李國修解說《半里長城》
　導演理念。

● 李國修在舞台設計會議中，
　提出把《半里長城》主場景興安宮
　前後翻轉的概念。

↑ 2006 年李國修受廖瑞銘教授
（第一排右二）邀請，至臺中靜宜大學
臺文系開設戲劇創作課程。
（第一排左一為編者黃致凱）

← 李國修（圖左）認為教學相長，
教課收穫最大的是自己，
於是在最後一堂課結束，
都會對學生行「謝生禮」。

1980 年，蘭陵劇坊推出
《荷珠新配》，李國修
在劇中飾演趙旺一角，
因靈活的肢體與獨特的
喜劇節奏，大受觀眾歡
迎，成為當時劇場備受
矚目的新秀。

↑臺灣莎士比亞權威彭鏡禧教授評譽:
「李國修用他縝密的頭腦,幾乎是以數學概念在精算《莎姆雷特》每個場次的角色上下進出,將一齣大悲劇顛覆成喜劇,這當中的編劇技巧相當高超。」

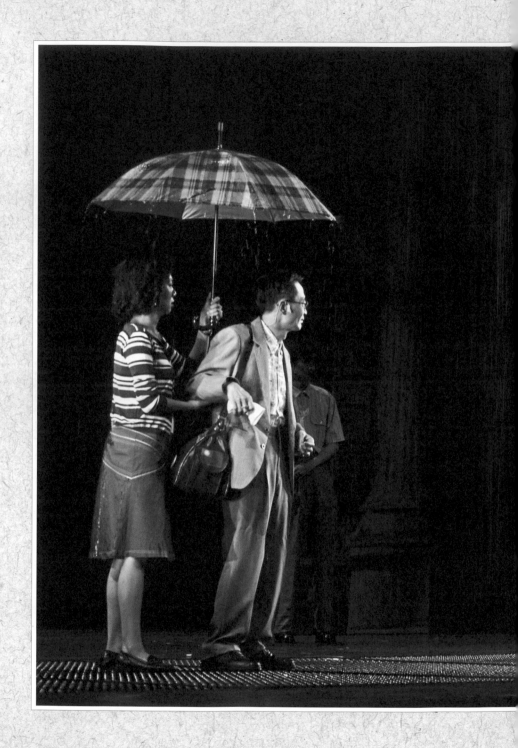

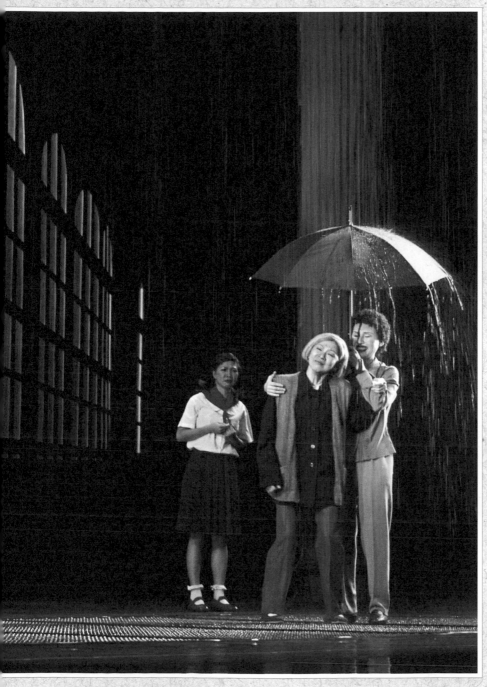

⬆ 李國修向來對舞台視覺的場面調度相當用心，在《西出陽關》裡使用 150 加侖的水，
從舞台前方傾盆而下，利用水循環的概念，製造出滂沱大雨的動人場景。

↑李國修曾說:「戲劇是我的生命,王月是我的全部。
我全部的生命除了戲劇,只剩下王月。」

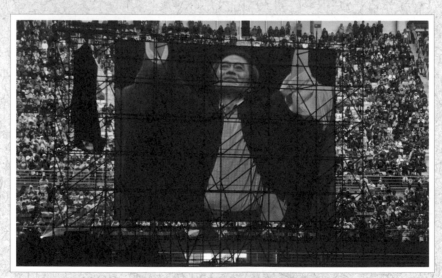

↑ 2011 年的《京戲啟示錄》是李國修最後一次登台表演,
屏風表演班決定於 12 月 30 日在臺北田徑場進行現場戶外轉播,
當天觀眾席爆滿,全場有上萬名的戲迷前來參與。

Hugh K.S. Lee's

Classroom of

Write, Act, and Direct

李國修
編導演
教室

黃致凱　編著

關於李國修 Hugh K.S. Lee

（1955.12.30～2013.7.2）

　　李國修集劇團創辦人與經營者、劇作家、導演、演員於一身，第一屆國家文藝獎戲劇類得主及多項戲劇獲獎紀錄。編導三十齣原創舞台劇，個人演出超過百種角色，舞台表演逾千場，是當代華人劇壇深具成就的全方位戲劇藝術家。祖籍山東萊陽的李國修，1955年生於臺北中華路鐵道旁的違章建築，成長於西門町的中華商場，畢業於世界新專廣播電視科。八〇年代因參與電視節目《綜藝100》短劇演出，並在1982年榮獲「第十七屆金鐘獎最具潛力戲劇演員獎」，進而成為家喻戶曉的喜劇演員。1986年成立「屏風表演班」，一路堅持原創，搬演臺灣這片土地上的生命故事，使屏風成為華人地區重要的演出團隊。李國修認為劇作家靠著生命、情感和記憶來創作。身為外省第二代的他，以戰後兩岸分隔的歷史事實，為父執輩編導出關於老兵對家鄉思念的故事《西出陽關》，並以劇中「老齊」一角，被媒體評譽為「最接近卓別林高度的演出」。

　　引發臺灣劇評讚譽最多的《京戲啟示錄》，是李國修為自己做京戲戲鞋的父親而寫。李父家訓「人，一輩子能做好一件事，就功德圓滿了。」更成為李國修的座右銘。戲劇專家評譽「李國修以個人生命經驗，觸動集體記憶之海」、「《京戲啟示錄》可說是有如神助，場面調度在這齣戲裡靈活到了極點」、「它亦喜亦悲，悲喜交迸，充盈著時代風雨與人生際遇，蘊蓄著歷史厚度與生活實感」；「《京戲啟示錄》最明顯的符號就是戲鞋和中華商場，這對新一代的我們來說，已經成為一種文化遺產」等。此劇啟發無數觀眾對人生追求的意義，成為華人劇壇的榮耀之作。

　　李國修從尋根到定根，繼而為母親創作《女兒紅》，表達對母親的追憶，也是他對個人的生命旅程與家族歷史，做的一場最深沉告白。影評人聞天祥稱李國修是用舞台說故事的大師，能把家庭點滴化為時代縮影，跨越了性別的局限，展現炫目的時空魔法以及永不嫌多的情感與寬容。李國修也為兒子創作魔術奇幻劇《鬆緊地帶》、為女兒創作《六義幫》等。

　　李國修並不是一個有特定風格、特定形式的編劇，他喜歡用不同的體

裁、不同的形式來創作，每個作品都以不同的主題進行探索。如他創作的「風屏三部曲」系列《半里長城》、《莎姆雷特》、《京戲啟示錄》，藉戲中戲的形式，探究劇場與人生之間的微妙關係。國際作家陳玉慧分析，李國修擅長解構主義，能將臺灣社會現象及小市民心理，處理成悲喜交加的戲劇文本，也是臺灣劇場創作者中最精闢於解構之道的人。

李國修也針對時事，以戲劇角度反映社會現象，如《救國株式會社》、《三人行不行I-V》城市喜劇系列。而對現代男女複雜的情愛關係，他也提出獨特的戲劇手法予以詮釋，臺灣戲劇學者于善祿稱譽李國修的《婚外信行為》比英國作家哈洛‧品特（Harold Pinter，1930～2008）的《情人》還要深沉，藝術技巧更高超。

為向莎士比亞致敬，李國修將經典悲劇《哈姆雷特》改編成情境喜劇《莎姆雷特》。臺灣莎士比亞權威彭鏡禧教授評譽：「李國修用他縝密的頭腦，幾乎是以數學概念在精算《莎姆雷特》每個場次的角色上下進出，將一齣大悲劇顛覆成喜劇，這當中的編劇技巧相當高超。」而改編自陳玉慧原著小說的《徵婚啟事》，探討現代女性的婚姻態度，也挖掘男人的寂寞，李國修更在台上一人分飾二十個徵婚男子，挑戰表演的極限；此外，李國修也曾改編張大春原著小說《我妹妹》，以眷村故事探討庶民記憶。

李國修認為，在這無限想像的劇場黑盒子裡「空間不存在、時間無意義」，他也認為劇場是造夢的場域，因而在許多作品裡，李國修讓觀眾對舞台空間有嶄新的視覺體驗。1994年《西出陽關》舞台上呈現磅礡大雨的視覺特效；2002年《北極之光》的雪地極光幻化場面；2003年《女兒紅》百位演員同台、爆破場面震撼人心；2005年《好色奇男子》三千顆燈泡，營造萬點星光搖曳生輝的壯闊場景；2008年《六義幫》全劇超過五十場次、一百一十五個角色，全場不暗燈，舞台呈現電影蒙太奇般的場景流動。

此外，李國修的筆下角色面貌多端，文本繁複巧妙，通常以數條主線同時進行，最後重疊相交，達到不可預期之高潮。李國修獨特的風格，總能抓緊時代脈搏，藉由嘲諷社會時事達到娛樂效果，卻又發人省思。

李國修對劇場的熱情不僅止於反應在屏風表演班的作品上，他對於提攜演員，更是不遺餘力。其中得獎的有：郭子乾（第三十八屆金鐘獎最佳主持人）、曾國城（第四十一屆金鐘獎最佳主持人）、楊麗音（第四十一屆金鐘獎最佳女主角）、林美秀（第四十六屆金鐘獎最佳女主角）、樊光耀（第四十屆金鐘獎最佳男主角）、萬芳（第卅九屆金鐘獎最佳女主

角）、黃嘉千（第四十四屆金鐘獎最佳女配角）、徐譽庭（第四十七屆金鐘獎戲劇節目最佳編劇）等，這不僅使李國修成為金鐘獎頒獎典禮上，最多得獎者感謝的對象外，更讓「屏風表演班」等於「屏風鍍金班」的名號不脛而走。

近年來，李國修致力深耕表演藝術教育，曾至臺北藝術大學、臺灣大學、靜宜大學、臺南大學開設專業戲劇課程，也受邀至政治大學、中山大學、成功大學、東華大學、海洋大學、世新大學、清雲科技大學等校擔任駐校藝術家，並走訪各地發表超過千場以上的表演藝術講座。

李國修的作品記錄臺灣環境的變遷與時代流轉，為這片土地留下了豐富的戲劇人文面貌。他用戲劇表達對生活的態度、生命的情感，亦期待觀賞者能從中獲得自我省思，這即是李國修致力推動的劇場理念──「看戲修心，演戲修行」。

國修老師開課了

<div align="right">王月</div>

　　首先恭喜皇冠出版六十週年，更全心祝願皇冠陪伴我們下一甲子閱讀的幸福時光！

　　讀著《李國修編導演教室》這本書，深刻地感受到國修正在用輕鬆詼諧口吻，活生生的在講課……是的，我們可以宣告：國修老師開課了！

　　書內容娓娓道來：國修老師從陪考生，卻正取進了蘭陵劇坊，接受吳靜吉博士的戲劇啟發。在不懂表演時，國修曾為了如何在舞台上哭，而真的在傷口上灑鹽，當時的他剛好嘴裏有傷口，要哭時他一背台，從口袋抓一把鹽，往嘴裏塞，當下他也真的哭出來了。但他知道這樣的表演是不對的，於是他開始整理出一套屬於李國修表演訓練的課程；從專注到想像，從放鬆到控制，如何準確使用情緒記憶檔案，教得比西方的方法演技更能讓演員專研表演，他迫切地想釐清演員沒有所謂的「入戲深」，更不能走不出角色，因為表演是一種專業精確的技術。

　　在編劇上，國修不僅在屏風表演班的舞台上，留下二十七部作品，在這之前，他寫過上百個劇本。他曾給自己出題目，從劇名一個字，他取了「謎」，到了七個字，正在想不出劇名時，出門穿鞋看到一堆球鞋在地上，突然想到了「這雙球鞋是誰的」，剛好七個字，於是也寫出了一個推理喜劇。從這樣自我出題地寫劇本，到國修的作品可以成為經典，屢獲重要文學獎的肯定，不僅因為他從不放棄地學習，更因為懂得提煉生命經驗。他了解「說什麼比怎麼說」更重要，他精通結構更擅於解構，他更明白劇本沒有了人味，情節再精采也沒有用。

　　在導演上，從參與業餘劇團，國修第一次導戲，便把傳統的客廳戲，整個沙發組背台來處理。到屏風的「京戲啟示錄」可以把戲中戲中戲，處理的出神入化。他不要導演只在處理演員的表演，他認為導演是演出的總指揮，是整合劇場所有元素的人。國修早已像拍電影一樣地處理特寫、遠景、剪接，他的時空轉換更不受舞台的限制，所以也是我認為國修的舞台作品早已

是一部部傳世的電影。

　　《李國修編導演教室》不僅是一部表演藝術的寶典與祕笈，這一堂堂精采絕倫的表演課、導演課、編劇課，更是人生的功課，因為課程中處處要我們在表演中體現生活，從戲劇裡精進人生。並且在你創作低潮時，他陪伴你、鼓勵你。在你得意自滿時，他提醒你、督促你。國修一向樂為人師，而現在我們每個人都可以擁有這位良師，再讓我說一聲：國修老師開課了！我們都開開心心進教室吧！

是你，你照亮了我的生命

徐譽庭

他說：「創作，要從小處去挖掘，挖掘得夠深、夠精采，它就大了！」

那時候我根本聽不懂。多年後，在見證了許多失敗的史詩鉅作後，剎那間明白了：「從大處去說一個故事，就好像走馬看花的『必到景點』旅遊行程一樣，經常過於浮面。」

他說：「最經典的作品，皆是對人心人性的極致探索。」

我當時依舊沒弄懂。後來在自己創作的時候終於領悟了「感同身受」的巨大。有天夜裡在看完《分居風暴》後，我想打電話給他，跟他說：「看『人』，果然是最震撼的！」

他說：「要成為一個好編劇的方法就是——動手去寫。」

我以為他在敷衍我。但後來，這句話，變成了我告誡那些想成為編劇的人們的「誠心建議」。

他說：「我以妳為榮。」在我離開屏風十七年後。

而我想說：「是你，你照亮了我的生命。」

期待在屏風子弟細心的匯整之下，國修老師的精采能延續、能繼續地照亮更多戲劇人的生命。如果那些精采的「國修獨門理論」，你現在還「不懂」，沒關係，因為你需要時間、歷練、你需要拿起你的筆。

端出一碗好麵！

樊光耀

　　日本大導演小津安二郎有一本文集：《我是賣豆腐的，所以我只做豆腐》。這書名道盡藝術工作者的專一，也跟李師國修的專業哲學如出一轍。國修老師常常以「賣麵的」作為比喻，提醒自己也惕勵我們，他總說：「賣麵的最重要的就是把湯熬好！」他說的熬湯，便是對演員演技養成的基本功要求。

　　國修老師對於臺灣表演藝術的貢獻，毋須贅述，但起先，這位沒喝過洋墨水，甚至不是科班出身的表演藝術工作者，他的藝術思維、作品呈現、劇場經營、教育理念，卻時常受到業界（特別是）學界的輕視與訕笑。然而他絲毫不以為意，憑著超強的個人意志，在極有限的資源下，土法煉鋼，鑽研「方法演技」（method acting），並在屏風表演班的舞台上逐步累積，以致日後，李國修成為全球華人中，對於「方法演技」的探索最深遠，實踐最徹底，認知最全面的人之一。這鍋湯，他熬了四十年！

　　許多人聞香而來，這位大廚也從來不吝於傳授，他樂於教人如何熬湯。2000年正式參與屏風的演出，初來乍到的我不按屏風文化，每見國修必照職場通例稱呼為「導演」，然而除了我之外，幾乎所有演職人員皆以「老師」稱之，我非常納悶，並且認為，我是來工作的，國修以往又沒有教過我，我就是不喊他「老師」。沒過多久我改口了，我再也沒有稱過他「導演」，而心悅誠服地尊稱他為「老師」。因為我發現國修把來屏風工作的朋友，特別是演員，都視為有心學習表演的人，不但是屏風的演員，更是屏風的學員。我才恍然大悟，屏風表演「班」，不僅僅是個戲班子，更名符其實是個班級，是個私塾，是個學校。我終於理解並承認，李國修當然是班主任，是校長，是教育家！這正是他的興趣、抱負與胸懷：「喜歡演戲？我教你！」

　　對於表演教學，國修老師真正做到了「有教無類；因材施教」。不管演員資歷深淺，戲齡長短，表現優劣，他從來一視同仁。而演員縱有不同的天賦條件、領悟程度、專長特質，他總能找到他們能理解的方式，將他們引導至更正確的方向。但是先決條件是，學員們對表演所呈現的態度與付出的

努力，必須達到他的高度認可。帶藝投師的我，雖未磕頭，卻真真切切是國修老師一手拉拔起來的。不諱言，我曾懷疑過他的表演教學，覺得表演的世界之大，未必如他所言，但歷經日復一日的排演與課程，我卸下了預設與防備，接受老師全面的表演訓練。我發現雖然他不等同於表演世界的全部，但卻是可以帶領我航向更廣闊的表演領域的最佳領航者。在我不同的階段，老師深刻體察我的缺點與需求，循序漸進，對我進行不同的提示與調整。從最基礎的訓練開始，到成為極少數上過他「高級班」的親信演員，我獲益良多且受用無窮，他絕對是我永遠的表演導師！

2005年11月12日晚間，屏風《昨夜星辰》巡演至新竹，謝幕時，國修老師拉起我的手，在舞台上對全場宣布稍早我獲頒金鐘獎最佳男演員的喜訊，我喜極而泣之餘，充分感到他的興奮與激動更勝於我！如同我看過他為其他子弟兵演員獲獎時所流露出的喜悅，我明白，老師是真的替他所調教出來的演員感到驕傲。

在教室裡，在排演場內，在舞台上，在生活中，國修老師的表演教學無所不在。他常說他是「老老貓」，意謂比老貓還老到。他不費吹灰就可以洞悉學員們的身心狀態與準備，進排演場前有沒有做足功課，完全逃不過老老貓的法眼。他善於觀察人的行為，分析人的心理，他是我所見，為他人做心理測驗或解夢，最「唬人」的。他總有辦法讓人卸下心防，重新認識自己。他演戲，他導戲，他寫戲，他教戲，他思考，他焦慮，他嚴肅，他嬉戲，他憤怒，他喜樂，他冷眼，他熱情，他熱愛生活，他永遠感恩，他一輩子從事表演，他超越表演一世人。

　　他不要演員自視天才，他要演員善用天賦。
　　他不要演員搶著表現，他要演員享受表演。
　　他不要演員通俗表演，他要演員完整表達。
　　他不要演員只是想到了什麼，他要演員確實感覺到了什麼。
　　他不要演員逃避自己否定自己，他要演員面對自己挖掘自己。
　　他不要演員傳播別人的八卦，他要演員觀察別人的言行。
　　他不要演員之間仰賴默契，他要求角色之間養成習慣。
　　他不要演員依附類型，他要求演員創造典型。
　　他不要演員鑽牛角尖，他要演員活在當下。
　　他不要演員耍小聰明，他要演員下真功夫。

每當大家辛勞的排演結束，國修老師最常對演員的鼓勵就是：「功不唐捐。」他認為戲只會越排越好，功夫不會白白浪費。就像熬湯煮麵一樣，他告誡我們：「你賣的每一碗（種）麵都不一樣，但各個口味要維持一樣。每天賣一百碗也好，二十碗也罷，投注的心力，不能變！」

　　去年2013，屏風重製《西出陽關》，我何其有幸，在國修老師生命的最終階段，由他本人親傳親授，接棒飾演原本由他所創造的經典角色「老齊」。他在與病魔纏鬥中不時對我加以指導、修正，在我生日當天，他所傳來的簡訊，往後將會持續提醒我鼓舞我，因為他不能再陪著我熬湯了，只能記住他的教導、操練與勉勵。簡訊寫著：「端出一碗好麵，讓客倌細細品嚐！」

把你訓練成我的對手

黃致凱

　　「我要把你訓練成我的對手，在劇場的擂台上較勁。」國修老師對每個課堂上的學生都這麼說。2002年，還在就讀臺大戲劇系三年級的我，對畢業後的出路感到徬徨，因為我是第一屆的學生，毫無學長姊的前例可循。

　　就在大三下學期，國修老師受系主任彭鏡禧之邀，來臺大開了「導演實務」的選修課程。想修那門課不是在網路選課系統用滑鼠點一點就好了，他的要求如下：繳交自傳一千五百字、過去作品DVD、未來導演學習計畫一千字、現場呈現十分鐘戲劇片段、口試──由於門檻嚴苛，近乎研究所入學推甄的標準，最後只有七個人來報名，他硬生生只錄取了三個，我是其中之一。那學期的課程讓對未來茫然的我大開眼界，與其說國修老師像是大海中的一根漂流木，我更覺得他像是一艘準備遠航的大輪船，順手把我撈上甲板──國修老師對劇場的熱情會把人燙傷，從他的身上我感受到，原來劇場不只可以是一份職業，還可以是一份志業。

　　學期結束後，修師說：「你如果還想學，就來屏風吧！」那年的暑假，我成為了屏風的見習生。我坐在排練場最角落的位置，每天除了掃地、拖地、倒煙灰缸之外，就是「看」。我看著導演和演員透過排練把角色的形狀雕塑出來；我參加所有的設計與技術會議，了解場景調度的原理。在整整看了一年兩齣戲製作之後，我才有資格當助理。或許是這份熱情與傻勁打動了他，2005年我正式磕頭拜師，成為入門弟子。

　　劇場界都知道國修老師是編、導、演三絕，但他除了創作之外，在戲劇教育上，可說是提攜後進不遺餘力。除了屏風內部的演員訓練，我跟著他在北藝大戲劇研究所、臺大戲劇系、靜宜中文系、臺南大學戲劇創作與運用學系……等校系開設專業課程，陪著他走南闖北，貼身學習他的思想。他是一位胸襟開闊的藝術家，熱於分享他的創作經驗，他從不留一手，學生隨便問一個問題，他就可以回答兩個小時。

　　修師常說，他對人生有三個重要信念：「一求溫飽、二求安定、三求傳承。」他對我的要求極其嚴苛，跟隨在他身邊十一年，他從來沒有稱讚過我

一句，準確地說是「一個字也沒有過」，因為他做京劇戲鞋父親從沒稱讚過他，「你做好是你應該的。」國修老師用他父親的教育理念來訓誨我、提點我，指正我，他說：「你錯了就是對了，因為創作和人生一樣，錯中學，做中學。」2010年我以魯凱族巴冷公主傳說為主題，編導了臺北市花博的開幕典禮指定演出《百合戀》，並創下連演一百九十六場的空前紀錄。最終場演出時，國修老師坐在我身旁，他沒有向我祝賀，而是一如往常地跟我分析：「你舞台構圖的能力還是不足，右舞台的山洞應該還要再高一點，劇場整體視覺才會有高低的層次……」我何其有幸遇到了一位嚴師，演出到了最後一場，他還在給我筆記。我慢慢從國修老師嚴謹的劇場教育與生活教育中去感受到某種被父親管教、被父親影響的感覺。我終於理解過去中國人為什麼要叫「老師」作「師父」，因為老師就是另一個父親。

國修老師在多年前，早有將他的教學講義出版的念頭，但因自身要兼顧創作與劇團經營，一路延宕至今。去年三月我和毓棠師姊協力完成《李國修戲劇作品集》的出版後，修師便要求我著手整理他的創作思想，並指示我以第一人稱來撰寫，儘可能地還原他的口吻，與課堂上所表述的戲劇觀念，於是我便戰戰兢兢地開始進行這多達十八萬字的龐大寫作計畫。《李國修編導演教室》有別於一般的戲劇理論，書中提出的創作觀念，都是經過作品不斷地實踐，從失敗的經驗中檢討，慢慢累積形成的論述，因此這本書可說是一本劇場實戰的寶典。我儘可能地把修師的創作旅程、作品範例、生活小故事等，作為講義的內容佐證，務必使修師的創作思想能清楚地傳達。

2013年6月19日，我打給老師：「緒論和表演課的前兩堂，我寫好了，你要不要看一下？」「你印出來拿到醫院給我。」老師平靜地說，我當下直覺不妙，連夜沒睡，又趕了一萬多字，就為了能讓他多看一些。翌日，我下臺中去醫院探視他，打開房門時，他立即精神炯炯地從床上坐起，要我把這本書已經完成的篇章一字一句讀給他聽，然後他一如往常地告訴我文章結構哪裡有問題，哪裡需要補充作品的範例，他生龍活虎的樣貌，讓我數度彷彿置身在排練場或課堂。

國修老師曾說：「我願意死在舞台上。」我眼中的他，是真真切切地在體現對戲劇的熱愛。這本書是他從事劇場近四十年的心血結晶，從不藏私的他一直希望透過思想的傳遞，可以有步驟、有技巧地讓創作者學習掌握編、導、演的技巧，把每一個劇場後進，訓練成他的對手，在擂台上互相較勁，為這片土地說出更多動人的故事。

目錄 CONTENTS

緒論

表演課

緒論

我希望當一輩子的演員

在小學時期，我成績單上的評語經常是「沉默寡言」。生性靦腆的我，一直不太敢在人群前表達自己。

國小三年級的某個午後，我在中華商場的走廊上，手中抓著麵茶吃，鄰居有個嘴饞的小孩找我要，我不肯給，他就用激將法：「不給就算了，我跟你打賭，你不敢把麵茶撒在臉上。」我說我敢，他說我不敢。後來我為了證明自己「敢」，就把麵茶整個撒在臉上——霎時間，鄰居小孩嚇了一跳，然後笑歪了。

那次逗笑鄰居的經驗，讓我留下極深刻的印象——**原來傷害自己、嘲弄自己，可以帶給別人歡笑**。而這份成就感，也埋下了我日後扮演「丑角」的種子。

十八歲那年，我考上了世界新聞專科學校（現世新大學）。當時我曾為了要參加合唱團還是話劇社猶豫許久。我認真地去想：「合唱團在台上有四十幾個人，我充其量只是表演者中的四十分之一，加上我個頭小，如果親友來看我的演出，那他們一定不知道哪一句是我唱的。」就因為這個原因，我選擇加入了話劇社，也開啟了我的表演旅程，一路走到今天，演而優則導，演而優則編，成為了多重角色扮演的劇場工作者。

如果編、導、演三種身分只能選一樣——我希望我能當一輩子的演員。

我喜歡說故事。說故事有很多種呈現方式：編劇用文字來說故事、導演用畫面來說故事、演員用聲音和肢體來說故事。要把這三樣工作同時做好，除了要具備創作的天分，還需要超人的毅力和體力。放眼古今中外，在電影界尚有幾位能集編導演於一身的創作者，例如默片時期的卓別林、到當代的伍迪·艾倫等都是我很欣賞的對象。而我自己在臺灣的現代劇場，也一直在這三個創作面向不斷努力，持續自我精進。

我的劇場旅程從演員出發，一開始並沒有當編劇和導演的野心，只是礙於當時臺灣劇場還是草創時期，好劇本不多，盡是些宣揚政治意識的八股文本，脫離現實生活，所以自己只好試著去寫劇本；劇本寫好了，也開始排練了，又發現要找一位完全懂我文本內容的導演是不容易的，於是我又開始學著當導演。

當兵退伍後，我考上了空軍電台的播音員，由於對戲劇的熱愛，我之後也加入了業餘性質的「真善美劇團」，但因為團員人數不夠，我第二齣戲

就當導演了。在當時，所有的演員都沒有酬勞，我們也完全不計較錢，單純地只希望能有表演的機會。我印象中，演出的場地大部分都是在南海路藝術館，我們每天最期待的就是後台的便當，彷彿只要一個便當，就能讓我們心滿意足，有動力繼續走進劇場，踏上舞台，而當年的這種傻勁，已經很少發生在「只求答案，不問過程」的這個世代年輕人身上了。

我世新五專的同學郭志傑在畢業後仍對劇場相當嚮往，並深深感慨於進入社會之後，就沒能再和同學們一起同台演出。於是他找了我和李天柱，一人拿出一千元，起了一個一年的會，最後籌了兩萬塊，希望能一起做一齣戲。我們最後挑了當時電視名編劇貢敏寫的《江湖春秋》。故事大意是敘述一個戲班子巡演到某村落，男主角和女主角相愛之後，卻發現女主角和自己的政治立場不同，最後開槍打死了女主角，而我在這齣戲當中飾演的角色外號叫武大郎，是個插科打諢的甘草人物。在那個年代，有劇本審查制度，但當時由於草創成軍，沒有正式的劇團登記，只好先跟別團借牌照。荒謬的是，明明我們演出的是宣揚政府意識型態的八股劇，但硬是用「新生歌舞綜藝團」的名義送審了。而臺北市政府教育局的審查結果是：「不能在場上用槍殺人」。後來，我們就商討把這一場改到幕後處理。這齣戲排了一個半月，在演出前，我到當時臺北中華路的憲兵隊附近，巴而可百貨（今寶慶路大遠百）後面巷子裡的一家冰店門口，把自製的海報傳單發給路過的民眾。那時有兩個高中的小女生經過，其中一個小女生在接過傳單之後，用天真的口吻對我說：「什麼叫做話劇啊?!」這個畫面我至今深植腦海。當時我們是免費贈票，而願意走進劇場的觀眾大約不到三十個人，但那齣戲台上主角、配角和群眾演員加上置景人員大約有五十人，因此最後出現了「台上比台下人還多」的荒謬場景，而這場演出也就在稀落的掌聲中落幕了。

我在成長的過程中，沒有機會接受專業的戲劇教育，畢竟那是一個大家連話劇都搞不清楚是什麼東西的年代。在那時，話劇社的學長就是我們的老師，劇場的裡裡外外都靠自己摸索，從「做」中學，從「錯」中學。直到進入「蘭陵劇坊」，接受了吳靜吉博士的表演訓練，開啟了我對劇場表演的創意與想像力，也讓我從此面對創作，永遠有源源不絕的靈感。一路從劇場實務走過來，我從不做筆記，更對理論研究沒有興趣，我在意的是作品本身。直到2000年，我應國立藝術學院（現臺北藝術大學）的邀請開設「導演專題」課程，我才被迫整理我自己的創作思想，希望能透過系統化的教學，將自身投入劇場多年的創作經驗，傳遞給對現代戲劇有熱情的青年學子。

這份筆記是我這四十年來的劇場旅程。筆記內容將依表演、導演、編劇三個部分跟大家分享，這其中包括我的實務經驗，和我對於這三個創作面向的一些心得。

戲真劇假

還在唸五專的時候，某次和同學相約去看電影，我因為被劇情感動，淚流不止。或許是我太過投入，以至於啜泣聲打擾到了身旁的同學，他用手肘推了我兩下：「國修，這有什麼好哭的？演戲都是假的！」

同學此番舉動，可說是不解風情，但也讓我在走出電影院之後，開始思考一些問題：如果演戲都是假的，那觀眾為什麼要花錢來看戲？如果演戲都是假的，那為什麼觀眾會落淚？

戲劇真假的定義，關乎一個人看待生活的態度。就我而言，這個世界上發生的一切事情都是真的，例如你和好友相識二十年的交情，是真的；便利超商一瓶紅茶二十元，是真的；就連詐騙集團也是真的，因為他們是「真的」要騙你的錢，而不是在開玩笑。

若一個人認為世界是虛假的，那麼他必然對旁人漠然，對他人的生命漠不關心，這樣的人是很自私的，因為他不願對身邊的人付出，久而久之，就會和人群日漸疏離；相反地，**當你相信「一切都是真的」，你的生命就會和這個世界產生連結與互動**。

基於「一切都是真的」的生活態度認知，我在多年後，重新整理自己對戲劇的看法：**所謂的「戲」，就是扮演，「劇」就是故事——在一個虛構的故事裡，角色真實而真情地扮演，謂之「戲劇」**。

換句話說，故事雖然是假的，但角色情感是真的。我們在看戲的時候會感動落淚，正是因為我們「相信」角色真的經歷了這樣的遭遇（故事），所以會在情感上產生認同。

流眼淚運動

近年來，我一直在推廣「流眼淚運動」。我不是要教大家濫情，而是我認為這個社會太過壓抑，充滿許多負面的情緒，**我們應該學習「表達自己感性的能力」**。我先跟各位分享兩個小故事：在臺灣有個婦人，因為從小當養

女，從小被打罵長大，成長過程受盡委屈，後來她就發下重誓，今生不再掉一滴眼淚。後來她被診斷罹患了乳癌，病床上的婦人在臨終前告訴兒子她很後悔，因為她現在想要為自己的一生掉一滴眼淚，卻哭不出來，因為醫生告訴她：「妳太久沒哭，淚腺已經斷了。」

　　第二個故事是一則舊金山的外電。某家電視台在訪問一個一百多歲的人瑞有什麼長壽的秘訣，這位老爺爺因為年紀太大，所以由他八十歲的女兒代為回答：「哪有什麼秘訣？我爸爸就是愛哭，他很會處理自己哭泣的情緒。」

　　哭泣一直以來被視為軟弱的象徵，尤其是中國人的文化中更有「男兒有淚不輕彈」的傳統包袱，但哭泣其實是一種抒發情緒很好的方式，可以傾瀉心裡的垃圾，讓自己的負面情緒代謝掉，維持身心的健康。我必須強調，**我所提倡的是「感性」的眼淚，而不是「非理性」的眼淚。**所謂的「非理性」可能包含著「憤怒」的情緒或是「歇斯底里」的情緒，這是不健康的。

　　「流眼淚運動」背後的信念是「對生命的熱愛」，當你開始關心生活中所發生的一切，你自然會感受到你和周遭的人之間情感開始交流，於是乎悲有所感，歡有所感，離有所感，合有所感，你參與了別人的生命，別人也參與了你的生命。當你有了這樣的認知之後，就不會覺得在劇場或電影院裡哭是一件丟臉的事，你反倒要哭得很驕傲，因為你終於看懂了劇中角色的生命。

劇場四大要素

　　我的創作素材來自於對現實生活的體悟與觀察，透過作品反映人心與社會現象，這樣的創作概念，比較偏向寫實主義。在我的認知中，**劇場構成的四大要素分別是劇本、表演者、劇場、觀眾。**

　　「劇本」指的是故事，戲劇的本質是衝突，若干個衝突構成事件，若干個事件構成情節，若干段情節串聯成故事。

　　狹義的「表演者」指的是演員，但廣義地來說，舞台佈景、服裝、燈光、音樂等一切在劇場出現的視覺與聽覺的調度，都算是表演者。

　　「劇場」指的是發生演出的空間，至少包括了表演者演出的舞台和觀眾席。若以觀眾席的形式來區分劇場的空間，通常有以下幾種形式：鏡框式舞台、單面式觀眾席、雙面式觀眾席、三面式觀眾席、四面式觀眾席、扇形觀眾席、圓形劇場、環境劇場。若以觀眾席的數量來區分的話，可分為大型劇場（1000人以上）、中型劇場（300～1000人）、小型劇場（300人以下）。

因劇場演出的特性是「當下發生」，是一種「正在進行」的藝術，表演者與觀眾處在同一個時間與空間，觀眾可以親眼看見表演者的肢體動作，表演者可以親耳聽見觀眾的掌聲與笑聲。所有的互動交流是「立即的」，無法被複製取代的，也因此，觀眾的參與成為演出中的一部分。

創作的發想：什麼先行？

藝術是一種「情感」的體驗，創作者利用不同的形式與媒介，表達心中對自身經歷與所處環境的看法。

創作者在發想一個作品時，有很多種觸發的可能，有時是「理念」先行、有時是「主題」先行、有時是「形式」、「感動」等或其他。「理念先行」的戲，通常是創作者對某個社會現象有特定的看法，例如環保、反戰；「主題先行」的戲，通常是創作者想探索某種情感議題或人生際遇，例如外遇、同性戀、婆媳、初戀等；「形式先行」的戲，通常是創作者想用不同藝術的形式來實驗說故事的可能，例如寫實主義、疏離劇場、音樂劇、肢體劇場，甚或結合京劇、武術等表演形式的戲劇；「感動先行」的戲，通常是創作者將近身的經驗，投射在角色身上，透過作品表達階段性的生活態度。我自己經常有從「畫面先行」的經驗，例如1988年經好友石靜文提議，可寫西門町「紅包場」的故事。到了現場，看到有一個老先生將手中的十個紅包攤成紙扇狀獻給台上的歌女，我腦中突然閃過一個畫面──那老先生手上拿的是十個白包。我當場淚流滿面，並知道離架構故事不遠了，因為我已經感動了自己。這個畫面後來被我用在《西出陽關》，最後老齊在天堂把白包獻給了朝思暮想的惠敏。

對創作者而言，到底「什麼先行」並沒有標準的答案。日本PAPA TARAHUMARA舞團的作品相當的前衛與大膽，他們通常以非寫實的肢體和聲音來呈現作品。有一次我和PAPA的編導小池博史在閒聊：「你構思一個作品都從什麼開始的？」他老兄的回答如下：「顏色。我下一個作品是藍色的。」我聽見當下大吃一驚，原來有人是從色彩的角度來切入作品的。

就我自己而言，在面對創作時，**我會先問自己兩個問題：「為什麼要演這齣戲？」、「這齣戲與這個時代有何相關？」**

第一個問題的核心是「創作動機」。創作者一定要對生活中的某些經驗有強烈的感覺，才有辦法支撐他完成一個作品，並透過作品與自我對話。否則便會出現「少年不識愁滋味，為賦新詞強說愁」的尷尬景象。

此外，創作者也必須透過演出與觀眾交流，和所處的環境對話，讓觀眾經由角色的遭遇，喚起了自身相似的情感經驗，或是發現與自己不同的觀點。當創作者覺察到作品與時代的關係，找到作品要傳遞的價值，也找到了觀眾為什麼要走進劇場的原因。

舉例來說，我自己在2003年創作的《女兒紅》，就是我半自傳式的作品，故事一半是杜撰，一半是真實故事。《女兒紅》敘述「李修國」一路尋根，從自己的出生地點開始尋找，意外地挖出一段家族逃難的歷史──原來當年母親代替妹妹嫁給了做戲鞋的父親（此為杜撰），一路從青島逃到了海南島，再從海南島逃到了臺灣，幾經遷徙，最後才在中華商場落腳（此為事實）。

我是臺灣少數以「外省人第二代」的身分寫「外省人故事」的創作者，我做這齣戲不僅是為了緬懷我已逝的母親，紀念她在那段動盪的歲月中，為了一家人做出的犧牲。我更想透過作品，描繪出外省人在臺灣有時會有那種「有天沒有地」的心情，刻劃這群人對臺灣這塊土地的矛盾心結──到底該要落地生根，還是要落葉歸根？

所謂的「故事」，就是「已故的往事」。《女兒紅》的故事雖然回溯到遙遠的1931年，但時至今日，臺灣人民因為歷史發展與國際局勢的影響，「歸屬」與「認同」一直是臺灣社會的核心問題。因此《女兒紅》可說是一部借古喻今的作品，不管是六十幾年前逃難來的外省人，或是活在二十一世紀的臺灣人，我們都在「尋找一段生命安定的旅程」。

觀眾與作品的三種關係

剛談完了創作者為什麼要作戲，現在來談談觀眾與作品之間的關係。一個好的作品應該具備以下幾個特點：道人清、敘事明、抒情深、言思想。

「道人清」，簡單地說，每個演員飾演的角色都能讓觀眾清楚地辨識，並且角色的目標都清楚；「敘事明」，就是故事的主線與支線脈絡清楚，主題鮮明；「抒情深」，指的是角色真切地、深刻地表達心境，將自身的情感有技巧地渲染到台下的觀眾；「言思想」則是創作者透過故事想表達的意涵，某個對人性的看法，或對某種社會現象的批判。

一般來說，觀眾在看戲的時候，會因為演出的內容和自身經驗，和作品產生三種交流：參與、投入、投射。

當一個作品能做到「道人清」、「敘事明」這兩點，觀眾就能「參與」

故事的發展，願意相信故事裡所發生的一切，跟著劇中的角色面臨挑戰；相對來說，當一個作品「道人不清」、「敘事不明」時，觀眾就會被劇情混淆，搞不懂為什麼這個角色現在要做這些事，於是就會拒絕「參與」故事的發展，然後開始看手錶，心裡想著「戲還有多久才會結束？」

所謂的「投入」就是觀眾的情緒被角色牽動，隨角色喜悲而喜悲。當一個作品能做到「抒情深」，觀眾就會在無形當中投入對角色的關注，甚至為角色的處境喝采或流淚。

所謂「投射」，指的是觀眾在看戲時，因為某句台詞或是角色的處境，勾起他聯想到自身的經驗。1996年，我為我的父親創作了《京戲啟示錄》，在首演時，有一位北一女的老師來看戲，她被戲中的父子情感深深感動，走出劇場後，仍悲傷得久久不能自已，從兩廳院的地下停車場開車回天母的家，這一路開了四十分鐘，她也哭了四十分鐘。原來，這位女老師年輕時曾和父親起了激烈的衝突，從此斷絕往來。但她哭的已經不是《京》的劇情，而是她自己的過去。

一齣好戲，必然能細膩地描繪劇中各個角色不同的情感面，於是不同的觀眾就能對不同的角色、不同的情境，找到「自我投射」，就像中國山水畫裡「留白的空間」，讓觀眾用自己的經驗和想像力去填滿空白。

劇本研讀三步驟

劇本，就是一劇之本，是創作的一切依據。不管是導演、演員、舞台、服裝、音樂、燈光等各部門，都是為了服務文本而存在，換句話說，**劇場裡的大大小小都是為了一件事而存在——說故事。**

很多演員拿到劇本之後，第一件事就是拿筆把自己的台詞畫起來。在畫完之後，通常有兩種反應，第一種是：「唉，台詞真少，都沒我的戲。」第二種反應更要不得，明明暗自慶幸台詞多，還要假裝抱怨：「唉，台詞這麼多，怎麼背得起來？」以上這都是錯誤的態度。一拿到劇本就畫線的演員，通常不管整個故事的全貌，也不管其他角色的關係，只在乎自己的戲份多或少，當他缺乏對劇本充分的理解，在排練的過程中和對手的交流一定也很生疏僵硬，無法激起火花。

身為創作者應該要對劇本有充分認識，進而找到自己解讀的觀點。就我的經驗而言，劇本研讀可分為三個步驟，感性讀劇、理性讀劇、劇本解讀。也就是說，一個劇本至少要以不同的態度研讀三次。

1・感性讀劇

　　丟掉創作者的身分，把自己當成通俗的觀眾，不帶任何藝術理念，也不帶任何批評的眼光。在閱讀的過程中，想笑就笑，想哭就哭，如果故事讓你淚留不止，你甚至可以把劇本闔上，好好地大哭一場，整理完情緒之後，再繼續看下去，你必須找到自己對劇本最原始的感覺，甚至找到自我投射的段落或台詞。

2・理性讀劇

　　理解劇本主要事件的來龍去脈，人物關係的前因後果，各個場景的時空設定，甚至劇中提及的專有名詞。把全劇發展的情理邏輯搞清楚，或甚至找出劇本謬誤之處。

3・劇本分析

3.1　戲劇的定義／類型／風格

　　不同劇種對戲劇的定義、功能與目的，大相逕庭，表演的風格也有所不同。例如，寫實主義講求的是角色心理狀態的真實，角色在難過的時候，自然會哽咽或落淚；但若是喜鬧劇，角色悲傷的情緒或許是用誇張的方式來表現；在音樂劇裡，演員是透過歌聲來傳遞內心的情感，如果演員哭得稀里嘩啦，那這首歌就唱不下去了；但若這是非寫實的文本，那麼演員可能就會用抽象的肢體或是聲音來呈現表現內心的哀傷。以上不同呈現的方式，端視該文本戲劇類型的特性。

3.2　主題／子題

　　所謂的主題指的不是故事大意，而是劇作家隱藏在故事背後的理念，透過作品想講的一句話。例如《西出陽關》敘述一個叫做老齊的老兵，當年和元配惠敏成親後，還沒有完成洞房，就因為戰亂分隔海峽兩岸，從此寄情於紅包場的歌女咪咪，並一心希望咪咪能為他唱一首〈王昭君〉，抒發他一生忠於國民黨，為了惠敏守貞四十年，存節忘身的抑鬱心情。就《西出陽關》而言，「紅包場」、「老兵」、「戰爭」都只是這齣戲的題材，只是故事內容的一部分，並不是真正的「主題」。

　　尋找劇本的主題，可從全劇最重要的場次著手，這就好比傳統

戲曲中所謂的「戲膽」。在一齣戲裡，角色遭遇的起伏之間，一定有個最關鍵的場景，通常角色會在這個時候做出深沉的告白，或是情緒的重大轉折，這往往也是全劇的最高潮。舉例來說，《西出陽關》裡的最重要場景有兩個，一個是老齊在四十年後回大陸探親，他和惠敏兩人在青島重逢，男不婚，女已嫁，老齊對惠敏喊出心裡壓抑了四十年的遺憾心聲：「海南島撤退，為什麼妳沒有來?!」惠敏也幾近崩潰地對老齊說：「我去了……屍橫遍野，我踩著屍體前進，我喊著你的名字……你聽不見……船走了……」

以上這場戲算是角色「情緒」的高潮，但真正的關鍵場次卻是在第十一場〈初唱〉，老齊在返鄉探望惠敏之後，心中再無懸念，回台立即和咪咪求婚，卻遭咪咪拒絕，最後老齊在咪咪家，將自己的外褲褪去，雙手高舉，對咪咪比畫著自己內褲的的褲襠：「妳摸一摸。」

這個段落才是老齊最重要的一場戲。他露出褲襠，雙手高舉，象徵著他一生追隨信仰的國民黨戰敗投降，也象徵著他放棄為惠敏守了四十年的處男之身，至此，老兵的尊嚴掃地，老齊走到人生境遇的谷底，令人不勝唏噓。我們可從這場戲的背後，透析出全劇探討的主題應該是「忠貞」二字，老齊對國民黨、惠敏都謹守忠貞，只可惜換來的竟是如此不堪的人生終局。

然而一齣戲除了主題之外，應該會從主題延伸出相關的子題，例如「背叛」、「出關」、「家」、「姓名」等，都是《西出陽關》的子題，只是相似的事件出現在劇本中不同的段落，發生在不同角色的身上。舉例來說「出關」這個子題的意思是離開自己的故鄉，在戲裡就有點明詞句出自王維的〈渭城曲〉：「勸君更進一杯酒，西出陽關無故人。」戲中有許多人都面臨「出關」的課題，老齊當年隨國民黨部隊出關，離鄉來台、在S1歌女鳳仙要離開西陽關歌廳，回彰化老家開服飾行、S5芝齡出嫁，從此就不再姓劉了、S10阿弟仔要當兵入伍……〈王昭君〉這首歌裡講述「昭君出塞」的心情等，以上這些人物的處境都屬於「出關」的子題。（劇本拆解另可參考「編劇課」的第一堂〈故事的結構〉）

3.3 時代背景／劇作家寫作背景

人的行動與思維通常受到社會背景的制約或影響，閱讀劇本時應從劇中角色食、衣、住、行、育、樂等各個生活面向，去深入了

解故事所敘述的年代與地域普遍的社會現象。在這個時代背景下生存的人，他們所認定的普遍價值是什麼？他們所渴望或恐懼的事情是什麼？故事時代背景，和我（創作者）以及觀眾的生活背景是否有「差距」？這個「差距」是我們要透過作品刻意去呈現的？還是我們要消除以便觀眾進入劇情？

另外，劇本研讀時也還必須去了解劇作家的創作背景，知道他最初的創作動機，才能掌握作品的精神。劇作家的背景我們可以從「縱向」和「橫向」去了解。所謂的「縱向」，指的是劇作家的生平經歷，他從小的成長背景，他所受的教育，他的社會經歷，他人生旅程的轉捩點；所謂的「橫向」指的是他在寫作該劇本當下的社會氣氛，普遍的社會價值，關注的議題，甚至當時藝文界的思潮等。

若以《西出陽關》為例來分析寫作背景，我的父親當年隨國民黨逃難來台，因此我是外省人的第二代。《西出陽關》裡敘述海南島撤退時，因船上的人太多，軍艦已承載不下，老齊被連長下令在軍艦上開槍掃射難民，打死自己的同胞。這個殘忍的場面其實是我一個遠房親戚的真實故事。而《西出陽關》在首演的前一年，1987年臺灣宣布解嚴，翌年開放大陸探親，許多老兵迫不及待地回到大陸與朝思暮想的家人會面，我就是在這樣的社會氣氛下寫了這齣戲。要處理《西出陽關》就必須要對當時兩岸的局勢，甚至了解兩蔣對當時人民心中的影響力有相當的認識，未來排戲的時候，才能處理到位。

3.4 **意象／象徵**

故事的主題和子題找到了，但這終究是一個抽象的概念，我們要怎麼把概念傳遞給觀眾呢？

有兩種方式，一種是透過舞台場面的調度，另一個方式是透過角色在舞台上的行動。因此，我們就要開始從劇中重要的「意象」和「象徵」來尋找表達的媒介。

舉例來說，《西出陽關》裡老齊在S5要找剪刀剪斷芝齡喜餅盒上的紅繩子，S6他需要剪刀剪斷與惠敏洞房夜所著新郎的褲腰帶，「剪刀」在劇中一直重複出現，我們或可將「剪刀」視為一個重要的意象，這象徵著老齊心中一直有個打不開的死結，他需要一把剪

刀來解放自己。如此一來,剪刀就具備深沉的意涵,可以讓觀眾連結到「忠貞」的主題。因此導演和演員的工作就是要突顯老齊找剪刀的舞台行動。

3.5 人物性格分析／動機

　　戲劇是一門關於「人」的藝術,不管是任何美學形式的戲劇,都在探討人性。「人」才是故事的主體。

　　我們在進行角色分析時,可以從台詞和舞台指示中找線索,但有時台詞只是表面的描述,我們必須從角色的行動,從他在劇中遭遇到每一個難題時所作出的決定,來分析角色的性格,並且找到角色在做每一件事背後的動機,我們需要清楚知道這個角色「為什麼要這麼做」?如果我們沒有找到「為什麼」,那就代表這個角色當下選擇的行動,是沒有「必要性」的,是「可做可不做」的,當角色並非處在一個「不得不」的狀態之下,他內心的衝突是無法展現的。

　　舉例來說,《西出陽關》裡海南島撤退這場戲的情境是,趙營長下令老齊開槍掃射尾隨部隊的難民,不知所措的老齊對營長說:「報告營長,那個流亡學生惠敏還沒來。」但營長為顧全大局,冷酷地說:「難民要是上了船,我的船就沉了──齊排長,開槍!」最後齊排長奉命含淚開槍。從這個行動中,我們可以看見齊排長和惠敏雖然只是有名無實的夫妻,但重情義的齊排長,在生死關頭心裡仍惦記著惠敏。而最後因情勢所迫,老齊只能上船開槍,我們又可看出他選擇犧牲個人情愛,服從長官的指揮,展現了他對國民黨忠貞的硬漢性格。

（關於人物性格與動機另可參考表演課的第一堂〈角色分析〉與第二堂〈角色目標〉）

劇場是危險的

　　以上是我對劇場的基礎概念,接下來表演篇、導演篇、編劇篇的論述,都將以此為依據。

　　我要特別提醒各位劇場是迷人的,但也是危險的。劇場的危險可分成「硬體的危險」和「軟體的危險」。「硬體的危險」指的是舞台上或後台因技術調度可能衍生出的安全問題。舉個例子,我在臺大戲劇系教書時,我的

學生黃致凱在畢業公演前夕打電話給我，他說由於經驗不足，許多導演事務力不從心。我勉勵他：「學習的道路還很長遠，我對你只有一個要求——全劇組的人只要不流一滴血，安全演完這齣戲，你就及格了。」他信誓旦旦地答應了。

隔天，我接到他打來的電話，他沮喪地說：「……老師……劇組有人受傷了。」我問他：「嚴不嚴重？」他說：「嗯……腳骨折。」我繼續問：「怎麼回事？」他據實以告：「舞台設計的腳被景片的溝槽絆倒，腿摔斷了。」

這是個很荒謬的事件，我希望他的劇組「不要流一滴血」，事實上的確也沒有人流血，但舞台設計卻摔斷了一條腿，而且還是摔在自己設計的景片裡。這個不幸的事件讓他很沮喪，而我要用這個例子提醒各位，陌生的環境容易讓人受傷，但有時「過度熟悉」的環境也會讓人受傷，當你自以為了解這個環境時，就會開始鬆懈，一旦警覺性降低，災難隨時都會來臨。

「軟體的危險」指的是作品對觀眾的影響。有時候，劇本傳遞出來的感動會帶給觀眾正面的力量；有時候，劇本負面的能量或者思想，會帶給觀眾負面的情緒，甚至是傷害。我不反對在舞台上描述人性的黑暗面，但在選擇題材的時候，要盡量避免歧視、也不要把自己親朋好友的親身負面經驗，未經同意直接在舞台上搬演，造成當事人的二次傷害。

文本創作是一顆心，也可能是一柄刀。它可以帶給觀眾溫暖，也會傷害觀眾。一個成熟的戲劇創作，應該要經過藝術形式的提煉與轉化，才能呈現在觀眾眼前。

表演課

尋找類型，再創造典型

角色扮演，生活態度

　　我的舞台劇處女秀是在五專三年級那年參加話劇社《樑上佳人》公演，我當時飾演一個老僕人，雖然排練的時候很認真，但演出的時候還是不免緊張。所幸，我當時近視有五百多度，摘下眼鏡上台什麼都看不見，恐懼感也消除了一大半，就在我還搞不清楚是怎麼一回事的時候，戲就演完了。台下雖只有三、四十個觀眾，但謝幕時，稀落的掌聲卻帶給我不小的成就感。

　　話劇社的學長曾經對我說：「國修，你一旦踏上舞台，必定終生愛上它。」如今這個學長早已不知去處，但這句話一直深深烙印在我心底。

　　我經歷在業餘劇團的懵懂學習、接受耕莘實驗劇團和蘭陵劇坊的啟發、電視短劇《綜藝100》的磨練，一直到1986年成立屏風到現在，我對表演有一層更深的體悟。我們對於角色的理解，源自於我們對生活的認知，有時候揣摩不到角色的心情，是因為我們在生活中焦點都在自己身上，沒有去體會其他人是怎麼過生活的。想學表演，得先認識這八個字：「角色扮演」與「生活態度」。先把做人的道理搞清楚，就會搞懂角色在想什麼了。

生活常見，舞台不常見

　　1993年年底，我因緣際會看了一卷北京人民藝術劇院的經典話劇《茶館》的錄影帶。觀賞完之後，我對飾演王掌櫃的演員于是之驚艷不已，崇拜莫名。他舉手投足間自然流暢，完全體現了史坦尼斯拉夫斯基體系（Stanislavski）的方法演技，我甚至可以說，于是之根本就沒在表演，他只是在舞台上呈現了角色的生活狀態，這讓我意識到自己對於表演的認知不足，我仍舊沒有跨越劇場和真實生活之間的界線。

　　曾與屏風合作過《半里長城》的演員劉德凱，某一天特別拿給我一篇于是之在工人體育場的演講稿，其中有兩個觀念讓我大表贊同。其一，好的表演是「生活常見，舞台不常見，而將之呈現」。其二，「尋找類型，而非典型」。

　　第一個論點強調的是，從真實的生活中尋找經驗，而非憑空捏造，讓觀

眾感覺到舞台上的表演不僅貼近生活，且細膩真實。例如我觀察到：在真實生活中，我們總是充滿許多小病痛，為什麼舞台上的角色總是這麼健康呢？後來我在紀蔚然編劇的《也無風也無雨》裡，就設定我飾演的大哥和林美秀飾演的大嫂都有吃成藥的習慣：先把藥放進嘴裡，然後喝一口水，頭再往後一仰，把藥丸吞進肚裡。就是這個「生活常見，舞台不常見」的戲劇動作，讓我在舞台上的角色表達更為自然、自在。

兩千三百萬加一

于是之第二個讓我受用的表演觀念是「尋找類型，而非典型」。這也和我多年來對角色創造的想法不謀而合：演員在做功課的時候，不要一味地模仿別人已經創造出來的角色，或是模仿戲劇中既定的人物形象，因為你模仿得再像，也只是複製，並沒有突破性的創造。我們不能只參考「典型」，應該要廣泛地尋找「類型」，例如我今天要飾演一個黑道大哥，我就不能只參考《教父》裡馬龍‧白蘭度（Marlon Brando）所詮釋的黑手黨老大，因為那已經是他創造出的經典角色。我應該要去做更多的資料蒐集，從形形色色黑道兄弟中，找出幾個不同的類型，再加上我個人的特質，重新創造出一個全新的角色。例如我在《徵婚啟事》裡，就創造了一個口音獨特、走路歪著脖子（我設定他脖子曾被砍一刀），內心自大無比的黑道大哥。我內心對自己的期許是，我創造出來的這個角色不能只是臺灣人中的「兩千三百萬分之一」。因為「兩千三百萬分之一」代表的是，在臺灣兩千三百萬人當中，真的有這樣的人，而我準確地「重現」了這個人物樣貌。但是這樣的表演只能算是「模仿」與「複製」，並未能創造出角色獨特的生命。

我期許自己所呈現出來的角色是「兩千三百萬加一」，也就是說這個角色，大家過去都不曾見過，而是透過我的創造，賦予角色獨特的形體與性格，讓大家相信原來臺灣有這麼樣的一個人。若把我自己的想法，融入于是之的表演理念，可以用這麼一句話來表達：「尋找類型，而非典型，再將之創造為新的典型。」我在《西出陽關》中飾演一個叫做老齊的老兵，就是往這個方向去努力。在1988年首演的時候，兩個老太太在看完戲後，評論我的表演，其中一個說：「李國修好像那個老兵喔！」另一個說：「什麼好像？他根本就是。」的確，我自己在舞台上飾演老齊的時候，我根本不覺得自己在表演，我覺得我已經活在我創造的角色裡了。

角色分析

前言：一字一金

一套完整的演員訓練，可以分成德、智、體、群、美，五個部分。

「德」指的是演員對於角色內在動機的理解；「智」，演員的創造力、想像力；「體」，外在的工具，包含聲音與肢體兩個部分；「群」，生活體驗、生命經驗與社會經歷的累積；「美」，以上四者的總體呈現。

「劇本」是演員認識角色、創造角色最大的依據。經過劇本研讀三步驟之後，下一步就可以開始進行「角色分析」了。

演員應該以「一字一金」的態度來面對劇本，仔細地去解讀「每一個字的背後是什麼？」、「對手每一句話（或動作）的內在是什麼？」。一個成熟的編劇在寫每一句台詞時，一定都深思熟慮過，每句話都有充足的內在動機，用字遣詞都根據著角色的性格來表達，因此演員必須以台詞和舞台指示作為線索，分析角色外在可能的形象，內在的動機、性格與價值觀，尋求可能的表達方式。

第一節　角色的外在分析

「角色的外在」指的是我們在劇本閱讀時，對角色產生的視覺畫面或聽覺感受。

我們在拿到劇本之後，通常可以從台詞中得到角色的基本資料，例如：年齡、學歷、職業、成長環境、生活背景等。這些資料可以讓我們建構對角色最基礎的認識，並且以此背景為依據，研判角色可能表現在外的模樣：

1. 長相／身材、相貌、裝扮……

 我們可以從角色的外貌，再延伸出他可能表現在外的姿勢動作、儀態、習慣等。

2. 談吐／音質、音量、音感、音準（腔、調、韻）……

 2.1「音質」指的是聲音的本質，有人聲音細膩，有人聲音粗糙，這關係

到每個人天生的聲帶構造與共鳴的方式。我們可以根據角色的背景，去想像他可能說話的聲音。

2.2「音量」指的是聲音的大小、遠近和能量。音量的表現和角色的情緒和對話的場合有關。通常角色在憤怒或激動的時候，或是角色在嘈雜的環境、距離較遠的時候，例如隔著一條街，或是在樓下對樓上大叫等情境，音量都會比平常來得高。

2.3「音感」指的是聲音的情感。聲音的情感應該要由內而外地表達，不應刻意去捏造的。舉例來說，很多演員在演哭戲時哭不出來，就會假裝用哭腔來表現角色傷心的狀態，但這樣的聲音情感是不飽滿的，不真實的，而且一聽就知道。因為當我們在哭泣的時候，因為生理構造的關係，鼻涕通常會隨著眼淚，我們很少看到有人在哭的時候，只有眼眶紅，但鼻子不紅的；我們很少看到有人哽咽，但不鼻塞的。

2.4「音準」指的是個人的聲音特色，可以分成「腔」、「調」、「韻」。

 2.4.1　「腔」指的是地方口音，例如說台語就有分臺中腔、宜蘭腔、臺南腔等，客家話有分「四縣腔」、「海陸腔」等，或是大陸其他省籍的口音。我們可以從角色背景的基本資料，大概可以研判他講話可能的腔調和氣質。

 2.4.2　「調」指的是聲音調門的高低。

 2.4.3　「韻」指的是說話的速度和節奏，有人說話慢條斯理，有人說話跟機關槍一樣快，有人說話口吃結巴，這關乎到角色的人格特質和生活節奏。

「音質」和「音量」是一個演員的基本功，「音感」的表達在於演員個人對角色的詮釋。能做到這三點，已經不容易了，但一個演員若只能「把普通話說得很好」，那麼他能演的角色類型就很有限。反觀，一個演員若能精準地揣摩各式各樣的「腔、調、韻」，那麼他就能創作出多元、反差大的角色。舉例來說，我的父母都是山東人，所以除了普通話之外，我也會說萊陽腔的山東話，但我對此仍不滿足。1998年演出的《也無風也無雨》裡，我飾演的清水叔就必須要說台語，於是我刻意學習並模仿在臺中開餐廳的友人的「音準」，先求發音準確，然後在語言中加入很多語助詞，或是用很多無意義的虛字來答腔，創造一種獨特的說話節奏；此外，我還觀察到友人因為長期抽煙、喝酒、大聲聊天，嗓子早就壞了，所以我還刻意模仿他粗啞的音

色。後來，還有觀眾形容我所飾演的清水，講起話來好像喉嚨裡有一隻青蛙在低鳴。

我在琢磨一個角色的音準，可說是相當謹慎且用心。當演員的「腔、調、韻」表達精準，角色就會貼近我們對生活的真實印象，對觀眾就有說服力；但很多不成熟的演出，常常讓中下階層或社會邊緣的角色刻意講「臺灣國語」，來製造出角色粗俗的形象，博取觀眾膚淺的笑聲，但這其實是一種「醜化」本省人、「歧視」特定語言族群的表演方式，身為表演藝術工作者，應該要清楚意識到這點，並盡量避免這種情形在舞台上發生。

第二節　角色的內在分析

我們可以從角色在遭遇問題第一時間的反應、思考方式與行動，去分析角色的內在。以下九點供大家參考：

1.人際關係、交往對象
2.性格、性情
3.價值觀：精神、物質
4.道德觀：本我、自我、超我
5.人生觀：生命、生活、生存
6.宗教觀
7.婚姻觀／愛情觀：情愛、情慾
8.政治思想
9.恐懼、渴望

我在和演員討論劇本的時候，常常會出一個題目來考驗我的演員是否看得懂劇本：「劇中提及而未出現的人物有哪些？」我們一般人在閱讀劇本的時候，大多把焦點關注在自己的對白，或是和自己有對手戲的角色。殊不知，我們可以從角色人際關係的網路來看出他的性格。這麼說好了，有一句話叫做「物以類聚」，在真實生活中，我們通常可以從一個人交往的朋友類型，去認識這個人。另外，我們也可以從角色的人際關係狀況來建構角色的背景，若這齣戲的比重放在角色的工作職場，那我們就必須去了解這個角色在私生活的狀況，例如該角色的家庭狀況如何？是否有穩定的交往對象？一個角色在劇中遭遇到打擊，很多時候問題的癥結點來自在於該角色在其他領域的挫敗。我們必須把角色在各個領域、生活面向的表現都拼湊在一起，

才能看見全貌。

　　人的行為模式是「先有思考，後有行動」，因此每個人的行為背後都有一套完整或不完整的價值判斷系統，例如：價值觀、道德觀、人生觀宗教觀、婚姻觀／愛情觀、政治思想等，這就是所謂的「思考模式」。這些模式多半是根深柢固的，難以改變的，想知道原因，就要探究這個角色在成長的過程中受到了什麼影響。

　　中國人有一句話說「三歲看大，五歲看老」，我覺得很有道理，雖然人的行為會隨著一生成長的際遇而改變，但我們人格的本質，在童年的時候就已經被定型了。

編按：

　　精神分析家佛洛伊得認為人格的組成有三個部分「本我」（id）、「自我」（ego）、「超我」（super-ego）。本我指的是人最原始的欲望，只遵循享樂原則（pleasure principle），不分時間、地點，追求生物性的立即需求，如食物或性慾的飽足，以及避免痛苦。人的嬰幼兒時期，就是本我表現最突出的時候。「自我」是「本我」的欲望與現實世界產生衝突之後的折衷想法，是欲望的壓抑與延宕滿足，例如「下課才能去上廁所」。而「自我」不斷地磨練之後，就會形成「超我」。「超我」是一個人受到父母或社會規範產生的價值判斷，「超我」通常代表的是禁忌，也可以說是「本我」和「自我」的裁判，當「本我」和「自我」在打架的時候，「超我」會決定讓哪一方獲勝。

　　所謂角色的內心衝突，指的就是「三個我」的混戰過程。

　　「欲望」和「恐懼」是人類潛意識裡最強的兩股能量，我們的行動目標通常都源自於此。「欲望」是「我要」，「恐懼」是「我不想要」：「欲望」就像是火車頭，拉著角色前進，「恐懼」就像是追在你身後的惡犬，讓你不得不往前跑。如果能解讀出來角色最深層的欲望和恐懼，那麼就找到了讓角色前進的動力。

第三節　角色七大作業

　　「角色七大作業」這個概念源自史坦尼斯拉夫斯基的寫實表演體系，以及李・史特拉斯堡「方法演技」中的一些觀念，再加上我個人對表演的一些見解：

1・我從哪裡來？我往哪裡去？

——了解角色在進入該場次之前，經歷了什麼事？他是帶著什麼樣的情緒進入到這一場次的？他的下一步行動又是什麼？亦即角色之過去、現在、未來。

當年在蘭陵劇坊的某次公演，我看到一個讓我印象深刻的畫面：飾演家庭主婦的某位女演員，她上場前站在側台邊，挽起袖子佯作炒菜的模樣，我當時不能完全理解「到底她在幹嘛」？後來等她一轉身上台，我就看懂了——這位女演員上了舞台之後，拉了兩下袖子，用手輕拭額頭的汗水——活像在廚房忙進忙出的樣子。就是這兩個細微的動作，讓我們知道這個角色「從哪裡來」，這樣的表演不但具有說服力，也讓我們知道角色和空間的關係。

人生不是cut in與cut out。我們的生理狀態和心理狀態是有「延續性」的，是有前因後果的，只是在戲劇當中我們「擷取」了生活中的某些片段罷了。

2‧這場戲我長什麼樣子？

——年齡、身心理狀態、穿著打扮、疾病、天氣、溫度等。我們經常被劇場現實的環境騙了，因為劇場通常有空調，讓觀眾在一個舒適的環境下觀賞，而演員也因此已讓角色的身體也處在一個舒適的狀態，忽略了劇中的場景環境，甚至是時間，例如冬季或夏季、白天或晚上，角色在不同的氣溫下對話，是否會造成心理上、情緒上不同的微妙變化。

同理，我們也常因演員自身的身體健康，於是也以為角色的身體很健康。最多是當你飾演的角色生病時，故作咳嗽兩聲示意罷了。然而，在真實的生活當中，我們身上多半帶有些小病小痛，例如皮膚過敏、牙痛、鼻塞等，只是沒有嚴重到要去看醫生罷了，但這些病痛多半在舞台上被忽略了，如果演員能從劇本的提示中，找到角色可能的生理狀態，那麼在對話情緒或戲劇動作的表達上，應該會有更多可能。

3‧把不懂的字記下來。

——找出劇本中讓你困惑不解的敘述文字，例如物件、時空背景、身分職業、事件畫面等，將困惑解除，以建構角色完整的畫面與記憶。

每一句台詞的背後一定要有完整的畫面，如果有模糊的地方，就代表你還不能理解這句台詞，例如你被指定要飾演《西出陽關》裡的歌女咪咪，劇中有句台詞是「我以前在臺中的香蕉船餐廳駐唱……後來酒精過敏，胃下垂……」若你對「駐唱」和「胃下垂」沒有畫面，你就必須要去搞清楚到底駐

唱的生活是什麼？什麼樣的環境會需要喝這麼多酒？到底「胃下垂」的癥狀是什麼？對角色的生理狀態造成什麼樣的影響？

我們最常遇到的狀況就是對角色的專業背景認知模糊，對專業術語陌生。因此我建議各位除了上網、去圖書館找資料外，也可以去訪問相關背景的友人，或甚至是實地去「采風」，做田野調查。例如《西出陽關》每次在重製演出的時候，我都會要求演員要去一趟西門町的紅包場聽老歌，去現場真實感受那樣的氣氛，去觀察歌手和觀眾之間互動的方式，給紅包的時機是什麼？紅包又是個什麼疊法？觀眾對歌手喜歡的程度和紅包金額的關係為何？這些都是演員最基本的功課。

4・劇中別人對我的批評
　　——列出劇中其他角色對自己個性、行為的敘述。
5・劇中自己對自己的批評
　　——自己認為自己是個怎麼樣的人？自己的內在特質為何？

編按：

我們可以用社會心理學中的周哈里窗（Johari Window）來理解上述第4和第5點。

每個人的內在都是「一扇窗」，根據自己有無意識到自己的行為舉止，以及他人對於自己的認識和理解，可以分為四個部分：

	自己了解	自己不了解
他人了解	公開我（Arena）	盲目我（Blind Spot）
他人不了解	隱藏我（Façade）	未知我（Unknown）

隨著個人與他們交往經過時間的累積，由淺入深，「公開我」的面積就會擴大。當一個人「公開我」的比例越高，那麼代表這個人在社交互動上，比較坦率直接，溝通之間的誤會也容易減少。

「隱藏我」有可能是個人隱疾、創傷經驗、害羞的事，或是不願人知道的往事，「隱藏我」的大小，會視交情的程度而改變。

「盲目我」是自己沒有意識到，需要他人提醒才知道的部分，有可能是口頭禪、小動作、或是做事的方法。當一個人的自我反省能力越強，「盲目我」的區域會比較小，反之則越大。

「未知我」是未知的區域，必須透過某些突發事件，才能激發或誘導出來的行為。

我們可以透過以上四個窗格（四個我），來理解一個人的內在性格與外在行為。但是在一齣戲裡，我們並沒有辦法去向角色的家人或朋友做訪問或調查，我們只能憑藉著「劇中別人對自己的批評」以及「劇中自己對自己的批評」，來拼湊角色的輪廓。

6·尋找動機、段落、轉折
　　——尋找每一句台詞、每一個戲劇行動背後的動機。找到動機才知道角色真正的意圖，才有辦法決定要用什麼情緒去表現。
　　——從故事裡，將單一角色的情節線理出來，再因角色的處境和心境，切割出若干段落，並清楚地找到每一個段落角色所遭遇的障礙，找到角色心境轉折的關鍵。（編按：詳見第五堂〈角色的轉折與層次〉）
7·關鍵事件
　　——寫出影響角色人格發展最關鍵的一件事。

編按：
　　很多演員做角色功課會從「角色自傳」開始寫起，例如：「我生於某年某月某日，成長於一個單親家庭，父母在我國小三年級離婚了，我是爸爸帶大的，因為父親的影響，我小就立志當警察，我在高中的時候……」
　　停！停！——住手！別往下寫了——答應我別再這麼做角色功課了！
　　我必須說「自傳」是演員的基本功課，可以建構角色的基本背景，但這種流水帳的描述，對於實質上的表演，並沒有太直接的幫助。我們應該從劇本台詞的蛛絲馬跡中，去研判角色最內在的欲望與恐懼為何？然後合理地去描述或「平空杜撰」出影響角色性格的關鍵事件。
　　如果這個角色一直迴避結婚，那是什麼事件導致她害怕進入婚姻？如果這個角色喜歡猜忌別人，那是什麼事件使他不再信任身邊的朋友？把這個關鍵事件找出來。
　　講到這，讓我們先暫停一下，請把視線離開這本書，隨便想一個你自己的人格特質，正面或負面的都可以，例如自大、見義勇為、自私、容易心軟、急躁、處變不驚、對錢斤斤計較等。
　　好，接下來再去想，你為什麼會變成這樣？在你的成長過程中，遭遇了什麼事件？或受了誰的影響，讓你變成現在的樣子？
　　如果你找到了你自己的關鍵事件，那麼恭喜你！有時候我們把真實人生中的自己搞懂了，很多戲劇中的困惑就迎刃而解了。

關鍵事件撰述的四大要點：敘事、繪景物、抒情、表白。

1・敘事——事件的來龍去脈，因果關係。
2・繪景物——往事畫面中的細節，包括場景、穿著、物品、聲音等。
3・抒情——事件發生當下的心情。
4・表白——事件之後對角色造成的影響。

編按：

角色的關鍵事件若設定準確，那在劇中應當不斷地被刺激與反應，這才叫做有效的設定。如果你害怕蟑螂，一看到就會歇斯底里地尖叫，那麼請想像在你吃飯、約會、看電影時，不時會有隻蟑螂爬過你腳邊，你一定嚇壞了吧?!這時的你是脆弱的，是不安的，但你又必須顧及形象，不能失態——角色自傳就是那隻蟑螂。

結語：生活就是一本書

很多演員不太喜歡讀書，或沒有時間讀書。

我常在表演課堂上跟學生說：「我是世新廣電畢業的，那時哪有什麼戲劇系？我沒有受過一天專業戲劇教育，也沒有讀過什麼戲劇理論，一路走到了今天——」學生用佩服的眼神看著我。「但我認為，生活就是一本書，」學生們點頭表示認同，故作頓悟的表情。「既然這本書唸不完了，那我們幹嘛還唸別的書？」台下不愛讀書的學生莞爾一笑，點頭如搗蒜。

這是一句玩笑話。書當然得讀，因為書是有系統的知識。

但我們讀了再多的理論，學習再多專有名詞，不見得能讓你更認識劇中的角色。我認為大家應該要認真地生活，仔細去體會生活中的酸甜苦辣。要學會分析角色，先學會分析自己，思考自己每一個話的背後，自己每一個行為的背後。

如果生活是一本書，自己就是第一頁。

嗯，好好讀吧！

角色目標與態度表達——
倒三角、三個圓

前言：Do Something! Not Show Something！

常常有演員拿著劇本來問我：「老師，這一場戲要怎麼演？」我覺得這個問題一開始就錯了，演員應該問的是「我要怎麼表達？」而不是「怎麼表演？」

「表達」是真實情緒的延伸，「表演」是怕觀眾不理解，而刻意做出來的反應。我期待演員能做到的是「Do Something」，而不是「Show Something」。

編按：

觀眾比我們想像的還要聰明，演員只要找到準確的情緒表達，觀眾一定可以接收得到，過度「刻意的表演」，其實都是老掉牙的刻板印象。舉例來說，我們要怎麼去呈現一個人緊張的狀態：咬指甲、呼吸急促、眼神亂飄、來回踱步、緊抓褲管等。如果你第一個浮上腦海的畫面是在上述的反應中——恭喜你！你已經掉進刻板印象的陷阱了，因為電視劇中緊張的人都是這樣演的。

在真實生活中，我們緊張時，反倒不會刻意去顯現緊張，而是去壓抑、克制我們的緊張心情，因為我們不想讓別人看穿內心的焦慮，只不過在某些小動作還是會洩漏出來，例如，一個業務員在上台簡報前作了深呼吸，但在起身瞬間卻把咖啡打翻——懂了嗎？這就是「表演」和「表達」之間的差別。

演員要找到準確的情緒表達，就必須要先弄清楚角色的內在，其中「倒三角」和「三個圓」是我對於表演最重要的核心概念。

第一節　船與錨

　　戲劇的本質就是「衝突」。我們甚至可以這麼說：「無衝突，則無戲劇。」找到角色的目標，就會相對出現障礙，當角色陷入「目標VS障礙」的情境時，衝突就產生了，意思就是「這個角色有戲了」。

編按：

　　就戲劇構成的元素來說——差異構成矛盾，矛盾構成衝突，衝突構成事件，事件構成情節，情節構成故事。其中，衝突是最容易被觀眾看見的部分。而演員的工作就是去「突顯角色的衝突」。

　　我們來做一個「船與錨」的小練習，題目是這樣的：有一艘船從基隆港要開往日本的橫濱港，船上只有船長一個人，請問有可能發生哪些「障礙」阻撓他前進？

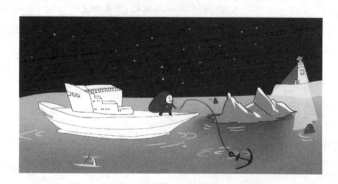

　　——海嘯、船長肚子痛、海盜、漏油、船長老婆要生了、暗礁、雷達故障、遇到冰山、食物吃完了、船漏水、出現海怪、想家……等。
　　你的答案可能在上述狀況中，也可能有其他的狂想。現在我們再將剛剛列出的障礙進行分類——外在的障礙，可分為環境、物件或人（角色）；內在的障礙，可分為生理或心理：

外在	環境	海嘯、暗礁、遇到冰山
	物件	漏油、雷達故障、船漏水
	人	海盜、出現海怪
內在	生理	船長肚子痛、食物吃完了
	心理	船長老婆要生了、想家

　　如果這個航程是一個故事，那麼主角就是這艘船，角色的靈魂就是船長，目標就是橫濱港，而「角色關鍵事件」就是「錨」，船要啟錨才能航行，也就是演員在處理角色時，要「帶著關鍵事件」前進，遭遇風雨（障礙）時，有了錨才能穩定船身；有了錨，你的表演不會失控，因為你知道船在風雨中的活動範圍，這樣就能聚焦處理、突顯角色的人格特質。

> **編按：**
> 　　一個沒有目標的角色，就如同一艘在大海上漫無目的的船。這樣的無意義的飄泊是不會讓人期待的。觀眾想看到的是一場乘風破浪的冒險旅程，若我們明白「目標設定後，障礙無所不在」這個原則，就可以找到各式各樣阻撓角色前進的障礙，讓這趟航程困難重重，驚險萬分。

第二節　角色目標：倒三角

　　角色在劇中的任何行為，背後一定有一個「動機」；當動機充分時，就構成了角色「目標」；有了目標，「障礙」就因應而生了；當角色遭遇了「目標VS障礙」的情境，就產生了衝突；當角色面臨衝突時，不得不改變內在的思緒或是外在的行為，這就是「轉折」。

> **編按：**
> 舉例來說──
> 1・我發現女友和某男有曖昧關係（動機）。
> 2・所以我和女友談判，要求分手（目標）。

我們可以用一個「倒三角形」來解釋角色目標與障礙之間的關係：

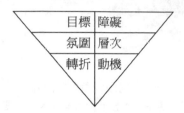

「目標」與「障礙」是角色在劇本外在最明顯的行為，也是最容易被觀眾閱讀到的訊息，所以在最上層；第二層是「氛圍」與「層次」，這是角色設定場次目標時必須考量的重點；「轉折」與「動機」是細微變化的，是必須深入文本與台詞背後探索的，因此擺在最深層的地方。因此這六者之間的關係，就好像一個倒三角形，由淺入深。

角色貫穿全劇的目標，我們可稱之為「大目標」；貫穿整個場次的目標，我們可稱之為「中目標」；角色當下的目標，我們可稱之為「小目標」。

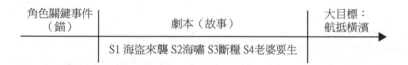

大目標貫穿了角色在全劇的行動，這是劇中角色在「關鍵事件」後起心動念，追求實現的原動力。角色在劇中所有的行動都以大目標為方向前進，大目標必須在劇中佔據角色最大篇幅，最大比例，產生最大阻力，並且至劇終仍未完成。

編按：
　「角色和目標」的關係就像是寓言中的「驢子和蘿蔔」。驢子面前吊著一根紅蘿蔔，驢子想吃蘿蔔，所以一直張口往前跑。這蘿蔔不能讓驢子吃到，驢子一旦吃到，就停止前進了。

　　演員在設定角色目標的時候，通常因對角色了解不深，或劇本線索不夠，於是設定許多虛無縹緲的目標，例如「我要獲得真愛」、「我要向世界證明我自己」……停！停！請先回答我什麼才叫做「真愛」？要努力到什麼地步才叫做「證明自己」？記得一件事，空虛的目標換來空虛的表演；我的意思是，驢子看不見蘿蔔，怎麼會想前進呢？

　　OK，給牠一根具體的蘿蔔，然後蘿蔔的距離最好離驢子的嘴邊越近越好，彷彿一開口就能咬到，這樣驢子就會死命地往前跑了。

　　「我要親口聽到他願意放棄繼承三千萬遺產，返台和我結婚。」怎麼樣，這個設定是不是比「我要獲得真愛」具體多了？同理，「我要在下禮拜的歌唱決賽獲得冠軍，讓爸爸答應我組樂團。」這個設定是不是比「我要向世界證明我自己」來得清楚多了？

　　一個劇本通常有許多場次組成，貫穿角色在該場次的行動目標就是「中目標」。中目標的設定必須要服務大目標，並且隨著時間的累積越趨近於大目標。若以《西出陽關》舉例來說，《西》故事敘述一生忠於國民黨的老兵老齊，在戰亂中他與妻子惠敏失散了。到了臺灣之後，他只能寄情於紅包場的歌女咪咪，希望她能為自己獻唱一首象徵「為國守貞，存節忘身」的〈王昭君〉。因此若設定老齊貫穿全劇的大目標就是「我希望咪咪能嫁給我，讓我破了為惠敏守了四十年的處男之身」。那麼在S11〈初唱〉，老齊夜訪咪咪這場戲，要怎麼設定貫穿整場戲的中目標呢？這時，我們必須要考慮到「層次和氛圍」。所謂「氛圍」指的是「人事景物情時」的總體呈現，也就是該場次的「情緒」，例如「失落」、「悲傷」、「恐懼」、「壓抑」等。所謂的「層次」指的是「事件堆疊的累積造成角色心境的改變」。例如，這是老齊第幾次

去咪咪家？第幾次被咪咪拒絕為他唱〈王昭君〉？他在開放探親之後，回大陸見到改嫁之後的惠敏，還有她和別的男人生下的女兒後，是否對咪咪的態度產生影響？S8老齊向咪咪求婚被拒，是否讓他內心更加失落，情感更壓抑？那麼在本場次他會採取什麼手段和情緒對咪咪示愛？綜上所述，我們若設定老齊的中目標是「我要在咪咪家留宿過夜」，那麼他的障礙有哪些？例如：老齊內心是否有背叛惠敏的感覺？一個六十歲的處男要怎麼對男女之事啟齒？若對以上的中目標與障礙之間的關係都有了通盤的、深刻的了解，那麼飾演老齊的演員，當他在脫下外褲，僅著四角內褲，拉著咪咪的手放在下體前方，對她說：「妳摸一摸。」這段戲就不會是膚淺的求愛表達方式，我們應該看到他內心的糾結、他的卑微、他的脆弱、他的滄桑。

中目標設定有幾個要點：

1．服務大目標

2．隨時間累積，越趨近大目標

3．不作劇情簡介

編按：

我如果在這個場次的對白和行動都是求婚，那麼我的中目標，就不能設定為：「我要向小芬求婚。」因為我已經在做這件事了，這個設定只是「劇情簡介」，並不足以構成角色前進的動力。但我們可以這麼設定：「我要小芬在眾人面前戴上我的求婚戒。」

懂這兩者之間的差別了嗎？親愛的朋友，這並不是無聊的文字遊戲。雖然這兩者所做的事情是一樣的──求婚。但對於演員來說，前者只是行動描述，後者卻可以清楚點出角色「要的是什麼」？

4．不預告劇情

編按：

目標是角色期許發生但尚未完成的事，目標必須依據「該場次的角色情境」來設定，不能把接下來的角色命運，直接當成他的目標。

以下給各位看一個錯誤的範例。假設我今天擔任演出的是《灰姑娘》裡的女主角仙度瑞拉，這齣戲有以下幾個場景，我也依此設定了角色目標：

場次	事件	角色目標
S1	仙度瑞拉被繼母和兩個姊姊虐待，整天在做家事。某日國王為了王子的婚事，舉行了舞會，希望全國年輕的女子都來參加。但繼母要求仙度瑞拉要做完堆積如山的家事才能參加。	我希望仙女來幫我完成家事，讓我可以參加舞會。
S2	仙度瑞拉在花園角落哭泣，小動物們紛紛來幫助她完成工作。此時仙女出現了，她施法把老鼠變成駿馬，把南瓜變成馬車，還變出美麗的衣服和玻璃鞋，並叮嚀仙度瑞拉法力過了午夜十二點就會失效。	我希望在舞會上王子會愛上我。
S3	仙度瑞拉在舞會上和王子彼此深深吸引，就在兩人忘情跳舞之際，午夜鐘聲響起，仙度瑞拉急忙逃走，遺落了一隻玻璃鞋。	我希望王子在舞會結束後會來找我，並向我求婚。
S4	王子命令大臣拿著玻璃鞋四處找尋鞋子的主人，但仙度瑞拉被鎖在房間裡，無法出來證明自己是鞋子的主人。	我希望能遇到大臣，證明我是玻璃鞋的主人。
S5	在小動物的協助之下，仙度瑞拉逃出房間，她遇到了大臣，證明自己是鞋子的主人，最後和王子結婚，過著幸福快樂的日子。	我要和王子生很多個小孩。

看出問題了嗎？

　　什麼?!你還沒看出來，拜託，如果你想當個好演員的話，就要學會用角色的位置來閱讀劇本。

　　以上目標設定的問題在哪？──我們（演員）是「全知」的觀點，所以知道情節的發展，但角色不是「先知」，他們不知道自己未來命運。我們必須回到角色的當下情境，用他們的位置來思考問題：

場次	事件	角色目標	
		（預告劇情）	（當下處境）
S1	仙度瑞拉被繼母和兩個姊姊虐待，整天在做家事。某日國王為了王子的婚事，舉行了舞會，希望全國年輕的女子都來參加。但繼母要求仙度瑞拉要做完堆積如山的家事才能參加。	我希望有仙女出現來幫我，讓我可以參加舞會。	我要努力地把家事做完，並希望舞會延遲開始，這樣我就有機會可以參加了。
S2	仙度瑞拉在花園角落哭泣，小動物們紛紛來幫助她完成工作。此時仙女出現了，她施法把老鼠變成駿馬，把南瓜變成馬車，還變出美麗的衣服和玻璃鞋，並叮嚀仙度瑞拉法力過了午夜十二點就會失效。	我希望王子在舞會上愛上我。	我希望能穿得漂漂亮亮出席舞會，並獲得王子的邀舞。
S3	仙度瑞拉在舞會上和王子彼此深深吸引，就在兩人忘情跳舞之際，午夜鐘聲響起，仙度瑞拉急忙逃走，遺落了一隻玻璃鞋。	我希望王子在舞會結束後來找我，並向我求婚。	我希望王子在跳舞中，問我的姓名，並給我一個吻。
S4	王子命令大臣拿著玻璃鞋四處找尋鞋子的主人，但仙度瑞拉被鎖在房間裡，無法出來證明自己是鞋子的主人。	我希望能遇到大臣，證明我是玻璃鞋的主人。	我希望仙女能再度出現，幫我離開這個房間。
S5	在小動物的協助之下，仙度瑞拉逃出房間，她遇到了大臣，證明自己是鞋子的主人，最後和王子結婚，過著幸福快樂的日子。	我要和王子生很多個小孩。	我希望能得到繼母和兩個姊姊親口的祝福。

這樣比較之後，明白了吧！

中目標是最難設定的,弄清楚之後,我們還可以繼續把中目標拆解成小目標。

劇本的一個場次通常由許多段落組成。在每個小段落,角色當下正在進行的目標,就是「小目標」。設定「小目標」之後,必然會遭遇「障礙」,此時角色的情緒和思維就得要「轉折」,改變方式,再次發動進攻,或者尋找新的「動機」,重新發動另一個新的小目標。角色在進行小目標的時候,可說是「非此則彼」,不達目的,絕不止息。因此小目標與障礙之間的關係成為了一個循環:

動機──目標──障礙──轉折──動機──目標──障礙──轉折

我們現在節錄一段《西出陽關》的劇本來說明:

老齊:沒有問題!什麼時候有錢就還,沒有錢不要還,不要緊!
　　　（交給她錢)──今天晚上,我點了〈王昭君〉妳沒有唱?
咪咪:別的客人也點歌,我先唱新客人的歌。
老齊:對!反正老客人跑不掉。
△老齊拿出胡琴。
老齊:我給妳拉上一段,妳唱唱!
咪咪:乾爹!
老齊:──我愛聽!
咪咪:現在時間很晚了──
△老齊欲拉胡琴。
咪咪:真的很晚了。
老齊:我不拉──妳清唱──
咪咪:晚上嗓子不太好,怎麼老是想聽王昭君?
老齊:愛聽,這幾天特別愛聽。妳知道漢王跟昭君的故事?說漢王
　　　跟昭君他們兩個從來沒有見過面,第一次見面就情定終生──
咪咪:乾爹!那只是一個故事,一個神話。

老齊拉胡琴伴奏,要求咪咪為他唱〈王昭君〉,這是他的小目標,但被咪咪以「夜深了」拒絕,這是他遇到的障礙,因此他的情緒就要合理地轉

折。而這個小挫敗，也成為老齊設定下一個目標的動機，他必須另謀方法，改變他的小目標：「好，我不拉，妳清唱。」但咪咪又以「晚上嗓子不好」拒絕，於是老齊在遇到障礙之後又轉折情緒，他把胡琴放下，不再強迫咪咪唱歌，而是告訴咪咪〈王昭君〉的典故：「妳知道漢王跟昭君的故事？說漢王跟昭君他們兩個從來沒有見過面，第一次見面就情定終生──」其實老齊是以王昭君自擬，希望咪咪能理解他的心情，但咪咪正被債務所困擾，根本沒有心情聽。

因此，我們可以結合「倒三角」概念，用「8字形循環」來表達小目標與障礙之間的關係：

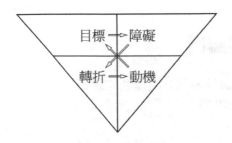

我認為要實踐「倒三角」應該要做到「動機不停止，轉折看不見」。也就是角色在舞台上時時刻刻都在面臨大大小小的衝突，而「轉折看不見」指的是演員必須以合乎情理的、不突兀的方式來表現轉折。

縱上所述，大、中、小目標的關係應該就像是「降落傘」和「碗扣碗」，這兩個概念很相似。所謂的「降落傘」指的是每一場中目標，都必須和大目標有關，這樣角色的行動才不會失焦。

所謂的「碗扣碗」指的是，「小目標必須服務中目標，中目標必須服務大目標」，層層相扣，角色在舞台上的行動具有一致性。

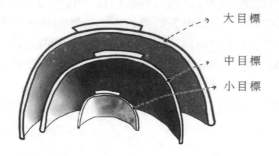

第三節　貴客臨門

中目標的設定對於表演有關鍵性的影響。因此，我為「中目標」設計了一個練習——貴客臨門。

練習規則

1・情境設定
 1.1　國際導演李安要拍《臥虎藏龍》續集。被指定做練習的學員，有可能是新戲的男（女）主角。
 1.2　三分鐘後，李安即將到家裡來洽談合作的相關事項。
 1.3　學員的小目標為：把家裡打掃乾淨給李安好印象。
 學員的中目標為：我一定要爭取到演出機會。

2・環境設定
 2.1　將排練場佈置為演員的家。
 2.2　家裡的環境髒亂不堪，到處充滿垃圾、雜物。
 2.3　突發狀況設定（由引導者隨機下指令）
 2.3.1　門鈴響——學員應門才發現來的人不是李安，學員要即興設定拜訪者為何，並與虛擬的對象展開即興對話（就是和空氣講話），設法使拜訪者離開，回來繼續打掃家裡。（例：「不好意思，我們家沒有訂披薩，九之三號是隔壁。」）

2.3.2 電話鈴響——學員接起來之後才發現打來的人不是李安。學員要即興設定來電者為何，並與「虛擬」的對象展開對話，設法使來電者掛電話，繼續打掃家裡。（例：喂，媽，我這禮拜先不回去吃飯了……有收到我這個月的匯款嗎？……我知道，我現在正在忙……晚點跟妳聯絡。）

2.4 廚房裡的水壺燒開——學員把爐火關掉之後，自行決定是否要泡茶或泡咖啡招待李安，兩個人怎麼坐？位子怎麼擺？

3・其他

3.1 引導者要隨時提醒學員對於設定的中目標要「念茲在茲」，尤其是進行步驟4「李安來了」時要以虛擬實。

3.2 所有的「來電者」或「來訪者」都是台上學員的障礙，干擾演員的行動。有時這些障礙無法一次解決，例如電話講到一半，水壺恰巧燒開，演員就要先暫時擱置電話，等關掉瓦斯之後，再來繼續處理這通電話。此即為「電話很晚才處理」的概念，意思是角色的目標經障礙中斷後，再度展開行動。

編按：

「電話很晚才處理」這個觀念很重要，因為在許多故事中，角色通常會有某些問題無法當下立即解決，而這些問題會一直困擾著角色，一而再，再而三地出現——不要覺得煩！這就是表現角色的機會，如果一次就把問題解決了，就沒戲了，懂嗎？就像是那通「掛不掉的電話」，你一次掛掉，就沒戲了，但如果通話的過程中，熱水燒開，你決定先去廚房關瓦斯時，門鈴又響了，應付完訪客之後，才又回來繼續把那通電話講完。這樣一來，這個障礙是不是就被角色放大處理了？記得——「越難纏的問題」越能引起觀眾期待。

3.3 演員的所有轉折都要合理，所有的行動都要真實，不需表演。

3.4 隨時注意學員在劇烈移動時的安全。

3.5 可視狀況讓不同的學員輪流參與各步驟的練習。

3.6 此練習需搭配角色作業之「倒三角」與大、中、小目標的概念。

進行步驟

　　基本模式為演員在進行打掃時，由引導者下達突發狀況的指令，並隨機喊暫停，請學員解釋當下目標與障礙間的關係。其他進階的步驟與變化如下：

1.引導者隨機喊暫停，請台下其他人共同參與，說出台上學員當下目標與障礙的關係。

2.「生心理障礙」：引導者指定生理、心理障礙（如肚子痛、手扭到等）。演員在引導者宣布障礙解除之前，要帶著被指定的生、心理狀態行動。

3.「靈魂」與「傀儡」：此步驟共需兩位演員參與練習。一位學員擔任「靈魂」，一位擔任「傀儡」。一個說，一個做。由靈魂「口述」指定「傀儡」的外在行動與面對每個突發狀況的反應，例如靈魂說：「我現在要先把衣服都丟到床上，再去接電話」，那麼「傀儡」就要照做，且每個指令之間的銜接，必須要合理地轉折，讓行動順暢。

4.「李安來了」：

　　4.1　台下學員可扮演來電者與台上學員現場即興對話。

　　4.2　台下學員可扮演按門鈴的來訪者，真實地走進台上學員的世界。

　　4.3　台下某一學員扮演「李安」，走進台上學員的世界，並與之展開對話，這一切都是真的。

　　4.4　由引導者宣布剛剛4.3的一切，只是學員在打掃過程中腦中浮現的預想畫面——李安根本還沒來。

練習重點

　　步驟3要強調的是，演員（靈魂）要有清楚的目標（指令）告訴角色（傀儡）如何行動，否則就會呆在台上。步驟4強調的是目標設定後，可能產生的預想情境。因此演員在目標設定後要「念茲在茲」。

第四節　意識與行動

　　所謂的角色態度表達，就是角色的外在行為——他做了什麼？怎麼做？他說了什麼？用什麼口氣說的？

　　人的行為模式是：「先有思考，後有行動。」那麼人的意識是如何構成

的呢？

　　人的意識可分為五個層次：感官、記憶、感覺、思想、信仰。

　　「感官」指的是人的五種官能：「視、聽、味、嗅、觸」。這是我們接觸、認識外界的五種方式。

　　人的腦袋有記憶，我們的感官與外界產生連結之後，也會有感官的「儲存記憶」。例如，當你聽見一個尖聲長笑，腦中是否會浮現某國中同學？因為這個笑聲跟那個同學很像。好的，這種「似曾相識」的感官經驗，就是聽覺的「儲憶」。當你看過、聽過、嚐過、聞過、摸過的東西越多，你的感官經驗就越多，「儲存記憶」就越豐富。

　　當我們隨著成長的經歷，某些特定的儲憶，會引起內心情緒的變化，這就是「感覺」。例如說，在異地吃到燒肉粽，心情就興奮，因為那是故鄉的味道；或是看到黃色的圍巾，就有莫名的傷感，因為前女友也有一條。

　　隨著「感覺」的不斷累積，就會形成一個人的「思想」。「思想」就是一種價值判斷的系統，例如「『這種人』不值得我的同情」、「我不可以在『這種場合』發脾氣」、「我應該要送他『這個東西』才符合雙方的身分」。

　　「思想」經過不斷地累積與試煉，就會形成「信仰」。所謂的「信仰」指的不是宗教的層面，而是一種行為準則，在我們的潛意識裡指導著我們的一言一行。例如：「為了家庭我可以犧牲一切」、「為了達到任務我會不擇手段」。

　　「感官、記憶、感覺、思想、信仰」構成了我們的意識，影響我們的行為。

第五節　　角色態度表達：三個圓

我要怎麼演？

　　很多人面對角色創造都是在問答案：「我講這句台詞是不是要哭？」、「這場戲我要怎麼演？」其實這是本末倒置的錯誤觀念，「要不要哭」、「怎麼演」都是結果，我們應該去探究這個角色過去「發生了什麼事」，再由內而外去推斷，他應該要用什麼態度來表達這句台詞。

「角色的態度表達」其實就是「你要讓觀眾看見什麼？」我以「三個圓」的概念來解析：

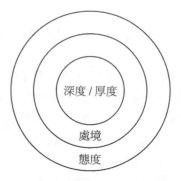

　　最內圈的圓代表「深度」和「厚度」。「深度」指的是角色的生命經驗，包含他經歷的悲歡離合、生離死別。

　　假設我們把自己的過去寫成一部歷史，你現在所認識的我，只是我全部歷史的10%而已。你或許看過我的戲，或許和我吃過飯，但你沒有參與我的結婚典禮，你也不知道我每年的生日是怎麼過的……也就是說我過去的90%你並沒有參與，你並不在我的歷史現場。因此你只能說你認識我，並不能說你了解我。

深度的九十

　　要怎麼了解一個人呢？——和他聊他的九十（90%）。

　　「九十」就是「過去」。你和女朋友在剛交往時，為什麼可以講到電話線快燒焦了還不掛掉？到底都在聊些什麼？——「九十」，聊天就是一種生活經驗的交換。當彼此的交情越深，交換的「九十」越多。簡單地說，你想知道誰是你最好的朋友？就看誰知道你的往事最多。

　　但我要提醒大家，聊九十的時候要謹慎，有些人只聽不吐，只想把你的過去勾出來，但對自己的過去卻隻字未提，或是敷衍帶過，這樣的交換是不對等的。另外，也有人會用九十來博取同情，一股腦兒地告訴你，他的情路有多坎坷，或是他家庭經濟負擔有多大。當你開始同情他的時候，就掉進陷阱了，因為他接下來可能會跟你告白示愛，把你對他的同情轉為愛情；或是向你借錢，因為你已經知道他的悲慘過去，理所當然應該要對他的處境表示

支持，否則就不夠朋友。

「交換九十」有兩個重要的前提，「累積」和「公平」。交情到哪，說到哪，切忌「交淺言深」，也不要「只聽不吐」或「只吐不聽」。

我們可以把生活中對「九十」的理解，套用在角色身上。

拿到劇本後，我們應該去研讀角色的「九十」，或是從劇本的線索去反推角色的「九十」。尤其是角色在成長的過程中，是否留下什麼陰影？是否有某些挫折在他生命中留下難以抹滅的印記與傷痕？這個印記傷痕有可能會影響到他對這個世界的認識，甚至使他產生某些價值的偏差，或是對特定的人、事、物感到恐懼，簡單地說，就是「一朝被蛇咬，十年怕草繩」。

反應式心靈

我曾經在公視看過英國BBC的某節目報導一個很害怕鳥的婦人，她只要看到鳥，就會毫無來由、歇斯底里地尖叫。她訪遍名醫都束手無策。終於，她遇到了一個醫生找到問題的源頭了。

這個醫生到她家進行家庭訪問，從祖母口中意外得知，原來這名婦人四歲的時候，某一天在家玩耍，突然一隻鳥誤飛進屋裡之後就飛不出去了，於是在廚房裡不斷地盤旋、衝撞玻璃，發出巨大的聲響。這個四歲的小女孩目擊這一幕之後被嚇壞了，當場尖叫大哭。

這位醫生找到原因後，決定開始對婦人進行三階段的治療。在第一個階段，他拿出一本鳥類的圖鑑給婦人看，婦人馬上又情緒崩潰，但醫生安撫她：「這只是張照片，這些鳥都不會動。」慢慢地，婦人開始敢翻那本圖鑑了；第二階段，醫生拿出一根羽毛要婦人摸，婦人又開始雙手發抖，雙腳發軟，醫生又告訴她：「不要害怕，這只是根羽毛，沒有生命的。」在醫生耐心的引導之下，婦人鼓起勇氣接過羽毛來撫摸。第三階段，也是這個節目片尾的感人畫面：這名婦人帶著女兒在公園的湖邊餵鴨子。婦人說：我怕鳥怕了四十年，這個醫生竟然花了四十分鐘就把我治好了。

在上述的故事中，鳥就是這個婦人的深層恐懼，嚴重影響了她的行為，這就是所謂的「反應式心靈」——埋藏在潛意識底下，不受控制的，受到刺激就反應。我們在閱讀文本時，就必須要找到角色最內心的恐懼為何，這個恐懼會一直影響著角色的行為與價值判斷，成為他達到目標的障礙。

厚度就是人際關係

「厚度」指的是人際關係的往來，劇中角色與其他角色的互動模式與情感累積。簡單地說，幫你的角色畫一個人際網路圖，他的父母是誰？好朋友是誰？敵人是誰？有沒有暗戀的對象？還是欠誰錢？

編按：
我們要認識一個人，可以觀察他的個人言行，也可以觀察他和別人的互動關係。把一個人在不同領域，例如家庭、工作、朋友等關係都調查清楚了，我們才了解這個人的概貌。

關於厚度，有所謂的「直接關係者」和「間接關係者」。

「直接關係者」就是在劇中和你飾演的角色有直接對話、直接影響你的命運，或是和你有直接衝突的角色。

「間接關係者」，就是從直接關係者再往外擴散的角色。有時是「劇中提及而未出現的人物」。

把角色的背景好好整理一番，每條支線的關係都弄清楚，確認你和每個角色的「熟悉程度」，你才知道在什麼狀況之下，遇到什麼人，應該要有什麼反應。

處境與態度

當我們清楚了角色最內在的「深度」與「厚度」，我們就知道這個角色過去的行為準則以及核心思維。接下來，就可以往外拓展到第二個圓——「處境」。「**處境**」可以分成「**心境**」和「**環境**」。我們可以從劇本字裡行間去尋找線索，清楚地知道角色正在面臨什麼樣的考驗之後，就可以再往最外層的圓推展，研擬這樣個性的角色，在這種處境下，會用什麼「態度」來表達？而這裡的「態度」，也就是前面所提及的「我要怎麼演」和「觀眾看見了什麼」。

舉例來說，在《女兒紅》這齣戲裡，李修國希望能透過尋根，回溯家族歷史，但他心中最大的恐懼就是佑珊肚子裡的孩子。他現在只是個話劇

社的指導老師，月入八千元，連房貸都要跟丈母娘伸手，新生命的到來，象徵著經濟負擔變大，他不得不感到惶恐；而他當下的心境，又正處於緬懷家族逃難史的感傷中，因此現階段的他，對於生活中的溫飽和安定這類議題勢必很敏感。在這樣的前提之下，修國看到展雄（佑珊哥哥）將計程車上撿到的棄嬰抱回家，他會有什麼態度？我們可以推論出，修國看到這個棄嬰內心會充滿了不安，甚至有點排斥，因為他現在根本沒有勇氣面對新生命的到來。

「三個圓」其實隱藏著角色的過去、現在、未來。「深度」和「厚度」是角色的過去，「處境」是角色現在、當下的遭遇，「態度」是角色未來、即將呈現的情緒與行為。

我認為「三個圓」在舞台實踐時，必須認知一個重點：演員應「表達」態度，而非「表演」。表達是真實的，符合角色內在的；表演是做作的，因為害怕觀眾看不懂，而刻意捏造角色的情緒或行為。這樣的角色態度容易淪為矯情。這就是所謂的「Do something」，而不是「Show Something」。

情緒等級

角色的態度表達可以分為「理性」、「感性」與「非理性」三種。

「理性」是角色依照現實情況，所作出較客觀的思考與行為，而「感性」則是偏向個人主觀的意識，以情感出發的思考與行為，容易認同他人的處境或不幸的遭遇。「感性」的本質是「愛」。

「非理性」比較特別，它不屬於「感性」，也不是「理性」。「非理性」背後的本質是「憤怒」。

編按：

舉例來說，當一對夫妻結婚五年，因丈夫不斷外遇，最後乾脆提議離婚。若妻子清楚彼此有無法彌補的裂痕，留住人也留不住心，於是選擇放手，開始清算財產、討論孩子監護權等……這是屬於理性的態度表達。

若妻子終日以淚洗面，決定再度原諒丈夫，希望能重修舊好，這是「感性」的態度表達，或者說是「過度感性的一廂情願」。

若妻子歇斯底里地以自殺來威脅丈夫不准離婚，或是去對丈夫外遇的對象採取暴力的行為，這就是屬於「非理性」的態度表達。

面對生活中的種種情況，態度的表達除了「理性」、「感性」、「非理性」之外，友人曾和我分享山達基體系（Scientology）中，有一套行為分析叫做「情緒等級表」。

情緒等級（tone scale）係指一個人的情感表達的等級標準。從最高到最低依次可分為十個等級：

1・沉靜

2・熱情

3・保守

4・厭煩

5・對立

6・憤怒

7・隱密的敵對

8・恐懼

9・悲哀

10・冷漠

當一個人「正面的能量」越高，他的情緒等級越高，「沉靜」代表的是「具備理性思考卻又不失感性的能力」，這種人掌控自我與環境的能力比較高；反之，當一個人長期地使用負面的思考，他展現出來的情緒等級就越低。「冷漠」代表這個人對周遭環境發生的一切，呈現一種事不關己的態度，甚至放棄參與任何的社交活動，人在瀕臨重大傷害或是接近死亡的時候，最容易出現這種態度。

我覺得情緒等級很有意思，我們可以和「三個圓」結合運用，想一想，根據這個角色的成長背景，當他遇到這個處境時，他的態度表達應該是這十種等級中的哪一種？

編按：

朋友們，你們在看完「倒三角」和「三個圓」之後，頭腦有清楚多了嗎？現在你應該知道怎麼「由內而外」地去推論角色正確的態度表達。

什麼?!你還是霧煞煞?!好吧，再跟你們分享一個東西：「Magic If」

「Magic If」是史坦尼寫實表演體系的一個重要論點，你必須去想：如果我是他（她），故事情境真的發生在我身上，我會怎麼做？

好的，先閉上眼睛，腦出浮現在你生活中與劇本最相似的空間場景，然後把和你所飾演的角色有關係的人物，一一置換成你生活中所認識的人，同事、鄰居、前男友或是國中同學都可以，接著再把你自己放到角色的位置，然後「Magic If」……嗯，現在你知道該怎麼演，喔，不，是該怎麼「表達」了吧?!

結語：準確設定，有效執行

所有的文本分析與角色設定，都是為了服務舞台上的表演。

理論研究是一回事，角色功課是另一回事，若你所做的文本分析與角色設定對於表演無效，那統統都是白談。各位要切記這八個字：「準確設定，有效執行。」

演員的專注力與肢體控制

前言：把自己歸零

1980年的某一天，郭志傑告訴我耕莘實驗劇團（蘭陵劇坊的前身）正在招考演員，他還認識主考官金士傑，於是我和李天柱後來就一起去陪考了。郭志傑考完之後，金士傑說：「你們兩個都來了，順便試一下吧！」

結果，應考的郭志傑沒有上，反倒是我們兩個陪考的上了。

進入耕莘之後，金士傑邀請我們一起參加表演訓練。我聽到這個邀請當下可說是心跳加快、忐忑不安，因為那對我來說是件陌生的事——我從來不知道，原來在正式排戲之前要做表演練習！

就在金士傑的帶領之下，我們做了動物觀察、人物觀察，以及聲音和肢體、想像力的引導等種種訓練，我只能用「喜出望外」來形容我當時的心情。這一切對我來說是如此地新鮮，如此地震撼。血型A封閉型的李國修，被迫開放，打開身心，來重新認識自己的身體。在這裡，**我試圖讓自己歸零，把過去自以為是的表演方式，被制約的表演思維，統統拋棄。**

年輕時，害羞靦腆的我，還不太擅長在人群表現自己，因此在課堂上總是有綁手綁腳的感覺。後來在一堂叫做「Sound and Movement」（詳見第五堂的〈轉折練習〉）的表演課之後，我更開始嚴重地自我懷疑。

那個表演練習的訴求是「聲音與肢體的整合」，我坐在排練場的角落，不安地看著別的學員做這個練習，後來我看傻了——當時在場上的是劉靜敏（現改名劉若瑀），我眼睜睜地看著一個劇團公認的大美女，變成了一個瘋婆子——我當下心裡有兩個巨大的衝擊：第一，為什麼她可以如此地揮灑自如，不受拘束地展現自己的聲音和肢體？第二，如果她是我老婆，那該怎麼辦？我可以同時接受她的美麗容貌和野獸般的狀態嗎？

這一天回家之後，我輾轉難眠。這些莫名其妙的練習，讓我開始害怕、畏縮，我不知道這些練習到底對我的表演會有什麼幫助？二來，在這裡的訓練跟過往話劇社和業餘劇團有個很大的不同，就是沒有劇本，我們不知道未來有沒有演出，訓練的結果到底是什麼？當時失業的我，很認真地問自己：

會不會是在浪費時間？

　　我最後決定留下來了。我心想這些練習或許只是階段性的，總不可能做十年的練習吧?!如果這樣的訓練要持續兩年，那我就跟你耗到底了。我心想如果不待到最後，我就永遠無法窺見全貌，而之前的參與也全部付諸流水了。於是，隔天我咬著牙，硬著頭皮又走進了排練場。果不其然，接下來的練習不負所望，越來越精采。後來吳靜吉博士的加入，帶來心理劇場的概念，更將表演訓練提升到另外一個境界。

　　經過了多元的訓練，金士傑帶領耕莘實驗劇團為主的成員改組成「蘭陵劇坊」，並開始發表作品，而其中最重要作品之一就是《荷珠新配》。

　　《荷珠新配》當年在劇場界可說是異軍突起，因為觀眾從來沒有看一齣這麼爆笑的話劇，他們的笑聲幾乎要把整個南海路藝術館的屋頂給掀翻了。我想這跟當時壓抑的政治氛圍有關係，觀眾透過了這種前所未見的喜劇形式，在情緒上得到了抒發。

　　這齣戲在三年內全台巡演三十三場，場場反應熱烈。《荷珠新配》的特點之一就是「主角是丑角」，而飾演主角趙旺的我，就靠著靈活的肢體和聲音，獲得觀眾的喜愛，可說是在蘭陵的舞台上開始嶄露頭角，成為劇場界令人期待的後起之秀。那時很多人還傳聞「那個肢體靈活的李國修是復興劇校畢業的科班生」。

　　我在耕莘實驗劇團受過的訓練，都在《荷珠新配》的舞台上獲得實踐。我在台上的表演可說是優遊自在，不僅可以因劇情的需要，表現出富有創意的肢體語言，我甚至還可以掌握台下觀眾笑聲的長度，我想讓觀眾笑十秒就笑十秒，因為我已摸索出吸引觀眾焦點的訣竅，我知道要怎麼鋪敘才能讓觀眾一層又一層地掉進喜劇的情境裡。

　　蘭陵時期的訓練，給了我許多養分，對我的表演與創作影響甚鉅。若你問我想成為一個好的演員，應該要怎麼學起，我想我的第一堂課會是「專注力」和「控制」，以下我跟各位分享幾個重要的基礎練習。

第一節　專注力練習

鏡子練習

練習規則：

1・學員兩兩面對面，眼神保持專注，凝視對方。身體採中性的站立姿勢：雙腳與肩同寬，雙手自然下垂。

2・其中一人為「真人」，一人為「鏡像」。「真人」可緩慢地隨意變換自己的肢體動作，「鏡像」必須即時地、完整地複製「真人」的動作，讓大家幾乎看不出到底誰是「真人」，誰是「鏡像」。

3・若「真人」發現「鏡像」跟不上，就必須放慢速度。

4・「真人」與「鏡像」必須始終保持眼神的接觸，只能用眼角的餘光去觀察對方動作的細節。

進行步驟：

1・一對一

1.1　引導者指示「開始」之後，「真人」便開始做出緩慢的肢體動作，「鏡像」盡可能地模仿。

1.2　片刻後，引導者可下達「互換」的口令，這時不管兩人的動作進行到哪裡，「真人」與「鏡像」兩人的角色就必須要交換，剛剛主動的人變成被動，被動變為主動，而且動作不能中斷，要持續進行。

2・一對多

2.1　所有人面對面圍成一圈，並採取中性姿勢站立，目光望向對面的某學員。

2.2　由引導者輕拍一學員背部，指示他為「真人」，由他開始任意發展肢體動作，其餘所有人都是「鏡像」，必須利用眼角餘光，觀察並複製對面某學員的肢體。

練習重點：

視覺上的高度專注、觀察力、模仿力。

干擾練習

練習規則：

1・三人（以下用甲、乙、丙代表）以橫排站立，選擇其中丙在中間，甲、乙則各在丙的兩側。

2・甲乙同時向丙各自敘述一個完整事件，也不可以是流水帳，必須有起承轉合。

3・引導者未喊停之前練習不能中斷。

進行步驟：

1 · 專注聆聽
 1.1 甲、乙二人對丙各自敘述一個完整事件，丙無須回應。
 1.2 當引導者喊停時，甲、乙即停止敘述，由引導者詢問丙聽到二人敘述內容為何。

2 · 評論與回應
 2.1 甲、乙二人對丙各自敘述一個完整事件。丙必須輪流參與甲乙的話題，使兩邊的對談能同時流暢地進行。但丙的回應皆須是肯定句，對甲乙的內容提出評論，但要避免使用疑問句，例如：「你覺得呢？」這樣一來，思考會使對話停止前進。
 2.3 丙之回應切勿過為簡短（例如：嗯、喔、很好……等），必須是完整的句子。（例如：我覺得你不應該花這筆錢裝潢。）
 2.4 當引導者喊停時，甲、乙即停止敘述，由引導者詢問丙聽到二人敘述內容為何。

練習重點：
 聽覺上的高度專注、快速的語言組織能力。

撞車練習

練習規則：

1 · 由引導者設定交通事故狀況，例：前車（嶄新進口名車）佔用右轉車道，後車（破舊轎車）右轉時擦撞前車。
2 · 兩名學員分別為事故現場兩車車主，不必假設有其他路人或警察經過。
3 · 雙方各執一辭，並以非理性態度，大量使用髒話對罵。雙方必須在高度專注的情形之下，言語激烈交鋒。但不能自顧自地開罵，兩人的對話必須要有往來，唇槍舌戰。
4 · 嚴禁使用肢體暴力。
5 · 引導者未喊停之前練習不能中斷，吵架過程中盡可能不要有空拍。
6 · 引導者在練習結束後請兩位學員握手或擁抱，並且進行安撫，使雙方平復情緒。

進行步驟：

1・引導者下指令後，雙方依設定事故狀況開始爭吵。

2・引導者邀請若干學員擔任其中一方的親友，加入戰局。

練習重點：

情緒的高度緊繃、針鋒相對下產生的高度專注。

第二節　控制練習

無聊電影

練習規則：

1・舞台上擺放一張椅子，假想此為電影院的座位。

2・學員假想自己正在看一齣很無聊的電影，有點不耐，但又想勉強繼續看，於是可在座位上任意變換姿勢。

3・所有的姿勢不能重複。

4・演員不需「表演」，只要真實「表達」即可。

進行步驟：

1・全身控制

　1.1　學員先擺出一姿勢，引導者不定時指定變化姿勢的時機。

　1.2　學員需控制全身上下的肢體、面部表情的變化，並可以與椅子發生各式的互動。

　1.3　從動作到動作之間，皆須合理的轉折。

2・單點控制

　2.1　演員只處理身體單一部位（isolation），來表達對這部電影的不耐煩，例如鼻子、手指、眼睛等，其他身體部位盡量不動，維持單一焦點。

　2.2　單點控制不可重複同樣的姿勢太久，同樣需要處理層次的變化。

練習重點：

意識到肢體是可控制的、尋找「生活中常見，舞台不常見」的自然動作。

慢動作

練習規則＆步驟：

1·學員做一簡單的動作，例如：起床、坐下、伸懶腰等。
2·學員重複做跟剛剛一模一樣的動作，但速度放慢一倍。在過程中，演員需完全控制自己的每一吋肌肉，使動作與動作間的轉折流暢。
3·學員再重複一樣的動作，但速度比剛才再放慢一倍。

練習重點：

學會控制各部位的肌肉、尋找肢體的極限。

急跑急停

練習規則：

1·當引導者下達「開始」的口令時，學員需瞬間加速，在場上以極速來回奔跑。
2·引導者隨機喊停，學員必須急煞，並在原地動作停格。
3·此練習進行前，學員需充分暖身；活動進行中，「急跑」應視學員個人體能狀態調整速度，「急停」亦可視個人狀況而有緩衝動作。
4·安全至上。

練習步驟：

1·場上設定依學員數量設定若干「跑道」，以直線折返的方式進行「急跑急停」。
2·若干學員在場上同時進行「急跑急停」，無特定方向，學員可任意轉彎，但不能相撞。

練習重點：

急跑時的速度極限、急停時的全身控制（將緩衝時間減到最少）。

第三節　演員禁忌

　　一個優秀的演員，能憑藉著精準的聲音和肢體來表達角色的情緒。而一個失控的演員，因為不夠放鬆，身體過度僵硬，通常會犯以下的錯誤：

1 ‧貼春聯——講話激動時，雙手攤開，並且對稱。
2 ‧我指我——講到自己時，一定要用大拇指比自己，或是拍胸脯；講到「你」這個字時，一定要用手指頭指對方，在憤怒的時候尤其如此。
3 ‧釘釘子——沒有台詞或導演沒有給走位，就站在原地，連重心都不敢移動，好像腳被釘在地上。
4 ‧變蝴蝶——為了不背向舞台，而在行進中出現不合人體慣性的轉身（超過180度），並且永遠用正面迎向觀眾，彷彿自己是蝴蝶，有對隱形的美麗翅膀。
5 ‧看手錶——只要在等人，就一定要看手錶，不然觀眾會不知道我在等人。
6 ‧打哈欠——當角色表現疲憊的時候，一定要打哈欠。
7 ‧海浪——講台詞的節奏太規律，就像海浪一波又一波。
8 ‧灌鉛——當角色難過的時候，用一個沉重語調講完整段對白，從頭悲到底。
9 ‧語前虛字——叫人之前，會加一個「ㄟㄟ」。例如：「ㄟㄟ，你幫我倒一杯水」、「ㄟㄟ，你怎麼可以這麼對他！」。
10 ‧三秒膠——道具拿在手上就像是被三秒膠黏住一樣，不會活用，以各種方式和道具發生互動。有時演員之間身體的碰觸也會有「三秒膠」的狀態，例如，手一搭上對方的肩，就黏死不動了，其實我們的每一根手指都可以用不同的力度來表示態度。

　　以上都是舞台上常見的通俗表演，這不是行不通，而是脫離現實生活。我們在生活中其實很少做出對稱的手勢或是站姿，除了拘謹的演講者，各位回想一下，你在和朋友交談時、坐在沙發上看電視時，有「貼春聯」嗎？如果生活中不是如此，我們為什麼要在舞台上「貼春聯」呢？再舉例來說，我們在生活中疲憊時，會有很多癥狀，例如腰痠、脖子很緊、眼睛很乾等，為何一到了舞台上就只會「打哈欠」了。再來，我們生活中遇到挫折時，一定是用「灌鉛」的悲傷情緒來表達嗎？很多時候我們反倒是四兩撥千斤，將自己不幸的遭遇在談笑間帶過，不是嗎？

結語：身心、工具、環境

演員需要學會控制三樣東西：「身心、工具、環境」。

「身心」指的是你的肢體、聲音、和內在的情緒，都必須是可以控制的，你可以決定這個角色走路的姿勢是內八還是外八、講話音調的是高還是低，或是甚至控制角色在講到某句台詞時落淚。

「工具」就是你隨身的服裝和道具，演員必須要先了解服裝和道具的結構，才知道要怎麼玩，怎麼藉由道具來突顯角色的個性或處境。像我就很欣賞英國的豆豆先生（Mr. Bean，本名為Rowan Atkinson），他是一個玩道具的高手，任何道具到了他的手上，就好像有了生命，他可以處理一隻玩偶熊或一件不合身的西裝長達五分鐘，發展出各式各樣有趣的互動。

「環境」指的是演員和場景或劇場的互動關係。一個演員必須關照環境的狀況與變化，而調整自己在台上的表演，例如：這道牆壁景片不能真的靠在上面，演員不小心用力一靠，牆壁晃了，觀眾也就疏離了；或是舞台上剛剛用造雪機製造下雪的效果，地上都是泡沫，演員若不留神，馬上就在台上打滑。

演員和劇場環境之間，要注意的地方太多了。有時甚至連觀眾的笑聲，也可能是干擾。

怎麼說呢？你有沒有這種看戲經驗：台上演員講了一句笑話，台下的觀眾哄堂大笑，然後演員渾然不覺，自顧自地繼續往下講台詞，接著台下的觀眾就會竊竊窣窣地互相詢問：「他剛剛說什麼？」——這位演員的台詞被觀眾的笑聲給蓋住了。對我來說，這個演員的耳朵沒有打開，當他不顧一切地繼續講台詞，其實是一種失控的行為，他講得再動人，觀眾也接受不到，還可能因此急忙收回自己的笑聲，沒有辦法暢快笑個夠。為此，我特別發明一個觀念叫做「喜劇停拍」：當台下觀眾的笑聲一直延續，而且大聲到聽不見台詞的時候，演員要技術性停止語言與關鍵性的動作，但這個停止不是靜止不動，所有人都必須「活著」，這是一個巧妙的轉折，等到觀眾笑聲開始往下掉的時候，馬上啟動，緊接著講台詞。

什麼時候「斷」？什麼時候「緊接」？這是大學問。第一，你不能預測觀眾的笑點，因為每場觀眾的反應不一樣。該斷你沒斷，觀眾就聽不到，該接不緊接，等到觀眾笑聲完全停止了才講台詞，那就鬆掉了。演員的耳朵一定要打開，才能控制語言的節奏。

演員對於語言節奏的控制，跟自身覺察的能力有關。

所謂的「耳朵打開」，不僅指要聽現場的環境聲音，自己的聲音也要聽。有些演員根本就沒有去聽自己講的話清不清楚，就嗶哩啪啦地飆台詞。你講得很痛快，觀眾聽得痛苦。當聽不見自己講的台詞的時候──「倒帶」，重新把句子或是糊掉的詞講一遍。相信我，這樣反而比較生活化。

記得，我們是凡人，不是新聞播報員，語言太乾淨反而不自然。在真實生活中我們經常因為緊張而不小心吃螺絲，或是在一把鼻涕一把淚時，講的話和哭聲糊成一團。沒關係──「倒帶」，重新講一遍。但記得讓角色的狀態自然。

當一個演員不能控制「身心、工具、環境」，我認為他是個失控的演員。一個失控的演員有可能會破壞一齣戲的藝術性，因為他無法維持穩定的演出品質；若失控的狀況嚴重，還有可能會造成自身的危險或是對手的危險，例如「撞到景片」、「假巴掌失手變真巴掌」，或甚至有人演吻戲的時候，自以為投入，卻把女主角的嘴唇咬傷了……等這些都是失控的表現。

當一個演員能完全地控制自我時，他在舞台上會呈現一種放鬆的狀態，讓他得以收放自如地呈現角色應有的情緒與戲劇動作，在舞台上優遊自在地進入角色的各種情緒，才是演員的最高境界。

編按

所謂的角色扮演，就是演員的第一自我（演員本身）控制第二自我（角色），也有人說這叫做演員的「第三隻眼」。

演員在場上除了投入角色情緒外，演員的走位或戲劇動作，都要和劇場的燈光、音樂等技術配合，所以演員必須要眼觀四面，耳聽八方，必須要用理性去駕馭自己的感性，讓自己可以走到右下舞台的燈光special mark（定點）之後，才開始大吼，然後等到燈光在八秒後變成滿台藍色，才開始啜泣大哭，接著等到音樂中的小提琴聲出現之後，再把桌子上除了相框之外的東西統統掃到地面，而且要小心，別太激動把桌子弄倒

明白了嗎？這就是第一自我控制第二自我。

聲音的表情

前言：不要軋三點半

在我成長的那個年代，沒有那麼多的視訊媒體，於是廣播成為我們的重要娛樂之一。我還記得，唸世新五專的時候，同學和友人之間還會爭相模仿中廣的知名主持人與配音員李季準：「中原標準時間十二點整……」

我每次在聽電台廣播劇的時候，我都不由自主地去想，那個優美溫柔的聲音背後的臉孔到底長什麼樣子，跟我想像的臉蛋一樣嗎？我充滿了好奇。

世新四年級的時候，我曾突發奇想，錄了一段棒球轉播帶，內容全部都是我自己瞎掰的，你若仔細聽，會發現裡面都是笑話，因為太多的矛盾不合理：

> 這裡是中國廣播公司第一調頻廣播網，記者胡蓋在美國威廉波特向您做世界少棒賽實況轉播，今天是美國西區出戰我們中華少棒隊，方才為您介紹兩隊守備陣容後，接下來介紹今天幾位主審裁判，擔任三壘審的是剛果籍的「Chai-gua Don-gua-che」，中文翻譯叫做「菜瓜冬瓜菜」，二壘審是韓國籍的「Chang-Shui-Chung-Don-liu」，中文叫做「江水向東流」。主審是美國籍的「Chedon Govsky」，中文叫做「菜蛋搞飛機」……廣告之後繼續為您轉播這場精采的比賽——聲寶牌自動門，不論你要開要關都請你自己動手；幸福牌腳踏車保證兩年六萬公里，新車到手零件自動脫落；（台語發音）金絲膏啊，金絲膏，痛這邊貼那邊，痛那邊貼這邊，金絲膏啊！

這段逗趣的台詞，並不是學校交代的課業，而是我給自己出的題目。我從中訓練了自己編寫笑話的喜劇能力，也藉此訓練自己的口條和音調的變化，讓這段棒球轉播能夠生動活潑。

在退伍之後，我去報考了「空軍廣播電台」，經過幾道面試的重重關卡，我從報考的九十多人中脫穎而出，以男生組第一名的成績被錄取，擔任

播音員的工作。那時我還是菜鳥，所以值班的時段是老鳥最討厭的清晨開播時間，為了準時上班，我那時乾脆睡在宿舍，整整一年十個月。

我當時主持的是「心戰」類型的節目，主要是針對海峽兩岸的狀態，播報一些硬性的宣傳文章，中間再穿插一些軟性的音樂。後來，我自己覺得無趣，索性在節目裡面加入了廣播劇的片段，我還記得我寫的第一個廣播劇劇本是《秘密行動》，雖然內容仍帶有嚴肅的宣傳主題，但我把內容連演帶唸給同事聽，大家都笑歪了。

後來我製作了一個特別節目，在1979年得到了廣播金鐘獎的「最佳廣播剪接技術獎」，但這個屬於個人的獎項卻被長官留在了電台，這點讓當時的我不太能諒解，雖然長官後來允諾會複製一個獎座給我，但對我來說已經不重要了，因為我已經決定要離開電台，我相信我會找到更好的工作。

後來，我輾轉回到了劇場。但我發現我在世新廣播電視科所學，以及電台播音員的經歷，都讓我對於演員聲音表情有更多詮釋的可能。我相信，有時打動觀眾的是台詞背後滿載的情緒，有時是對話之間的那聲輕嘆，有時是字裡行間那些欲言又止的呼吸——這些就是聲音的表情。

我經常在排練場看到演員滔滔不絕地急著把台詞講完，這對我來說除了表示他的「台詞背得很熟」之外，沒有什麼太大的意義。我閱讀到的是演員背後的不安，上台是為了下台，我不知道他在趕什麼？是要趕快排完戲去銀行「軋三點半」嗎？

從此之後，「軋三點半」成為我的排練術語，亦即演員稀里呼嚕地把台詞講完，沒有情感，找不到台詞的重點。那麼演員應該要怎麼講台詞呢？——「完整表達」。演員應該找到台詞背後角色意圖，讓情緒來駕馭台詞，把說台詞的字句拉鬆，情感才進得來。

編按

過去我們稱「舞台劇」為「話劇」，這是因為舞台劇的故事情節、角色的心聲都是透過「對話」來表達。劇場不比電視或電影，可以用近距離的臉部表情特寫，來讓觀眾感受到角色當下的情感。基本上，對坐在第十排之後的觀眾來說，演員的表情都是模糊的，觀眾唯一能接收到角色情感訊息方式只有兩個：演員的「肢體動作」以及「聲音所傳遞出來的情感」。

如第二堂所言，我把聲音的運用分為幾個層面：「音質、音量、音感、音準」。「音質」係指聲音的本質；「音量」係指聲音的能量高低與音量大小；「音感」係指聲音傳遞的情感、情緒；「音準」可分為「腔、調、韻」，腔（腔調、口音）、調（聲調高低）、韻（節奏與韻律）。

現在我將幾個重要的練習列出來。

第一節　基礎聲音訓練

腹式呼吸

練習步驟：

1. 讓自己平躺，藉由接近睡眠的姿勢讓自己身體放鬆，但切勿側躺，或是趴著。
2. 把手放在自己的肚子上，感覺自己呼吸的起伏，當吸氣時，腹部脹起，吐氣時腹部消下（腹式呼吸）。
3. 找到呼吸的節奏之後，站起身來，成中性站立姿勢：雙腳與肩同寬，眼睛直視前方，雙肩自然下垂。接著再使用腹式呼吸。（可一手放在自己的肚子上，感覺呼吸的起伏）。
4. 由引導者打拍子指示呼吸節奏，吸氣四拍、把氣吸到滿，停四拍、吐氣四拍，把氣吐乾淨。如此循環數次。
5. 依序把拍子延長成八、十六拍。
6. 深呼吸，不是「用力呼吸」，而是把氣吸得長，吸得滿。

編按

「腹式呼吸」也稱作「橫隔膜呼吸」。當呼吸時，胸腔放鬆，讓氧氣完全吸進肺裡，這樣肺部會脹大，將橫隔膜往下擠壓，腹部會自然地突出；反之，當吐氣時，肺部縮小，橫隔膜上升，腹部會自然回縮。

中國人常說「氣沉丹田」，其實人體構造裡沒有丹田這個器官，丹田是源自於道家修煉的術語，大概位置是在肚臍下方三到四個指節處（下丹田）。其實「氣沉丹田」和「腹式呼吸」的概念很接近，雖然氧氣是不可能吸進肚子裡的，但是我們可以「想像」深吸氧氣之後，腹部就像是被灌氣的氣球一樣，整個膨脹起來。因為「腹式呼吸」的肺泡含氧量比較多，吸進的氧氣量比較足，而此一姿勢也有助於精

神狀態的,故大部分的聲樂家、舞蹈者或甚至是武術家都是採用這種呼吸法。

另一種呼吸叫做「胸式呼吸」。呼吸時提起鎖骨與肋骨,讓胸腔膨脹,吸進空氣;吐氣時,鎖骨與肋骨回縮。這種呼吸法,氧氣只能送到上、中肺泡,通常是用在激烈運動,需要快速換氣時。

練習重點:

正確的腹式呼吸、呼吸的控制。

共鳴腔與音調

練習步驟:

1．共鳴

1.1 分別尋找每一個母音[a-e-i-o-u]的共鳴腔,只找到自己聲音最亮的位置。所謂的共鳴,就是震動,一邊發聲時,感覺自己在胸腔、咽腔(口腔與喉腔之間)、喉腔、鼻腔等地方的震動。

1.2 一口氣唱出[a-e-i-o-u]五個母音,中間要利用嘴型的改變來變換母音,不可中斷換氣。

1.3 試著用不費力的講話方式,運用腹式呼吸與自己最習慣的共鳴腔,做自我介紹。

1.4 學員換用另一個自己最不常用的共鳴腔自我介紹。

2．音調

2.1 唱出[a-e-i-o-u]五個母音,尋找自己音調最高與最低的發聲位置。

2.2 尋找自己最習慣的音調高低,做自我介紹。

2.3 請學員用另一種不同的音調自我介紹。

3 怪聲音

3.1 學員選擇一個自己平常最不常用的音調與最奇怪的發聲方式。

3.2 學員兩兩為一組,用最奇怪的姿勢,以剛剛選定的奇怪發聲方式聊天。

練習重點:

找到自己慣用的發聲位置,並修正共鳴腔;找到音調與共鳴的其他可能性。

數數字

練習步驟：

1. 所有人圍成一圈，選定一人從一數到一百，唸數字的過程中，可隨意變換聲調、速度、音量。若數超過一百，就重新從一開始數。
2. 引導者可隨意打斷並指定下一位學員接續，則該學員必須從上一個人被打斷的數字接續唸起，並且需不停變換上一個人沒有用過的聲調、速度、音量。

練習重點：

語速、音調與音量的釋放與控制。

聲音的轉折

練習步驟：

1. 所有人圍成一圈，由引導者指定隨意一人開始，該名學員即可隨意發出一個獨特的聲音與節奏。
2. 該學員可隨意走到另一個學員面前，此時第二位學員就要模仿並且跟著發出與第一位學員相同的聲音與節奏。
3. 等到兩人完全同步發出一樣的聲音時，兩位學員就可慢慢地交換位置，第二位學員必須出列到圓圈中心，並且持續發出同樣的聲音與節奏。
4. 第二位學員，開始漸漸改變聲音與節奏，慢慢地轉折，並且發展出一個與先前完全不同的聲音與節奏。
5. 當發展完成後，第二位學員可任意走至下一位學員面前，重複1～3的步驟，依此類推。

練習重點：

透過聲音能量與節奏的模仿，來學會控制。

第二節　台詞的聲音表情

聽與說

練習步驟：

1・觀察：兩人一組，其中一人為A，一人為B。A先說話，內容不限，但需滔滔不絕；B只要負責答腔，但需觀察A說話的腔、調、韻。
2・模仿：B開始模仿A，用A的發聲方式講話。A從中觀察自己在別人耳中的聲音再現，B也可以藉由A的指導互動，完整地模仿A說話的方式。
3・角色互換：A與B的角色互換，重複1與2的過程。
4・其他：可試試以不同的情緒，說不同的話題內容，觀察每個人說話的腔調韻是否有不同的特色。

練習重點：

聲音表情的觀察與模仿。

唸菜單

練習步驟：

1・使用不同的情緒，來唸菜單。菜單如下：
「五味九孔、麻油腰花、佛跳牆、枸杞蒸鮮蝦、白斬放山雞、招牌排骨酥、酥炸芋條、紅燒蹄膀、糖醋五柳魚、酸菜肚片鍋、五味海參、龍蝦沙拉、紅蟳米糕、鮑魚干貝盅、清蒸鮮海魚、烏魚子、新鮮水果。」
2・做練習的學員自行設定一個情境：
把菜單當成是一封告白的情書、一封遺書，或是一個號外的好消息、武俠小說……等。
3・台下學員從唸菜單的語氣去感受，猜測台上學員設定的主題為何。

練習重點：

台詞背後的情緒（此練習可結合第七堂〈情緒記憶〉，讓學員嘗試「唸菜單也能落淚」）。

關鍵字

前言：

　　舞台劇不像電影或電視有字幕，所以演員的口條格外重要。劇場也沒有特寫畫面，所以許多台詞中的情感訊息，必須透過關鍵字來表達，用以突顯角色的情緒與處境。

練習步驟：

1・抑揚頓挫

　1.1　「抑、揚、頓、挫」不同語氣背後傳遞出不同的情緒。

　　　1.1.1　「抑」：內斂、低沉

　　　1.1.2　「揚」：上揚、激昂

　　　1.1.3　「頓」：停頓、停止

　　　1.1.4　「挫」：情緒的轉折

　1.2　利用「抑、揚、頓、挫」不同的語氣來強調關鍵字，例句：

　　　「我下禮拜和他約了在那間港式飲茶談合約。」

　　　1.2.1　強調時間：我「下禮拜」和他約了在那間港式飲茶談合約。

　　　1.2.2　強調對象：我下禮拜和「他」約了在那間港式飲茶談合約。

　　　1.2.3　強調地點：我下禮拜和他約了在「那間港式飲茶」談合約。

　　　1.2.4　強調事件：我下禮拜和他約了在那間港式飲茶「談合約」。

　1.3　獨白練習。

　　　以下為《莎姆雷特》中，團長李修國和團員談起經營劇團的辛酸，以及對人生與戲劇之間的感慨。請利用「抑揚頓挫」的概念，藉由強調「人、事、時、地、物」不同的關鍵字，突顯角色背後的內心情感。

李修國：三年前，風屏劇團在《萬里長城》演出結束之後，就是在這個舞台上，我們所有的演員留下來幫忙拆台，技術人員把所有的幕都升起來，整個舞台裸露在我眼前。從那一刻起，我就把這個畫面放進我的記憶裡，看著整個空蕩蕩的舞台，我一直不明白，這舞台上扮演的是戲？還是人生？

練習重點：

　　藉由關鍵字突顯角色的情感。

V字形

練習步驟：

1・去標點符號：台詞中的標點符號是用來方便斷句與閱讀的，但演員經常被標點符號所局限，導致說話速度節奏工整，缺乏人味，**其實人講話是沒有標點符號的。**

2・不要被台詞所限制，語言是最後發生的，最先發生的是故事情節，是角色之間的衝突。

3・要讓台詞說得自然生動，首先要先找到說台詞的動機與目的。

4・處理台詞時，**腦中一定要帶著台詞背後的畫面**，這個畫面有可能是劇中角色經歷過的，或是演員為角色虛構的往事，儘可能把畫面的細節想清楚，發生在什麼時間、地點、事件的順序、當下的情緒。

5・拿到劇本後，翻到自己的段落，一邊閱讀時，在腦中出現畫面的關鍵字句上方打一個小勾，做一個V字型的記號，表示這邊要insert一個畫面。

6・利用V字型背後的畫面，來帶動角色情感的轉折或語氣的停頓。

7・獨白練習。

　　7.1　以下為《婚外信行為》中，第三者邱娟娟向外遇男子周志雲告白的段落，內容中有大量的事件描述，請利用「V字型」的概念藉由強調「人、事、時、地、物」，突顯角色內心的情感。

邱娟娟：我對你失去耐性了，我是個很可怕的人對不對？我喜歡在這種三角的危險關係打轉，才能感覺到我活著！……我不要了，我很恐懼！我恐懼我們真正成為夫妻，我害怕真正的親密關係！我不能控制自己一直告訴自己不要鬧，不要攤牌，不要讓淑卿知道！可是另一個我說鬧、攤牌、逼他離婚！我贏了！我勝利了嗎？這就是我要的嗎？只是一場悲劇的勝利，你聽得懂嗎?!然後就會換成我的憂慮、擔心，你還是會有另一個外遇。四年前6月4號。我住的地方遭小偷，他跳進來，我在浴室裡跟他面對面！我一直尖叫——他跑了！我的

喉嚨也喊啞了！半夜打電話給你，你不過來，我嚇得要死，一直發抖，那時候我只想你在我身邊多好？——你不在！——一年前11月30號凌晨兩點在敦化南路、信義路口一輛計程車把我的車頭撞得全毀。半夜打電話給你，請你過來幫我處理……你正在跟淑卿「麥當勞」（該劇中「做愛」的代稱）！還捂著電話支支吾吾地說我打錯了，我都聽見了，我多希望是你陪我去警察局做筆錄——我沒有進過警察局，我一直發抖，我要你粗壯的手臂抱著我、我要靠在你的肩膀上聽你安慰我說：「娟娟！沒事，沒事，我來處理，不要怕。」你不來！我怕！那就是愛我的方式嗎？如果嫁給你，哪天我被車撞倒在路邊，我打電話找你，你會來嗎？

7.2　以下為《女兒紅》當中，修國憶述起當年父母逃難的段落，請去除標點符號，藉由強調「人、事、時、地、物」，突顯角色內心的情感。

修國：我母親從老家帶出來四個小孩逃難，離開青島碼頭在大軍艦上，因為人太多就悶死一個兩個月大的弟弟李添才，當場我母親就把那個小孩丟到海裡去了，在離開海南島一個禮拜之前，我另外一個弟弟叫李海濱被炸死。我大姊說民國39年5月就剩下我母親、父親、大哥、大姊，一家四口到了基隆。民國41年我二哥在基隆鐵路旁的違章建築公園街出生。民國45年、47年我跟我妹妹在中華路鐵路邊的違章建築出生。我母親是高齡產婦，生我妹妹的時候已經51歲了，因為戰亂逃難，在大陸死掉了三個小孩，我母親在臺灣堅持要把那死掉的三個孩子生回來。

宜幸：你二哥和你、你妹妹，怎麼都是在鐵路邊的違章建築出生？

修國：我想是因為鐵路，離車站近。一定是我爸這樣想，如果到了臺灣還要再逃難，坐火車去碼頭上船快！

宜幸：在臺灣上了船，還能逃到哪裡？

結語：情緒帶動聲音

　　劇場相較於電視、電影等其他形式的戲劇來說，聽覺顯得格外重要。因此演員必須要在聲音的表情下功夫，才能傳遞更多的訊息。但很多人會想，反正劇場這麼大，坐在後面的觀眾也看不見我的眼淚，所以我乾脆裝哭好了——這是個很要不得的觀念，第一，你在偽造情緒；第二，其實聽得出來。

　　我曾經看過一個演出，某位資深演員只要有哭戲，就會埋著頭在舞台上大哭，我相信他的表演方式可以說服不少觀眾，但我卻不買單，因為我認為他的情緒不夠真實，關鍵就在「鼻音」。

　　假哭大家都會，這沒什麼好值得驕傲的，但是當人真的在哽咽流淚的時候，鼻涕通常會伴隨流下，因此講話會帶著一點鼻音，這是假不來的地方。因此這位資深演員故作沮喪狀的埋頭，其實是低頭掩飾他哭不出來的窘境，順便迴避臉部表情的呈現，來讓這段哭戲過關——這樣的角色呈現是不真實的。相信我，演員真哭或假哭，後排的觀眾不一定有辦法察覺，但真誠的表演，一定可以打動觀眾，不管他坐在第幾排！

　　我鼓勵各位，用誠懇的態度來面對角色。

角色情緒的轉折與層次

前言：千萬不要「沒有段落」

你一定有這樣的經驗：有個朋友來找你聊天，但是從頭到尾都是他在講，他滔滔不絕地把他的所見所聞、發生的趣事，鉅細靡遺地告訴你。你不好意思掃對方的興，只好耐著性子聽下去，從頭到尾只有「嗯嗯啊啊」答腔的份。

這種說話的方式就是「沒有段落」。感覺他什麼都講了，但是你卻聽得很吃力，因為他把所有訊息一次統統傾倒給你，這些話語彼此相似、語調雷同，沒有重點，但你為了禮貌，還得拚命微笑點頭，表示參與。

如果你覺得聽這種人講話很痛苦，那麼就不要這樣處理你的角色。小學的時候，老師教我們寫作文要有「起、承、轉、合」，處理角色，也是如此。

第一節　段落怎麼切割

我常在排練場問演員：「你在全劇當中，情緒能量最高的是哪一場？」

很多演員都以為，這個問題是要他們去找到該角色的關鍵場次，然後在那個場次吶喊、痛哭、咆哮、崩潰……等，其實不全然，這個問題的用意在於：演員必須去分配自己在全劇的情緒起伏，有高有低，就好像交響曲一樣，第一樂章是快板、第二樂章是變奏曲，慢板、第三樂章是中快板、第四樂章又是快板。

因此，演員必須要學會「切割段落」。

所謂的段落切割，不是用角色出場的場次來切割，而是依情節、事件、時間、空間、動作、場景、語言、人物等因素之改變劃分段落。

1．情節段落

依故事的主要情節構成大段落。若以《西出陽關》為例，劇中角色的命運和大時代的背景有絕對關聯，因此可分為「海南島撤退前」、「隨國民黨來臺灣後」兩個段落。

2‧事件段落

　　劇中的主要事件有哪些？這些事件是什麼時候開始？什麼時候結束？例如在《京戲啟示錄》裡，梁老闆與次媳偷情的事件就分為三個段落：S2兩人偷情被二大媽逮個正著、S7次媳與次子為了洗丟褲頭大吵一架、S9次子把自己戴綠帽的事在眾人面前公開。

3‧角色段落

　　依角色階段性目標、心境與思考來切割。以《西出陽關》為例，老齊這個角色可以切為四個角色段落：（1）老齊和惠敏在戰亂中相識結婚。（2）老齊隨國民黨撤退來台後，愛上紅包場歌女咪咪。（3）老齊返鄉探親。（4）老齊向咪咪求婚。

　　在第一個段落裡，老齊的心中只有惠敏一個人，後來因海南島撤退，導致老齊被迫與惠敏分隔海峽兩岸，此為進入第二段的轉折關鍵，老齊來台後孤身一人，從此寄情於紅包場的歌女咪咪，但老齊又無法忘懷惠敏，於是決定回山東青島見改嫁的惠敏一面，進入第三個段落。老齊與惠敏見面，並質問他壓在心中四十年的吶喊：「海南島撤退，為什麼妳沒有來？」惠敏也把當年的狀況告訴老齊，老齊在明白真相，了結見面的心願之後，進入第四個段落，老齊返台立即和咪咪求婚，希望能破處男之身。

4‧場次段落

　　單一場次因多量角色之進出場，產生角色目標受阻而分割成不同段落。角色在因目標受阻中止後，有時會於另一時空再度展開目標進行。

　　這是個很簡單的生活原理，只要對話的情境中，有新的人物出現，氛圍馬上就會改變。就好比你今天在朋友家裡聊天，你的目標是想要向朋友要回當初借他的五萬塊，但突然間朋友的父親回來了，我想你一定會連忙把蹺起的二郎腿放下，放低你的姿態，甚至改變你們的債務話題，讓朋友不會難堪——這就是場次段落。

　　以《西出陽關》S2〈初識〉中的老齊為例：

　　△時：1949年1月31日，黃昏。

　　△景：青島棧橋大飯店外。舞台右側設一豪華氣派的巴洛克式挑高
　　　　　石柱門廊景片，門廊上方掛著「棧橋大飯店」的招牌，廊柱
　　　　　間隱約可看見通往飯店內廳的長廊一景。

△　人：惠敏、齊排長、巧萍、營長、班兵四名、舞客八名。

以下為段落一

△時空跳回1949年1月，老齊與惠敏在青島初識的情景。本場次在
　黑紗幕後呈現。
△棧橋大飯店內，舞廳爵士樂團的演奏音樂揚起。
△歌聲響起。
△投影字幕：
△〈重逢〉詞：嚴寬／曲：莊宏
　「人生何處不相逢　相逢猶如在夢中
　　連年為你　留下春的詩　偏偏今宵皆成空
　　人生何處不相逢　相逢猶如在夢中
　　你在另個夢中　把我忘記　偏偏今宵又相逢
　　相逢又相逢　莫非是夢中夢
　　以往算是夢　人生本是個夢」
△燈光漸亮，場上下著雨。民初女學生裝扮的惠敏在雨中撐著
　傘，獨自站在舞台左側等待。
△一對男女舞客從飯店內廳走出，他們撐起傘，匆匆經過惠敏身
　邊，自舞台左側下。
△年輕的老齊（本場稱之為齊排長）穿著軍服、背著胡琴，自舞台
　左側匆匆跑上。惠敏見眼前的陌生人沒帶傘，好心地上前為齊排
　長遮雨。齊排長向惠敏敬了一禮，才躲入惠敏傘下。
△歌聲逐漸淡去，只留下雨聲。雨中，惠敏、老齊二人尷尬地站在
　傘下。
△稍頃，遠處傳來巧萍響亮的笑聲。巧萍自飯店內廳走上，站在飯
　店門廊下呼喚惠敏。

　　齊排長和惠敏雨中邂逅，默默不語，直到巧萍出現，恰巧化解了兩人的
尷尬，並帶出北平淪陷的訊息，使齊排長和惠敏都心頭一沉。

　　以下為段落二

巧萍：惠敏！

△惠敏聞聲向巧萍走去。她一走開，齊排長便淋成了落湯雞。惠敏
　忙回身幫齊排長遮雨。兩人躲在傘下狼狽地前進。
△巧萍笑著向前迎接惠敏，兩人在門廊下對談。
△齊排長走到門廊一角，拍去身上的雨水。
巧萍：（熱絡地）妳怎麼這會兒才到？
惠敏：學姊！我不打算進去跳舞了，妳去和趙營長說我沒來！
巧萍：（拉著惠敏欲走進飯店）人都來了還往哪兒去呀?!
惠敏：（拉住巧萍）學姊，我已經買了七點一刻往北平的火車票……
巧萍：今天中午北平淪陷了……
惠敏：（驚訝地）怎麼會這麼快?!
巧萍：快快慢慢只不過是早晚的事情。（拉過惠敏，悄聲說明）我
　　　說的可是軍方第一手消息……傅作義市長讓中共解放軍不費
　　　一兵一彈，和平進城。平白拱手把北平交給了共產黨。
△巧萍說話的同時，投影字幕：
△「1949年元月31日」
△「北平淪陷」
△四個班兵扛著長槍、國旗，自飯店內廳走上。四班兵立定站好，
　齊排長忙跟著四班兵一起列隊歡迎營長。

　　營長的出現，讓齊排長更加緊張，直到他知道營長安排見面的女孩就是
惠敏時，才恍然大悟，至此齊排長與惠敏關係也改變，從邂逅的路人，變成
準夫妻。

　　以下為段落三

班兵甲：（喝令班兵）立正！敬禮！
△營長自飯店內廳，上。班兵向營長敬禮，齊排長亦跟著敬了一禮。
△巧萍上前迎接營長，營長輕佻地拉著巧萍的手轉了一圈，巧萍笑
　得花枝亂顫。

△營長不顧巧萍吃味，色迷迷地看著惠敏，接著又扭頭吩咐齊排長。

　　營長：（山東腔，以下皆同）齊排長！

齊排長：（立正敬禮）營長好！

　　營長：（對齊排長）過來說話……（齊排長上前，營長拉著齊排
　　　　　長，上下打量惠敏）他奶奶的熊！

△惠敏不自在地躲開，巧萍忙擋在惠敏前頭。

　　營長：（為齊排長、巧萍引見）她是巧萍，你們見過。

齊排長：（向巧萍敬禮）趙夫人好！

　　營長：（罵齊排長）進你娘的！巧萍是排行老六的小老婆，別叫錯了！

　　巧萍：（故做哀怨地）我不在乎名分！

　　營長：（安撫巧萍，同時仍不忘向齊排長更正稱呼）她姓魯，魯小
　　　　　姐，黃花大閨女！

△營長示意，巧萍忙介紹齊排長、惠敏二人認識。

　　巧萍：（對齊排長、惠敏二人）今兒晚上你們是主角！（將羞窘
　　　　　的惠敏推到前頭）她是我學妹楊惠敏，北大中文系一年級！

　　營長：（向齊排長）巧萍和我做媒人，給你說個媳婦。

　　惠敏：（連忙澄清）不是說媳婦，只是見個面。

　　營長：沒說的！齊排長，惠敏她是流亡學生。去年10月19日她老
　　　　　家長春淪陷，回不去了。

△投影字幕：

△「1948年10月19日」

△「長春淪陷」

齊排長：（向營長敬禮）報告營長！國難當頭，我沒有心情說媳婦。

△投影字幕：

「國難當頭不想成家」

　　營長：（不悅地罵）進你娘的！拿著長槍打仗，又不是天天打！
　　　　　（看著惠敏，開起黃腔）討個媳婦，夜裡上床掏出你褲襠
　　　　　裡的短槍操操兵，上了戰場打仗有精神！

△巧萍高聲地笑了起來。惠敏羞窘不堪。

齊排長：（連忙拒絕）不行啊！

　　營長：（問齊排長）什麼不行？

齊排長：她大學一年級，我小學才唸了兩年，學歷配不上！

營長：（駁斥齊排長）學歷有個屁用！（專斷地命令齊排長、惠敏）沒說的！我挑日子你們拜花堂！這是命令！

△投影字幕：

△「我命令你們拜花堂」

△巧萍連忙叫好，齊排長只得向營長敬禮道謝。巧萍拉過惠敏的手，低聲勸說。

△營長見事成，作勢欲離去，四名班兵見狀欲跟著撤退。

班兵甲：（喝令班兵）立正！敬禮！

△四名班兵向營長敬禮，一一走入飯店內廳，下。

營長：（拉著巧萍）巧萍走！跳舞去！

△營長、巧萍亦走入飯店內，下。留下齊排長、惠敏尷尬獨處。

老齊與惠敏對於局勢的擔憂，和營長與巧萍「隔江猶唱後庭花」的心境也成為強烈對比。而營長和巧萍離去之後，齊排長和惠敏也被迫打破沉默，展開青澀的對話，關係持續推進，兩人彷彿心事重重，卻又好像在期待著什麼。

以下為段落四

△齊排長悶著頭欲走進飯店，惠敏出聲叫住他。

惠敏：（尷尬地）真沒有想到——

齊排長：（猛然轉身，向惠敏敬禮，大聲報出身家背景）報告！我是三十二軍二五二師七五六團第二營營部連第一排排長！

△投影字幕：

△「我是三十二軍二五二師七五六團」

△「第二營營部連第一排排長」

惠敏：齊排長……（指著齊排長身上的琴盒，好奇地問）您身上背的是什麼槍？

齊排長：（解下琴盒，向惠敏解說）不是槍——是胡琴！

惠敏：（聽不懂齊排長濃厚的山東腔）胡琴？

齊排長：（比畫拉琴的樣子）胡琴！

惠敏：（會意）胡琴?!你會拉胡琴？

△一對男女舞客自飯店內廳走上。

齊排長：我拉得好！

　惠敏：（驚喜地）你拉得好？

齊排長：（害羞地推辭）我拉得不好……

△男女舞客在門廊下跳起舞來。接著陸續有一男、二女舞客自飯店
　內廳中走出，眾男女相互成對，在廊下練習舞步。

齊排長：我們借一步說話……（兩人遠離人群，走向雨中，惠敏替
　　　　齊排長撐傘）

　惠敏：齊大哥！

齊排長：（僵硬地）叫我齊排長！

　惠敏：（看著廊下的舞客，憧憬地問）你……會不會跳舞？

△眾舞客維持優雅的舞蹈姿勢，靜止不動。門廊處燈光逐漸轉暗，
　舞客的身姿變成剪影。

齊排長：跳舞不會，原地踏步我會！妳看——（發出軍中口令）原
　　　　地踏步，踏！

△齊排長欲踏步，卻緊張地同手同腳。惠敏見狀，開懷大笑。

△燈光漸暗。

第二節　轉折要漸變，不要突變

轉折就是頓、動、換

「從前從前有一個美麗的白雪公主，她遇上了白馬王子，兩人從此過著
幸福快樂的日子。」

這個故事乍聽很熟悉，但各位有發現哪裡不對勁嗎？是的，沒有障礙。

如果角色心想事成，一帆風順，那麼這齣戲可真是無聊透頂。戲劇的元
素是衝突，主角得要經歷重重的困難才能摘到成功的果實。當角色的目標遭
遇障礙時，就必須要轉折。這點在第二堂〈角色目標與態度表達：倒三角與
三個圓〉有提過，我想在這邊再加強說明。

首先，我們回憶一下，目標與障礙的循環關係是這樣子的：

動機——目標——障礙——轉折——動機——目標——障礙——轉折

我說過「動機不停止，轉折看不見」，但我所謂的轉折看不見，不是要演員如同死水般的平靜，而是要「在情理之中轉折流暢，不突兀」。很多人會說演戲就是要「誇張」，其實這是錯誤的觀念，許多不成熟的演員，會過度刻意表達角色的情緒轉折，例如某人在對彩券時，發現自己中了頭獎一億，於是樂不可支，開心地大叫！但後來竟發現手上這份報紙是過期的，開獎號碼是上禮拜的，於是他所有喜悅化為烏有，當場崩潰、搥胸頓足、把獎券用力撕爛，還罵髒話，來表示他的失落——這就是「轉折太硬」，或「轉折太用力」。過度誇張的、以「卡通式」的風格呈現兩種情緒的反差，這屬於初級班的表演，我要問的是：一定非要這麼用力地吶喊，觀眾才會知道你的失落嗎？請了解一個事實，沒有中獎不是世界末日，不需要哭天搶地，除非這是全劇特殊的導演基調，所有演員都使用鬧劇的風格表演。

　　那麼，怎樣的轉折才流暢呢？轉折的過程是「頓、動、換」。

　　1‧頓，停頓。

　　2‧動，重新啟動新的目標與行動方向。

　　3‧換，改變態度與情緒。

　　「頓、動、換」中間的每一個步驟都要清楚表達，要「漸變」，而不是「突變」。這樣就不會轉折太硬了。如果你是飾演買彩券的男子，在對獎時，你可以充滿期待，但不需要表演得像是在產房外的新手爸爸，除非你是第一次買彩券。再來發現自己得獎的時候，也不需要抓狂大叫，因為除非你想讓鄰居知道你即將擁有一筆巨款，你要做的或許只是一邊看報、泡咖啡，一邊不經意地對獎，因為你已經槓龜了第五十八次，當你發現每個號碼都吻合的時候，你本來正在攪拌咖啡的手停了下來，聚精會神地重新確認每個號碼，然後，你站起身來，來回踱步，企圖想要喝一口咖啡，讓興奮的心情穩定，但卻不小心嗆到了。然後你把報紙拿起，重新想要看相關的兌獎資訊，結果發現這是上禮拜的報紙，你緩緩地吐出一口氣，輕輕地傻笑了兩聲，對於剛剛自己的行為感到愚蠢。

　　這樣的處理是不是比較流暢，而不突兀。

　　記得，轉折要漸變，不要突變。

轉折練習sound & movement

進行步驟與規則：

1・所有學員圍成一個大圓。

2・由引導者指派一位學員至圓圈中央。該學員從靜止的身體、中性的狀態，無中生有，發展出一組如野獸般的、原始的、不規律的、不和諧的聲音和肢體。

3・身體律動由慢而快，聲音的音量由小而大，直至形成一個固定的節奏。

4・隨意選定任一位學員，走到他面前，帶領著他模仿自己的聲音與動作。

5・當兩人聲音及身體的節奏與能量達到一致的時候，兩人就交換位置，模仿者逐步移動至圓中央，而先前發明動作的學員慢慢收掉動作與聲音。

6・在圓中央的學員持續模仿而來的動作與聲音，片刻後慢慢自己轉變、發展出一套不同先前的聲音與肢體。而這中間的轉折必須要漸進、漸變。

7・繼續步驟4～6，練習一直循環至所有演員完成練習。

練習重點：

　　能量的釋放，聲音與肢體的極限、控制與轉折。

第三節　層次就是變化

一直憤怒，等於沒有憤怒

1991年，我根據轟動一時的社會新聞——日本女大學生井口真理子在臺灣被殺害一案，寫了一齣戲叫做《救國株式會社》，敘述一群想藉著破案升官發財的刑警，說服一個企圖殉情的懦弱青年，承認自己殺害了失蹤的日本女大學生，並把他塑造成國際級的殺人犯，但最後卻弄假成真，青年完全失控，刑警的生命危在旦夕。

我在劇中飾演的是刑警的小組長，某次排練我邀請了汪其楣老師來看，排練結束後，汪老師說了一句話：「國修，你的表演沒有層次。」我當下聽不懂這句話的意思。後來為了「層次」這兩個字，我消化了足足有半年之久。

後來，我終於明白所謂的「層次」就是「變化」。當我們說這塊糕點的口感很有層次，指的是外面的餅皮酥脆，但內層鬆軟綿密，也就是口感有變化。同理，當我們在處理角色的情緒時，就不能用一個key（情緒調性）打到底，必須要變奏，否則就乏味了。簡單地說，如果一個角色從頭到尾都在憤怒，等於沒有憤怒。

暗場解析

所謂的「暗場解析」，就是場次與場次之間，或者沒有在舞台上演出來的段落。很多時候，礙於劇本篇幅，編劇會省略交代某些情節，因為沒有這些情節，觀眾仍然能看得懂故事，但演員就會覺得角色的心理狀態斷斷續續，或是對待人的態度前後不一、性格不一。

別忘了，戲劇是人生切片。故事可以從清晨跳到夜晚、或甚至是兩個月後、十年後，但我們的人生無法快轉，除了睡眠之後，我們每分每秒都在經歷生活中的一切，所以你現在要做的是——把角色從清晨到夜晚之間、兩個月之間、十年之間的生活給補滿，推測他遭遇了什麼事？經歷了哪些挫折？做了多少努力？然後讓我們在下一個場次，看見這些事情對角色產生的影響。

若以《半里長城》為例，這齣戲講述一個叫做「風屏劇團」的三流劇團因人事糾紛，團員之間的情感糾葛，導致排練過程狀況不斷、演出烏龍頻傳。其中擔任副導演兼演員的杰志劈腿，在小嫻與千嘉之間周旋，以下節錄劇本片段：

S2

耀光：我們這場從來就沒有好好排過一次，尤其上一場秦軍攻趙，
　　　你看那什麼戲？整個舞台上亂七八糟。
杰志：耀光！我從來不亂搞，在台上誰出的錯，大家看得很清楚！
　　　妳知不知道我後台有多少事情要處理？
小嫻：你在後台跟誰講話？
杰志：都解決了！都解決了！妳要相信我嘛！
小嫻：你要慎重地跟我道歉！
修國：（對又珊）我跟妳道什麼歉！副導演我知道你很愛她，她也
　　　很喜歡你，拜託你們現在不要談戀愛好不好?!
耀光：對不起，我們可不可以繼續彩排這一場？這一場異人返鄉很
　　　重要嘛！我們從來沒有好好排過一遍！
△小嫻，下。

　　從這邊可以推測出，小嫻剛剛在後台一定有看到杰志和千嘉在講話，或
是有親密的互動，她才會怒火中燒。

　　（略）

△朱剛德端一碗泡麵，上。
杰志：阿剛！現在是什麼時候？你吃什麼泡麵？
剛德：你女朋友要吃的。
小嫻：我只吃兩口
杰志：小心燙喔！

　　「我只吃兩口」，是女生在任性時的口吻，並沒有直接攻擊的火藥味。
從這裡我們可以研判杰志剛剛在小嫻下場後，有追到後台安撫小嫻，用他的
巧舌編織謊言，使小嫻暫時止住怒火，不然小嫻早就不理杰志了，哪還有心
情回應他。

　　（略）

華陽夫人：他是什麼時辰生的啊？（千嘉想不起來）

　杰志：（幫腔）「娘！他生於庚寅年正月初七酉時」，這麼簡
　　　　單的一句台詞妳都記不住?!

　千嘉：你不要講話！

　杰志：不是，我是為妳好，妳這樣怎麼演戲？

　千嘉：你沒有資格跟我講話！

　杰志：妳幹什麼？

　千嘉：感情騙子！

△千嘉，奔出。

　修國：……華陽夫人講話

　梅詩：講給誰聽？人都跑了。講什麼講！

△梅詩，下。

　修國：這場戲算排完了，準備第六場嫪毐事件

（略）

△眾人散去。場上只剩小嫻、杰志。

　小嫻：你還在騙我！

△小嫻猛打了狄杰志一巴掌。

　　從這邊我們可以先確定一件事，杰志一定在感情上傷害過千嘉，所以千嘉才會當眾和杰志撕破臉，讓他難堪。而我們要好奇的是，為什麼後來小嫻又要打杰志一巴掌？這就要回到先前兩人的對話：

　小嫻：你在後台跟誰講話？

　杰志：都解決了！都解決了！你要相信我嘛！

　小嫻：你要慎重地跟我道歉。

　　從這裡我們可以推斷出，杰志一定告訴過小嫻，他和千嘉早就斷絕往來，沒有藕斷絲連，但現在千嘉罵杰志「感情騙子」，就表示兩人一定還有互動，所以小嫻才會憤而打杰志一巴掌。

　　（以下略過S3~S5風屏劇團演出的過程，跳到S6排練的空檔）

S6

耀光：（仍在角色中，講戲詞）長信侯？你居然還在興樂宮？還不
　　　快帶著——（出戲）小嫻？這場沒有妳！
小嫻：我昨天一整個晚上都沒有睡好——
耀光：妳怎麼啦？昨天妳演得很好——真的！
小嫻：光哥！你告訴我，為什麼人活著會那麼痛苦？
耀光：小嫻，我只能跟妳說妳不要想太多！可是我建議妳趕快離開
　　　杰志！杰志他真的是一個狗東西！這種愛情騙子我看太多了！
△狄杰志，上。
△白紗幕升起。
杰志：小嫻！
耀光：（見杰志來，尷尬，繼續練習獨白）老天爺啊——難道你這
　　　是在懲罰我呂不韋嗎?!
杰志：妳有什麼話妳直接跟我講！我們的問題就是妳不再跟我溝
　　　通。樊耀光！她剛才跟你說什麼？
耀光：沒有　　她沒有跟我說什麼，我對你們的事情一點都不關心！
杰志：我們快要結婚了。
耀光：恭喜。
小嫻：我後悔了，我不想嫁給你。
杰志：她就是這樣子常常顛三倒四——
小嫻：你常常這樣子拈花惹草！
杰志：妳叫那個賤人黃千嘉出來！（小嫻憤而轉身欲到後台找千
　　　嘉）算了算了！我是說妳可以當面問她，我們是不是已經結
　　　束了？一個巴掌怎麼拍得響！從頭到底是她在勾引我。哪個
　　　男人禁得起誘惑？
耀光：你可以拒絕誘惑——我在練習，你們忙你們的喔！
小嫻：光哥，你不要聽他講！
杰志：小嫻！男人一輩子不是只有愛情，男人的事業就在這裡，在
　　　這個舞台上！（小忻、又圓自一角上）我在飯店當一個小公
　　　關經理委屈這裡多年，就是希望能夠有一個電影導演，一個
　　　電視台的製作人發現一顆閃亮耀眼的明星就站在這裡——

耀光哥！你摸著良心說，昨天萬里長城首演，是不是我演得
　　最棒！
耀光：老天爺啊！怎麼會有人問這種問題呢?！
杰志：你怎麼練來練去都是老天爺啊？
耀光：因為我想我只能透過不斷地練習才能像你一樣演得那麼棒！
杰志：那你需要更多的練習！加油！
△李修國（飾長信侯、嫪毐），上。
△侯明昌，上。
修國：耀光，我老婆找你！
耀光：找得好。
△樊耀光，下。
小忻：學姊，你不要哭啦。
△小嫻抱著小忻哭泣。
修國：妳們哭什麼？
小忻：你們男人真的很賤！

　　從上述對話，我們要去分析的是，在S2到S6這一夜之間到底發生了哪些
事？杰志對小嫻說：「妳有什麼話妳直接跟我講！我們的問題就是妳不再跟
我溝通。」這句台詞的背後我們可以解出，在S2結束到S6開始之前的暗場，
也就是杰志被打完一巴掌之後，一定想要再繼續解釋說明，但是小嫻可能是
故意把手機關掉，甚至沒有回到住處，因為她不想讓杰志找到，不想再聽到
杰志的花言巧語，小嫻對愛情已經徹底絕望了，甚至可能有出現過輕生的念
頭，這點我們可以從小嫻的另外一句台詞：「為什麼人活著會那麼痛苦」來
佐證。

層次練習

情境設定

1‧一對大學情侶，交往一年半。
2‧他們分別在三個不同時空的會面，展開三次對話。
3‧對話的內容依隱密要求設定而即興發展。

進行步驟與情境

1 . 女方要出國讀研究所，男方送她到機場大廳。

 1.1 女方隱密要求：我要先暫時和你分手。

 1.2 男方隱密要求：我要妳打消出國讀書的念頭。

2 . 五年之後，兩人在機場大廳巧遇。女方剛從國外留學回來，她的婚姻不快樂，但男生新婚，正要出國度蜜月

 2.1 女方隱密要求：我要為你離婚。

 2.2 男方隱密要求：我要告訴妳，我得癌症。

3 . 再過五年之後，已離婚的女方，突然收到前男友的白帖。獨自對著想像中的前男友告白。

這個練習的巧妙在於，情境一與情境二的內容人物相同、場景相似，但男女雙方的心境卻大異其趣，到底這五年間發生了哪些事？男女雙方經歷了什麼？這中間的遭遇對各自的人生產生了什麼影響？當年的誓言還記得嗎？此刻當下彼此的人生目標又是什麼？而情境三，男方死亡，女方再也無法改變任何事情，她會和自己的回憶展開怎麼樣的對話？是遺憾？還是釋懷？

學員在呈現時，必須要表現出三種不同的情緒落差。到底事件的累積和情節的堆疊，讓角色的心態產生什麼改變？找到了其中的差異，就找到了角色情緒表達的不同層次。

結語：初次與再次

妳第一次被長得俊俏的男生告白，內心一定興奮不已，充滿許多對未來的遐想，但第二次呢？第三次會是如何？如果妳上個男友就是因為長相俊俏，招蜂引蝶，最後劈腿選擇離開了妳，那對妳未來談戀愛的態度又會有什麼影響呢？

同理，妳的男友第一次劈腿被妳抓到和第五次劈腿被妳抓到，妳的反應會有什麼不一樣？

我要講的是，一個角色在劇本中的際遇可分作為「初次發生」與「再次發生」。不要把「初次」弄得像「再次」，也不要把「再次」弄得像「初次」。如果「初次」和「再次」能夠找到準確的表達方式，那你的表演就有層次了。

感官與器官記憶

前言：當下正在發生

故事，就是已故的往事。

這些往事可能來自劇作家的親身經歷，或是他將身邊友人的遭遇或自己的見聞重新杜撰，透過劇場的形式，讓演員在舞台上「再現」這些已經發生過的往事。

好，問題來了！舞台上的演出，對於演員來說是「再現」，但是對於劇中角色來說，這一切當下正在發生！而且舞台上通常是寫意的佈景，象徵性的大道具，劇場中的一切都是虛的，演員到底要怎麼做，才會讓大家相信他站在零下三十度的阿拉斯加，從頭頂落下的化學泡沫是紛紛白雪，眼前看到的電腦燈是絢爛的北極光？

——感官記憶。

人有五種感官能力：視、聽、味、嗅、觸。我們的感官就像我們的腦袋一樣，有儲存記憶的功能。我們可以召喚出我們過往相似的感官經驗，並在舞台上真實地再現。同樣的道理，人體的軀幹四肢、五臟六腑各部位，也可以透過「器官記憶」，來再現角色身體的各種狀態。

雖然舞台上一切都是虛構的，劇中的角色卻彷彿「正在經歷」這一切，這就是劇場最美的地方。

第一節 感官記憶

根據過往的經驗，許多人在做感官記憶練習的時候，為了專注地在回憶裡尋找經驗，所以都會閉上眼睛，其實這是錯誤的，因為你在舞台上演戲的時候，雙眼是打開的，你必須一邊操作感官記憶，一邊看著對手講台詞，還要依照導演排定的動線走位。

因此在以下的練習，你的眼睛可以盯著空間中的任何一點，但就是不能閉上眼睛。我們要學會高度專注，兵分多路，腦中多個軌道並行。

視覺感官練習

練習規則與步驟：

1 · 專注力

 1.1　引導者將手上的打火機點燃，學員看著打火機的火光（聚焦法），什麼都不要想。

 1.2　引導者將火光熄滅，詢問剛才有分心的學員，找出使其分心或是被干擾的原因。

2 · 想像力的延續

 2.1　引導者點燃火光，學員凝視著火光。

 2.2　數十秒後，引導者讓火熄滅，學員想像火光依然存在，眼睛持續凝視虛擬的火光，直到虛擬的畫面消失，誠實地把頭低下來。

3 · 感官經驗

 3.1　引導者再度點燃火光，學員看著火光。

 3.2　引導者請學員連結自己曾經相似的視覺經驗，以及畫面背後的真實故事。例如：去年過生日時，前女友為你準備生日蛋糕上的燭火，或是十年前，某次參加露營時營火晚會的餘燼。

 3.3　請學員們分享各自的經驗。

　　依這三個步驟，循序漸進。我們發現學員可以從火光連結到自己看過的相似畫面，再從畫面延伸到場景，從場景連結到一個事件，一段回憶，一份情感。這就是所謂的視覺感官記憶。

聽覺感官練習

練習規則與步驟：

1 · 聽覺的專注力

 1.1　專注地聽這個空間中，總共有幾種聲音，列舉之。

 1.2　把聽覺的焦點專注在方圓一公尺以內的聲音，列舉之。

 1.3　把聽覺的焦點專注在排練場空間之外的聲音，列舉之。

2 · 聽覺刺激

 2.1　請學員想像聽到有人用指甲刮黑板的聲音，並真實反應，不要「演」。

2.2　請學員敘述自己剛才聽到想像中聲音時的生理狀態。

3．聽覺聯想A

3.1　請學員想像聽到一個尖銳的笑聲。

3.2　請再想像一次，腦中並浮現那個人的臉，請敘述你和這個人的關係，敘述這人給你的感覺。

4．聽覺聯想B

4.1　請學員想像最愛的人，對自己說過印象最深刻的一句話。

4.2　請學員分享自己在召喚聽覺的回憶時，引起的心理變化為何。

味覺感官練習

練習規則與步驟：

1．味覺刺激

1.1　請學員想像自己嘴巴裡面有一顆酸梅。請真實反應，不要「演」。請學員敘述自己的生理狀態，那顆酸梅的種類？在嘴巴的左邊還是右邊？

2．味覺聯想

2.1　請學員想一道自己最喜歡吃的菜。

2.2　請學員分享那道菜讓自己回想起什麼樣的經驗？

嗅覺感官練習

練習步驟與規則：

1．嗅覺刺激

1.1　請學員想像自己聞到男生運動完的汗臭味，並真實反應，不要「演」。

1.2　請學員想像自己聞到了很濃的香水味，並真實反應，不要「演」。

2．嗅覺聯想

2.1　請學員想像自己聞到最懷念的味道，那個味道背後是否有個小故事？如果有，故事的畫面是什麼？

2.2　請學員想像自己聞到一個最不喜歡的味道，那個味道讓人聯想到的是一個空間，還是一個人？那個味道背後是否有個小故事？如果有，故事的畫面是什麼？

觸覺感官練習

練習規則與步驟：

1・觸覺刺激

　　1.1　蚊子

　　　　1.1.1　請學員想像自己耳邊有蚊子不斷地在騷擾。請真實反應，不要「演」。

　　　　1.1.2　請學員表述蚊子有幾隻？在哪個方向？騷擾你身上的哪個部位？

　　1.2　溫度

　　　　1.2.1　請學員坐在排練場中，想像地板和空間中的溫度逐漸上升，從室溫開始，依序增加五度、十度、十五度、二十度，身體會有什麼反應，哪個地方容易出汗？哪裡覺得最不舒服？請真實表達，不要「演」。

　　　　1.2.2　請學員想像地板和空間中的溫度逐漸下降，慢慢回到室溫。

　　　　1.2.3　接著請學員想像空間中的溫度，依序減少五度、十度、十五度、二十度，身體會有什麼反應，哪個地方容易冰冷？會用什麼方式保暖？呼吸的速度和節奏是否有改變？請真實表達，不要「演」。

2・觸覺聯想

　　2.1　以下請學員只要自然坐著就好，不要刻意做出任何動作。請想像懷中抱著一個自己當下最想抱的人，感覺他（她）的溫度，擁抱的力道。

　　2.2　如果學員同意的話，請學員分享那個人是誰？那個擁抱帶給學員什麼樣的感覺？什麼樣的力量？

第二節 器官記憶

再現身體的狀態

　　《西出陽關》是我最重要的作品之一，故事裡面老齊的老兵形象亦生亦丑，曾被媒體譽為「最接近卓別林高度」的演出。2004年，樊光耀看完這齣戲之後，一直被故事深深吸引，直到2013年屏風決定再度推出《西出陽關》時，樊光耀主動提出希望能飾演老齊這個角色。

我同意了，光耀的壓力也來了。

光耀說他想要把老齊的背景從山東改到河南，因為他的祖籍是河南，說起自己的家鄉話會比較自然，這點我沒有意見，我給了幾個大方向之後，就讓他自由去發揮了。

後來我去看演出，我發現光耀在角色情緒的處理上已相當精準，但對於角色與觀眾之間的關係拿捏，還不夠嫻熟。舉例來說，有一段戲是老齊與惠敏兩人分隔海峽四十年再度重逢，兩人在大雨中淚眼對望：

> 惠敏：……我每天想著你，每天盼著你，差點連這段路都走不過
> 　　　來，你也不回家裡看我，你回來幹啥？你不要回來，我當你
> 　　　死了就結了，你不要回來。
> 雲佩：爹！娘為你吃了一輩子苦，你倒是說兩句話吧！
> 老齊：海南島撤退，為什麼妳沒有來？
> 雲佩：娘！爹問妳，海南島撤退為啥妳沒有去?!
> 惠敏：我去了！
> 雲佩：去了！
> 惠敏：屍橫遍野，我踩著屍體一步一步往碼頭走，我喊著你的名
> 　　　字！你聽不見……船走了。

光耀對這場戲的處理，情感相當飽滿、強烈而內斂，對觀眾而言，已經過關了。但我覺得可惜了，我認為這場戲的情感不應該內斂，應該要「灑」，我所謂的「灑」，不是「灑狗血」，而是「情感的完整表達」。

1987年，臺灣開放大陸探親，兩岸有了進一步的交流，我在九○年到廣州拜訪馬季老師。在廣州車站，我看到了一個動人的畫面：月台上人來人往，只有兩個人釘著不動，一頭是個白髮蒼蒼老男人，一頭是個垂垂老矣的女人。闊別四十年再度重逢的兩人，隔著人群對視，老男人忽然淚流滿面，開始搥胸頓足，他一拳一拳像是要把心都給打碎，那踩地的力道像要地磚都給踩破。老男人大聲哭嚎了起來，吶喊女人的名字——這個重逢的畫面深植我的腦海。

我腦海中，《西出陽關》裡的老齊，應該就是這樣處理的。講白一點，你的情緒不灑，觀眾看到這場戲仍會泛淚，但你灑得漂亮，觀眾會跟著角色一起崩潰痛哭。角色的情感飽滿了，觀眾的情緒也獲得了宣洩。

後來我和光耀分析了我的見解，他改變詮釋方式之後，果然得到很好的演出效果。但我仍覺得光耀呈現的老齊，外在形體還不夠到位，那種蒼老的程度，不能說不對，但就是少了一點說服力，老齊打了一輩子的仗，身上一定帶著某些病痛，他走路、坐下、舉手投足之間都必須展示出歲月在身上留下的痕跡。

我想了一下，畢竟光耀的真實年齡還不到四十，要他去呈現一個半生戎馬、年近古稀的老兵的身體狀態，誠屬不易。為此，我決定要發明關於「器官記憶」的練習。這個練習不只可以協助演員去尋找「歲月在角色身上留下的痕跡」，也可以幫助演員在舞台上真實地、準確地再現我們身體的各種狀態。

痠痛練習

練習規則與步驟：

1・二十分鐘

　1.1　學員蹲下，雙手環抱著膝蓋，維持同一姿勢二十分鐘（時間長度可視狀況作調整）。

　1.2　二十分鐘後，請學員緩緩起身，隨意在排練場行走，並準確敘述剛才自己在行走時的身體狀態，哪裡痠？哪裡不舒服？哪部分的肌肉在發抖？哪隻腳發麻？——記得那些不舒服的感覺。

2・五分鐘

　2.1　經過充分的休息後，請演員再次蹲下，雙手環抱著膝蓋，維持同一姿勢五分鐘。

　2.2　在這五分鐘內，請學員想像自己肌肉痠痛的部位，已達到和剛才蹲了二十分鐘一樣的程度。

　2.3　接著慢慢起身，隨意在排練場行走，讓自己的步伐呈現出和先前一樣腳麻腿痠的身體狀態。

3・一分鐘

　3.1　經過一週之後，演員回到排練場，並再次蹲下，在一分鐘內，讓自己的身體回到上禮拜蹲二十分鐘後痠、痛、麻的程度。

　3.2　學員慢慢起身，隨意行走，呈現出和先前一樣腳痠腿麻的身體狀態。

4・立即感官記憶

　4.1　再度經過充分的休息，演員省略蹲下的步驟，直接透過器官記憶，

模擬回到蹲下二十分鐘後腳麻腿瘦的狀態。

4.2 在場上任意行走,讓步伐呈現出和先前相同的身體狀態。

喘氣練習

1・折返跑十次（視學員體能狀況而調整,注意安全！）
 1.1 引導者在場上設定一條約十公尺左右的跑道。
 1.2 學員在跑道上急速折返跑十次。
 1.3 請學員回到場中,敘述自己此刻身體的狀態,包括心跳的速度、喘氣的頻率、是否口乾舌燥、是否有缺氧的感覺等。記住當下身體的狀態。
 1.4 接著,請場上學員以現在呼吸喘息的節奏與身體狀態,向大家分享一部最近看過的一齣戲。
 1.5 台下的學員仔細地觀察台上學員講話時的語速與節奏。
2・折返跑一次
 2.1 經過充分的休息後,請同一學員於跑道上急速折返跑一次。
 2.2 請該學員試著讓自己的呼吸喘息,回到折返跑十次的狀態,並向大家介紹自己最好的一個朋友。
 2.3 台下學員觀察並比較台上學員語速與節奏和先前是否相符。
3・立即感官記憶
 3.1 經充分休息後,請該學員省略跑步的流程,透過器官記憶,模擬回到激烈十次折返跑後的呼吸狀態,並向大家介紹自己最喜歡吃的一樣食物。
 3.2 台下學員觀察並比較台上學員語速與節奏和先前是否相符,是否真實。

旋轉練習

1・旋轉十五圈（視學員體能狀況而調整,注意安全！）
 1.1 請學員原地快速旋轉十五圈,並記住當下暈眩的程度、身體的重心、視線的焦點等狀態。
 1.2 儘可能地直線行走五公尺。
 1.3 台下其他學員觀察台上學員的行進狀態。
2・旋轉五圈
 2.1 經充分休息之後,請該學員原地快速旋轉五圈,但試圖讓自己回到

　　　　旋轉十五圈的暈眩狀態。

　2.2　儘可能地直線行走五公尺。

　2.3　台下其他學員觀察台上學員的行進狀態是否與先前相符。

3・立即感官記憶

　3.1　經過充分的休息後，學員省略旋轉的步驟，直接透過器官記憶，讓
　　　　自己的身體模擬回到旋轉十五圈的狀態。

　3.2　直線行走五公尺。

　3.3　台下其他學員觀察台上學員的行進狀態是否與先前相符，是否真實。

編按

　　當我們處於正常的生理狀態時，經常會忘了某些身體器官的存在。例如，呼吸對一般人來說是一件再自然不過的事，那是因為我們的肺正常在運作，但當你游泳需要在水中憋氣時，就會意識到缺氧的難受。然而，更多的時候，我們意識到某些器官的存在，是因為病痛。

　　身為一個演員，一定要深刻感受自己身體經歷的各種狀態，例如：飢餓、咳嗽、胃痛、憋尿、耳鳴、氣喘、抽筋……等。仔細觀察自己在特殊狀態之下，所發生的一切日常生活行為，例如上下樓梯、起立坐下、吃飯喝水……等行動與平常有什麼兩樣？把這些經驗記錄下來，未來將會成為你創作角色的檔案。

　　嗯，朋友們，你現在是不是覺得當演員很辛苦？連身體不舒服的時候，都不能完全放鬆！──這是你的工作，演員和一般人的差別就是，一般人只要經歷過就好，但演員必須在舞台上「再現」，因此你必須要仔細感受並且用身體去記憶。

結語：關掉干擾

　　在操作感官記憶與器官記憶時，很容易被現場的狀況干擾，演員一定要保持高度的專注力。

　　我常說演員的腦袋要多軌並行，兵分十八路，就好像一個同時監看八個監視器的大樓管理員。你必須觀察現場所有的訊息，包括台上、台上、台後，但這並不意味著你得當下去處理。

　　選擇你的主要頻道，然後專注在這件事上。

情緒記憶

前言：演員要怎麼哭？

在傷口撒鹽為了哭

　　我在十八歲那年加入話劇社，當時臺灣現代劇場才剛萌芽，沒有充分的師資，也不知道請誰來教，更無所謂的表演訓練。那時候的排練方式就是「上行下效」，由學長擔任導演，然後「由導演來示範每一個角色該怎麼表演」，而擔任演員的學弟妹就複製學長的表演方式。

　　在當時，大家只覺得上台是一件很有趣的事，不太會去質疑學長的教導，只是偶爾會覺得「好像整個舞台上的演員都在模仿導演」。1975年底，我在世新話劇社的學期公演，挑了姚克的《白粉街》作為演出劇本。故事大意講述的是，在香港九龍的一個陋巷裡，住著一群落魄的市井小民，他們生活在黑幫販毒集團的陰影當中。其中我所飾演的油漆匠，因為吸毒欠債，老婆被迫要到酒店上班。在一場夫妻話別的橋段，劇本的舞台指示寫著「油漆匠低泣著」。我每每排練至此，都不知道該怎麼辦，因為學長沒有教我們怎麼哭。

　　到了首演前夕，我自己突發奇想了一個方法——演出前三天，我因為火氣大，嘴裡有個破瘡。所以我自己準備了一把鹽藏在口袋，等到我飾演的油漆匠要和老婆道別時，我設計了一個轉身的動作，然後乘機將鹽巴往嘴裡的破瘡一撒，霎時間，痛得我眼淚直流，然後我警覺性地把頭轉回去，讓觀眾看到我彷彿真情的眼淚——當下的我，對於這套自以為是的表演技巧，相當沾沾自喜，但事後我越來越心虛，因為那是取巧的方式。

　　後來進了蘭陵劇坊，接受吳靜吉博士的表演訓練，我很冒失地問了吳博士一個問題：「演員要怎麼哭啊？」吳博士不是演員出身，自然不知道要怎麼回答，於是他半開玩笑地對我說：「用挖嘔吐的方式，你用手指頭伸到喉嚨深處，你一想吐，眼淚就會流出來了。」我當下完全沒有察覺吳博士是在開玩笑，回家之後就做了挖嘔吐的動作，而且竟然還真的有效！

事後，我才知道這是個錯誤的方法。這個有趣的小插曲，反應著我自話劇社演出《白粉街》後，一直累積到現在的困惑：「演員要怎麼樣在舞台上哭？」後來，吳博士帶領我們做了「空椅子的審判」的練習，給我一個最好的答案。

情緒要醞釀嗎？

學習表演是一場自我身心的修練旅程。在寫實體系的表演訓練中，「情緒記憶」是最深、最難的課程之一。簡單來說，「情緒記憶」就是教你怎麼哭，但控制情緒不過是表面的學問，困難的是演員對於專業表演的認知為何？演員如何面對自己過去生離死別的生命經驗？如何看待角色的生命處境？很多人都以為「會哭」就是好演員，事實不然。我常常問我的學生幾個問題：

第一，演員之間需要培養默契嗎？

第二，一個演員如果要演哭戲，那麼需要醞釀情緒嗎？如果要，多久的時間算合理的？

第三，你對於「演員在戲落幕之後，仍走不出角色的情緒」有什麼看法？

在我多年的教學經驗中，很多學生的答案是這樣的：「演員之間需要培養默契，這樣互動才會自然，有時候可以多聊天，或是一起吃飯培養感情」、「哭泣當然要培養情緒，我會自己躲在角落想一些悲傷的事，大概半小時左右，就可以哭出來了」、「我曾經入戲很深，在戲結束之後，我還是走不出這個角色。」

以上的回答都是不正確的。那我們應該怎麼來看待這三個問題？我只用兩個字來回答：「專業」。

每個行業都需要專業的素養，各位去試想：一個專業的計程車司機，在客人上車之後，他需要和客人先聊個二十分鐘培養默契、建立感情之後才有辦法開車嗎？再來，當客人告訴司機目的地之後，司機理當直接驅車前往，如果有個司機對你說：「這個地方我知道，但不太熟，我需要想（醞釀）一下，可不可以先給我半小時查地圖？」遇到這樣的司機，你有辦法接受嗎？最後，如果有司機已經送你到目的地了，但是他竟然在樓下留戀不走。你會不會為這個司機感到憂心？你會不會害怕他接下來做出難以預料的事？

專業的演員在對戲時，憑藉著是對於文本、角色關係、動機、目標的

理解，以及熟練的情緒表達能力，而不是靠默契。如果演員需要培養默契，那麼演情侶的演員是不是都要先約會看電影，才能培養出戀人的互動感覺？我想不是吧！

再者，如果演員需要醞釀情緒才能哭，那麼各位可以試想一個荒謬的畫面：一齣舞台劇演到一半，突然降下大幕，然後舞台監督出來昭告觀眾：「對不起，我們中場休息三十分鐘，因為演員現在哭不出來，他要醞釀一下情緒。」如果你是現場的觀眾，你會有耐心等嗎？這樣還算是專業的演出嗎？

第三個問題，如果「演員在戲落幕之後，仍走不出角色的情緒」，那我認為是他也失去再扮演其他角色的能力了。這種過度耽溺的演員，有時候是想假藉「走不出角色」來告訴別人：「我是個好演員，所以我入戲很深。」事實上，**當演員無法區隔工作和生活之間的差別、戲劇與真實之間的不同，那麼他就不能把演員當成他的職業。**

如果一個計程車司機的專業技術是熟練地駕馭方向盤，那麼一個演員的專業技術就是駕馭他的情緒，要能達到收放自如，在戲裡該掉淚的地方掉淚，下場之後到側台馬上切換情緒，準備下一個場次的演出。我自己有好幾個作品是時空交錯，需要多重角色扮演，根本沒有下台準備的機會，必須要在舞台上瞬間轉換角色情緒，例如，《京戲啟示錄》是我的半自傳作品，我在故事裡飾演風屏劇團的團長李修國，但在台上一秒鐘的轉身，就要去扮演自己的父親，進入飾演李師傅的狀態，回到三十年前的中華商場和孫婆婆敘舊，當兩人談到梁家班的感傷往事時，我的眼淚0.5秒就流下來了。這中間的過程完全不需要醞釀，因為我已經在那個狀態裡面了，隨著台詞堆疊內在的情緒，不用硬擠，眼淚自然就會落下，因為我相信我講的一切都是真的，我就活在那個時空裡。

如果演員不需要培養默契，情緒也不能醞釀，那演員到底要怎麼進入角色的情緒？——答案是情緒記憶。以下就來和大家分享情緒記憶的操作模式。

第一節　情緒記憶的三種檔案

記憶代表著一個人對過去發生的事件、生活的經歷、內心的感受　　等印象的累積。我們的腦袋就像是一個資料庫，生活中經歷過的每一個事件，對我們來說就是一個檔案。

而「情緒記憶」指的就是以體驗過的情緒、情感為內容的記憶。**當某**

事件引發深刻的情緒時，我們會把當下的情境、人、事、時、地、物等連同情感一起記錄下來，而這個事件，我們就稱之為情緒記憶的「檔案」。隨著時間的累積，我們會遺忘某些經歷的事實，但只要出現某些關鍵性的事物，仍然可以召喚出相對應的情感。

簡而言之，情緒記憶就是「調閱」檔案，讓自己再度身歷其境，藉而引發情緒的技術。

情緒記憶的檔案分成三種：「文本檔案」、「經驗檔案」、「如果檔案」。

1・文本檔案

演員完全融入角色，以劇中發生的事件、角色的遭遇，作為引發情緒的檔案。舉例《西出陽關》來說，我所飾演的老齊在S7這場，回到了青島探親，和元配惠敏在雨中重逢。就情境來說，我勢必要呈現出激動的情緒，此時我腦中想的檔案畫面是S2四十年前，兩人初次邂逅的情景，也是在雨中，那時的青澀容顏與現在白髮蒼蒼的模樣形成的強烈對比，令人不堪回顧。

2・經驗檔案

演員回想自己某件傷心或感動的往事，觸動情緒之後，然後藉由劇中角色來表達。舉例來說，若妳在戲裡面飾演一個被老公背叛的妻子，但由於妳還沒結婚，對婚姻的體認不深，無法融入角色情境，於是在台上需要哭泣的時刻，妳嘴裡講的是妻子的台詞，腦子裡卻在回想自己被最好的朋友背叛的傷心經驗。

3・如果檔案

演員講的是角色的台詞，但是腦海裡卻在「虛構」某個和自己有相當「情感累積」的人，發生了一件讓自己感動或難過的事，例如：「如果」你交往五年的女友跟你提分手，或是：「如果」一向反對你唸戲劇的媽媽，暗中支持你，帶著親朋好友買票坐在台下看戲。但切記「如果檔案」有個前提：不能讓「生者死」——不能虛構還活著的親人死去，這樣的「如果」是不道德的，一旦有了罪惡感，就會干擾情緒的投入。

像我就經常在上台前，特別看著某位演員的臉，然後存檔。等到我上台演出時，我就想像「如果」這位演員真的得金鐘獎，我坐在台下觀禮，我知道這位演員在表演上不斷地努力學習，於是當他發表了得獎感言：「……我

要感謝李國修老師給我的訓練⋯⋯」我馬上就可以感動得淚流滿面。

　　以上三種檔案，走「文本檔案」是最好的，這代表演員完全投入角色；「經驗檔案」最容易操作，但會因為個人人生經驗多寡，而有限制；「如果檔案」可以無限虛構，但前提需要是演員的想像力足夠，而且選定的對象和自己的交情有充分的累積，如果演員專注力不集中，很容易無法投入設定的情境，進而影響台上的演出。

第二節　情緒記憶的檔案操作

檔案操作三步驟

　　情緒記憶操作檔案的方式是這樣的：

1・預約檔案

　　如前所述，我認為情緒不用醞釀，但檔案卻是可以「準備」的。要操作情緒的演員在開演前半小時暖身之後，不要再和其他人聊天，自己找一個安靜的空間獨處。設定自己今天要操作哪一種檔案，是文本、經驗、還是如果檔案。

　　開始在腦海中調閱檔案，浮現檔案的畫面，讓自己進入檔案的情境。確認這個檔案對自己是否有效，意思就是你哭不哭得出來。但要點到為止，確認有效，快要哭出來的時候，就可以收情緒了。千萬不要讓情緒在這個時候就宣洩出來，因為這樣，這個檔案就不新鮮了，對初學者來說，等一下在台上演出時，檔案很有可能會麻痺失效。

2・鎖定檔案

　　在「預約檔案」之後，下一個重要的步驟就是「鎖定檔案」，確認打開檔案櫃的鑰匙。每一個檔案背後都有很多的畫面，演員要思考在所有畫面中，最能觸動你情緒的關鍵為何？是視、聽、味、嗅、觸五官中的哪一種？我們要試著把感官記憶和情緒記憶連結在一起。假設你的經驗檔案是「你養了十五年的狗過世」，那麼啟動你情緒的開關是你剛領養牠時的可愛模樣、牠迎接你回家的吠聲、牠身上的體味、還是你最後一次碰牠頭的觸覺？其中一定有一樣感官記憶是你一想到，馬上就會牽動情緒的，我們稱之為Key——打開情緒的鑰匙。

3・上檔

預約檔案和鎖定檔案之後，接下來，我們就可以在演出中，操作情緒記憶了。檔案操作的技巧有兩個：

3.1 「對手講台詞的時候，就是上檔案的機會」。千萬不要自己一邊講台詞，一邊調閱檔案，這會使你講台詞的情緒和節奏亂掉。

3.2 「Focus on one point」，在對手講台詞的時候，聚焦在檔案的鑰匙上，藉由感官記憶的引導，開啟檔案的情緒，等輪到自己講台詞的時候，正好把準備好的情緒打出來。

上述3.2的「Focus on one point」指的是思想上的聚焦，從單一的感官記憶，連結起一段情感。然而演員在舞台上的視線焦點，另可分為，「聚焦」、「散焦」、「全焦」。

「聚焦」就是把視線焦點聚集在某特定一點，例如我若今天要處理的分手戲，需要很激動的情緒，而我發現對手左臉上的痣和我的前男友一樣，於是我在操作情緒記憶的時候，便聚焦在對手臉上的那顆痣。

所謂的「散焦」不是眼神亂飄，而是你雖然看著對手的臉，但其實已經把焦點模糊掉，用想像力把對手的臉置換成前男友的臉，或其他視覺感官記憶的對象。

「全焦」是指演員在場上，不只要處理角色情緒，還需要和燈光、場景等技術部分結合，這時，就必須要採取「全焦」的方式，像籃球場上的控球後衛一樣，視線彷彿只投向對手，但眼睛的餘光卻能涵蓋眼前整個畫面，掌握所有場上的變化。

4・追加檔案

一般來說，我會建議演員在一個段落，只使用單一一個檔案。但演員在檔案的強度不夠時，可以先使用一個主要的檔案，當情緒一直推不上去的時候，再追加次要檔案。例如，「經驗檔案」加「如果檔案」，或是「經驗檔案A」加「經驗檔案B」等。

編按

朋友，覺得追加檔案很辛苦嗎？沒有那麼多傷心的經驗怎麼辦？

如果背景音樂的旋律很感人、或是很哀傷，那不妨借力使力，利用旋律來帶你進入角色的心境。

檔案失靈的原因

很多初學者在操作情緒記憶會發現失靈，然後在台上慌了陣腳，導致接下來的演出失常。這通常是以下這幾種原因造成的：

1 · **陶醉昨天**：前一天的演出運用情緒記憶成功，接下來便鬆懈，導致專注力不足。
2 · **重複檔案**：失去新鮮感，對檔案麻痺。
3 · **翻閱、撿選檔案**：預約檔案不確實，臨場才發現檔案無效，當下在腦中翻閱其他檔案，找鑰匙。
4 · **干擾**：內在干擾有可能是私人事務、或是生理狀態的影響。外在干擾，有可能是環境影響，例如觀眾席有手機鈴響，也有可能是對手干擾，例如對手講錯台詞，或對手惡作劇，故意逗你笑。

「故意逗對手笑」這點是很多年輕朋友容易犯的舞台禁忌。

很多演員自以為背台或是觀眾看不到他，就乘機朝同台對戲的演員吐舌頭，做鬼臉，甚至是在道具上做手腳，這是很幼稚的行為，而且嚴重違反演員的職業道德。試想，如果對手真的被你逗笑了怎麼辦？你成功了沒錯，但戲還要不要演？觀眾可不可以退票？

身為演員，不要忘記了，你是個「表演藝術工作者」，請學會自重，也學會尊重別人。

以上檔案失靈的情形，要盡可能避免。劇場演員最困難的地方就在於，每場演出情緒都要到位，有時一天演兩場，下午哭完，晚上還要哭，其實這並不是件太容易的事。

演員一定要有個認知，每場演出都是全新的開始，你必須要憑藉著專業的素養，讓角色在舞台上活過來，精準地表達角色完整的情緒。就好比一個計程車司機，已經載過九十九個客人走過這條路線，今天第一百個客人招車，又指定到達同樣的地點，他不能因此罷駛、繞路，或甚至迷路，他還是必須要精準地抵達目的地。別忘了，對司機來說的一百次，只是客人的第一次。

一個好的演員必須要會控制三樣東西：身心、工具、環境。所謂的「身心」指的是，聲音和肢體展現，以及情緒的運用與表達；「工具」指的是演員隨身的小道具或服裝造型；「環境」指的是演員與劇場空間、場景、大道具、上下場交通動線之間的關係。當演員學會控制這三樣東西，就能夠在場上精準地表達角色的態度；反之，當身心、工具、環境三者其中一樣失控，就會構成演員內在的干擾，間接影響舞台上的表現。**因此「高度專注」，是演員學會如何控制自己的第一要素。**

　　情緒記憶是使演員達到角色情緒的手段，也可以是演員自我心靈療癒的妙方。**一個成熟的表演藝術工作者，要有能力去檢視自己過去的傷痕，除了將傷痛化作為創作的靈感寶庫，也要從傷痛中得到智慧，讓自己的生活更加圓滿。**雖然現實生活中，不見得每個演員都有不幸的經驗，但也不必為了體驗角色而刻意讓自己受傷，只要能時時關心身邊的人，對別人的遭遇感同身受，這就是演員自我修練的第一步了。值得一提的是，相對於傷痛的負面經驗，有時「**感恩與感動**」的正面經驗，也是開啟情緒檔案最有力的鑰匙。

第三節　情緒記憶練習

　　情緒記憶的練習不建議貿然操作，最好是由專業人士，或是有經驗的人來擔任引導者。因為練習的內容往往涉及個人隱私，以及生命中的痛苦經歷。引導者若挖掘了學員的傷心往事，學員吐露了之後，在現場崩潰，無法收復情緒，這會造成二度傷害。

　　我建議情緒記憶操作前，要建立起引導者與學員之間、學員與學員之間彼此的信任，並且學會傾聽與訴說。每個人所經歷的往事，無所謂「對」或「錯」，我們不要去批評，也不需要給建議。當你是台上分享故事的人，你唯一要做的事就是「說」，誠實地面對自己；當你是台下聽故事的人，你唯一要做的事就是「聽」，你可以不認同當事人的做法，你要學著去理解當事人的心情。

實物練習

練習步驟與規則：

1・每個學員帶一個生命中最讓你刻骨銘心的寶物（實體）來，向大家敘述

你是怎麼得到這個寶物，背後有什麼深刻的故事？它讓你想起誰？為什麼讓你如此難忘？

2．在講述的過程中，寶物在學員彼此間傳遞，拿到寶物的人請仔細地端詳，一邊感受分享者的生命故事。

3．引導者進行安撫。

葬禮練習

練習步驟與規則：

1．想像你走進一個已逝至親的葬禮現場。這場葬禮只有你一個人參加。

2．走到往生者的虛擬遺照前，為他上一炷香（或禱告）。

3．告訴他，你心裡最想對他說的話，或來不及表達的遺憾。

4．引導者進行安撫。

火災逃生

練習步驟與規則：

1．想像一個你和你（已逝）的親人被困在頂樓火災現場。

2．你站在一堵五層樓高、二十公分寬的高牆上，而這道高牆正是從火災現場的頂樓，通往另一棟安全的大樓頂樓唯一的路。

3．火勢越來越大，你的親人已經沒有逃出來的機會了，而你必須要匍匐爬過這七公尺長的高牆，才有活命的機會。

4．此練習過程中，請即興與被困住的親人對話。

5．引導者進行安撫。

空椅子的審判

這個練習源自當年吳靜吉博士在蘭陵劇坊所帶領的心理劇場，以下步驟3與4是後來我為屏風演員做練習時追加的。

在「空椅子的審判」練習中，學（演）員可能會分享自己不為人知的故事，或展現出壓抑許久的情緒。為了保護並尊重彼此的生命經驗，建立共同信任的基礎，在練習過程中發生的一切，只能在課堂的內部討論與分享，未

經當事人同意，切忌對外人提起。

練習步驟與規則：

1 · 舞台上有兩張椅子相對擺放，學員坐在其中一張，想像對面另一張空椅子上坐著已故的親友。學員對「想像中的他」，說出想說的話或曾經的遺憾，如有懺悔，請誠懇表述。

2 · 學員換坐到對面的椅子上，想像自己現在是已故的親友，如果他在聽到剛剛自己的深沉告白後，會有什麼話想要回應？請盡量真實地模擬他的口吻來回應。

3 · 引導者從剛剛學員所敘述的內容中，挑選出一個讓彼此遺憾的關鍵事件，模擬時空倒流，回到發生對話的歷史現場，讓學員有機會重新對已故親友再做一次告白。

4 · 所有現場的學員給做練習的學員一個真摯的擁抱，並且在他的耳旁輕柔地送他一句話，引導者再做最後的解說與安撫。

練習重點：

此練習的重點不是在挖掘學員的傷痛往事，而是鼓勵學員勇敢去面對過往的遺憾，透過自我對話的方式，來緩解心中的傷痛或罪惡感，原諒自己或對方曾犯下的過錯，和自己的過去和解，達到自我療癒的效果。

看戲修心·演戲修行

演員三不

　　表演是一門關於「做人」的學問，演員必須要不斷地理解、反芻生活中的經驗，將之成為一種技藝，呈現在觀眾眼前。

　　一個專業的演員，除了要有專業的演技，也要有專業的工作態度。對我來說，一個演員在面對演出時，有「三不」：

1·不問觀眾有多少

　　我曾聽過某劇團的演員在後台的一段對話：「今天觀眾有幾成？」「只有五成。」「那我就用五成力演吧！」這是很要不得的觀念，售票的盈虧是由劇團來承擔，演員應該只專注於場上的演出，今天進場的觀眾即便只有五成，但他們可不是付五成的錢，他們付的是全額的票價，所以演員就應該全力以赴，才對得起進場的觀眾。

2·不問我演得好不好

　　問這個問題的演員只有一個心態——請稱讚我吧！自己若演得好，觀眾的掌聲已經給予肯定了，不需要再問這種問題，這種演員很容易自我陶醉，接下來的演出就容易得意忘形，逐漸走樣；若演得不好，自己也會知道，也不需要再問這個問題了。

3·不聽體制外的表演意見

　　我不知道各位有沒有這種經驗：演員邀請他的親友來看戲，然後親友看完戲之後，除了鼓勵，還給了表演上的意見，例如：「你那場戲應該要吻下去的」、「你那個角色走路應該要有點跛腳」。然後隔天的演出，演員未經導演同意，也未和對手溝通，就直接更改表演方式或講台詞的情緒。這是很不專業的做法，憑什麼那位親友看了兩個小時的演出，就可以否定你和導演兩個月來排練的努力？

演員不應該徵詢體制外的意見，一來這對於參與創作的劇組同仁不尊重，二來對手可能因為你表演方式的改變，來不及反應，影響到接下來的演出。

　　演員若對於表演有任何的想法，應該在第一時間和體制內的人溝通，所謂的體制指的是導演、副導演或戲劇指導。演員與演員之間私底下的交流在所難免，但應該要把討論的結果和導演相商，而非私相授受，未經導演同意就更改表演，這樣的互動也屬於體制外的互動。

看戲修心，演戲修行

　　我經常覺得，我其實不是在教學生表演，我教的是「角色扮演與生活態度」。很多時候我們不懂角色在想什麼？不明白角色為什麼要這麼做？原因在於我們不了解生活，我們沒有認真地去體察生活中的人情世故。**我們缺乏的不是對角色的認知，而是對生活的認知**。在生活的不同領域，我們都在扮演不同角色，我們應該要問自己：我扮演的角色稱職嗎？我是否明白自己這個時候應該要做什麼？我為什麼要這麼做？當我們清楚了自己的角色扮演，就找到了正確的生活態度，自然能在表演上到達另一個層次。

　　戲劇是一門關於「人」的藝術。透過作品，創作者在舞台上呈現了生命的故事，觀眾彷彿也經歷了一場洗滌心靈的感動。演員卸下了彩妝和戲服，將接受和面臨下一齣戲的自修與創作。在每一齣戲裡，演員必須運用自己的生活與生命經驗，投入角色的創作；每演完一齣戲之後，演員又能從角色身上學習到不同的生命思維與處事智慧，這就是我近年推廣的理念：看戲修心，演戲修行。

屏風表演班 Pin-Fong Acting Troupe, 第廿八回作品

《天義聲》　　　編劇　李國修

（序劇 — Before the beginning）

堂。（不同時代的姑眉床堆陸數、以祠堂為主
區）

月夜。祠堂外，煙霧繚繞。
中祠父吵孩各別開心門，繞香堂，這弄拜師交譜
女青，繞家門。

↓　　　↓

↓

祠：（九馮宮禾）聞香堂！
：S：1

△時：1911年5月20日夜。
△人：陳龍昌、杜明堃、傳
: 廿、 1鍾立

△步：...
△景：祠堂內。

△人...
道...
側...

△祠堂大殿裡香煙續繞，燭火搖曳。
△鍾世昌閣眷堂收拍攝 南方 玉花藝
堂內傷道即請三組、上香燭讀。右
氣候

導演課

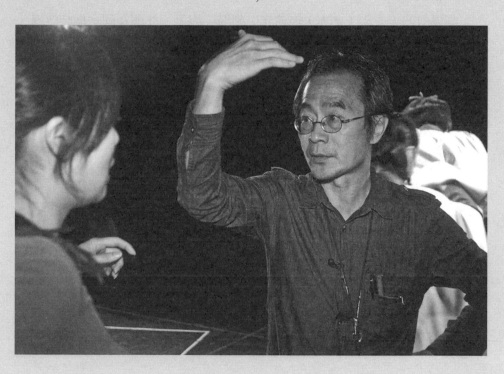

「導」引創作概念，
整合「演」出元素

視覺與聽覺的總指揮

　　劇場有四大要素：劇本、表演者、劇場、觀眾。亦即在同一個時空裡，只要聚集了這四個元素，就具備了劇場的雛形。而導演就是這四個元素的整合者。

　　我們也可以這麼說：導演是劇場聽覺與視覺的總指揮。當觀眾走進劇場後，所看見的、聽見的一切都是由導演來整合的。

編按

　　每每告訴剛認識的新朋友，我的工作是劇場導演時，就會聽到一些啼笑皆非的問題：「導演的工作是不是在教演員怎麼演戲？」、「當導演是不是都要罵演員啊？」

　　我後來都這麼回答，第一，教戲只不過是導演工作的七分之一，不要以為導演那麼好當，如果你知道導演要處理的事情，包含了暗燈時演員要從哪道翼幕退場才不會被上場換景的技術人員撞到，你就不會這麼羨慕這份工作了；第二，罵演員除了彰顯導演的權威之外，並不能解決任何表演問題。演員被罵完後，只知道什麼是錯的，但他永遠不知道什麼是對的——除非你能協助他找到正確的表達方式。

　　很多人都把「導演」的「演」，解釋為表演，這樣的觀念太過狹隘。「演」指的應該是「演出」，而導演應該解釋為：**「導」引創作概念並整合「演」出元素的人。**

誰說不能背對舞台

　　1978年的6月，我在報紙上看到一個叫做「真善美」的業餘劇團刊登徵人廣告，我一去就被錄取了，而且第二齣戲團長就邀請我當導演，原因無它——劇團沒有人願意當導演。

從學生時代我就一直擔任演員，導演的職位對我來說是一份陌生的工作。我的心情可說是忐忑不安，簡直就像是走進一棟鬼屋，對即將面臨的一切充滿了未知。我導的第一齣戲叫做《人約黃昏後》，故事的場景發生在一個家的客廳，舞台上有四個主要出入口：大門、廚房、閣樓、後門；主要的大道具有書櫥、酒櫃、沙發等。沒有場面調度經驗的我，腦海中第一個浮現的就是話劇社學長以前的工作方式：在劇本的空白處，畫上簡單的舞台平面圖，然後加上一格一格的格線（當時小劇場的舞台分成六個區位），接下來把角色的名字做成棋子，用「卜象棋」的方式，模擬演員在哪句台詞，該走到哪個區位。在那個年代，傳統話劇大多是以家為主要陳設場景，導演的走位調度大同小異，能發揮的創作空間並不大。在當時觀念中，沙發、桌椅理所當然地要面向觀眾，而演員也自然而然地面對觀眾講台詞，如果有不小心背台的狀況，還會被導演嘲諷：「你的屁股漂亮啊！」

在畫完場景平面圖之後，我心想：「我為什麼不能改變呢？」──於是，我一反劇場常態，做了一個「背台」的設定。我將劇中主要的大道具，例如沙發、桌椅等背對觀眾陳設，甚至許多演員對話的走位，也刻意要求背對舞台。我就以如此叛逆的導演理念，進行了一個多月的排練。當時演出的場地是在長沙街的國軍英雄館，在開演前我有兩個很阿Q的念頭，第一個是「觀眾會發現大道具背台嗎？」第二，「觀眾真的發現了會有什麼反應？他們會噁心或是口吐白沫嗎？」

演出當天，來了七百多個觀眾，散場時，我確定沒有任何一個人因為我的背台調度而嘔吐或感到身體不適，甚至有幾個觀眾在謝幕時，才發現大道具是背台陳設的──事實證明，「演員和大道具要面向觀眾」只是一個約定俗成的刻板印象，並非是什麼金科玉律，而且我自己突破了這個限制──當時的我，為此暗爽不已，雖然很多人不知道我做了什麼，但我不在乎，我在乎的是自己實驗成功了。

腦海有台錄影機

成立屏風的前兩年，我不演戲，專心擔任編導的工作。屏風早期都是以小劇場的形式發表作品，我嘗試用不同面向的舞台來調度，例如，兩面式觀眾席、三面式觀眾席等，我在這幾齣戲中鍛鍊自己的導演基本功，了解觀眾的觀賞角度和舞台上表演者之間的關係，也知道要怎麼解除觀眾的視線障礙。

一直到1989年的《半里長城》，我才首次以編導演三合一的身分發表作品。我記得首演的前一天彩排，我站在台上，不但要以角色的情緒和狀態來走位說台詞，還要同時以導演的身分來記錄演出問題。但困難的是，《半》是一齣複雜的戲中戲，我在進入角色時必須高度專注；二來，我舞台上演出時，不可能叫個助理隨身拿筆做筆記，於是我只能一心二用：一邊講角色的台詞，一邊強迫自己記憶每個cue點要如何修正。

彩排結束後，演出計時超出了三十分鐘，我緊急召集了舞台監督與設計師開會，我把彩排中超過一百多個有問題的cue點和表演筆記一一提出，彷彿我的腦袋有一台錄影機，可以清楚而完整地記錄每一個演出中的缺失。那一夜，我們通宵討論，刪除了不必要的戲劇動作和轉場調度，最後將戲成功地縮短了三十分鐘，隔天的首演也相當地順利而流暢。

裝台不是蓋房子

發表了幾齣自編自導的作品後，我也希望藉由別人的觀點，換個角度來說故事。於是我在屏風劇團第五年時，改編了林懷民老師的同名原著小說《蟬》。

這齣戲的舞台結構比以往繁複許多，舞台上有幾個重要場景：溪頭、明星咖啡屋、圓山育樂中心、西門町陸橋等。主場景寬達八點一米、高達五點六米，而為了陸橋這個場景，另外還需要在舞台上架起一條重達六百四十公斤的H型鋼樑。這條鋼樑需要八個壯漢才抬得動，當時這些技術人員戲稱抬鋼樑為（台語發音）「吃牛肉」。每次有人登高一呼（台語發音）「吃牛肉了！」就知道需要人手幫忙抬鋼樑。有一次我也跟著去「吃牛肉」，捲起袖子參與了裝台的行程。但《蟬》的舞台工程實在過於巨大，我一度認為自己不是在裝台，而是在「蓋房子」。

那次的經驗對我而言很重要，我認為導演應該要認識舞台的硬體結構，充分了解哪些技術服務了這齣戲，未來在創作的時候，才能順暢地調度場景流動，簡化拆裝台的行程，讓技術人員避免從事危險的工作。當導演越熟稔劇場硬體，了解製作上的財力、人力、物力，也能避免不必要的浪費。

臺灣不像百老匯有成熟的商業劇場環境，可以長期定點演出。屏風需要不斷地巡迴各城市才能維持營運，因此場景好不容易才搭設完成，演出兩、三場結束後，馬上又要拆台。我意識到，如果每齣戲都像《蟬》一樣，在劇場匆匆蓋起房子、又匆匆拆掉房子，那勢必對劇團的營運造成嚴重的負擔。

這個自我教育，影響了我未來導演的敘事方式。我開始學著讓場景變得簡約，用寫意的風格來呈現，或是設定故事發生在一個戶外或空曠的場景。這樣的調度不僅精簡製作的成本，更跳脫出傳統話劇「三廳戲」（餐廳、客廳、咖啡廳）的思維，也讓不同場景之間可以快速地流動，不再因為繁複的技術而耽誤了換景的時間。

後來，我漸漸明白一件事：身為導演，你可以天馬行空地想像，但記得要回到地面來實踐。

導演的四大類型

當年我在臺大開設「導演實務」課時，我的學生黃致凱提出了一個問題：「導演應該要用什麼態度跟演員工作？我應該要很嚴肅地擺出導演的姿態？還是要用輕鬆的方式，說說笑笑，讓演員放輕鬆？」我當時回答他：「這個問題，請你先保留，請你上完這學期的課之後再問我一次。」當這個學期結束之後，他沒有再提出這個問題，因為他知道不用問，也不必問了。導演的工作態度無所謂嚴肅或輕鬆，那些都是外在的姿態，重點應該是兩個字：「專業」。當導演有了專業的內在素養，自然知道該用什麼態度和演員溝通。

俄國的導演蘇可夫（Fedor Soukhov）把導演和演員溝通的方式，分成四種：「獨裁者」、「教授」、「法官」、「神」。我覺得這個分法很有意思，以下跟大家來分享一下。

「獨裁者」型的導演，喜歡用示範的方式，自己演一遍，然後要求演員複製他的表演方式，把演員「雕塑」成他要的樣子，這通常是在排練時間不足的情況之下，導演直接給答案的方式，優點是演員可以清楚知道「到底導演要什麼」。但缺點是導演剝奪了演員的創作空間，而且萬一導演示範得不好，演員再去模仿錯誤的表達方式，只會使情況越來越糟。

「教授」型的導演，習慣用文本分析的方式來討論角色，在遇到演員障礙時候，會去圖書館尋找相關的資料。當然，心理學的分析，或某些劇場的理論可以讓演員更知道每一句台詞背後的意涵，但有時候過多理性解讀，並不能幫助演員找到準確的情緒表達。

「法官」型的導演就像裁判一樣，他在遇到不確定的情況時，會叫你做出幾種不同的情緒詮釋。例如要你用三種不同的哭泣方式來表達難過，然後由他來裁決哪一種是他要的。這類型的導演，把創作的主動權交給演員，排

練的結果可說是遇強則強，遇弱則弱。創造力差的演員，呈現出來的東西一定很有限，而導演只能從這些有限的選擇當中，找一個他勉強能接受的。另外，就演員的角度而言，和「法官」型的導演工作容易產生一個盲點：誤以為只有被導演選擇的表演方式是最好的情緒詮釋，例如導演選擇了第三種的崩潰哭法，之後，每次遇到哭戲，我都用第三種方式來哭，因為這種崩潰的哭法曾經被肯定過。

「神」型的導演，最難以捉摸。他不會給清楚的答案，他可能用很多隱喻、抽象的形容詞，例如「颱風過後的稻田」之類的詞語，來下達表演指令，甚至有的時候會做一些情境式的練習，來讓你感覺，或身歷其境。和「神」類型的導演工作好處在於，他會讓演員自己去體悟，自己去發現；但缺點在於，若導演引導的情境過於空泛，演員會陷入更深的迷惘，浪費許多排練的時間。

以上是四種導演常見的工作模式，但有時也有混合的情形。對我而言，這四種類型的導演無所謂好壞對錯，重點是有效與否。

導演的七大工程

前言：一切從確定出發

我常這麼說：「我不是個藝術家，我只是個劇場工作者。」如果你想和我一樣，把做戲當成一份工作，那就應該要有工作計畫。

很多人都認為藝術是不可預期的，藝術是需要透過碰撞才會產生火花的，所以什麼都不準備就來到排練場了，然後大家開始即興演出，看看能玩出什麼有趣的東西來。但我認為**導演是演出的總指揮**，你作的任何一個決定會連動到很多人，如果自己沒有準備好，然後要所有人來排練場陪你玩遊戲、做實驗，這是不負責任的行為，而且經常是沒有效率的排練。劇場的形式有很多流派，創作的方式有千百種，我並不反對導演和演員用即興的方式創作，但前提是你準備好了嗎？你確定你的題目是什麼了嗎？

如果沒有，那麼你的導演工作美其名叫做排練或是開設計會議，但其實就是在玩「猜猜看」的遊戲，假尊重大家意見之名，掩飾自己不確定之實。

我認為導演的工作，一切要以確定為出發點。你做的功課要夠多，才能夠有準確的判斷力，甚至預知可能發生的問題，這樣才能領導劇組前進。

第一節　文本解讀與詮釋

劇場是一個說故事的地方，在這裡，所有人都是為了故事而服務，不是為了導演。我再次強調，導演不是權威，導演只是個整合劇場元素的人。關於說故事這件事，我們還是要回歸到劇本。所謂的劇本，就是一劇之本，是所有創作的源頭。

導演在面對文本時，得先徹底地研讀（參考緒論〈劇本研讀三步驟〉）。這包括從縱向研究劇作家的生平與創作旅程，從橫向了解劇作家的寫作背景，進而拆解出隱藏在劇本背後的主題和子題，並發展出「你想透過故事傳遞出來的一句話」。舉例來說，《我妹妹》透過一對兄妹的回憶，來講述一個眷村拆遷的故事，而隱藏在故事背後的主題是「家的崩解」，子題

有「復仇」、「死亡」、「失憶」、「外遇」等，我從故事的子題出發，找到自己想透過《我妹妹》表達的一句話：「眷村的這群人永遠活在過去，跨不進千禧年。」

> **編按**
>
> 　　編劇從無中生有，這是一度創作；導演在整合所有劇場元素時是二度創作；觀眾在看戲時，會有自己的解讀，這是三度創作。
>
> 　　我們一直提到導演是整合劇場元素的人，那到底什麼叫「整合」呢？簡單地說，就是「用精簡的一句話，講完劇本想傳達的東西」。這裡指的一句話不是故事簡介或是大綱，而是某些人生中的體悟、生活中的哲理、或是人性中的黑暗與溫暖。這句話有可能是劇作家想傳達的原始理念，也可能是導演個人主觀的解讀，或甚至是故意顛覆劇作家的概念，這都無妨，重點是**「你認為這個故事在談論什麼？」**或是**「你想透過這個故事傳達什麼？」**──**用一句話來講。**

　　再舉個例，《女兒紅》想傳達的一句話不是：「李修國的父母隨戰亂遷徙，渡海來台、落地生根的家族史。」這是故事簡介，這是行銷部文案人員的工作；《女兒紅》想傳達的一句話是：「尋找一段生命安定的旅程」──找出這句話，這才是導演最重要的第一個工作。然後接下來，你會有兩個月左右的排練時間，不斷地和演員工作，修正他的走位和情緒，然後你經過若干次的設計會議與製作會議，甚至為了預算而刪減景片，接著進劇場技排、彩排，最後完成一場兩個小時的演出──這一切都只是為了告訴觀眾這句話是什麼。

第二節　導演理念與手法

　　如果說上一節〈文本解讀與詮釋〉是導演想「說什麼」，那麼〈導演理念與手法〉就是導演要「怎麼說」。

　　導演要怎麼說故事呢？第一個工作就是──定基調。你希望這齣戲呈現的風格是寫實的，還是非寫實的？是喜劇，還是鬧劇？如果是喜劇，是哪一種喜劇？是黑色幽默，還是無厘頭的風格？──先定調，然後再去想呈現手法。（詳見第二堂〈基調設定──元素與創意〉）

所謂的導演手法就是藉由特殊的技巧與形式，來表達特定的主題。你可以透過以下這五個部分來展現：

　　1‧演員的表演風格。

　　2‧舞台美學的概念。

　　3‧場景的流動。

　　4‧段落的切割與節奏的處理。

　　5‧特殊場景的呈現。

　　例如《三人行不行》這齣戲不是一個完整的故事，而是由五個互不關聯的小品串連在一起。這個作品強調的是演員聲音與肢體的無限可能。於是我設定由三個演員來扮演戲中的三十個角色，演員必須在台上快速換裝、變更肢體與腔調來作角色切割；場上只有四把椅子，其餘都是空景，演員必須用肢體來呈現身處在該空間的狀態；舞台上也沒有太多的實體道具，舉凡飲水機、打字機、汽車、麻將桌……等，都是透過演員虛擬作狀來表現。講白了，這種導演手法有點像是京劇裡「場隨人移，景隨口出」的程式動作，只是我設定的演員表演風格比較接近「喜鬧劇」，對話的節奏也比較接近「相聲」。

　　《三人行不行》的導演概念比較強調外在形式，沒有任何文以載道的包袱，我當時構思的靈感就是從形式出發——某一天，我在床上翻來覆去睡不著，我突然想到，如果有一個人拿著一隻鞋子，假裝是別人在踢自己，好像很有趣——就這樣，我發展出了《三人行不行》「一人多角」的導演概念，而這個點子最後在舞台上變成了一人分飾警察和醉漢，自己打自己的高潮場面。

　　若今天我們遭遇的是一個結構嚴謹的文本，導演的手法就必須要跟文本緊密地結合，你必須要先找到劇中的主題思想，然後利用隱喻或是象徵的技巧，或是特殊舞台調度，來發展出一套屬於你自己的導演語彙。舉例來說，我在1998年執導紀蔚然的劇本《也無風也無雨》，這個故事大意是說一個年老的父親失蹤，從人間蒸發多年後，三個兒子幫父親辦了一場葬禮，之後兄弟之間、夫妻之間、妯娌之間因遺產開始爭執，最後扯出一段家族不光彩的穢事，整個家就此崩解，小兒子甚至希望和家族的關係「登報作廢」。從這個作品中，我從文本發展出來的導演詮釋是「家，不是家」。那我應該如何呈現呢？以下提供紀蔚然當年的創作概念，以及我從文本發展出來的導演理念與手法，供各位參考，就可以比較清楚看見創作的脈絡：

（原文載自1998年《也無風也無雨》節目說明書）

代誌是這樣的【編劇／紀蔚然】

代誌是這樣的

　　《黑夜白賊》三部曲之二《也無風也無雨》經過李國修極力點火催生下，終於出爐了。年紀越大靈感越少。以前，隨身帶著筆記本，隨時記下腦中乍現的想法和佳句；現在，沒有筆記，點子越來越少。不管是在家或外出，任由感情堆積，已不理會什麼「稍縱即逝」的靈光，唯有等待某種飽滿的情緒自然溢出，淨是揮之不去的黑色情緒，《也無風也無雨》除了延續家的探討，還注入面對這個黑暗時代所產生的黑色情緒。

家庭的題材

　　近五十年來的臺灣，有關家庭題材的觸碰，在電視的肥皂劇極為常見，在舞台劇倒是少見。然而，攤開西方戲劇史，從希臘悲劇、羅馬喜劇到文藝復興及其後的悲喜劇，家庭是常見的主題。有意思的是，西方現代戲劇淨是一些探討家庭的劇作。幾位大師如易卜生、契可夫、史特林堡、皮蘭德婁等等，總是藉由一個家庭的崩解，來反應時代的變遷。

　　會以家庭為主題寫下《黑夜白賊》及《也無風也無雨》，倒不是刻意寫些別人不碰的東西，主要是因為個人的體驗與關注。當然，我是有意向那幾位大師學習，以最小的關注點，來影射最大的層面。這個意圖背後的原動力，除了藝術野心在驅使外，主要是來自一種深刻的體驗：這幾年來，我家的轉化和這個社會的變革幾乎是亦步亦趨的。

文明與野蠻

　　臺灣有個很弔詭的現象：社會看起來很先進、很科技化，但它內在所流竄的欲望卻很原始、很野蠻。解嚴除了打破了政治的禁忌，也同時釋放出久被壓抑的其他禁忌。於是打破倫常與背離中心的衝動，並不只是出現在學者的論述，還每天極具體地顯現在我們的日常行為裡。

　　大約是半年前，我開車回家，車子經過政大旁邊很窄的指南路。當時正是尖峰時刻，兩旁都停滿了車子。我這邊老是堵住，車子動得慢。原來，有人並排停車，將本來是雙向的交通搞成雙向的堵塞。就在大家爭先恐後的時候，那個車主拿著剛買的文具，慢慢走來，對她所造成的混亂，完全視若

無睹。按捺不住的我，打開窗子對她說：「小姐，妳不知道這裡不能停車嗎？」對方不假思索地回答：「是誰規定的？你嗎？」聽到這，我想講但沒講：「X妳媽X！這是法律規定的！」這就是我所指的野蠻。她的野蠻。我的野蠻。回到家後，我真希望我當時有棒球棒，希望我當時失去控制，把她的車子砸爛。這就是我所說的一種充滿暴力的黑色情緒。

《也無風也無雨》劇中，一位叫田明文的人物就有類似的情緒。他質疑：如果家或社會是文明的產物，隨處可見的野蠻心態和行為，是否意味著家已崩解、社會已無秩序？如果真是這樣，要家何用？為何不誠實面對，回歸原始的狀態？

交雜的語言

某位西方學者如是說：「所謂的國語是政治上的意外。」在臺灣，因為國語有其正統的地位，其他方言都被歸屬為次文化之列。生活上，方言漸漸凋零；意識型態上，「方言」和「低級」被畫成等號；媒體上，「臺灣國語」或「客家國語」被拿來做搞笑的工具；劇場裡，講一口「標準國語」的演員比其他有口音的演員較容易出線。

《也無風也無雨》刻意呈現國台語交雜的情形，藉以反應臺灣的語言生態。它雖描繪一個「臺灣人家」，但為了反應劇中人物的年齡背景及意識形態，我很小心地為每位角色設定他的語言基調。雖然各有基調，每個角色隨時會視情況和說話的對象而隨時換檔變調，甚至在一句話裡都會出現語言交雜的情況。如此的選擇原因有二。國台語交雜的對白較貼近生活、較寫實，此其一。我反對純粹主義，不能接受「只講國語」或「只講台語」的心態，此其二。

（原文載自1998年《也無風也無雨》節目說明書）
山雨欲來【導演／李國修】

離家的理由，因人而異。離家的原因，至少有一百種以上。在臺灣，卻沒有人願意（或膽敢）以登報聲明作廢的行動，莊重宣告脫離明知不能斷掉血緣關係的——「家」。

《也無風也無雨》藉著一位失蹤七年，生死未卜的父親舉行了一場葬禮後，掀起了三兄弟與三妯娌之間為遺產爭議！為家族爭吵！為那神化父親之

死亡或「蒸發」而爭論不休！時間發生於過年前兩個星期至除夕夜之前。直到老三登報聲明脫離家族後，完全崩解了「家」的傳統定義與原始結構。編劇紀蔚然繼《黑夜白賊》後，再度解構他最鍾情的題材——關於他自己或他深刻感受的「家的情結」，叫人感動與心痛！

在屏風多半擔綱編導演三合一的我，首度執導他人（好友紀蔚然）的劇本，我承認這是一項艱難的導演工作。除了深入了解劇作家寫作背景之外，更必須拆解釐清每一個場次、段落內在最隱密的動機、最深潛的企圖，逐一重構並立體起文本真正具象的演出。

《也無風也無雨》只是表面的劇名，根據劇情的推展其實正好相反——既是山雨欲來風滿樓，又是風風雨雨這多年——家，不再是家；家，早已不是個家。

家，不是家。舞台設計維文與我一直認同：舞台上分為兩幕兩個場景的大哥家與老三家，設計基調是不能設計成家的場景。一為非常臺灣味的大哥家，客廳堆置許多雜物，看似每樣物品都需要，卻也每樣物品都用不上，一個狀似「倉庫」的家庭陳設；另一則為非常現代化的老三家，極端強調每樣家具擺設的存在價值，近乎「美術館」的空間，適於觀賞，卻不實用。兩場場景依據文本設定的時間與空間的轉變，則完全依賴世信的燈光設計，外加珊妮的音樂幫襯氛圍。

觀眾看不見的導演工作，其實完全是在演出之前的排演室進行。最令我棘手的是以下幾個部分：

一、「象徵」的運用

1.運動用的踩步單車（大哥家）、裝置藝術的拼湊單車、懸吊而降的老式鐵馬（老三家）。

文本中，老三始終不相信失蹤七年的父親早已死亡，他堅信父親只是「蒸發」而依然活在臺灣某個角落。在未經證實之前，他只能懷念，懷念童年與父親最貼近、最甜蜜、最結實的一段記憶——

明文：（即老三，台語發音）他騎他的鐵馬，我坐在頭前。阿爸人
　　　緣很好，一些人看到他就會打招呼：「阿龍仔！逛街喔！」
　　　阿爸就會講：「對呀！這是我最細漢的啦！」……他們就會
　　　講：「跟你生得這像的！」

2．老人茶桌與椅（大哥家）、長桌與椅（老三家）。

　　大哥家的茶桌當然是泡茶用的。桌旁的七張小圓椅子自然是客人或一家人坐的。我很清楚那七張椅子對家人來說，每個人都有一個被指定的位子。在第一幕大哥家，你會看見沒有一個角色會在被指定的椅子上坐很久！那是導演刻意的安排——椅子象徵位子。在「山雨欲來」的大哥家，沒有一個角色在面對這款的家而願意回到自己真正的位子。

　　老三家的椅子也象徵一個人的位子，因為兩兄弟與嫂子從來不到老三家。所以，在「風滿樓」的老三家裡沒有一個角色知道自己應該被指定的位子在哪裡。他們始終找不到自己最正確的位子。至於那張長桌，可以是一張餐桌，可以是某一個地方！可以不是一張長桌！它象徵一個空間，一個站上去就會說出心裡話的微妙舞台。

二、場景的調度

1．「流」、「動」的大哥家。（第一幕）

　　一個狀似「倉庫」的大哥家，演員被指定流來動去。他們不停地走、不停地動，沒有一個角色站在某個固定的區位超過一分鐘，直到結束前，六個角色終於聚攏在清心寡欲的茶桌旁，打算平心靜氣分遺產的那一刻，老三一句跟田家斷絕來往，掉頭走了。這家人聚在一起的這一幕也不超過一分鐘。

●《也無風也無雨》
大哥家場景

2．「靜」、「停」的老三家。（第二幕）

　　一個近乎「美術館」的老三家。演員不經意地在靜與停的節奏中，成為館裡的一尊尊塑像。直到結束前，六個角色終於聚攏在長桌前，試圖心平氣和地要求老三不能脫離家族的那一刻……慧嫻（老三妻）驚報神格化

的父親是個暴露狂後……大家都走了。這家人聚在一起的這一幕也不超過一分鐘。

●《也無風也無雨》
老三家場景

三、語言的處理

除了舞台鏡框外的中英文字幕對照，我非常清楚《也無風也無雨》劇不是一齣「閩南語」劇。關於語言的處理，很明確地定位在城市裡謀生的本省人——因對象、因非母語而被同化（轉成國語）的語言使用。他們被歸納成三種發生方式：

1．三兄弟之間多半使用母語交談。

2．大嫂與二嫂之間夾雜母語與國語對話。

3．以上五個角色與慧嫻的語言往來，多半為了將就慧嫻母語的「不輪轉」而改成國語溝通。

如此大費周章處理語言的問題，除了呈現城市中本省人的生活現象外，其背後意有所指的意識形態自然是劇作家企圖傳達的弦外之音。

其實，導演工作細節則是點點滴滴、瑣瑣碎碎。

（另可參考導演課第二堂〈基調設定——元素與創意〉）

第三節　舞台美學

所謂的「舞台美學」就是舞台、服裝、燈光、音樂、影像等劇場元素的總體呈現。

在屏風成立初期，我經常覺得舞台設計和燈光設計都讀不懂劇本，搞不清楚故事的重點，我幾度沮喪到想要出國學舞台和燈光，以後乾脆自己來設計。

其實這是賭氣的想法，後來我才慢慢明白導演引領設計師創作方向，與統合各個藝術部門的技巧。

成熟的舞台美學，應該由導演先提出一個完整的概念，經過與設計師共同討論後，分頭找到創作的元素，再重新組合。**身為導演，你的工作就是，不斷地確認與檢視每個設計師的方向是否都服膺在同一個創作概念之下，**你就像是合唱團的指揮，不管是高音部還是低音部，你都必須引導他們保持一定的節奏和音量，才能呈現出和諧的樂章。若是女高音忘我地一支獨秀，或是第二部的和聲音量太低，演唱的整體藝術性就會被削弱。

最好的設計師，是設計概念清晰完整，一切以服務故事的主題、推動情節的氛圍為優先，他藏身在舞台畫面的構圖中，你不確定他在哪裡，但感覺得到他。許多年輕的設計師希望被肯定、被討論，經常在畫面中講了太多的話，用過度符號化的元素強調自己的存在，好像生怕別人不知道這是他設計的，而你，身為導演就應該要阻止這個狀況的發生。

關於舞台

導演在處理舞台美學前，應該要先建構對空間的認知。我們可以從這五個層面來認識劇場的空間：

1.硬體空間：劇場的實體建築，舞台的深度，鏡框開口的寬度、高度，觀眾席的面向、數量、與舞台之間的距離。
2.文本空間：故事發生的地點所在，也就是劇本中的環境與場景。
3.美學基調：場景風格的設定，例如寫實或寫意，及其他非寫實的形式。
（參考第三堂〈基調設定——元素與創意〉）
4.現實環境空間：故事發生場景的實際環境，角色的上下場動線，每個出入口通往的方向。
5.場景流動：場景之間轉換的技術調度。

例如我在創作《女兒紅》的時候，我就必須要先弄清楚《女兒紅》演出場地的硬體狀況，如果巡迴有七個城市，那就了解每個城市演出場地的特性，才能設計出一套一體通用的場景。接下來，我要分析故事裡有哪些時空場景在交替，例如《女》裡有1931年的村市集、1951年韓戰的前線陣地、1963年中華商場的長廊、2003年屏東的客家莊。而我和舞台設計曾蘇銘討論出了「半寫實，半寫意」的場景基調，於是乎場景只

需要象徵性的景片和布幕，在造型、比例、大致上是擬真，視覺上以水墨畫風為主，不講究細節。因此最後呈現在舞台上的村市集是用水墨畫風格的四塊景片組成、前線陣地只用森林布幕搭配幾叢野草、中華商場只在舞台上陳設一條象徵性的長廊、客家莊除了三合院景片外，另搭配一些曬鹹菜的竹篩；至於現實環境空間，若以客家莊為例，主場景是三合院，我設定主要出入口有三個，上舞台通往內室，右舞台通往戶外，中間是院子，左舞台通往大街，而角色就在其中流動。

●2006年《女兒紅》舞台設計圖，S6客家莊三合院場景。（舞台設計曾蘇銘）

　　我和舞台設計開會時，除了確定舞台的美學基調之外，質材、功能、結構、容積率、重量都必須要討論。這是現實層面的考量，**佈景的結構和材質除了和安全、造價有關之外，還會影響到技術人員裝拆台的時間，巡迴時的交通運輸問題。**

關於服裝

　　導演和服裝設計溝通的重點，首要在於整體的基調，你是要寫實還是非寫實，若是寫實，你要考究到什麼地步？若是非寫實，那你希望是極簡的風格，還是誇飾的風格？接著還要和設計師討論演員的造型是否能符合或突顯角色個性、服裝色彩是否能在佈景中突顯角色等。

　　在1989年創作《半里長城》時，因為戲中戲的部分是宮廷劇，背景是戰國時代，演員必須穿古裝，於是我們花了很多時間討論。當時服裝設計林璟如就提出她考究的結果，黑色是秦朝服裝的正色，皇帝的禮服一定是黑色，黑色代表了尊貴與莊嚴肅穆。但就現代色彩心理學來說，黑色代表權威、神

秘，卻也象徵著絕望與死亡，我一想不對——滿台黑色勢必讓整齣戲變得沉重，但《半里長城》是一齣喜劇！——藉由服裝的問題，我重新去思考舞台美學的基調，如果服裝考究，那道具也要考究，宮廷的禮儀也要考究，對白也要考究，恐怕連柱子上要雕哪一種神獸都要考究。

●《半里長城》是一齣情境喜劇，因此決定服裝為暖色系，以帶動喜劇氛圍。（服裝設計林璟如）

「《半里長城》不是歷史劇，歷史只是個藉口」——這是我整理出來的導演理念，這齣戲的重點是在劇團的人事不和，情愛與金錢的糾葛，恰與戲裡呂不韋的追名逐利故事古今呼應，進而更探討戲劇與人生的差別，重點不是在服裝的細節，而且故事裡的「風屏劇團」是三流劇團，太過考究反而不合理。因此，我在戲中大膽地採用了紅色作為秦始皇服飾的主色，其他角色的服裝也多為暖色系，為的是視覺上的飽滿，以及喜劇氛圍的暗示。

另外，**我會特別在意服裝的「結構」。原因是屏風的戲通常是一人飾多角**，而且有許多時空交錯的場景，演員需要快速換裝來做角色的切換，因此在服裝的結構上就必須要特別處理，例如隱藏式拉鍊，或是把襯衫的鈕釦只縫在外面那層，另外再用子母氈黏合，這樣要快速換裝時，就可以直接把衣服的子母氈一口氣拉開，省下開鈕釦的時間。在《北極之光》裡，就有一場戲是楊麗音飾演的宋母和女兒在聊天時，回憶起結婚的那天晚上，丈夫的舊情人小鳳上門來送禮金的一段往事。穿著家居服的宋母，一邊敘述往事一邊走向門口，當她隨著敘述走出門外和回憶中的小鳳打招呼的時候，她的家居服已經變成了白色的婚紗。而從她開門到走出門框，只花了七秒鐘，也就是說楊麗音必須在七秒鐘內脫掉身上的家居服，然後再穿上白色的婚紗。因此服裝的結構必須簡化，另外我們也將門框的佈景做了特別的設計，讓一位服裝管理可以躲在門框邊不被觀眾看見，又能夠快速地幫助演員換裝。

關於燈光

我們常說劇場是「黑盒子」，那是因為大部分的劇場都是密閉空間。也因此「燈光」在劇場裡扮演著特別的角色。燈光的位置成為了觀眾的視線焦點，燈光的色彩渲染了場上的氣氛。

燈光呈現的方式和導演設定的基調有關，如果是寫實的基調，那就必須要考慮場景裡的電燈光源與自然光源，於是文本的時間，就變成了重要的參考依據，因為日正當中和夕陽西下光線的角度和色溫就是不一樣；若是非寫實的基調，那麼燈光就可以盡情地揮灑，不管是色彩或是角度都可以不受限制，但是燈光變化的時機和構圖是否能「亂中有序」，這就是學問了。

我在和燈光設計開會的時候，比較注意的是燈光的層次。我認為每一個場景呈現或消失在觀眾眼前，不應該是一下子就全亮，或是一下子全暗，那樣跟開電燈不就沒有差別了嗎？——燈光應該有「呼吸」，所謂的「呼吸」就是指光線的先來後到。這麼說好了，請你闔上這本書，仔細觀察一下身處環境的所有光源。記錄下來你看到了什麼——房間的電燈、書桌上的檯燈、窗外對街招牌的霓虹燈管、電腦螢幕的亮光……好的，如果這些燈光不是一次亮起，而是逐一亮起呢？如果先亮起霓虹燈管、接著是電腦螢幕、檯燈、最後是房間的電燈，這樣畫面氣氛的營造會不會比較有意思？

若是單一場景燈光的營造可以有層次，那麼場景與場景之間的燈光也可以有層次。簡單地說，層次就是變化。若你在前一場為了呈現低迷的氛圍，於是選擇昏暗的藍光，那麼下一個場次，你就應該要用飽滿的光線或是色彩提供觀眾刺激，讓觀眾感受到視覺的變化，透過對比來製造視覺上的呼吸，若是你堅持從頭暗到尾來製造氣氛，那麼我相信在散場時觀眾會對你說：「謝謝你，這齣戲把我的失眠治好了。」——太暗的燈光，時間久了，視覺一旦疲乏，觀眾不睡著才怪。我還看過有導演全劇大概有百分之五十的時間用follow spot在打演員的臉，其他部分全黑——這是很危險的調度，試想一個標準劇場的鏡框寬十四米、高七米，你用照明範圍約直徑一百公分的follow作為舞台主要的照明，我們就可以換算出舞台上不到百分之一的區域是亮的，其他百分之九十九是暗的，這樣的畫面處理在小劇場勉強成立，因為觀眾還可以看到演員的表情，但是在大劇場，觀眾就會非常吃力了。

關於音樂

　　根據我多年的劇場經驗，很多導演不處理劇場的聽覺。演出只有在燈暗轉場的時候才有音樂，而戲正在進行的過程中，舞台的氛圍反倒很乾。

　　我自己過去是世新廣播電視科的學生，對於聽覺相當在乎，於是我在戲裡會設定：

　　1・主題音樂

　　2・主題變奏

　　3・串場音樂

　　4・情境音樂

　　5・音效

除了音樂的調性與節奏之外，我希望連樂器的使用，都是經過討論的。我認為不同的樂器有不同的性格，在舞台上會傳遞出不同的情緒。

在2003年《女兒紅》製作期的音樂設計會議，我就和設計師張藝提出以「嗩吶」作為主要樂器的構想，一般認為嗩吶都是出現在喜慶的場合，但嗩吶其實可以熱鬧，也可以悲涼，我希望設計師在作曲時，能特別讓嗩吶的高亢和角色的滄桑遭遇結合。後來這齣戲的配樂成功地顛覆了眾人對嗩吶的既定印象，很多人看完戲之後，魂魄就像是被劇中的嗩吶牽引著。

我自己一直在嘗試怎麼樣讓聽覺更豐富，除了音樂的本身，在使用音樂的時間點上，有沒有別的可能？所以我後來又實驗了「double play」和「triple play」的概念。也就是在同一個時間，將兩段或三段不同的音樂重疊播放，這樣的效果會比只使用單一的音樂多出更多的情緒。例如，在《西出陽關》劇中老齊即將病終前，我就同時使用了三段配樂（triple play），第一段是胡琴伴奏的王昭君，這是他朝思暮想、希望聽到咪咪為他獻唱的曲子，更代表著他內心對有緣無分的未婚妻惠敏的思念；第二段音樂是〈如果沒有你〉這首老歌，這代表的是老齊在紅包場的老歌陪伴中，度過了下半生；第三段是槍聲音效，這意味著戰爭分隔了老齊和惠敏，他當年在海南島撤退的軍艦上開槍掃射難民，他生怕惠敏混在難民群中被亂槍打死，但船開了，惠敏始終沒有來……這三段配樂，可以說是老齊在重病彌留狀態時腦中混雜的三種思緒，也可以說，這三段不同的旋律，已經講完了他的一生。

編按

配樂的概念有時候可以正走，有的時候可以反走。

正走的音樂氛圍符合角色的心境，反走就是使用一個與現狀完全相反的音樂氛圍來造成反差的效果，例如劇中角色分手時，背景音樂卻是甜蜜溫馨，這是為了諷刺、強調主角心中對幸福的期盼落空；或者在殘酷的屠殺場面，配上寧靜、祥和、空靈的音樂，彷彿生死在瞬間都失去了意義。

很多劇場創作者在處理聽覺時，經常只處理音樂，而忽略了「音效」的使用。音效在劇場裡扮演很特別的角色。因為劇場是個虛幻的空間，為了建構場景，我們可以搭景片，用布幕、用投影，但有時我們透過音效，就可以快速地讓觀眾意識到角色處在什麼樣的空間：車水馬龍聲表示街道、炒菜

聲表示廚房、蓮蓬頭的水聲表示浴室、蟋蟀的叫聲表示草地、海浪聲表示海灘、炮火聲表示戰場等，音效的使用對於場景的建構，有莫大的助益。音效甚至還可以作為隱喻，象徵著角色的心境，例如「船號聲」象徵著對「離別的催促」。

注意智慧財產權

身為創作者，一定要學會尊重智慧財產權。

以前在學生時代作話劇社的製作時，很難找到會編曲、又會演奏樂器的人來擔任音樂設計，通常是誰家裡ＣＤ比較多，誰就是音樂設計；誰比較會打扮，誰就是服裝設計了。

但這都是因陋就簡的辦法，一旦出了社會，有了商業的行為，就要對觀眾負責，對自己負責。因劇場涉及的藝術領域甚廣，需要集結各界的創意才能成就一齣戲。我在此叮嚀所有的創作者，使用創作素材一定要謹慎，如果不是自己的原創，就一定要取得授權，哪怕只是一張圖、一首歌，都要建立使用者付費的習慣，這是對於其他創作者的尊重，也是對自己作品的尊重。

第四節　場景調度

所謂的場景調度，指的就是舞台上的技術流動，也稱之為cue點。某場景的燈光亮起，這樣算一個cue，燈光暗，算另一個cue；一首音樂進是一個cue，音樂消失，又是另外一個cue。導演的工作和相關設計師決定演員講到哪句台詞，哪個戲劇動作，舞台上的場景、燈光、音樂要做出怎麼樣的變化。這個工作有點像是電影的剪接、配樂、調光等後製工作，只不過劇場是必須要在技術排練時就把這些工作完成。

導演要處理場景調度，首先要了解劇場硬體結構的極限，例如投影所使用的白紗幕是掛在手動桿還是電動桿，手動桿最快能幾秒著地，電動桿最快能幾秒著地。能確切地知道硬體的限制，才能有效地調度場景。而導演在調度時，除了相關的平面圖、３Ｄ圖示之外，應該還要搭配馬錶，才能精準地知道每個cue從開始到結束要幾秒完成，這就是所謂的「cue點會議」。

Cue No	SCENE	T A P E	CUE WORD	Timing	Level	Speed
Q1 Q2	暖場	街道音效 CD 1 NO.1	7:00 觀眾進場 音樂 in 7:30 音樂襯底 cross			fade in fade out
Q3 Q4	開場	演出廣播 MD 1 NO.1	7:30 音樂襯底 cross 館方廣播 館方廣播結束後 演出廣播接著 in	A.PUSE		cut in cut out
Q5 Q6	序 回家	腳步＋開門音效 MD 2 NO.1	演出廣播結束後音效 in 揚高	第一章 A.PUSE		cut in cut out
Q7 Q8	序 轉 S1	D／TK1 音樂 CD 2 NO.1	麗虹：你回家啦…回家啦 音樂 in 揚高轉場 動作：麗虹 in 音樂 out			fade in fade out
Q9	S1 月經	發條鐘音效 MD 1 NO.2	燈光漸亮 LQ in 音效 in	A.PUSE		cut in cut out

　　我的童年是在西門町長大，從小到大我至少看了兩千部以上的電影。因此我對鏡頭語言並不陌生。我在調度場景時，特別在意流暢度，以及每個cue點之間的「呼吸」，雖然舞台劇沒有鏡頭，但是我們可以透過燈光的流動，來引導觀眾的視覺，一一建構整個場景畫面。舉例來說，《我妹妹》裡〈S3小妹Ⅰ〉轉到〈S4女畫家〉，我對燈光的要求就是在換景的黑暗中第六秒，先出現閃電光，預告著接下來要下雨，也埋伏著不安的情緒，接下來在黑暗中先用五秒鐘亮起一幅畫，強迫觀眾聚焦在畫上，這也是隱喻著父親和女畫家之間的曖昧關係，再來以八秒鐘亮起天幕燈，讓整個房子成為一個巨大的剪影，營造出家庭的低迷氣氛。再來，以十秒鐘亮起廚房區的燈光，因為有強迫症的母親會一直在廚房洗手，故廚房的燈光會令人聯想到母親。當廚房燈光走到第五秒的時候，場景的燈光才亮起，也就是說我在這個場景的燈光就分成了四個動作，我整整花了三十秒才建構完成畫面，整個場景不是一次全亮，而是透過燈光賦予生命，一個區塊、一個區塊地活了過來。

　　這樣的調度，需要導演來指揮，參考設計師的專業意見，最後交由舞台監督來執行，我們也可以說，舞台監督是藝術與技術的整合者。

第五節　空間調度

　　所謂的空間調度，就是演員的走位和舞台的視覺構圖。

　　由於製作流程的關係，舞台劇的演員通常要等到進劇場之後，才知道真正的場景長什麼樣。為了要降低工作上的不確定性，導演應該要落實前置作業，然後「腦海帶著場景拉走位」，當導演自己先建構出腦海中的虛擬畫面，才有辦法引導演員去想像這個未成形的空間可能的樣貌。

　　在劇場裡，一般習慣把舞台上的空間分成九個區位，就像是一個井字形。我要求自己在調度演員的走位時，盡量活用每個區塊，不要出現「禁區」。若有觀眾仔細看屏風的戲，會發現我的小秘密——「左右互換」。例如前一個場景，若是在右舞台發生，那麼我下一個場景的演員，通常從左舞台上場。這樣的調度不會讓舞台偏重，視覺上比較靈活。我常設想一個畫面：有一齣戲從到頭到尾演出都在左舞台（觀眾面向舞台的最右邊區位），那麼坐在觀眾席第一排最左邊的觀眾，將要一直歪著頭看戲，戲若上演兩個小時，他的頭就要歪兩個小時。演出落幕後，這位觀眾將會出現睡落枕的症狀，歪著頭走出劇場，然後告訴他的朋友：「我就是看了屏風的舞台劇，才會變成這樣的。」以上是我的無聊狂想，真正的秘訣是：**適時切換左右舞台的表演區塊，就可以讓觀眾適時轉換焦點，視覺比較不會疲勞。**

右上	上	左上
右	中	左
右下	中下	左下

（觀眾席）

　　另外，因應場地，我會使用「倒Ｖ字」的調度。這是因為臺灣部分劇場有視線障礙的問題，觀眾席最右前方的觀眾，和觀眾席最左前方的觀眾，無法看到舞台的全貌，為了顧及「消費者」的權益，我都會因應該場地，先在左右舞台上各貼出一條從觀眾席最邊緣透視的視線，這兩條視線將會在舞台上交會出一個倒「Ｖ字」型，倒「Ｖ字」以外的區塊，就意味著有部分觀眾看不到，倒「Ｖ字」型以內的舞臺中央和下舞台區塊（舞台前緣），全場的觀眾都看得到。而我的工作，就是把將主戲集中到倒Ｖ字型的表演區塊。

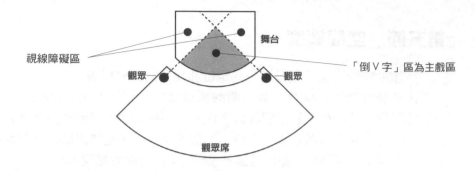

視線障礙區

舞台

觀眾

觀眾

「倒 V 字」區為主戲區

觀眾席

　　導演在處理構圖呈現有六大工作：

1．交通：**演員的上下場動線，場景和大道具的進出動線。**

2．視線：**引導觀眾的焦點投射，解除視線障礙。**

3．角色與角色之間的關係：

　　保持著適當的距離，尤其是在大劇場，演員若站得太近，坐在觀眾席拉遠一看，就像是黏成一團，甚至演員會擋住彼此，出現視線死角。因此，一般來說，**我都會要求兩位對話的演員「外八」，也就是對站的兩個人的面向都要稍微朝觀眾席轉四十五度，成為「八」字形，**這樣觀眾才會看到演員的表情和肢體動作，而演員在舞台的肢體也要特別注意「橫線條」的使用。**所謂的「橫線條」就是肢體往水平的方向移動。**肢體是情緒的延伸，試想台上的演員若是手勢縮在身體前，那麼坐遠的觀眾就會看不清楚，也不容易感受到他的情緒；若是該演員適時地把手勢往水平的方向伸展，那麼觀眾就容易看到他的動作了，這就是所謂的「橫線條」。

●2003 年《女兒紅》，S14 少年修國以橫線條的方式把日曆交給修國。

4．角色與道具之間的關係：

　　這是大劇場導演很容易忽略的地方，劇中的關鍵道具，就應該要在關鍵時刻被強調，或是在傳遞的時候被注意到。調度的方式很簡單：處理線條。

舉例來說，我若在劇中要拿一枝筆給對手，我就必須要把筆拿成和自己身體垂直的方式，而不能拿成和自己身體平行的方向。拿直的，觀眾就可以看到一條線；拿橫的，觀眾就只看到一個點。又例如筆記本若在劇中是關鍵的道具，那麼演員拿在手上時最好要稍微傾斜，設想演員若是拿平的，觀眾就只能看到書脊，那不過是一條線；演員若是能稍微傾斜，那麼觀眾就可以看到一個面。

5‧層次：

　　層次指的是變化、差異。場景的擺設通常是前低後高、有時甚至有前景、中景、遠景來組成。例如《莎姆雷特》的宮廷大廳，前景就是懸吊在舞台上方的宮殿橫樑和吊燈，中景就是國王的王座和屏風，遠景就是廊柱、火把和窗戶外的遠方的宮殿。此外，導演在處理構圖時，也都應該注意燈光、道具、群眾等視覺上的層次。

●2006 年《莎姆雷特》演出劇照，S10風屏劇團演出到一半佈景崩塌。

6‧顏色：

　　導演在處理畫面構圖時，盡量要突顯台上的角色，而顏色是很重要的一個手段。若演員的服裝和背景反差很大，那麼角色就很容易從背景中跳出來，相反地，若服裝和背景是同一個色系，那麼拉遠一看，演員就很容易被「吃進」背景裡。同樣的道理，演員彼此之間的服裝，主要演員和群眾演員之間的服裝，都應該盡量以顏色來作為區隔，使舞台的構圖焦點明確。

7‧其他：

　　後台調度，顧慮角色變換裝在後台的走動安全。

（另可參考第四堂與第五堂的〈空間調度〉）

第六節　角色處理

　　我過去的排練經驗大概是這樣的，進排練場前，我會進行讀本和角色分析（參考表演課第二堂〈角色目標與態度表演〉），清楚地設定角色的背

景、自傳、「倒三角」、「三個圓」之後，才開始進行排練。在排練的過程中，不見得會直接給答案，有時是離開文本，透過生活經驗的分享，聊聊彼此的第一次失戀、第一份工作、和父母最嚴重的一次爭吵、生命中最遺憾的事……等。聊完之後，通常演員對角色的困惑就可以消除了。

我常開玩笑地說：「我是臺灣最擅長解決演員問題的導演。」原因無它，我自己過去是演員出身，過去累積的表演經驗，讓我比較容易研判每個演員的問題癥結之後再對症下藥，為該演員設計專屬的表演訓練。

有時候劇中的角色需要特殊的技能，導演在安排表演訓練時，也必須考量在內。例如，《京戲啟示錄》裡，就有安排京劇聲腔與動作的訓練，《北極之光》首演時，有安排演員接受儀隊操槍的訓練。

「演員在舞台上的一分鐘，背後是一個小時的有效排練。」導演最重要的工作就是「引導」演員找到角色最適合的位置，以及協助演員找到最舒服的表達方式。（詳參導演課第七堂〈角色關係處理〉）

導演要把每一齣戲當成角色的一場冒險旅程。

故事裡的人物不見得要斬妖屠龍，但他們一定要陷入某些麻煩，在裡面載浮載沉，受盡考驗，最後一刻才找到破解難題的辦法。而破解難題的那把鑰匙，有可能是一把寶劍、也有可能是一個念頭。角色在劇中一定有個「關鍵時刻」，他必須要作出抉擇，他必須放下或失去某些東西，才能走向成功的彼岸。

而你，身為導演的工作就是找到「關鍵時刻」。然後，聽仔細，不要急著告訴我們這個角色得到什麼？這不是重點，重點是這個角色放下了什麼？──這就是角色的成長。

舉例來說，《女兒紅》裡，主角修國經營劇團遇到瓶頸，決定沉潛時日，追尋自己的家族史，而妻子佑珊認為修國逃避工作、逃避面對自己懷中未出世的孩子，夫妻在劇中有多次的對話衝突。幾經思索，修國終於有了新一層的體悟：

（修國）我問我父親：「媽走了！您最大的遺憾是什麼？」我父親說：「當初逃難就差一樣東西沒帶出來──家譜。」我現在才懂！沒有家譜追本溯源，追不上去，我也不必追了。民國45年1月9日下午5點20分，我離開了母親的子宮，接生婆割斷了母親和我之間的那條臍帶，現在我看著妳，我們的孩子

將要來到這個世界——我愛妳，我也愛這個孩子。我們家只要從民國39年5月1日踩在基隆碼頭的第一步算起到今天就是家譜了。

在這裡，我們看到了修國的成長——他選擇不再耽溺於沉重的家族史，決定要面對自己當下的人生課題。

好了，找到了「關鍵時刻」，然後呢？——突顯它。要求你的演員慎重處理這段台詞，一字一句慢慢地講，讓修國講到某句特定的台詞時激動哽咽，然後牽起佑珊的手，雙人默默不語，這時可以有一個長達五秒鐘的停頓，除了讓兩人對視，其他什麼事都不要做，一動能量就散掉了。五秒後，讓佑珊主動上前抱著修國，這個擁抱象徵著夫妻的和解，這個擁抱也是修國成長獲得的獎勵。

編按：

導演處理角色的重點和步驟有哪些？

1‧角色定調

導演對於角色的形象一定要清晰，你糊一點，演員就爛一片，雙方會浪費很多的時間在摸索。我建議導演一開始就設定一個彼此知道的人或是某部電影裡的誰，例如這個角色像是某演員的媽媽或是《穿著PRADA的惡魔》裡的梅莉‧史翠普。總之，讓演員可以有一個清晰的畫面。

當然，你的目的不是要演員去完全模仿他，但至少可以有一個討論的基礎。

2‧角色塑型

導演可以和演員開會時，告訴演員這個角色是什麼樣的個性，但在演出時，你不可能拿著麥克風走上台來向觀眾簡報——你只能用畫面來說故事——我建議各位透過角色的行為舉止、習慣性小動作、對於事件的反應，來刻劃劃出角色的性格。

Oh！對了，角色的出場方式很重要，尤其是全劇第一次「亮相」，你必須要想辦法讓全場觀眾記得他是誰，只要讓觀眾對角色開始好奇，你就成功了。

所以……想一下，你生命中有哪些朋友是第一次聚會見面時，就讓你印象深刻的？他或她是怎麼做到的？是眾人屏息聽你許下生日願望時，他打了一個大噴嚏、是她當眾調侃你燙的新髮型像泡麵、是他第一次自我介紹時一直結巴、是她一走進門就打翻了一瓶紅酒、是他在聚會中不管人家講什麼都會一直大笑……ＯＫ，讓你的角色在第一次出場時打個大噴嚏、輕佻地調侃別人、講話結巴、打翻紅酒、放聲大笑吧！

總之，想辦法讓觀眾記得每一個角色的特色，還有，不要重複，不要相似，否則就不叫特色了。

3 · 角色目標

如果角色所經歷的旅程就像是坐雲霄飛車，那麼你最好先確認觀眾和角色在同一輛車上，所以——讓觀眾知道角色要什麼？角色即將面臨什麼？角色最害怕的是什麼？在角色掙扎時，天平的兩端各是什麼？——突顯這些事情。

怎麼突顯？——透過角色在舞台上的行動。

如果今天的題目是男孩想要追回當年初戀的女孩，我們要怎麼突顯角色對目標的渴望：劇中的媽媽在過年掃除時，把兒子房間裡的舊玩具、衣服、筆記本統統丟掉，讓兒子從垃圾桶裡把其中一對猴子玩偶撿起來，但是撿起來的速度是慢的，拿到手中後，輕輕地拍去上面的灰塵，這樣還不夠，你還得讓兒子再走回垃圾桶中翻找一陣，找到兩頂小紅帽，然後小心翼翼地把這兩頂帽子戴回公猴和母猴的頭上，再把兩隻玩偶放回你的書架。喔，對了，你還要讓兒子把這兩隻猴子玩偶的手勾在一起——透過這一連串的調度，觀眾就會知道這個玩偶對兒子很重要，於是接下來男孩採取的行動就統統可以被理解了。

第七節 謝幕

謝幕是演出的一部分，導演在處理謝幕時，可分為演員身分謝幕和角色身分謝幕。例如我在《京戲啟示錄》裡的謝幕就分成三段，第一段是角色以劇中「梁家班」的身分和態度向觀眾謝幕，第二段則是演員依照戲份和表演的資歷出來謝幕，第三段則是一個幻想的場景：梁家班的眾人並沒有解散，大夥仍聚在一起，做戲鞋的李父走到一桌二椅坐下，接下來少年修國推開中華商場的木門，走到場中，虎虎生風地打了一套京戲身段。這是一心希望兒子去學唱戲的李父的最大心願，而這個謝幕處理，也算是完成角色心中的遺憾。

演員在謝幕時基本態度一定要誠懇，因為演員不只代表自己，也是代表著整個劇團接受掌聲，切勿因為自己表現失常，而在謝幕時擺出臭臉，也不要在台上東張西望，和台下親友打招呼，失去了謝幕的莊重，把劇場當成同樂會的party了。

我常問學生一個問題：「導演應該要謝幕嗎？」這個問題的答案是否定的。如果導演要謝幕，那編劇也應該謝幕，製作人、舞台設計、燈光設計、服裝設計、音樂設計都應該出來謝幕，大家是否可以設想一個畫面：所有參與排練有功的人都上台謝幕，這些人包括了常常送宵夜的吳阿姨，負責開車載佈景的司機李大哥、幫忙劇組演員辦保險的趙小姐等，每個人還

致詞，互相擁抱，說幾句感性的話——如此一來，這個謝幕將長達一個小時——這是多麼荒謬的場景！

一場演出若是安排在5月1日晚上7點半首演。那麼導演的工作到了5月1日晚上6點29分59秒就結束了，導演必須在彩排時修整他所有的筆記和調度，演出後他的工作就移轉到舞台監督的身上，由舞台監督來掌控劇場的所有進度。

多年以來我都是以演員的身分上台謝幕，除非有別具意義的演出活動，否則導演是不應該上台的。導演出來謝幕，其實是一個心態在作祟：「怕觀眾不認識他」。這是很要不得的，劇場是集體創作而成，導演不應該邀功，把創作的功勞攬在自己身上，這對其他的創作者很不公平。導演和觀眾互動的方式和媒介不該是謝幕的掌聲，而是作品本身。導演該說的話，應該在作品裡面都講完了。

第八節 舞台禁忌

導演是劇場的總指揮，應該要站在一個制高點，告訴大家前進的方向，也要處理舞台上的禁忌，避免危險的、不合宜的情況在劇場發生。以下是常見的舞台禁忌。場面的禁忌有：忌火、忌真刀真槍、忌真食品等，這多半是出於安全考量。火是劇場的大敵，臺灣很多場館都限制舞台上用火，舞台前緣也都有一道防火幕。但屏風的《女兒紅》由於劇情需要，在舞台上必須得出現爆破的場景，這時我就先確認火藥的份量和威力在安全範圍內，在進劇場前先作測試，再來我會要求台上所有的道具上防火漆，演出中側台還要有技術人員拿著滅火器隨時待命，觀眾席後方還安排了消防人員到場指導監督，以防萬一。

舞台上的刀槍棍棒等武器，我想大家普遍都知道要去尋找替代品，但真食品就比較容易被忽略。當年《西出陽關》首演的時候，顧寶明就提出他想要為飾演的老兵設計一個剝花生皮、吹花生皮的動作，我一聽之下，覺得這個想法不錯，於是道具管理也去準備了真的炒花生。但演出時間一長，花生發霉了，劇組上下也都沒有發現。結果在某個週末的演出，顧寶明演出到一半，急性腸胃炎發作，當下腹痛如絞，在台上硬是把演出撐完，才緊急送到醫院打點滴，然後還要再回到劇場演出晚上場。經過這次的教訓，我就告訴自己，除非必要，否則舞台上盡量避免使用真食品；若要使用，就要每天每場確認食品的新鮮。

劇場中也「忌動物」、「忌兒童」。有一句是這麼說的：「不要跟小孩與狗同台」。這個不成文規定，其實是因為小孩和動物容易搶了目光焦點，分散觀眾的注意力。再來是小孩和狗容易失控，試想，如果嬰兒在台上哭個不停，或是一隻狗在台上突然發情，那會是一個如何混亂的場面？因此我盡量避免兒童和動物出現在舞台上。但到了《六義幫》這齣戲，因為劇情需要得使用兒童演員，我特地去挑選從小就有舞台經驗以及心理素質穩定的孩子，並且讓他們經過兩個月的訓練，最後才上台演出。

劇場中也忌危險動作和不確定的技術調度。關於這點我自身也有慘痛經驗，1991年屏風在社教館（現城市舞台）演出《鬆緊地帶》，那是一齣結合魔術的劇場作品，在戲裡面我飾演一個因為妻子懷孕感到不安，而神遊到唐朝的保險業務員，張復健飾演的是「安不鬧雜戲班」的班主。有一場戲，張復健需要從兩張疊起的高桌上翻跳下來。結果當天的演出，張復健一躍而下，當場摔裂了腿骨，到了後台請中醫師緊急推拿，下半場還是曾國城拿著小抄代替張復健上台唸台詞。演出結束後，我相當自責，在後台抱頭痛哭，我認為是我自己沒有能力照顧好舞台上的每個人，當時我甚至有個念頭：「我不想作戲了，解散屏風吧！」之後，我就嚴格要求舞台上所有高難度的技術需求，都應該要先做完徹底的安全測試，才能讓這些技術在舞台上發生，避免再度造成憾事重演。

舞台上除了有技術上的禁忌，也有表演上的禁忌，這指的是演員使用刻板印象的表演方式，例如「等人就要看手錶」、「累了就要打呵欠」、「比數字（台詞有數字就比出來）」、「手指頭演戲（台詞講到我就指自己，台詞講到你就要手指對方）」、「雙腳釘釘子」、「雙手插口袋」、「貼春聯」、「變蝴蝶」、「灌鉛」、「海浪」、「三秒膠」（道具一上手就像黏著一樣，沒有活用）等，諸如此類的問題，表演課已有提及，在此不贅述。只要是脫離生活的通俗表演方式，導演就應該要提醒。

結語：好導演的六個條件

有些人認為，導演是不能教的，因為那需要藝術天分。我不完全認同這個說法，如果一個廚師是可以教出來的，導演當然也可以教，只不過作品的風格與藝術性的高低，在於個人生命經驗的累積。要成為一個導演，我認為有以下幾個條件：

1・**專業素養**：解讀文本的能力、成熟的導演理念、有效率的排練、精準地調度。

2・**領導統御**：凝聚團隊向心力，建立演員、設計師、製作人……等各部門對劇組的共同信任，並有效地整合各部門分歧的意見。

3・**職業道德**：在排練中，導演和演員往往會有很多故事與私人經驗的分享——把這些秘密留在排練場。

編按

　　不要在演員面前批評另一個不在場的演員，或是在排練場當著其他演員面前批評編劇寫的台詞有問題。這樣你會造成劇組的尷尬，也會失去他們對你的信任——演員會去想，導演在背後是不是也會這樣批評我。

　　你是導演，把導演的工作做好就可以了。

　　你可以道人是非，但得要看場合，你可以在表演指導面前抱怨某位演員的肢體不協調，延誤排練進度；你可以和製作人反應編劇寫的台詞文謅謅，讓人感覺不真實——找到對的管道，讓你的批評變成建議。

　　身為導演，你應該想著怎麼去幫助你的夥伴，而不是去抱怨。

4.　**敬業精神**：導演是劇組的燈塔，你的方向會影響設計師和演員。你在做出每一個決定前，得做好十足的功課，你對劇本時空背景的理解，你對角色心境的理解，你對舞台技術的理解等，都要有一定的程度，絕對不要用「現在還沒靈感」來掩飾你的「不確定」。

編按

　　排戲的時候就是排戲，導演最好照表操課，樹立排練場的紀律，而「準時」就是最基本的態度，你可以每天都過得很瀟灑隨意，但進了排練場，一切就要有規矩。

5.　**溝通能力**：不要覺得全世界都應該要聽得懂你在講什麼，你是藝術家，和你合作的設計師和演員也都是藝術家，不要用抽象的概念，要找到彼此都聽得懂的語言來溝通。還有，不要想說服別人，要去想怎麼讓別人理解你，或怎麼理解別人。

6. 情緒管理：

　　很多人還不知道怎麼當導演，就已經學會擺導演的架子了。我在排練場從不發脾氣，因為——**情緒不能解決問題**。在劇場你會遇到各式各樣讓你抓狂的事，演員忘詞、服裝管理換錯戲服、佈景推錯位置、排練場停電……等，別讓自己像個暴跳如雷的小卒，要想像自己是個指揮若定的大將軍，你要表現出來的是沉穩，而不是權威；在最混亂的時候，你要做的事情是穩定軍心，然後——解決問題。

　　2003年《女兒紅》在國家戲劇院首演，其中有個場景是屏東六堆的客家莊，景片是一塊巨大的三合院木頭硬景，當時設計師和技術團隊經過計算後，把懸吊的銅索wire作在景片的檳榔樹上，還有三合院的屋頂上。但因為檳榔樹受限於細長的結構，無法承載重量，技排到一半，那面巨大的景片當場掉落——楊麗音那時還在舞台上呢！——所幸，當場無人受傷。在那個當下，沒有人發脾氣，也沒有人追究責任，大家或許受到了驚嚇，但卻沒有一絲的恐慌，所有人想的都是一件事——技排怎麼辦？明天就要首演了！

　　這時，我和舞監李忠俊、設計曾蘇銘、製作人林佳鋒和幾位技術頭頭開會討論後，決定暫停技排，讓技術人員重新調整景片的結構，待安全無虞後，明天繼續技排。翌日，團隊在高度專注下完成了技排，但彩排只走完了上半場，就要開演了！不過，所有人的心情並不焦慮，反倒很期待，因為屏風例行的排練是很扎實的。在進劇場前，我們早就在屏風的排練場，還有國家劇院的大排練室，模擬過數次技術排練，包含音樂、燈光、爆破等，因此，演員與技術人員對於戲的內容與cue點並不陌生，每個人只需要在自己的位置上，把自己的工作做好——《女兒紅》的首演觀眾反應十分熱烈，那是我創立屏風以來，最成功的首演。

基調設定——元素與創意

前言：元素、基調、氛圍

　　如果你今天要煮一鍋義式海鮮濃湯，你得先要準備食材：番茄、蛤蜊、花枝、蝦子、義大利香料、黑胡椒、鹽、荷蘭芹、九層塔等，接著你可以開始烹飪，首先你得把番茄放入鍋中熬湯，接著加入蛤蜊，接著加入蝦子和花枝，加入鹽巴調味，待蝦子熟後即可將湯裝入碗中後，加入九層塔，和義大利香料、黑胡椒及荷蘭芹即可上桌。

　　若把排一齣戲比喻成煮一鍋湯，那麼食材就是你的「元素」，湯頭就是「基調」，當你入口嚐到的味覺就是「氛圍」。

　　你希望這齣戲（湯）給觀眾什麼樣的感覺（味覺）？關鍵取決在你的基調（湯底），而你的基調（湯底）怎麼調製而成的，就要看你找哪些食材（元素）了。

第一節　統一基調

　　戲是扮演，劇是故事。在一個虛構的故事裡，角色真實而真情地扮演，謂之戲劇。

　　我的作品偏向寫實主義，以上是我對戲劇的定義，但導演拿到的文本不見得都是寫實的風格，即便拿到了寫實的文本，也不見得要用寫實的方式處理。但重點是——你的風格必須要統一。既然用了玉米濃湯作為湯底，就別再加上麻辣鍋的辣湯了。

　　當然，你可以用拼貼的導演手法，融合不同的美學風格，但你要知道，觀眾期待你端上桌的是什錦海鮮湯，而不是一碗大雜燴。

　　例如，我在處理《莎姆雷特》的時候，使用了三種表演調性。原則上，我以寫實主義為主要基調，因為這齣戲不論是情節的發展、人物的心理動機與外在行為都是有跡可循的；而由於這是一齣戲中戲，劇中摘演了不少莎士比亞《哈姆雷特》的段落，想當然耳，演員必須用略帶詩歌吟誦的風格說台詞。第

三，《莎姆雷特》是一齣情境喜劇，演員在演出進行中遇到了許多突發狀況，因此，部分演員肢體線條會比較扭曲、放大，而對話的聲調也有特殊處理，許多段落甚至是以相聲的語言結構和節奏去做編排。我要求演員利用肢體的延伸去突顯喜劇角色的困境，卻也提醒大家不要過度地耍寶，變成鬧劇。

喜劇和鬧劇對我來說是完全不同的兩種風格，沒有優劣之分，各有難度，各有值得欣賞的地方。**喜劇的角色狀態是真實的，現實生活中你我都可能遇到的；但在鬧劇裡，人物的內在情緒與外在行為都被推到了極致，那樣的角色狀態是誇張的，是扭曲的，是不真實的。**

導演要面對基調的選擇，除了表演基調，還要考慮舞台美學的基調。這兩者可以一致，也可以不一致。舉例來說，我在二十幾年前到紐約的百老匯看了一齣戲，劇場很小，只有三十幾個座位，我印象中全劇只有一個廚房場景，舞台是的基調非常寫實，場上鍋碗瓢盆等大小道具一應俱全，若再加台抽油煙機，現場可以炒菜了。而演員的表演，走的也是寫實的風格。這樣的舞台美學與表演基調是一致的，我感受到導演想呈現出來的概念是——戲劇是生活的切片。

這齣戲很沉悶，但卻讓我留下的深刻的印象，因為台上的演員不像在表演，他們就是在我眼前生活著。不過，這樣的舞台風格會產生調度上的困難——不好換景，除非你決定一景到底。於是現代劇場，大部分基調是表演偏向寫實，但舞台美學是半寫意半寫實的：一張景片當作牆，再加一張沙發就構成了客廳，你不需要再擺上電風扇、電視機等繁瑣大道具，觀眾也都知道這是哪裡。這樣的好處不僅方便場景流動，更讓舞台視覺有更多的可能性。

場景一旦寫實了，有時想像空間反而容易。

編按

藝術作品的原創性很可貴，但並不代表你得要完全從無中生有，發明一種前所未見的說故事形式，這是不太可能的，除非你要自創一個流派；很多時候，創作者只要能做到同中求異，讓別人覺得你的作品很新鮮，好像在哪看過相似的概念，卻又說不出哪裡像，因為你確實有某些獨特之處——做到這個地步，你就成功了。

簡單地說，所謂的基調，就是感覺。我建議導演的初學者，當你在發展導演理念時，請先閉上雙眼，想像你希望這齣戲做出來像是什麼感覺？有沒有哪齣經典或是別人已經完成的作品接近你的方向？把這些戲列舉出來，這不是抄襲，只是方便溝通，與其讓演員和設計師猜半天，什麼叫做「擬人化的動物造型與肢體」，我選

擇告訴他們──我想呈現出來的場面就是「臺灣版的獅子王（Lion King）」。

我在2010年排《百合戀》這齣戲時，其中有一場戲是〈萬獸迎親〉，我就是以這個概念跟設計師溝通的，等我確認大家腦海裡都有畫面後，我再接著說：「但是《獅子王》是非洲的動物，而《百合戀》是臺灣魯凱族的傳說，所以我希望台上的動物都是臺灣的原生種；再來，《獅子王》部分的動物是以『偶』和『傀儡』的概念在運動，我希望《百合戀》裡的動物的肢體是以舞蹈的形式來呈現，就像《貓》（Cats）那樣。」

第二節　元素與創意

如第一堂所述，所謂的導演手法就是藉由特殊的技巧與形式，來表達特定的主題。你可以透過這五方面來展現：

1・演員的表演風格。

2・舞台美學的概念。

3・場景的流動。

4・段落的切割與節奏的處理。

5・特殊場景的呈現。

但要怎麼開始著手呢？就算是天馬行空想像，也要有個起點吧？

我建議──從文本出發，在文本裡面找到「關鍵元素」，這個元素可能是一句關鍵台詞、一個關鍵道具、一個關鍵意象、一個劇本要傳達的關鍵哲理……等──把這關鍵元素放大，成為你調度的依據。

《三人行不行III──OH！三岔口》這齣戲，大意是敘述一對因戰爭失散，分隔海峽兩岸的兄弟，為了遺產的問題再度會面，因文化背景的差異，情愛的糾葛，造成家族成員中彼此的矛盾與衝突。這齣戲探討了很多議題：「歸屬與認同」、「性＝政治」、「背叛與謊言」……等，我從中挑選了一個概念「老百姓都是傀儡」，作為我的關鍵元素與創意發想。

在全劇，我使用了三種偶的形式：布袋偶、1:1人形偶、巨型懸絲偶。其中布袋偶我用在開場，讓Paul、Peter & Mary，三人在小戲台的山坡上談夢想，談未來的人生方向；我在最後一場用巨型懸絲偶的造型來呈現執政者，用以對比出小老百姓的渺小。

至於1:1的人形偶，我用來貫穿全場。《三岔口》我使用了三個演員，來扮演全劇十二個角色。這些角色有時輪番出現，有時同時出現，舞台上最多同時

出現九個角色，因此我利用黑衣人操作一比一大小的人形偶代替，而每個演員除了扮演真人的角色之外，還必須替另外兩個人形偶發聲講話，在同一個空間裡，製造出九個角色上下進出、互相交談的趣味性。演員必須快速地切割角色心境，轉換聲腔與肢體，可說是超高難度的挑戰。這個調度除了增加了觀眾的觀賞趣味，也用「假偶」體現了「小老百姓是傀儡」的文本隱喻。

●2004 年《三岔口》劇照，郭父與同父異母的兄弟在北京相會，並用到「老捎少」的傳統表演技法。

第三節 象徵與意象的運用

「象徵」在各類型的藝術中廣泛被運用，但許多劇場導演的初學者，眼睛只看演員，耳朵只聽台詞，專注力都放在台上的表演者，忽略了整個畫面的經營。

到底什麼是「象徵」呢？

象徵，就是以具體的事物或形象，來表現其他事物或某種抽象的概念。例如：紅色象徵危險、花朵象徵愛情、龍象徵帝王……等。在劇場，創作者透過舞台上角色的一連串行動，來傳遞他想表達的思想與情感。但思想和情感是抽象的，難以捉摸的，無法單靠演員的台詞來完整表達，而且就算真的透過演員的口中講出來了，也就俗了。高明的創作者不應該直接給觀眾答案，而是讓觀眾去感受，自己去找答案。這時候，象徵就是一個很好的媒介，創作者可以用一個具體的事物作為隱喻，傳遞出深層的思想與情感。

導演運用象徵的手法時，可從以下幾點著手：

1 · 時間空間（場景）的選擇

場景基本上是由劇本設定的，但導演可做調整，或是設法「突顯」該空間的意涵。例如，《莎姆雷特》這齣戲是講述三流劇團風屏劇團在巡迴演出時發生的荒謬情事，所有的場景不管是在排練中或是演出中，都是在舞台上發生。但我在倒數第二場，選擇讓舞台上呈現「裸台」，我要求把所有的沿幕、翼幕升起，讓觀眾看到側台的燈架、道具桌，你也可說我把「鏡框給拆了」。舞台上沒有任何佈景和道具，整個「裸現」在觀眾眼前。

　　對我來說，《莎》的主題是戲劇與人生之間的辯證，而舞台就是人生與戲劇之間的連結，在故事前半段的喧鬧中，演員把自身的處境和角色混淆在一起了，在接近尾聲時，出現了「裸台」，這不僅是視覺上的大改變，也呈現劇場這個空間最真實的原始樣貌，讓演員卸下面具，在台上真心告白。

●2006 年《莎姆雷特》演出劇照，S9團長李修國在開台拜拜時，要求演員團結一心，面對最後一場演出。

2．大、小道具象徵的選擇

2.1　大道具

　　大道具是演員與場景之間的連結，例如桌、椅、床、櫃等。演員可透過和大道具互動的方式來突顯其意涵，或是利用其他場景調度來突顯，例如在《女兒紅》中，李修國的母親因為患了思鄉病，十年不出門，成天躺在床上。於是，這張床就象徵著一座精神孤島：

　　修國：（對宜幸）那張床是我母親唯一的世界，我母親的鄉愁還有
　　　　　她對老家的思念都發生在那張床上，我母親偶爾會對著我唱
　　　　　她童年的兒歌……姊！妳記不記得媽媽唱什麼兒歌？我一點
　　　　　都想不起來了。

我在劇中透過幾個調度來突顯「床」，第一是在第一場的ending暗燈前，修國說完上述台詞後，舞台上一道紅光打在床上，籠罩著回憶中的母親；第二，在外遇那場戲，父親的外遇對象楊小姐找上門來，母親和她扭打成一團，最後從客廳打到房裡，母親一推，楊小姐竟倒在床上——母親唯一的世界，這時母親更是抓狂，拉著她的頭髮，把楊小姐扯下床。

●2003《女兒紅》劇照，S12 母親與父親疑似外遇對象楊小姐扭打，懷孕的大姊也加入戰局。

2.2 小道具

小道具除了角色可隨身使用，突顯角色性格，通常也可用在角色之間的傳遞。在《京戲啟示錄》當中，我就特別放大了一個小道具——小梅老闆的彩鞋。

原先要來為梁家班站台的小梅老闆墜機身亡，導致梁家班陷入經營困境，最後因多段不倫的情愛關係還有大環境的崩壞，整個戲班子分崩離析。因此，**李師傅做給小梅老闆的那雙彩鞋有好幾樣意涵，首先它是李師傅的手藝，象徵著傳統技藝；再來，彩鞋象徵的梁家班以及那個世代戲班子的興衰；最後，彩鞋更代表李修國對做了一輩子戲鞋的父親的思念。**

我在劇中不時把這雙彩鞋放到顯目的位置，或是讓演員拿在手上講話，讓這個觀眾把故事的情境和這雙戲鞋連結在一起。一直到了最後一場戲，我透過檢場人的調度把修國對父親的思念與對那個時代梁家班的回顧做了一個情感上的總結。

　　△孫婆婆，帶著彩鞋，上。
　　孫婆婆：修國！修國！

修國：孫婆婆，妳怎麼會來？

孫婆婆：來看戲唄！我真是對不起你爸爸——修國！

△沉默。

孫婆婆：你看看這包袱裡頭是什麼呀?!——是小梅老闆那雙彩鞋，
　　　　那年說要給你爸爸，我老忘！沒能親手交給他，現在好
　　　　了，就交給你了！你幫他好好收著，最好能傳給你兒子，
　　　　再留他個五十年——梁老闆在嗎？

修國：去找耀光來！

佑珊：她是？噢！她就是！

修國：是，她就是。

△佑珊，下。

孫婆婆：那年我問你寫不寫梁家班，你說不寫！——你把我寫得有
　　　　點壞！我的身分你不要寫真的嘛！

修國：孫婆婆！那些只是戲——舞台上妳看到的都是戲——

△佑珊與耀光，上。

耀光：學長！你找我？

修國：耀光！（飾父）梁老闆，二大媽來了！

孫婆婆：梁老闆?!——老爺子！

耀光：二大媽！

孫婆婆：——你現在有三條路可以選擇，第一、繼續扛下這個爛攤
　　　　子，直到梁家班被淘汰為止；第二、留在梁家班，啥事別
　　　　管我當家；第三、有骨氣你就走！

耀光：——我拿定主意——

修國：耀光！

耀光：——留在梁家班，還是我當家！

△孫婆婆抱著耀光低泣——哭聲喑啞。

△中華商場修國家門片景，上。——門景正好將孫婆婆與耀光二人
擋在門外。

△燈光轉換——大白紗，降。

佑珊：修國！修國！你有沒有聽見我跟你說的話？

修國：其實我還有一個遺憾，一直沒說。

佑珊：什麼?!

修國：我一直希望梁家班公演的時候，孫婆婆會坐在台下看戲，
　　　可是──1983年3月，在我父親過世前兩個月，孫婆婆在我
　　　家說梁家班的那些往事，自從那一天之後──我再也沒見
　　　過孫婆婆了。

△檢場人，上。將修國手上的彩鞋取走，下。

佑珊：──我昨天說的是氣話，你不會真的解散風屏劇團吧?!

●2011年《京戲啟
示錄》演出劇照，
尾聲孫婆婆（修
國的幻想）帶來
了當年要送給小
梅老闆的彩鞋。

　　這個調度的微妙就在於，讓一個不屬於任何時空的檢場人取走彩鞋，代
表剛剛孫婆婆的出現都是修國腦中的幻想，也意味著那個時代已經過去了，
修國應該要面對真實的人生課題。

3．事件設定之象徵內涵

　　這部分比較是屬於編劇的工作，但導演仍要解讀劇中的象徵事件，然
後突顯這個事件的衝突點。例如，在《女兒紅》裡，就安排修國的小舅子
蕭展雄在開計程車的時候，撿到了骨灰罈與棄嬰，這其實是個相當荒謬的事
件，但如果導演只用喜劇來處理的話，那就可惜了。《女兒紅》這齣戲在講
述的是修國的尋根之旅，他想要了解自己的家族歷史，**而展雄分別撿到骨灰
罈和棄嬰這兩個事件是隱喻，背後劇作家暗指著現代人對祖先不尊重，對
新生命的漠然。**

　　導演在理解這兩個事件的意涵之後，就必須要放大處理這個事件衝突：
展雄撿到骨灰罈之後，要女友小雲放在祖先的供桌上，因此使母親氣得跳腳
要把他送到警察局。台上的人對於骨灰罈的去處爭論不休，同時這個骨灰罈

像顆皮球一樣，被踢來踢去，在不同的角色手中傳來傳去，而且每個人拿到的態度也不太一樣。

4・肢體語言的符號使用

演員的肢體語言是情感的延伸，而某些「符號性」的肢體語言，更可用來隱喻劇本內在的議題，或是用來表現某些人物關係。舉例來說，在緒論〈劇本研讀三步驟〉裡就有提到，《西出陽關》中的老齊對咪咪說：「妳摸一摸」時，雙手高舉，要咪咪摸他的下體。這樣的肢體語言，象徵著他一生追隨信仰的國民黨戰爭失利，撤退來臺；也象徵著他放棄為惠敏守了四十年的處男之身，至此，老兵的尊嚴掃地，老齊走到人生境遇的谷底，令人不勝唏噓。

●2004 年《西出陽關》演出劇照，S11 老齊舉起雙手，希望咪咪能摸他下體。

另外，在《我妹妹》裡，我為了處理兄妹的感情，我設計了一個動作是哥哥打妹妹的頭——他先把一隻手放在妹妹頭上，再用另一隻手拍在他自己的手背上，「啪」的一聲雖然很響，但實際上，這種打法妹妹的頭卻不會痛——故事的時間序從兄妹的童年，一直講到成年，我在劇中安排了他們從小到大，都是用這個方式互動的，用這個肢體語言的符號，來和兄妹之間的情感作連結。前面幾場小時候的打鬧都是淺顯的趣味，隨著故事的進行推展，眷村拆除，家破人亡之後，這對兄妹回首過往，滿腹辛酸，哥哥依舊用手按在妹妹頭上，然後再拍手背一下，如此處理，演員就算不說一個字，情感都很飽滿，觀眾也都看懂了。

其實我很喜歡在戲裡面發明這種符號，因為很多觀眾看戲的時候，特別喜歡看這種小地方，其實這種使用方式就像是情侶或好友之間的「通關密

語」。我後來在《北極之光》裡，也是這麼處理的。戲裡面的小老頭和猴子在約會談戀愛時，小老頭喜歡遲到，在人群中看著猴子把手放在眉毛上，四處張望的樣子，他就會覺得很心疼，然後用手捂住自己的胸口。這就是我為這對情侶創造出來的符號——「猴子／等待」、「小老頭／心痛」。這一對符號和故事的子題「守候」相符。

　　創造了符號，就要適時重複使用。所以我在第一場就先建構這個符號，讓觀眾記得這是小老頭與猴子專屬的互動方式，後續又在舞台上出現幾次，接下來有一個關鍵場景是小老頭的幻境：舞台上有七、八個女孩穿著猴子的衣服，一起把手放在眉上，做出等待的動作。這畫面意味著兩人分手之後，數十年沒見面，小老頭幻想在路上遇到的每個女人都是猴子，但其實這些人都不是，猴子只在他的夢境中出現。

●2002 年《北極之光》演出劇照，S11 小老頭在夢境中看到無數個初戀情人的幻影。

5 · 音效

　　音效是最經常被忽略的元素，大部分人使用都是來做暗示場景，例如海浪聲暗示海邊，蟋蟀聲暗示戶外草地，喇叭聲暗示街道。但視覺有視覺的符號，聽覺也有聽覺的符號。我自己在處理聲音的隱喻可說是樂此不疲。例如，《我妹妹》敘述在1999年，一個老舊的眷村被迫拆除，劇中人對於未來的處境呈現無助的狀態，只能懷念過去的單純美好。

　　我安排客廳裡有一台收音機，電台節目不時會播送電台台呼：「這裡是飛碟電台，距離千禧年倒數還有……」你可以把這個台呼當成背景音效來看待，但我想隱喻的是「這群眷村的人永遠活在過去，跨不過千禧年」。

第四節 空間美學論

　　導演在處理舞台美學前，應該要先建構對空間的認知。先前提到，我們可以從這五個層面來認識劇場的空間：

1. 硬體空間：劇場的實體建築，舞台的深度，鏡框開口的寬度、高度，觀眾席的面向、數量、與舞台之間的距離。
2. 文本空間：故事發生的地點所在，也就是劇本中的環境與場景。
3. 美學基調：場景風格的設定，例如寫實或寫意，及其他非寫實的形式。
4. 現實環境空間：故事發生場景的實際環境，角色的上下場動線，每個出入口通往的方向。
5. 場景流動：場景之間轉換的技術調度。

　　這五個空間概念當中，最重要的就是空間的美學基調。我在多年前結識了香港進念二十面體的榮念曾，學建築的他將空間設計的概念融入劇場，我經由他的啟發，結合自己的實務經驗，發展出以下七種美學基調。

1. More is More
2. More is Less
3. Less is More
4. Less is Less
5. Less to More
6. More to Less
7. 1=N

　　所謂的More is More就是「多即是多」，用寫實的繁複場景來表達真實的空間。1985年我在紐約百老匯就曾經看過一齣戲，那齣戲的場景是一個郊區的別墅，當我走進劇場裡，看到了滿台真實的佈景和大小道具，甚至連天花板都有陳設，觀席座位上的我可說是「看傻」了，我心裡還想著：「有天花板，燈光要怎麼打？」

　　臺灣的多數劇團都需要巡迴演出，若在舞台上要做到真正的寫實，那在製作上會是一個曠日廢時的大工程。所以後來我都用「More is Less」和「Less is More」的概念來創作。「More is Less」如前所述，以繁多的、具代表性的大小道具，來表現一個完整空間的概念，例如在第一章〈導演七大工程〉裡

有提到《也無風也無雨》的大哥家，就是如此，用一個混亂的居家場景，來談一個很簡單的概念——家不是家；「Less is More」即以少數的、具象徵性的大小道具，來表現出一個完整的空間，《也》劇中的老三就是如此，用幾樣極簡的大道具擺飾來象徵客廳的場景。

至於「Less is Less」是以極簡的元素來表達一個單一的、抽象的概念，而這樣的風格用在非寫實的文本多，寫實的文本少；「More to Less」和「Less to More」則是在一齣戲裡交替或漸進地使用兩種不同的美學基調。

「1=N」是我自己在《我妹妹》和《婚外信行為》裡實驗出來的風格——單一空間，象徵無限場景。若以《婚》為例，在這齣戲裡只有一個家的主場景，包括主臥室、廁所、客廳、廚房等，但在劇中卻要「一景多用」，讓四個家庭的人同時在一個主景裡面流動，包括麗虹家、志雲家、仲凱家、耀彥家。於是我和舞台設計討論出一個方式：用半透明的壓克力墊高整個主舞台，下方埋設霓虹燈管，利用四種不同的顏色組合，來區隔出四個主要空間。另外，故事中還有三個賓館、麗虹老家、火車車廂等五個次要場景，則是用寫意的燈光來營造空間的氛圍。《婚》雖然只有一個主景，但卻透過燈光的語彙得以一景九用。此「1=N」的舞台美學，不僅省去了換景的麻煩、也降低了製作成本，讓劇中十二個男男女女在同一實體空間裡流動、偷情、召妓、玩性愛遊戲、為離婚爭執、甚至生小孩等，這樣的處理，反倒更突顯了劇中對三角關係的影射，混淆了「信」與「性」的意義與價值，也模糊了「家」與「賓館」的界線。

第五節　Before the Beginning和After the Ending

常看屏風演出的觀眾，一定會在開演前早早進場，也不會在戲一演完就趕著離場。因為開場和謝幕不只是死板的大幕起落，開場和謝幕是可以創作的。我自己發展出一套有趣的導演語彙「Before the Beginning」和「After the Ending」。這兩個概念是指「戲在開演之前就已經發生」，「戲在落幕之後還在繼續」，這兩個創作的原點來自於生活的體認。我們生活中的情緒沒有準確的切割點，例如我今天要參與一個公司重要的會議，我不會等到走進辦公室才開始緊張，我一定在起床梳洗時就進入了備戰狀態，甚至開車到公

司的路上都還會默背和會議有關的資料數據，也就是說我開會的緊張情緒早就在醞釀了！再舉個例子：有一年，我帶著孩子到迪士尼玩太空山的遊樂設施。我花了一個多小時排隊進場，但是在排隊的地方，一直出現太空梭、宇宙探險的視覺符號，還有奇幻冒險的音樂，加上黑暗中隱約有涼意十足的乾冰陣陣襲來，這些元素讓我在搭上太空山的電動車之前，就已經醞釀著緊張刺激的情緒了。這就是所謂「Before the Beginning」的概念。

後來我在《莎姆雷特》就有這樣的處理：我在七點開放觀眾進場、七點半開演前的這段時間，在大幕內播放預先製作的音效，內容是：演員一邊排練，一邊嬉笑打鬧。當時，有觀眾聽到這段音效聲，還對旁邊的朋友說：「戲都要演了，他們現在還在排練喔?!」這位觀眾的誤解，就是我要的效果。因為《莎姆雷特》講述的是一個三流劇團演出莎士比亞經典悲劇《哈姆雷特》的故事，劇團人事不和，演員勾心鬥角，導致演出狀況連連，最後徹底失敗。因此我希望，在戲開演之前就引導觀眾進入到劇中的情境，也預示著舞台上接下來將會是一場混亂。

另一個例子是我在《六義幫》調度。在正式開演前，大幕就已經升起，舞台上有一座香案，滿台煙霧繚繞，營造玄秘的氣氛，飾演新幫眾的演員，就一一上台，自報家門進行入幫儀式。而在謝幕時，由報幕者以唱名的方式，演員一一上台謝幕，前後呼應。

而「After the Ending」則是在謝幕之後，透過某些場面調度，讓觀眾帶著某些戲中的情緒，意猶未盡地走出劇場。例如《女兒紅》這齣戲，紅色是一個強烈的符號，紅色代表母親身上穿的紅嫁衣，也代表著國民黨被共產黨打敗的這段歷史，修國一家人因此離開了山東老家，在臺灣落地生根。因此我在演員謝幕之後，觀眾要散場時，請燈光設計將紅光灑滿整個觀眾席，我希望讓戲中的感動力量能延伸到舞台的鏡框外。

我們也可以把「Before the Beginning」和「After the Ending」的導演語彙視為一種認知：戲劇和生活是沒有距離與界線的。

結語：把第一個想法丟掉

大部分的創作者在閱讀文本的時候，腦海都會浮現很多聯想畫面，然後自以為那就是創意了。我建議各位——把第一個想法丟掉。因為你的第一個想法，通常也是別人的第一個想法，這就是所謂的刻板印象。

舉例來說，你認為一百年前的臺北長什麼樣？請各位想想在腦海中浮現的畫面。我想各位的答案不外乎是，古老巷弄、紅磚瓦屋、熱鬧的酒樓、淡水河邊都是綠地、人聲鼎沸的廟會、行駛中的蒸汽火車……等，這些都是刻板印象，這些都是我們被電視、電影、歷史課本植入的概念。

　　──把這些畫面統統丟掉。

　　因為十個通俗讀者，有九個腦海中浮現跟你一樣的畫面。但你不是讀者，你是創作者，你得要找到不同的創意角度。

　　以下是我對於「一百年前的臺北」的畫面：

　　──落雪繽紛，染白了關渡平原，一隻梅花鹿奔跑而過。

　　誰說一百年前的臺北不能下雪！──這就是超乎觀眾預期的想像。導演在初次讀本時，應該要感受的是劇本的力量，找到情感投入的著力點，至於創意的發想，對於故事基調的設定與創意元素的選擇，則要經過層層過濾，拋棄刻板印象，才能夠把故事說得有「新意」，也有「心意」。

場面調度──時空觀

前言：劇場是時間與空間的藝術

　　藝術的形式有很多種，文學、繪畫、雕塑、音樂、戲劇……等。其中音樂、文學屬於時間的藝術，繪畫、雕塑是屬於空間的藝術，而戲劇可說是所有藝術形式的綜合展現，是一門屬於「時間＋空間」的藝術。

> **編按**
>
> 　　說故事有很多種形式，小說、詩歌、戲劇等。小說和詩歌使用的媒介是文字，而戲劇則是把故事分成一個個畫面，配上對白，然後依序呈現。
>
> 　　美國頂尖動畫公司，皮克斯動畫工作室（Pixar Animation Studios）研發新故事時，會使用故事板（storyboard）的概念，把主要角色的形象、空間場景、發生什麼事，畫在一張張紙板上，配上對白或音樂來呈現，這樣大概就可以看出這個故事的雛形，待投資方認為這個故事的概念成熟之後，才會繼續往下做出３Ｄ動畫。
>
> 　　故事板的概念，說穿了就是攝影分鏡、或者說是篇幅較長的四格漫畫。一個劇場導演要把故事說得清楚，就要把「畫面」和呈現的「順序」搞清楚。
>
> 　　畫面就是空間，順序就是時間。

第一節　時間論

　　時間是一個概念，看不到也摸不著，我們只能從事物形象的改變，來推測有「時間」的存在。時間在科學上有許多種解釋，但那些都是學理上的假設，就劇場工作者而言，我們要弄清楚的是以下四種時間：

　　1・鐘錶時間

　　就是真實世界的時間，透過鐘錶上的指針來量化的概念，根據的是「熱力學的第二定律」，簡單地說就是時間是一直往前進的，就像是一支射出去的箭，具有不可逆性。

2.心理時間

愛因斯坦曾舉了一個有趣的例子來說明什麼是相對論，這個例子其實講的就是心理時間：「一個男人與美女對坐一小時，會覺得似乎只過了一分鐘；但如果讓他坐在熱火爐上一分鐘，會覺得似乎超過了一小時，這就是相對論。」

3.入流時間

在童年時，我印象很深刻，曾經有好幾次，我和玩伴在中華商場的長廊上玩耍，大家不斷地大聲嬉鬧、尖叫，突然——我覺得眼前這一切很不真實，身邊小朋友講話的聲音變成「嗡嗡嗡」，遙遠又模糊，我覺得我的人好像已經不在現場了，我突然感到一種莫名恐懼——我想要回家。

我不知道各位有沒有類似的經驗，就是你的靈魂已經飄到另一個世界，進入到另一種狀態，眼前的時空對你來說已經沒有意義了，這就是「入流時間」。某種程度來說，乩童在起乩的時候，就是進入了入流時間。

編按

其實我們在生活中的許多時刻，所經歷的狀態不是鐘錶時間，而是入流時間。在讀高中的時候，我很迷金庸的小說，但又怕被父母唸，於是半夜拿著手電筒窩在被窩偷看《倚天屠龍記》。我記得有次看到張翠山和謝遜漂流到冰火島的時候，因為劇情的描述實在太生動又驚險了，過度投入的我手心冒汗，心跳不斷加速，彷彿我就在現場和故事的主角一起經歷這一切。等我闔上第一集的封底時，已經是凌晨三點了，而我卻渾然不覺——因為我早已忘了時間。

4. 文本時間

一齣戲所敘述的故事內容，有時是角色的一生，有時是角色中某幾個人生重要階段，故事橫跨兩、三年有之，二、三十年有之，但舞台劇通常只有兩、三個鐘頭的長度，我們不可能用一比一的時間，在舞台上呈現，因此故事必然經過剪裁與濃縮，拼貼成為「文本時間」。

第二節　時空組合

現代劇場的源頭可追溯到古希臘悲劇。亞里斯多德的《詩學》曾提出戲劇應該在時間和行動上具有一致性，到了十七世紀左右，歐洲興起的新古典

主義又由此延伸出「三一律」。

　　所謂的「三一律」強調的是故事的「肖真」。因為觀眾進劇場看戲的時間，不過是幾個小時，而且是待在固定的空間，如果觀眾的「鐘錶時間」和劇本的「文本時間」不一致，那麼舞台上的內容就讓人難以相信。因此「三一律」要求故事的時間應該是連貫一致的，最多不能超過一天二十四小時；故事的場景是一致的，若有發生在不同的地方，也必須是在一天之內可以到達之處；故事的情節只能有一條主線，不能有其他的枝節。

　　「三一律」在當時深深影響了創作者，也是劇評家對一齣戲的審美標準。但這些規則，現在看來早已過時，這是因為許多藝術的思潮、心理學的思潮……等不斷地衝擊，讓我們對於「真實」有了不同的標準。

編按

　　當電影剪接技術出現之後，對於戲劇的敘事習慣有相當程度的影響，因為故事的時空可以任意地錯置，創作者不必再固守「線性敘事」的思維。電影的「蒙太奇」（剪接）效果，要怎樣在劇場裡呈現，其實有相當的難度，因為劇場無法像電影一樣，說換景就換景，或甚至是兩個不同的空間融合在一起。所幸燈光與投影的技術不斷地進步，使得現代的劇場導演在處理敘事時空時，有更多的可能性。

　　就現代的劇場導演而言，可以使用以下幾種時空的組合來處理文本：

1・單一時間，單一空間

　　寫實文本用寫實的手法，順時間序來處理。不要覺得這種手法很無趣，有時眼花撩亂的時空拼貼，只是導演無力處理文本的障眼法。扎扎實實地把一個故事完整地講完，效果不見得比較差。

2・單一時間，多重空間

　　我們常在「講電話」的場景看到這種調度：舞台分成兩區塊，左右空間個別的光區亮起，兩邊的演員同時對著手機講話。但這是屬於很基本的導演手法，只能算是「功能性」的使用，沒有藝術性的效果。

　　我自己在《婚外信行為》就有大量單一時間，多重空間的使用。首先我的舞台並不是分成好幾個區塊，而是共用同一個「家」的主場景，透過亮起壓克力地板埋設的燈管顏色來區分，現在這是哪個角色的家。

由於這齣戲在講述多段錯綜複雜的外遇情愛關係，於是我在某些段落選擇讓不同組合的男男女女，同時出現在舞台上，例如S2志雲和娟娟在床上偷情，而麗紅則在廚房煮粥，他們彼此看不見彼此，但並陳在舞台上，就會造成某種對比的趣味，好像這些戀人們對自己另一半的出軌視而不見。

●2001 年《婚外信行為》演出劇照，舞台上呈現多時空並陳的畫面。

3・多重時間，單一空間

　　某次我到了北臺灣一個古炮台，站在城垛邊，一陣風吹過，我彷彿看到了千百位留著長辮的清朝士兵和敵人在搏鬥，我的耳朵聽見了士兵吶喊的殺伐聲，還有刀劍的「鏗鏘」碰撞聲──這就是多重時間，單一空間。

　　這種手法多用在戲劇中的回憶場景：當角色到了某特定空間，觸景傷情，感嘆人事已非，此時燈光轉換，舞台上呈現昏黃的回憶氛圍，往事中的人物上場，接著「現在時空」裡的角色敘述往事，「回憶時空」的角色行動，再現往事的內容。

　　以上也是屬於功能性的處理，各位要思考的是，不同時間的人物並陳在同一個空間，是否能產生某種若有似無的對話？古今的對比是否能突顯角色的心境？還是形成一種強烈的反諷？

　　我在《我妹妹》裡，就大量使用「多重時間，單一空間」。讓侯世春和妹妹憶起往事時，回憶中的母親如鬼魅般現身，在這間屋子裡徘徊不去。這個調度也呼應了妹妹的一段台詞：「我其實真的很希望乾脆就變成一張照片，我只是照片裡的你妹妹，讓時間就停留在媽媽發瘋之前！……我好希望我只是一張照片！」另外，我在劇終安排技術人員穿著工人的衣服，帶著電鑽，上場換景，像是要把眷村拆除，最後舞台上所有侯家人再度上場，擺出全家福的停格畫面，象徵時光流逝，人事全非。

4 · 多重時間，多重空間

這個手法也多用在回憶的場景，或者是角色所幻想的情境。像我在《女兒紅》的最後一場〈家譜〉，就在舞台上同時出現了五個時空：

△火車行進聲中，白紗幕上投影一段影片，內容為基隆碼頭、鐵道旁公園街、鐵道景物、臺北車站、北門、中華路、南門，畫面實虛交錯彷彿是車窗外一幕幕的風景。大姊自舞台右側，提著母親的行李箱緩步向舞台左側走去。

△燈漸亮，修國、佑珊站在門前。

△白紗幕緩緩升起，投影結束。

修國：我母親葬禮那天，我看著大姊打開那只泛黃的皮箱。從皮箱裡拿出當年我母親嫁給我父親穿的那套禮服和繡花鞋，大姊把那些衣物丟進金爐燒給母親。一邊燒一邊嘴裡還唸著——（修國學著大姊的山東話，哽咽地喊）「媽！回家囉！回家囉！」（修國回復平靜，對佑珊笑談）不像你們客家人講得那麼文雅——（客語）「轉原鄉。」

佑珊：那些往事、歷史也許都是真的——畢竟那個時代已經結束了，你還在等什麼？（向前牽起修國的手，勸）修國，你還是要面對現實。難道你也要我和孩子陪著你吃苦受累?!

修國：（別過頭去）葬禮之後——

佑珊：（以為修國又要逃避，急道）你的心要靜！（堅定地要求）你要給我一個安定的生活。

修國：（走到一旁，繼續說著）葬禮之後，我問我父親，我說，「媽走了！您最大的遺憾是什麼？」我父親說——（學父親的山東話）「當初逃難就差一樣東西沒帶出來——家譜。」（修國拍拍手上的祭文，對佑珊說）1956年1月9日下午5點20分，我離開了母親的子宮，接生婆割斷了母親和我之間的那條臍帶，現在妳站在我的面前，我們的孩子將要來到這個世界……（撫摸佑珊的臉，哭）我愛妳，我也愛這個孩子。我現在才搞懂，沒有家譜，追本溯源追不上去，也不必追了……我們家只要從1950年5月1日踩在基隆碼頭的第一步算起，到今天，就是家譜了。

△青年修國緩緩推開大門，上。

青年修國：（對著修國）修國！媽媽唱的那首兒歌，我想起來了。

修國：（吩咐青年修國）你等一下！（將祭文給佑珊看）妳看。

佑珊：（接過祭文閱讀）這是誰的祭文？

修國：我大姊為我母親寫的祭文。

佑珊：（唸出祭文）母，雖天不假年，不幸棄世，然兒女皆已成
　　　長，瓜瓞綿綿枝葉繁茂。母，在天之靈必感欣慰。

修國：（牽起佑珊的手，用山東話接著唸下去）天下無不散的筵
　　　席，老葉凋零，新枝萌芽，生生不息，自然定律。今天親
　　　友們齊聚悼念，心中縱有萬般不捨，也衷心祝願，母，重
　　　返理天，回歸自然。

△青年修國從木門走出，木門景片緩緩撤至一旁。

△河水潺流聲響起。

修國：（轉身和青年修國對話）修國！你會唱那首兒歌嗎?!

佑珊：（看不到青年修國，疑惑地問修國）你和誰講話？

修國：（對佑珊解釋）三十年前的我……（問青年修國）修國！
　　　你會唱嗎?!

△母親的木床自舞台一角推上，一如修國記憶中的樣子，床上懸掛
　　蚊帳，一角放著尿壺。

青年修國：不會。但是我回到我五歲小時候在中華商場了，我看見媽
　　　　　媽在那張床上教我唱兒歌的畫面……（青年修國哽咽起來）

△遠處傳來轎夫的聲音。

轎夫甲：（OS）來！

轎夫乙：（OS）來噯！

轎夫甲：（OS）起！

轎夫乙：（OS）起噯！

△〈清藍藍的河〉前奏響起，轎夫甲、乙抬著一頂轎子，自舞台左側上。

△母親坐在花轎內，唱起〈清藍藍的河〉。

母親：（唱）「清藍藍的河呀，曲曲又彎彎，綠盈盈的草地望不
　　　著邊，鴛鴦呱呱叫呀，牛羊跑得歡。這是俺家鄉的水來，
　　　這是俺家的園。哎咳哎哎得兒哎咳喲哎得噥哎喲，誰不說
　　　俺家鄉好，就像那長流水呀，奔騰永向前。哎咳哎哎得兒

　　　　哎咳喲哎得噥哎喲，誰不說俺家鄉好，就像那長青樹呀，高
　　　　高入雲端。」

△轎夫落轎，下。娘親拉開修國家的木門，上。母親身穿大紅嫁衣、
　　蓋著紅蓋頭，從花轎內走出，她揭開蓋頭，羞赧地看著娘親微笑，
　　娘親為母親整理衣裝。同時，大姊走上前來，無限感懷地看著眼前
　　這一幕。

△歌曲唱至後半段，母親走至床邊坐下，慢條斯理地脫掉腳上的繡
　　花鞋。女學生裝扮的翠玉自舞台右側一角上，她上前拉著娘親的
　　手，兩人欣喜地看著母親。母親坐在床上，給自己蓋上紅蓋頭。

△場上轉為一片紅光。

△舞台左側，大姊打開牛皮箱，拿出一模一樣的大紅嫁衣，高高舉
　　著。舞台一角推上一金爐，內有火光閃爍。

　　大姊：（將嫁衣、繡花鞋丟入金爐，哭著，以山東話聲聲呼喚）
　　　　　　媽！回家囉！回家囉

△大姊的悲泣聲與母親裊繞的歌聲重疊在一起，母親坐在床上，微
　　笑地揭開紅蓋頭一角，眼神充滿對生命的期望。

△燈漸暗，白紗幕降。

△白紗幕上投影以下字幕：

「女兒紅　Wedding Memories」

「一段尋找生命安定的旅程」

「僅以女兒紅」

「獻給這島國上　無怨無悔無名的　母親」

△大幕落。

在這場戲裡的五個時空分別是：

——坐火車去基隆尋根的影像畫面。

——大姊在母親過世後燒嫁衣和繡花鞋。

——修國和佑珊的對話。

——修國和回憶中的青年修國自己對話，想起母親唱的那首歌。

——年輕的母親出嫁，老娘親和翠玉阿姨送行的場景。

這五個時空，有古代，有現代，有真實回憶，有幻境，雖然同時並陳

在台上不免讓人看得眼花撩亂，但這些時空出現是有邏輯的。因為這五個時空都是修國腦中的意識流，而全劇的敘事主軸，也是以修國為主要的脈絡展開。還有一個關鍵是，這五個時空並不是第一次出現，而是在前面的場次就輪番出現過了，因此觀眾都非常熟悉以上各個時空裡的人物與修國之間的關係，到了劇終，這五個時空在舞台上合流，讓故事收尾的氛圍更加飽滿。

除了以上1~4的時空組合概念之外，還有以下三種：

5・無時間，無空間

6・無時間，多重空間

7・多重時間，無空間

但這三種多用在非寫實戲劇的類型當中。

編按

不管你選擇了用哪種時空概念來作為導演手法，在處理時空畫面時，你需要關照：

1・角色上、下進出與時空的關係

2・燈光的變化與時空的關係

3・場景變化與時空的關係

4・音樂（音效）變化與時空的關係

不同的時間或空間，記得要給不同的符號。

第三節　空間不存在，時間無意義

從一個人的作品，可以看見他對生活的階段性態度。我自己在屏風中後期的創作經常出現時空交錯的敘事結構。這是因為我不太喜歡單一線性敘事，我不認為說故事一定要「戲說從頭」。我喜歡顛倒跳躍時間順序，是因為我在歲月的累積後，開始對「回憶」有不同的看法：當我們在敘述自己的往事時，常常一瞬間就掉進了十年前，只要閉上眼睛，往事歷歷在目，我只花了0.5秒，就回到了過去。有時候還會掉進回憶裡的回憶，在往事之間不停地穿梭，這時，時間刻度已經失去意義了。

這樣的劇本特性，也影響了我的導演調度。我在《京戲啟示錄》裡就實驗出了「空間不存在，時間無意義」的語彙。在劇中，我飾演屏風劇團的

團長李修國，而李修國經常在排練的空檔和團員黃琳宇敘述自己在中華商場的成長往事，於是我又讓李修國隨著自己的敘述，走進回憶裡扮演李修國的父親。而這之間的轉換，不過是一秒鐘轉身的時間，當我走進中華商場的光區，我就必須要做出情緒的變化。

遇到這樣時間交錯的戲，我通常都不會讓場景太過真實，一來減輕換景的負擔，二來是我們回憶中的場景，經常是模糊的，只會依稀記得部分的畫面，空間實體是不存在的，存在的只有記憶中的情感。再來，我喜歡「說風來風，說雨來雨」，演員一提到回憶的畫面，就立刻走入另一個時間演繹往事的對話和情節，這樣的手法有個好處就是「戲不在嘴上」，用立體化的表演來取代大段獨白。讓觀眾聽故事，還不如讓觀眾看故事。

我在《京戲啟示錄》中，就靠著「一桌兩椅」來完成「空間不存在，時間無意義」的調度。我利用了京戲的一桌兩椅可以隨意組合的特性，組合出不同的場景。一桌二椅可以出現在1946年的梁家班，也可以出現在一九六四年的中華商場，而在時空切換的過程中，我讓技術人員穿著檢場人的長袍馬褂，在台上恣意地搬動佈景與大小道具，讓換景成為演出的一部分，使檢楊人成為時空轉換的關鍵符號，將京戲的傳統和現代劇場融合，我希望以這個調度「向檢場人致敬」。

在《京》裡二大媽有句台詞：「京戲要死，就死在這一桌兩椅。」但透過我的調度，反倒讓觀眾看到一桌兩椅「活」了這齣戲。

結語：建構敘事規則

小說有所謂的第一人稱觀點，全知觀點、第三人稱觀點。決定了觀點，觀眾才知道要用什麼的態度來認識主角，進入故事。

同樣的道理，導演在舞台上可以使用各種時空形式來做拼貼組合，但是你得要建構敘事的規則，清楚地讓觀眾知道，現在這個時空呈現的是誰的觀點，或誰的意識流？──而你最好在故事一開始，就讓觀眾知道戲要跟著誰的觀點走。

再來，在一齣戲裡可能會有好幾條不同的情節線，不同的時空組合，但一定有一個佔最大比例主情節，最主要的時空──你必須要先把主要時空的氛圍定義清楚。例如，在主要時空場上是一般的白光，把特定的顏色，例如紅色的wash（大面積的光區）或是綠色的gobo（圖案花樣）留給其他比較特別的時空場景，幫助觀眾用顏色來識別。

空間調度 (上)
——走位與交通動線

前言：行動≠移動

走位（blocking）是角色在場景中移動的過程與軌跡，拉（安排）走位是導演處理畫面構圖最基本的工作。簡單地說，走位就是：「你要演員走到哪裡講哪句台詞？」

導演處理走位時，要考量「角色與空間的關係」、「角色與角色的關係」。有時候我們會覺得某些演員站在台上很彆扭，為什麼？因為他在執行導演要的移動，但角色需要的是什麼？——行動。**要有一以貫之的行動，角色在舞台上才會活過來。**

畫家在作畫時通常會先用鉛筆打草稿，勾勒出大概的輪廓之後再上色。同樣的道理，導演調度一場戲，通常要先規劃走位，設定每一場戲角色的活動範圍，等到大概的框架定下來了，再去處理角色情緒的表達。

編按

導演和演員工作的模式可以有很多種，有些導演很強調畫面構圖，把演員當成他的棋子，所有的位置和動線都要精準無比；有些導演會用引導的方式，設定幾個主要的動線與活動區塊，讓演員在限制中去發展，用演員比較舒服的方式在舞台上呈現；有些導演完全不事先做任何的設定，他只要求演員對自己的目標清楚，或是只有一個大略的概念，然後讓演員在排練場上即興演出，看看可以碰撞出什麼樣的火花，然後再從中去揀選自己喜歡的畫面，最後再串連起來。

這幾種工作模式沒有絕對的好壞，用下棋的方式拉走位看似很死板，但就工作上來說這是最有效率的，因為導演在前置期花了很多時間做功課；而即興走位的方式看似演員擁有很大的創作自由，但排練過程中會花費很多的時間在做實驗，因為自由的另一個意思就是「導演自己也不確定」。

第一節　劇場形式與觀眾席面向

　　導演處理空間調度的第一個步驟，不是直接畫走位圖，安排演員移動的順序，而應該要先回到導演主要創作理念，仔細再想一想，你透過全劇最想表達的一句話是什麼？——想清楚，接下來的所有調度都以此為依歸。

　　劇場依照觀眾席的多寡，基本上可分為：

1・大劇場（1000人以上）

2・中型劇場（300至1000人）

3・小型劇場（300人以下）

　　劇場空間配置的通常有以下幾種形式：

1・鏡框式舞台（單面觀眾席）

2・兩面式觀眾席

3・三面式觀眾席

4・四面式觀眾席

5・環境劇場

　　導演在舞台上調度可運用的空間與腹地，和劇場的規格與大小有絕對的關係，你必須要先清楚設定舞台與觀眾席面向，才知道台上的演員要怎麼流動，而這些設定最好都服膺導演理念，例如，戲中戲題材的作品，可以選擇在鏡框式的劇場呈現，鏡框就象徵了人生與戲劇之間的那道界線；三面式觀眾席，為了避免視線障礙，通常佈景和大道具都會簡化，才有利於觀眾聚焦在演員的肢體，因此故事性弱、表演性強的小品，就適合以三面式的觀眾席呈現；環境劇場利用真實建築作為表演空間，讓觀眾身歷其境，適合用來表現某些社會議題，或是與當地的文化、歷史有關的題材。

第二節　空間設定

　　劇場是寫意的空間，導演不可能，也沒必要一比一地呈現真實世界。舞台上可以充滿許多象徵的符號與意象，佈景的陳設可以點到為止，場上的一切可以「以虛擬實」——但導演的空間設定一定要清楚而具體。

導演要考量的空間設定由小而大，依序涵蓋了「場景」、「環境」、「地域」：

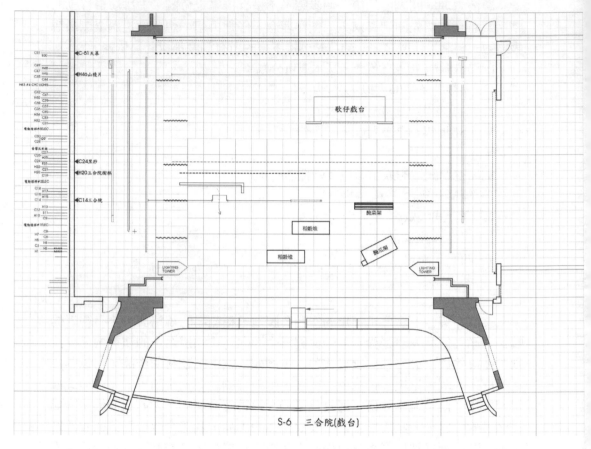

●2006年《女兒紅》舞台平面圖，S6三合院（舞台設計曾蘇銘）

1‧場景設定——空間的最小單位

　　1.1　場景的空間範圍——以《女兒紅》的三合院為例：上舞台是三合院的主建築，左舞台是曬福菜的前院子，左上舞台是回憶的客家戲台。

　　1.2　景片與場上大道具的關係——以《女兒紅》的三合院為例：上舞台有一面牆片，右舞台有兩樣大道具，長板凳、竹簍。

1.3 自然條件設定（天氣、溫度、濕度）。

1.4 第四面牆之設定──這是演員把臉部的表情打開給觀眾的最好機會，如果你的場景是室內，你可以設定觀眾席的方向（第四面牆）有扇窗戶；如果你的場景是在戶外，例如河濱公園，你可以設定觀眾席的方向有一叢香味四溢的桂花，這樣演員就有往下舞台移動的可能。

2・環境設定──場景往外之延伸空間、周遭環境。再以女兒紅S6為例，左上舞台三合院景片的內室通往正廳，右邊第二道翼幕通往戶外。導演設定前，一定要逐一搞清楚，我（角色）從哪裡來，我（角色）往哪裡去。

3・地域設定──舞台上事件發生的場景，往外延伸之空間（通常包含某些較抽象的空間意義）。

3.1 地理上的座標（國家、省、縣市）

3.2 文化上的座標（風土民情）

3.3 政治環境

3.4 社會環境（經濟、治安、教育）

3.5 自然環境（氣候）

　　「地域」是空間設定的最大單位，對於演員走位的影響是潛在的，但也是全面性的。舉例來說，《女兒紅》S14還金簪的地域設定是戒嚴時期的中華商場，因此愛民在舞台上和修國母親說出自己是共產黨的身分時，必須要左顧右盼，確認這空間沒有其他人在場。

第三節　角色動機

導演要怎麼調度演員在舞台上的流動？我常常用「下象棋」來做比喻，舞台設計平面圖為了標明座標，會把底圖套上許多方格，每個格子就是一米乘一米，就好像是個棋盤，在舞台上移動的演員，就像是棋子，而導演就是棋士。

然而，要移動棋子，首先你先要了解棋子的特性，例如，馬走日，象走田、車直行；再來你要規劃攻守的布局。

下棋如此，拉走位亦然。導演在調度走位時，首先要了解每個角色的性格特質，再來要清楚每個角色的動機與目標，你就能掌握舞台上的流動。

若你覺得每次調度走位的時候都很卡，畫面停滯不動，請參考以下幾點：

1·因角色目標而移動（設定目標與障礙之間的關係，參考表演課第二堂〈角色目標與態度表達〉）

　　1.1 中目標——貫穿該場景的主要目標。

　　1.2 小目標——角色說台詞當下的目標。

2·因角色關係而移動（考量角色平行厚度）

　　2.1　親屬關係

　　2.2　工作關係

　　2.3　情愛關係

　　2.4　朋友關係

　　2.5　其他

3·因角色衝突而移動

　　3.1　考量衝突的對象

　　3.2　考量衝突的類型

3.2.1 情愛衝突
3.2.2 利益衝突
3.2.3 意見衝突
3.2.4 自我心理衝突
3.3 考量衝突的強度
3.3.1 直接衝突（強度的百分比）
3.3.2 間接衝突（隱密的敵對）
4‧因空間因素而移動（依地域、環境、場景之設定）
5‧因角色生理需求而移動（考量角色該場景感官與器官的狀態）

　　一般來說，我會先讓角色在舞台上移動得自然，再從中選擇好看的構圖。但這不代表角色在台上要一直動，有時不斷地移動，會讓畫面變得很瑣碎，沒有一個畫面可以深植觀眾的腦海。導演在調度走位時，有一個很重要的工作就是，經營畫面與畫面之間流動的節奏，有時候我會讓演員在舞台上停在一個地方很久，讓他在原地處理一大段的獨白，讓情緒獲得完整地宣洩與表達。

結語：演員是活的

　　舞台上的構圖要怎麼擺才好看？這個問題你可以留給自己思考，你的演員要知道的是——他（她）為什麼要移動？——搞清楚角色的動機，走位才不會僵硬，觀眾要看到的是角色在場景中行動，而不是看演員在執行導演的調度。

　　我常和演員說：「走位僅供參考，不必死守。」因為到了不同的演出場地，舞台的寬度、深度、景片的位置都會有些許的差異，演員必須要適時調整——記得，「佈景是死的，演員是活的。」

空間調度（下）
——流動與畫面構圖

前言：腦中有部電影

導演空間調度的構思有兩個步驟：一、構圖；二、流動。

「構圖」係指一個靜止的舞台畫面，其中包括了場景（景片與大道具的位置、結構與顏色）、燈光（範圍、角度與顏色）、服裝（形狀與顏色）、演員（走位與戲劇動作）。

「流動」就是畫面與畫面之間的變化。簡單地說，構圖就像是一張照片，把照片串連在一起就成了電影。一個好的劇場導演，腦海中的畫面就像是一部拍好的電影。

導演要調度的不僅是每個場景的構圖流動，還要思考場景與場景之間的流動，**轉場也是演出的一部分**，不管你的場景是簡單還是繁複，首先你得要讓轉場「流暢」。

第一節　走位與舞台構圖

在傳統的劇場概念裡，我們把舞台上的空間分成九宮格。如前所述，九宮格沒有禁區，導演應該要盡量活用每個區塊。在調度構圖流動時，導演可考量以下幾點：

1・抬頭與落款

每場戲開始的第一句台詞或第一個戲劇行動，應該要被強調，就像是寫文章的「抬頭」需要空兩格一樣。每場戲的結束最後一句台詞或戲劇行動叫做「落款」，就像是寫書法最後要提上自己的姓名一樣。

因此在我處理各個場次的「抬頭」和「落款」時，盡量左右舞台區塊互換，讓觀眾不會視覺疲乏，例如我前一場戲收尾的「落款」在右舞台，那麼我下一場的「抬頭」就會安排在左舞台，反之亦然，這樣在視覺上會比較均衡。

我在調度「落款」的構圖時，還發明了一個概念叫「收口袋」。因為落款的台詞通常有某些意涵、懸念，或者有推動情節的功能，因此必須要強調，有時我會讓有詞的角色走到特定地點講台詞，其他角色往該演員靠攏，就像是口袋的收束，並給予焦點投射，如此一來，畫面的焦點就會集中。

2・主戲與副戲

2.1 鏡框式劇場的主戲或重要戲劇動作通常發生在下舞台（down stage），因為這是最接近觀眾的舞台區塊。

2.2 副戲可靈活運用其他空間，處理構圖時的考量如下：

　2.2.1　橫線條——劇場不同於電視、電影有鏡頭可以突顯焦點，透過zoom in（靠近目標主體）、zoom out（遠離目標主體）來強調主題，而在劇場，台上表演者要靠「橫向」的移動，才能引起觀眾的關注。

　2.2.2　舞台的高度——透過平台、高台、階梯的使用，製造視覺上的落差，例如在《我妹妹》這齣戲裡，我就要求要有一間閣樓。

　2.2.3　舞台的深度——上舞台的空間通常是用來置放景片，導演另可運用下舞台的懸吊作為前景，製造山景深的效果。另外有時也可以要演員從上舞台最深邃處現身，製造一種神秘的感覺。

3・O.S.（畫外音）

當舞台上的空間有限時，可利用畫外音，讓觀眾用想像力去延伸舞台空間。

4・大道具不park車（層次變化）

1999年，我改編張大春的原著小說《我妹妹》。這齣戲違背了我過去不喜歡作「客廳戲」的習慣，因為故事敘述在眷村的一個家庭被迫拆遷，客廳是必須出現的場景，另外還有主臥室、廚房、前院等空間。全劇就發生在這個主場景裡，我知道我沒有機會換景，我苦惱著「怎麼讓場景活過來」？

後來我決定這麼調度：在上半場一開始把客廳的桌椅組放在偏上舞台，籐椅在舞臺中央，爺爺的行軍床放在下舞台；接下來，我一直調整這幾個大道具在客廳的位置，擺出好幾個不同的組合。如此一來，演員在重複的場景中，就可以有不同的走位變化，若觀眾不仔細看，根本不知道我在空間調度下的功夫。

●2003 年《我妹妹》演出劇照，坐在行軍床上的妹妹童言童語希望長大要嫁給爺爺，被爺爺拒絕後惱羞成怒。

　　我在這齣戲裡自己發明了一個語彙：「大道具不park車。」什麼意思呢？我們把整個舞台想像成是一個停車場，每個大道具都是一台車，如果導演不刻意移動調度，每台車就會從頭到尾停在原來的停車格裡，這就是所謂的「park車」。但請回想一個你我都曾有過的生活經驗：每隔一段時間到某朋友家一次，就會發現他家客廳的窗簾換顏色了，沙發換位置了，桌子靠牆擺了——**既然我們生活的大道具一直都在換停車格，為何舞台上的大道具要「park車」呢？**

　　我就是利用了這個生活原理，活化了舞台流動。再者，《我妹妹》是一齣時空跳躍無序的戲，因此我在舞台上的大道具擺設一直在換停車格。但若有觀眾細心地把所有舞台場景順時間序排列，那他將會發現我的空間調度是亂中有序的，我清楚地設定每個時空大道具的擺設位置，然後再依照劇本跳躍的時間序，呈現在觀眾眼前。

5‧走位區塊

　　導演是用畫面來說故事的，在標準鏡框寬十四米、高七米、深十米的大畫面裡，導演還要處理很多小畫面。導演不可能每個場景都讓演員在台上走來走去，這時候我們就會依據段落劃分走位區塊：

5.1　依事件段落劃分走位區塊。

5.2　依角色情緒劃分走位區塊。

5.3　依時空段落劃分走位區塊。

5.4　依氛圍段落劃分走位區塊。

　　若依女兒紅S12為範例，依事件段落來劃分走位區塊如下表：

文本段落	主要走位區塊
S12 外遇 景：修國家內室景。 時：民國 56 年 12 月 30 日 PM0600。 人：大姊、姊夫、少年修國、劉秘書、李父、母親、楊小姐。 燈漸亮，母親坐在床前呢喃自語。大姊與姊夫在客廳翻閱報紙。 大姊：去圓環戲院，十二路公車一條線。看完還坐十二路回家。 少年修國提著尿桶，自外，上。 姊夫：修國！你那拿著什麼？ 少年修國：尿桶，媽媽的屎尿每天都是我拿去廁所倒。 大姊：修國，待會我要和姊夫去看電影，你去不去？ 姊夫：羅烈、王羽演的《邊城三俠》，看不看?! 少年修國：看！我最喜歡羅烈！ 李父、劉秘書，自外，上。 劉秘書：文化大革命鬧了兩年了，你等著那毛澤東能鬥死幾萬人?! 李父：我估計頂多一年共產黨的氣數就差不多了。我們準備回大陸吧！ 大姊：媽！我帶修國去看電影。看完我和得成回家囉！ 母親：走吧！	此段落呈現修國與母親一家人日常生活的互動。走位設定在中央區塊，鞋櫃旁。
楊小姐自外，入。 楊小姐：李師傅！你方便和我說句話嗎?! 劉秘書：喲?! 這不是楊小姐嗎?! 沈默。 李父：……妳來收會錢是吧？（掏錢）都給妳準備好了，打個電話來，我就送去了嘛！	此段落有李父疑似的外遇對象來訪，而家門是本劇重要的意象，故走位選擇在右舞台靠大門處的區塊。
李父將一疊錢遞給楊小姐。母親下床走向楊小姐，伸手抓那把錢。 母親：拿回來！ 李父：妳放手。 楊小姐：我不是來要錢的。 母親：做鞋的！你偷雞摸狗拔蒜苗！你說對了，她今天還找上門！ 劉秘書：大嫂子！不是那麼回事！ 母親：嫁給你大哥，我一不圖門口懸塊貞節匾，二不圖節烈牌坊三丈高。他兩個在一起十年沒斷線，我算哪根蔥？	此段落母親和楊小姐、劉秘書、李父扭成一團，選擇在下舞台的圓桌前，最接近觀眾的地方呈現肢體的暴力。

劉秘書搶走錢

母親：妳來幹什麼？
楊小姐：我是來跟李師傅說。
母親一把揪住楊小姐頭髮，楊小姐也揪住母親的頭髮。
楊小姐：李太！妳把手放開！
母親：妳這不要臉的狐狸精！
劉秘書：大嫂子！這麼衝動為哪樁？
李父：不要拉！不要勸！

大姊上前扭打楊小姐。

楊小姐：妳聽我講清楚！我來和李師傅說我要結婚了。
母親：妳放屁！
李父：妳給我出去！
劉秘書：楊小姐，妳出去！
李父：不是她，王翠英，妳給我出去！
母親：出去！你們都出去！

母親與楊小姐互揪頭髮各不相讓。

劉秘書：小嫚！你們晚上要去看什麼電影？
大姊：《邊城三俠》武俠片。
姊夫：聽說打鬥場面很激烈。
劉秘書：快走吧！去晚了買不到票。
楊小姐：李太！妳放手，我立刻走。永遠不會再來妳家！
母親：我不蒸饅頭也得爭口氣！今天老娘存心不讓妳走出這個門！
劉秘書：大哥！您勸勸吧！
李父：王翠英，妳給我滾出家門！
劉秘書：大哥！您上哪兒去？
李父：去藝術館給胡少安送雙戲鞋，走吧！今天唱的是《奇冤報》。

李父，往外，下。

劉秘書：大嫂子，楊小姐您就讓她走吧！要不大哥真能趕妳出家門。
母親：趕出門，我一個人走在路上也不怕。
劉秘書：你真走出這個門怎麼過日子？
母親：凍死迎風站，餓死不出聲！你走！把門給我帶上。

劉秘書往外，關上門，下。母親、楊小姐緊揪對方不放手。

母親：今天我讓妳死都沒地方。

燈光漸暗。

母親當年代替妹妹委身嫁給李父，長年的思鄉病讓她十年足不出戶，那張床成了她唯一的世界，如今這段婚姻卻受到挑戰，故選擇在左舞台的區塊，母親的臥房裡呈現母親與楊小姐的打鬥畫面，還讓兩人打著打著，打到了床上。

（《女兒紅》的舞台設計圖，請參考217頁的【附件4】）

第二節　後台與側台調度

　　導演不是只處理台上的事，每一個台上的畫面構圖，都需要後台和側台的配合，除非今天是一景到底的戲，否則導演就必須關照後台與側台的腹地空間是否足夠。導演不需要負責管理，但得要知道這齣戲有多少大小道具、懸吊、台車、景片。

編按

　　我建議導演的初學者，除了看舞台設計的平面圖，也要看「演出場館的劇場平面圖」，了解舞台之外的腹地空間，還有觀眾席的各個角落是否有視線障礙。然後，在排練場就要先把轉場演員和大道具的流動想清楚，千萬不要進劇場技排再來處理這些事，否則一定會後悔！

　　很多初學者在排練時，眼睛只看到排練場的畫面，沒有模擬演出場館真實的環境，導致進劇場技排的時候，換景一團混亂。就我的經驗值來說，大劇場換景應該在二十秒內完成，小劇場則是十秒，超過這個時間，舞台上又沒有別的事情發生，觀眾就會開始不耐煩了。

　　在每個場景燈暗結束後，演員如何下場，這也是導演要調度的地方。所有演員如果都往同一個出口下，這樣很容易造成塞車。兩點之間直線距離最短，原則上演員應該朝自己最近的翼幕退場，但若下一個場次一亮燈，演員就要出現在舞台另一側，那與其讓演員奔跑繞場，我寧可讓演員橫越舞台，還比較安全。

　　由於屏風的戲角色眾多，經常要一人飾演多角，因此服裝的快換（快速換裝）對我們來說是家常便飯。這時側台就需要用螢光棒指引演員到快換區，但有時演員根本來不及下場換裝再上場，我就會安排服裝管理躲在景片之後，等到暗燈時，迅速地從佈景後走出來，直接在舞台上幫演員換衣服。

第三節　特殊場景

滿景的調度

舞台上最難調度的是滿景和空景。滿景通常被運用在呈現寫實的文本，場上繁複的景物雖可提供角色發展出各種可能的戲劇行動，但相對來說，角色的一舉一動，也就不能天馬行空地想像，要符合現實生活的邏輯。

在處理滿景的流動時，可考量以下幾點：

1·舞台陳設

找到舞台上所有大小道具對於角色的意義——除了實用之外，是否有其他隱喻，例如《我妹妹》的那張行軍床是爺爺睡覺的地方，也隱喻著爺爺一生戎馬的軍旅生涯。

2·走位流動的技巧（角色「小目標vs障礙」不停地運轉）

2.1 讓角色上下進出。

2.2 讓角色傳遞小道具。

2.3 讓角色建立對空間的認知與態度。

2.4 讓角色與大道具發生關係——讓演員去開窗戶、坐在搖椅上、換書桌上檯燈的燈泡。

2.5 讓角色之間有衝突。

2.6 讓角色有個人習慣（例：潔癖、照鏡子等）。

2.7 讓角色有瑣事做（例：煮飯、插花、剪指甲、泡咖啡等）。

2.8 其他

3·換景考量

過去我處理寫實滿景的戲，通常是一景到底，例如《我妹妹》、《婚外信行為》、《也無風也無雨》的上半場等，都是以「家」為陳設的主題，一旦要換景就會曠日廢時，這時就要活用燈光的變化，來建構其他空間的氛圍，例如《我妹妹》裡面有回憶中的校園場景，我不需改變主場景的擺設，只需用昏黃的樹葉撒落舞台前緣，然後讓演員拿著竹掃把上場，再搭配蟬聲，就能營造出校園的氛圍了。

若因文本需求要換景，也可考慮用台車，把所有大小道具都放在台車上，換景時就不用一個一個搬，整台車直接推走即可。抑或是直接在床、桌子底下加裝輪子也可以讓換景的速度更加流暢。

我當時就曾為了換景輪子滾動太大聲而苦惱，後來還四處去工廠、五金行尋找能載重、低噪音的輪子，一直到我去日本逛TOKYU HANDS生活百貨

館時，竟意外找到符合需求的大輪子，當場買下兩顆輪子用海運郵寄回台。後來我很興奮地告訴舞台監督李忠俊自己的發現，但他說：「你當時不來問我，這種東西臺灣早就有了。」雖然白忙一場，但後來屏風的景片、台車也都因為改用高規格的輪子，換景變得又快又安靜。

空景的調度

劇場是寫意的空間，空景的使用算是相當常見，但場上空無一物，角色要流動有一定的困難。這時可思考先前提到的──地域、環境、場景的設定，建立角色的方向感，設定該場景的第四面牆。

空景有個好處就是，可以調度大量的戲劇動作，但如果是遇到長段的獨白要處理，那該怎麼辦呢？待在原地講，一定會很無趣，小劇場演出就算了，還可以看到表情；若在大劇場，演員一直不動，觀眾很容易睡著。我的經驗是──**建構角色腦海的畫面**。讓他（她）在講獨白的時候，眼前浮現回憶中的景物，他可以站在左下舞台想像兒時老家的那張搖椅就在眼前，走到右下舞台想像初戀的女友就站在那裡……這樣走位就會活了。

群戲空間調度

一齣戲的場面可以用豪華的佈景堆出來，也可以用人堆出來。但群戲不是人多就好看，舞台上的這些人是怎麼進場的，怎麼退場的，這些都是學問。同樣是多人的表演，樂儀隊或啦啦隊要求的是整齊，但戲劇一旦整齊就會很詭異的，因為每個人都是擁有生命的獨立個體，**群戲的調度需要讓台上每個角色都有各自的目標、各自的行動，但卻能整合出一個「數大卻有序」的舞台構圖**。

一般來說，群眾上下場的方式可分為：

1・一擁而上，蜂擁而至。

2・化整為零，陸續進場（各個不同的方位、進出口）。

接下來，我會把群眾分成好幾個區塊，然後讓某些人在指定的區塊不動，某些人在不同的區塊間流動，像我在《女兒紅》就把所有村民分成Ａ、Ｂ、Ｃ三組，這是為了方便管理，ＡＢＣ各有小組長，各有指定出入口，到

了台上站定之後，某些A的群眾會走到B的區塊，C某些村民會走到A區塊的附近，這樣場面看起來才會活。還有，記得一點，讓群眾（副戲）與主戲有互動（非袖手旁觀），對台上發生的事情有適度的反應。

多重時空調度

我認為導演應該用畫面說故事，不能過度依賴語言，因此我發明了一套導演語彙叫做「風雨觀」，我喜歡「說風來風，說雨來雨」，當角色哭著訴說他曾目睹前女友和陌生男子摟摟抱抱，就讓兩個演員去飾演他的女友和陌生男子，把回憶的畫面呈現出來，輔助對白。如果可以的話，我還會加上情境音樂或是環境音效、特有的燈光氛圍。

多重時空的敘事，讓導演在調度上有很多可能性，空間可以任意地跳躍，不需拘泥於線性的時間序。但也因此觀眾很容易被混淆，跟不上故事的發展，不知道誰演誰，誰和誰是什麼關係。

如果你今天面對的劇本是時空跳來跳去的——把劇本重新剪貼，順著時間序排下來，重新讀一次劇本，搞清楚正確的事件因果關係，讓你的演員和設計師也都知道，故事應該是這樣發展的。

一齣戲不管有幾個時空、場景，一定有一個主要的時空——以那個時空為主，建構你的敘事規則，舉例來說，《女兒紅》的時空裡有1931年的山東、1966年的中華商場……但整個故事我選擇以2003年作為主要的時空，在S1我就建構了敘事規則，讓修國作為旁觀者，隨著大姊的敘述，走進回憶裡：

　　△大白紗（或天幕）投影：自中華路小南門城樓緩緩移動畫面至中
　　　華路原中華商場平棟現址，畫面不再移動。
　　△SE：火車穿越軌道聲。
　　修國：姐！我是幾點幾分生的？
　　大姊：那時候我唸開南初中二年級，早上六點鐘我出門，走路到開
　　　　　南一個鐘頭，下午五點放學走回家一個鐘頭，到家都六點
　　　　　了。你就是在我上學、放學這段時間出生的嘛！
　　修國：十二個小時把我生出來啊！媽媽是難產啊？
　　△SE：火車穿越軌道聲。
　　△燈光漸暗。大白紗（或天幕）投影——中華路原址疊映成中華商

場平棟的建物、畫面聚焦於平棟二樓修國家門口。

△投影結束。大白紗漸升。燈光亮,場景轉為一九六六年的中華商
　場修國家內景。

男聲OS：「(片頭樂)廣播劇《第二夢》、中國廣播公司廣播劇團演
　　　　播——《第二夢》崔小萍導演、李林配音、唐林錄音、劇
　　　　中人,紀雲、崔小萍擔任、宋屏、吳培遠擔任、代代、
　　　　劉秀嫚擔任、紀雲的老朋友傅國梁、趙崗擔任、陶露絲、
　　　　劉引商擔任……」

△母親獨自坐在床前看著窗外,門外是修國與宜幸,二人看著室內
　聽大姊敘述往事。

△大姊提著一盒桃酥,拉開木門,自外,上。關上木門。她瞧見了
　在床上喃喃自語的母親,大姊走向門口。

大姊：修國!來吃萊陽桃酥!

少年修國：(O.S)我聽廣播劇啦!(在門外對內喊)

大姊：媽!我給您沏壺香片。王得成說這家桃酥是個萊陽人做的!

母親：(魯腔)小嫚!(以下母親均使用魯腔發音)給妳看件東西!

△母親自床下提出一只泛黃的牛皮箱子,打開。取出了1931年昔時
　的結婚禮服和一雙繡花鞋。

大姊：好漂亮喔!媽!這是什麼年代的衣服,我從來沒見過。

母親：明天妳嫁人,我話說前頭,我不去會賓樓!

大姊：媽,女兒要出嫁,妳怎麼能不在場?妳是主婚人耶!

母親：我不願意再跨出那個大門。

△SE：火車穿越軌道聲。

△修國拉開木門,自外,上。他身後跟著宜幸。

母親：小嫚!我在老家還有一個妹妹,妳記不記得?我說,民國20
　　　年臘月,應當是我的妹妹穿上這套衣裳、這雙繡花鞋嫁給妳
　　　爹的!

大姊：妳說這個幹嘛啦!

大姊：(對修國與宜幸)那天晚上為了那套禮服、那雙繡花鞋,媽
　　　媽和我說了一段往事,還有一件媽媽一直耿耿於懷的心願。

為了不讓2003和1966年的時空混淆,一開始我讓修國站在右下舞台的中

華商場家門外，先讓大姊走進左舞台回憶裡的中華商場，與回憶中的母親對話，重現出嫁前一天的情景。這樣觀眾就會很清楚地知道，左舞台是回憶中的時空，右舞台是現代的時空，而火車行經軌道聲是修國對於昔日中華商場最重要的聽覺回憶，於是我利用這個環境聲效來銜接兩個時空，讓修國隨著火車行經軌道聲，再走進左舞台的區塊——回憶裡的中華商場。

　　總而言之，導演必須要利用台詞、動作、燈光、音樂等元素，作為不同時空的提示。沒有必要用力去解讀你的導演手法，所以——你的時空提示越清楚越好，尤其是在故事開始的前段。

結語：工欲善其事，必先利其器

　　劇場就是導演的戰場，打仗前，你必須要知道你的戰場的範圍與狀況，你的坦克車性能如何？你的機關槍有幾發子彈——我的意思是說，要處理空間的調度和流動，你要先了解劇場的硬體，了解你的大道具是什麼結構，了解從左舞台穿場到右舞台要幾秒，了解懸吊電動桿和人力操作之間的差別……對技術項目了解得越多，越能輔助你在藝術上做出正確的藝術判斷。

焦點處理

前言：告訴觀眾要看哪裡

　　如果劇場的鏡框是個螢幕，那麼觀眾在看的是一個寬十四米，高七米的超級大螢幕。這麼大的範圍，導演必須要引導著觀眾的視線，你必須要暗示觀眾，現在要看哪裡？

第一節　　線焦點

1‧直接焦點

　　製造焦點最直接的方式就是，利用舞台上演員的視線來引導焦點。簡單地說就是演員看哪裡，觀眾也會下意識地看哪裡，演員看著場景那扇門，觀眾也會被引導去看那扇門，演員去看講台詞的對手，觀眾的焦點也會在對手身上。

2.間接焦點

　　A看著B，B看著C，最後焦點會落在C的身上。

3.對比焦點

　　讓你想要突顯的那個角色，和大家看不同的方向，例如，所有同學看著走上講台的老師，唯有一個同學背對著黑板。這時觀眾的焦點不會是老師，也不會是其他的同學，焦點會落在與大家視線不同的那個人身上。

第二節　行動焦點

1．動者為焦點
 1.1　全世界不動一點動
 1.2　一點不動全世界動

 我不知道各位有沒有這種經驗：坐在觀眾席在看戲的時候，會搞不清處台上現在是哪個角色在講話？

 為什麼會發生這種情形呢？因為導演在排練場是近距離觀看演員，誰開口講話，導演可以看得一清二楚。但到了大劇場，對十五排以後的觀眾來說，演員的表情基本上是模糊的，嘴巴張得再大，觀眾都看不到。因此導演需要有焦點的引導，**我通常要求演員講台詞之前先移動，走個一兩步之後，形成觀眾注目的焦點，然後再說話。**

2．行動中斷形成焦點

 當角色一直持續在做某個戲劇動作，如果他突然終止，觀眾會好奇「怎麼了？為什麼不繼續？」、「是什麼中斷了他？」因此角色下一步的行動就會獲得更高的關注。

 簡單舉例來說，站在車水馬龍的街頭，路上有各種品牌、類型的車輛來回穿梭，如果有一台車緊急煞車，我想所有路人的焦點一定會投射過去。

3．特殊動作形成焦點

 讓你想突顯的角色做跟大家不一樣的動作，舉例來說，當舞台上有一群舞者在跳舞，所有人的動作都非常整齊；若有一個人不斷地跳錯，我想不管這個人高矮胖瘦，舞姿如何，這時他一定會吸走所有台下觀眾的目光。

第三節　視覺焦點

1．角色造型之突顯：讓你想強調的角色的妝髮、服裝的顏色、結構與別人不同。
2．燈光之突顯：藉由特殊的燈光範圍或色彩，來強迫觀眾聚焦在你想強調的地方。
3．調度之突顯：讓重要的戲在下舞台呈現（最接近觀眾席），利用高低層次的對比形成焦點，例如讓演員站上階梯或高台。

第四節　聽覺焦點（語言／音樂）

利用聽覺上的反差，引導觀眾的視線方向，看向發生該聲音的地方：
1・速度反差
2・音量之反差
3・音頻反差
4・內容反差
5・停頓與沉默

第五節　多焦點

導演為求視覺上的層次變化，不見得要從頭到尾一個焦點，有時舞台上可同時出現多焦點，讓觀眾選擇他們自己想看的。這時導演要經營就不是單一一個演員，而是一整個畫面。

有時導演還可以故意使舞台失焦，讓焦點在舞台的畫面之外——利用畫外音，來引起觀眾的懸念，例如在側台傳來一長聲尖叫，這時觀眾眼睛雖盯著場上，但會更想知道舞台延伸出去的那個空間發生了什麼事？

第六節　〈球在哪裡〉練習

練習規則：

1・「球」係指舞台上演員視線所投射出之無形焦點。
2・「球」在哪裡，焦點就在哪裡。
3・請兩個學員甲、乙二人在引導者所指定的空間遊走，其中甲為持球者，乙等待接球。沒有球的人，視線要一直注視著持球者。
4・當甲傳球給乙，意即兩人視線交換時，焦點也互換。此時新的持球者為乙，因此甲要注視著乙。
5・不要甩球。丟接球的過程要完整表達，雙方要確定是否已將球交給對方，切忌草率。
6・投球時（尤其是球給觀眾），須注意視線、方向、角度。

進行步驟：

1．丟接球

 1.1　兩人在一指定空間中遊走，由演員即興或引導者指定時機進行丟接球。

 1.2　引導者可依序加入新的學員為等球者，但不管台上有多少人，只有一顆球。持球者可將球傳給任何人，而其他等球者同樣要注視持球者。

2．背後投球

 2.1　進行方式以1.1、1.2為基礎，但持球者不一定要用視線交換的方式投球，可以用口述的方式指定接球的對象。

 2.2　引導者可依序加入新的學員為等球者。

3．球給觀眾

 3.1　引導者可適時指定「球給觀眾」的時機，此時持球者須合理地轉折將焦點投射至觀眾席。直到引導者說「球回場上」時，持球者方可繼續遊走。

 3.2　球給觀眾時不一定要走到台口，可在任一區位投球。

 3.3　引導者可依序加入新的演員為等球者。

4．球隊練習

 4.1　台上有數位演員遊走，同樣只有一個持球者，並可用以上三種投球方式。

 4.2　台上學員可展開即興對話。

 4.3　當引導者下指令為「N個球隊」時，台上的人需要依照所指定的數目，形成若干的集團，每個集團都是一個球隊，每個球隊都有一個焦點。意即當引導者指示多少個球隊時，舞台上就有多少個焦點。

 4.4　當引導者下指令為「一個球隊」時，所有的人或球隊需要將視線回到原來的持球者身上。

練習目的：

1．引導學（演）員的焦點丟接。

2．引導觀眾視線的方向與角度。

3．處理舞台畫面的構圖。

結語：對比與反差

　　所謂的焦點，就是突顯的意思，學會利用對比與反差的手法來製造焦點，讓大家不得不看向你想強調的地方。

角色關係處理

前言：人是戲劇的主題

一齣戲不管要傳遞什麼樣的思想，帶給觀眾什麼樣的感受，最終都得要回到「人」這個主題上。

由於我是演員出身的導演，所以我對角色關係的處理特別敏感。而這點也反應在我的創作上，我的故事裡通常沒有特定的主角，台上形形色色的演員，不管戲份多少都有各自獨特的角色形象，哪怕是個小角色，我也希望觀眾會記得他曾經出現在舞台上。

我的戲通常沒有什麼高潮起伏的大情節，多半是角色關係變化，推動故事的發展，因為我認為人才是戲劇的主題。

第一節　角色塑形

塑造角色的第一步就是找到角色的主key（調性），腦中清楚地出現一個模子，而這個模子最好是你和演員共同都認識的，這樣溝通起來比較迅速。

接著你和演員一起討論角色功課，徹底地把倒三角、三個圓弄清楚。這當中最重要的就是：

1.角色的目標設定。
2.角色的基本背景設定（內在）。
3.角色的聲音形體設定（外在）。

再來，建立角色的特色與風格——透過行動、或遇到事情的反應，來洩漏出他的人格特質，但不要為了讓角色有特色，就讓他講話怪腔怪調，這樣觀眾反而會疏離。

你要先讓觀眾相信這個角色是真實的存在，然後再告訴大家，他和一般人哪裡不一樣。

還有，讓每個角色都有一個讓觀眾記憶的特點，例如他的造型、習慣性動作、語調、笑聲等……特點不要多，一個就好，但不要重複。

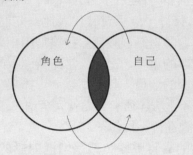
第二節　角色語言往來

　　我認為舞台上演員的情感表達，要貼近真實生活的樣貌。但我們經常覺得某些演員說台詞的很感覺很假，有某種腔調，不像是人在講話，問題到底出在哪裡？其實是語言太乾淨了，因為大家都被劇本的台詞綁死了，我講完換你講，你講完換我講，這種呈現的方式很僵化，悖離了真實人生。導演在處理角色語言的往來時，應該注意到以下幾點：

1・加、減、搭、疊（生活語言）

　　1.1　加——未完成、語言延續

　　　　當角色台詞是：「你一定在騙我，我不相信——」我會要求演員的台詞不要戛然而止，好像刻意要等對手接話，這樣反倒不生活。我建議演員多講幾個字，例如：「你一定在騙我，我不相信阿德和秀

美真的離婚了！」演員心裡要設定你想要講完這整句話，等到對方打斷後，再適時終止。

1.2 減——打斷語言進行、搶話。

人生沒有排練，我們都不知道對方下一句要講什麼，所以不時會有打斷對方語言進行的狀況，我們不妨也試著在舞台上呈現這種對話模式。

1.3 搭——角色態度的往來

答腔其實就是搭虛字：嗯、啊、喔、唉……**虛字是一種回應的態度**，在生活中很多時候我們一言難盡時，也會用虛字來表示感嘆，雖然只是一個聲音，但那有時代表比一句話傳遞的情感更多。虛字使用得好，會讓對話很靈活。我經常用相聲中的「捧哏」和「逗哏」來強調虛字的重要，一般人常認為逗哏的人負責講笑話，一定是功力比較高深的演員，其實不然，「捧哏」的人虛字如果搭得不好，氣氛堆疊不上去，所有笑點就完全消失。

1.4 疊——語言重疊進行、拆句子

為了呈現對話的真實風貌，或是增進對話的節奏，我經常會疊句子，讓兩個以上的演員同時講話，例如，《女兒紅》這段台詞原本是這樣：

修國：我母親葬禮那天……大姊把那些衣物丟進金爐燒給母親。一邊燒一邊嘴裡還唸著：「媽！回家囉！回家囉！」不像你們客家人講得那麼文雅——「轉原鄉。」

宜幸：那些往事。歷史也許都是真的。畢竟那個時代已經結束了，你還在等什麼？修國，你還是要面對現實。難道你也要我和孩子陪著你吃苦受累?!你的心要靜。你要給我一個安定的生活。

修國：葬禮之後——我問我父親，我說：「媽走了！您最大的遺憾是什麼？」

我把句組拆掉，然後交疊進行，變成下面這樣的對話結構，比較可以突顯夫妻兩人的衝突感：

宜幸：那些往事。歷史也許都是真的。畢竟那個時代已經結束了，
　　　你還在等什麼？修國，你還是要面對現實。難道你也要我和
　　　孩子陪著你吃苦受累?!──
修國：葬禮之後──
宜幸：你的心要靜。你要給我一個安定的生活──
修國：我問我父親，我說：「媽走了！您最大的遺憾是什麼？」

2・去標點符號

標點符號是編劇為了大家方便閱讀劇本所使用的，不代表演員要照著標點符號講台詞，因為這樣很不真實。在生活中，我們講話都沒有標點符號，而是充滿了許多停頓與沉默，因此演員應該去找到 V 字型（參考表演課第四堂〈聲音的表情〉），打破規律的語言節奏。

3・突顯特定語言

利用語調的抑揚頓挫，讓觀眾知道哪一個字眼是重點。

4・處理角色情緒轉折

如果你的角色有大段獨白，記得分段，不要用一種情緒打到底，那樣無聊透了。

5・能量上樓梯（喜劇語言）

喜劇的語言節奏與能量要不斷地堆疊，就像上樓梯一樣，你這句台詞的能量到了四樓，我就要用五樓，然後你再用六樓……一直堆到笑點大爆發，只要有一方能量掉了，喜劇就失敗了。

6・緊接慢打（經營對話的節奏，不要無意義的空拍）

除非是刻意停頓或必須的沉默，否則我都希望演員對話要緊接，不要拖，寧可你接緊，先把焦點從對手手中接過來之後，再慢慢地講台詞，表述完整的情感，也不要讓觀眾不知道你什麼時候接詞，台上焦點都渙散了。

第三節　角色肢體往來

1·藉人表態

藉著人與人之間的身體觸碰，來表達態度。角色之間的平行厚度、與累積的程度不同，觸碰的部位、方式、力道、時間長度、次數等就不同。像我過去合作過的演員中，李立群就很擅長這點，他很會在對方的身上作戲，例如他會在走近我身邊和我對話的時候，幫我理領子、撥掉肩膀掉落的髮絲，就這麼一個小動作，兩個角色之間關係的親密就出現了。

2·藉物表情

道具是情緒的延伸，角色與角色之間可以藉由道具的傳遞或使用來表達情緒。以《西出陽關》的S11為例：

> 咪咪：（唱）王昭君——對不起！我唱不下去。
> △咪咪背過身，老齊自她背後抱著。
> 咪咪：乾爹！（離開老齊）怎麼啦？
> 老齊：頭有點昏——
> 咪咪：你累了。
> 老齊：哎！我累了！今天晚上我就在妳的房間——
> 咪咪：你該回去了！
> 老齊：——對！該回去了！
> △咪咪拿外套給他，他穿上外套，對咪咪敬了個軍人禮。咪咪收琴。
> 老齊：——咪咪！我這一輩子沒有求過什麼人?!我想求妳一件事情。
> 咪咪：什麼事?!
> 老齊：（拉著她的手）妳不要害怕！
> 咪咪：做什麼？
> 老齊：（拉開外套）——妳摸一摸（意即摸褲襠）——

這段戲要表現的是老齊向咪咪求歡不成，連最後的尊嚴都掃地了。因此我在處理老齊這個角色時，前半段的情緒是十分和悅，壓抑內心想要向咪咪告白的舉動，不斷地用語言來暗示，但被咪咪拒絕之後，有點惱羞成怒，於是當咪咪把外套拿給我的時候，我是一把搶過來，表示內心的不悅，與先前和顏悅色的態度有極大的反差。

第四節　角色情緒的層次

　　演員處理角色的情緒應該要有起伏，找到全劇情緒最高點，以及最低點，就像是股市的行情表一樣，你得清楚有幾個波峰和幾個波谷，情緒的起伏越多，角色的個性越鮮明。

　　導演要清楚地切割角色在全劇情緒變化的大段落，然後把每個段落之間的轉折處理清楚。最怕的是導演讓某些角色的情緒一個key打到底，完全沒有表演的層次。

　　像許多人在處理悲傷的情緒，就會讓演員一直用很低落的音調講話，但這種處理方式對我來說就是灌鉛，我認為「時間＋悲劇＝喜劇」，意思就是某些悲傷的經歷，在經過歲月的洗禮之後，我們再回頭看，往往會覺得當時的自己很可笑。因此我經常會讓演員在處理傷感的台詞時「反走」──用觀眾預期相反的情緒，以自我解嘲、舉重若輕的方式，笑著講悲傷的台詞。

第五節　角色關係創作

1‧使用約定俗成的角色關係符號
　　例如，牽手等於情侶、搭肩膀等於好友。
2‧反通俗創作
　　2.1 生活常見舞台不常見而將之呈現
　　例，女生和女生會牽著手去上廁所。
　　2.2 顛覆刻板印象
　　例，黑道老大先親吻某甲，再一槍打死某甲。
　　2.3 發明角色之間專屬符號（手勢、語言）
　　例，朋友見面打招呼的方式、情侶之間的私密小動作。

結語：從生活中找答案

　　角色關係不知道要怎麼處理，或是無法判斷演員做出來的反應適合與否──回到生活中找答案，把生活中的自己搞清楚，角色就通了。

導演工作計畫

前言：全面性、可行性、藝術性

1‧導演工作計畫是全劇組的工作進度與排練節奏的主要依據。
2‧導演工作內容需視各劇組實際運作狀況作調整（參考【附件1】「團務人事組織」與「劇目人員編制」配當表）
3‧導演工作計畫的訂定需注意全面性、可行性、藝術性。

第一節　導演工作計畫說明

1‧導演工作規劃涵蓋三個層面
 1.1　行政製作層面
 1.2　設計與技術層面
 1.3　排演層面
2‧**導演工作計畫為多層面交叉並行**
3‧導演工作計畫通常包括以下內容
 3.1　導演組分工
 3.2　導演工作進度表
 3.3　導演理念之構思
 3.4　導演與設計會議
 3.5　導演與排練計畫

第二節　導演組分工

製作、顧問、指導

導演

導演助理
1　導演秘書工作
2　排練問題紀錄
3　行政協調與溝通
4　結案報告

副導演
1　協助導演處理七大工程
2　演員訓練
3　協助導演處理各城市巡演
　　之劇場技術整合
4　協助導演處理各城市巡演
　　之空間調度整合
5　結案報告

助理導演
1　技術協調與溝通
2　排練場管理
3　排練進度掌控
4　演員管理
5　結案報告

排練助理
1　排練場相關事務性工作
2　演員出缺席紀錄
3　排練紀錄
4　缺席演員補進度
5　結案報告

第三節　導演工作進度表

（以《北極之光》為例／2002年10月31日首演）

	日期	2002.07 導演計畫與相關製作進度	日期	2002.08 導演計畫與相關製作進度
日				
四	4		1	排練場整理
五	5		2	劇本初稿
六	6		3	
日	7		4	
一	8		5	拜拜用品準備
二	9		6	1700 舞台設計會議 3　< 平面、立面圖修正(1)>
三	10	工作手冊修訂	7	
四	11		8	1330 開排拜拜／導演時間
五	12	舞台設計會議通知（0723）	9	1430 ／ 1900 排戲 1.2<. 讀本 >
六	13		10	
日	14		11	
一	15	演員 CAST 名單確認／技術組名單確認	12	1430 ／ 1900 排戲 3.4 < 讀本 > 演員服裝量身
二	16		13	1430 ／ 1900 排戲 5.6 < 角色分析 >
三	17	工作手冊完成	14	1430 ／ 1900 排戲 7.8 < 角色分析 >
四	18		15	1430 排戲 9
五	19	校正技術資料電子檔準備	16	1430 排戲 10
六	20		17	
日	21		18	
一	22		19	1430 ／ 1900 排戲 11.12
二	23	1800 舞台設計會議 1< 導演理念說明 >	20	1430 ／ 1900 排戲 13.14 服裝發包製作
三	24		21	1430 ／ 1900 排戲 15.16
四	25		22	1430 排戲 17　1800 設計會議 1 < 導演理念說明 > 製作人進度說明
五	26	技術資料電子檔準備完成	23	1430 排戲 18
六	27		24	1430 ／ 1900 預備
日	28		25	
一	29	整、技排海報製作	26	1430 ／ 1900 排戲 19.20
二	30	1800 舞台設計會議 2 < 平面、立面草圖 >	27	1430 ／ 1900 排戲 21.22
三	31		28	1430 ／ 1900 排戲 23.24
四			29	1430 ／ 1900 排戲 25.26 1800 設計會議 2< 設計理念說明 >
五			30	1430 ／ 1900 排戲 27.28
六				1430 排戲 29 1900 順走

	2002.09		2002.10	
	日期	導演計畫與相關製作進度	日期	導演計畫與相關製作進度
一	2	1430／1900 排戲 30.31		
二	3	1430／1900 排戲 32.33	1	1900 排戲 60
三	4	1430／1900 排戲 34.35 1800 設計會議＜舞台初估完成＞	2	1430／1900 排戲 61.62
四	5	1900 排戲 36	3	1430／1900 排戲 63.64
五	6	1430 排戲 37 1800 準備 1900 整排 1	4	1430 排戲 65 1500 驗景 1
六	7	1430／1900 預備	5	1430／1900 排戲 66.預備
日	8		6	
一	9	1430／1900 排戲 38.39	7	1430 排戲 67 1730 準備 1900 整排 4(著裝、妝、Mic)
二	10	1900 排戲 40 1500～1800 試裝 1	8	1900 排戲 68 1500-1800 試裝 2
三	11	音樂母帶完成 音執行製作工作帶 1430 排戲 41 1800 準備 1900 整排 2	9	1430／1900 排戲 69
四	12	1430／1900 排戲 42.43 1800 設計會議 4	10	1430／1900 排戲 70.71 視訊拍攝完成
五	13	1430 排戲 44 音效工作帶完成	11	1430 排戲 72
六	14	1300-1800 導演技術 cue 點會議（上）	12	1430 排戲 73
日	15	1300-1800 導演技術 cue 點會議（下）	13	1400-1800～1900-2230 技排 2（上、下）
一	16	1430／1900 排戲 45.46	14	1430 排戲 74
二	17	1900 排戲 47 1500-1800 試妝 1	15	1900 排戲 75 1500 驗景 2
三	18	1300-2200 技排 0.1	16	1300-1700～1800-2200 技排 0.2（上、下）
四	19	1430／1900 排戲 48.49	17	1900 排戲 76
五	20	1430 排戲 50 1730 準備 1900 整排 3	18	1430／1900 排戲 77.78
六	21		19	1730 準備 1900 整排 5（著裝、妝、Mic）
日	22		20	
一	23	1430／1900 排戲 51.52 1700 舞台製作發包說明	21	1430／1900 排戲 79.80
二	24	1900 排戲 53	22	1900 排戲 81
三	25	1430／1900 排戲 54.預備	23	1430 排戲 82
四	26	1430／1900 排戲 55.56	24	1430／1900 排戲 83.84 舞台製作完成／八里試搭
五	27	1300-1700～1800-2230 技排 1（上、下）	25	1430 排戲 85 1730 準備 1900 整排 6(著裝、妝、Mic)
六	28	1430／1900 排戲 57.預備	26	
日	29		27	裝車
一	30	1430／1900 排戲 58.59	28	劇院 SET UP 1
二			29	裝台 SET UP 2
三			30	1100 著裝、妝 1430 彩排記者會 1900 技排上
四			31	0900 技排 1200 著裝、1400 總彩排 1930 首演 2200 演出檢討／導演筆記

第四節　導演理念之構思

1・文本拆解
　　1.1　劇作家生平（橫向與縱向）
　　　　1.1.1　橫向——研究劇作家創作的時代思潮或創作思維，調查文本時代背景
　　　　1.1.2　縱向——劇作家歷來的其他作品。
　　1.2　文本主題
　　1.3　文本子題
2・創作緣起
　　2.1　我為什麼要做這齣戲？
　　2.2　這齣戲跟這個時代有什麼關係？
　　2.3　自我投射為何？
3・導演理念
　　3.1　導演主要理念：透過全劇最想對觀眾表達的一個概念、哲理，最想對觀眾說的「一句話」。
　　3.2　導演創作概念：
　　　　3.2.1　基調設定：元素與創意
　　　　3.2.2　氛圍調度：時空與節奏
　　　　3.2.3　導演對表演基調的設定
　　　　3.2.4　導演的舞台美學概念（舞台、服裝、燈光、音樂、影像）
　　　　3.2.5　獨特的導演語彙
　　　　3.2.6　場面的特殊調度
　　　　3.2.7　角色的性格刻劃
　　　　3.2.8　角色的關係處理
　　　　3.2.9　其他（平實的調度中，深掘文本深度與人性深處）

第五節　導演與設計會議

1・設計會議
　　1.1　解釋導演理念與創作構想（導演可準備相關的影像、圖片、音樂、文字供設計師參考）

1.2　場地配合或相關技術的可行性

1.3　製作預算成本評估

1.4　各部門設計師的協調

1.5　其他

2．導演與舞台設計會議

2.1　導演對劇場空間的想法（觀眾席與表演空間的配置）

2.2　導演對舞台場景的基調設定

2.3　導演對各場景的想法

2.3.1　景片位置與陳設方式（考量硬景、軟景、懸吊結構）

2.3.2　大道具的陳設

2.3.3　導演對場景流動的想法

2.3.4　導演對整體色彩的想法

2.3.5　導演對特殊場景或技術性場面調度的想法（例下雨、爆破、吊鋼絲等）

2.3.6　考量各城市巡迴演出的場地限制

2.4　各項文件資料的準備

2.4.1　各劇場平面圖／３Ｄ透視圖

2.4.2　各場景舞台平面圖（參考【附件3】）

2.4.3　各場景彩圖（參考【附件4】）

2.4.4　舞台施工圖（參考【附件5】）

2.4.5　田野調查資料

3．導演與服裝設計會議

3.1　導演對服裝風格與基調的設定

3.2　導演對時空的設定（時代、地域）

3.3　導演對角色服裝的想法

3.3.1　角色服裝與演員之關係

3.3.2　角色服裝與角色性格之關係

3.3.3　角色服裝彼此的關係

3.3.4　主要角色之突顯

3.3.5　導演對服裝整體顏色的想法（需考量場景的色調）

3.3.6　導演對服裝結構的考量（演員的特殊動作、快換需求）

3.4　各項文件資料的準備

3.4.1　服裝彩圖

　　3.4.2　舞台彩圖

　　3.4.3　服裝采風圖片、照片

4・導演與燈光設計會議

　4.1　導演對燈光基調的設定

　4.2　導演對各場景燈光的想法

　4.3　導演對特定場景的燈光需求

　4.4　導演對幕啟、幕落、中場休息的觀眾席燈光（houselight）的需求

　　　（考量before the beginning & after the ending）

　4.5　各項文件資料的準備

　　4.5.1　舞台彩圖

　　4.5.2　舞台平面圖

　　4.5.3　各劇場平面或３Ｄ透視圖

　　4.5.4　各場景燈光示意圖

　　4.5.5　特別場景燈光示意圖

　　4.5.6　投影或其他影像的技術需求（光線是否相對衰減）

5・導演與音樂設計會議

　5.1　導演對音樂音效的基調設定

　5.2　導演對各場景音樂的看法

　　5.2.1　主題音樂、主題變奏、過門音樂、背景音樂

　　5.2.2　音樂與戲劇氛圍的關係（伏筆、危機、轉折、高潮）

　　5.2.3　音樂與場景的時間／空間的關係

　　5.2.4　音樂與角色的關係

　　5.2.5　樂器的選擇

　　5.2.6　歌曲的歌詞是否服務文本主題或對照角色心境

　　5.2.7　導演對音效的想法

　　　　a　環境音效（蟲鳴鳥叫、車輛、群眾、風雨雷電等）

　　　　b　特殊音效

　　　　c　演員聲音特效（回音、變音）

　5.3　各項文件資料的準備

　　5.3.1　音樂音效的檔案

　　5.3.2　音樂時間長度總表

5.3.3　馬錶

6・導演與影像設計會議

6.1　導演對影像基調的設定

6.2　導演對影像內容的看法

6.2.1　影像內容與角色之關係

6.2.2　影像內容與場景之關係

6.2.3　影像內容與文本之關係

6.2.4　影像拍攝所涉及之演員調度

6.2.5　影像拍攝所涉及之場面技術調度

6.2.6　相關投影技術討論

a　投影技術（正投、背投）

b　投影位置（天幕、投影幕、黑紗、白紗、景片）

c　投影機亮度與燈光、場景的關係

d　投影區域大小

6.3　各項文件資料的準備

6.3.1　影像檔案

6.3.2　投影機規格

6.3.3　舞台平面圖

6.3.4　馬錶

7・導演與小道具會議

7.1　小道具的實用性

7.1.1　小道具與角色的關係

7.1.2　小道具與場景的關係

7.1.3　小道具真實度

7.1.4　小道具的功能與用途

7.1.5　小道具的藝術性（隱喻或象徵）

7.1.6　小道具的製作考量如下：品目、品項、大小、質材、結構、顏色、重量、數量

7.1.7　各項文件資料的準備

a　小道具清單（參考【附件6】〈小道具流動表〉）

b　小道具拍照存檔（劇目重演）

c　參考圖像（道具采風）

8·導演與cue點會議
 8.1　cue點會議為將演出中所有劇場相關技術進行藝術性的整合
 8.2　cue點會議由舞台監督引導會議進行，導演表述場面調度需求，相關設計師給予輔助建議。
 8.3　cue點會議內容通常包括以下幾點：
 8.3.1　大幕啟的舞台、燈光、音樂等技術整合
 8.3.2　各場景開場的方式
 8.3.3　各場景的收尾方式
 8.3.4　各場景的舞台、燈光、音樂等技術的變化與氛圍呼吸
 8.3.5　各場景中的特殊場面調度所需之舞台、燈光、音樂等技術的需求（special、爆破、雨景、群眾戲、打鬥戲、地板機關、吊鋼絲等）
 8.3.6　轉場的舞台、燈光、音樂等技術整合
 8.3.7　謝幕所需之舞台、燈光、音樂等技術整合
 8.3.8　大幕落所需之舞台、燈光、音樂等技術整合
 8.3.9　考量before the beginning & after the ending
 8.3.10　cue點會議注意要點
 a　各個cue點的進出位置
 　　（考量技術調度與場面氛圍或角色語言的關係／風雨觀）
 b　各個cue點的進出方式（fade in／out、cut in／out）
 c　各個cue點的進出時間（秒數）
 d　各個cue點之間的重疊與交替
 e　各場次間的換景／暗場時間與換景方式
 　　（換景也是演出的一部分）
 8.4　各項文件資料的準備
 8.4.1　劇場平面圖（附各項數據、比例）
 8.4.2　各場景舞台平面圖（附施工圖）
 8.4.3　所有機器設備的規格（尺寸大小、重量、供電需求）
 8.4.4　各組別crew的人力調配
 8.4.5　各設計相關的檔案（source）
 8.4.6　馬錶

9‧導演與排演計畫
　9.1　讀本
　　9.1.1　感性讀劇
　　9.1.2　理性讀劇
　　9.1.3　劇本解讀
　　9.1.4　編劇說明
　　9.1.5　導演理念說明
　9.2　角色分析
　　9.2.1　角色大、中目標（小目標在導演排戲時處理）
　　9.2.2　角色自傳
　　9.2.3　角色背景
　　9.2.4　采風（劇本設定之角色相關背景）
　9.3　排演
　　9.3.1　拉走位（走位僅供參考）
　　　a　角色與空間、環境、場景的關係
　　　　角色之上下進出應另外考量
　　　　①演員服裝快換之需求
　　　　②換景的速度與演員的安全
　　　b　角色與角色的關係
　　9.3.2　磨戲（角色小目標）
　　　a　角色與角色塑形（聲音、肢體）
　　　b　角色往來（語言與戲劇動作）
　　　c　特殊場面調度
　　　d　角色與場景之關係
　　　e　角色與小道具之關係（藉人表態，藉物表情）
　　9.3.3　特殊排練：因劇目所需所增設之排練例如：特技動作、武
　　　　　打、歌唱、舞蹈、語言等。
10‧整排
　10.1　全劇所有的場次依序呈現
　10.2　記錄每次整排的各場次計時（轉場、謝幕另記）
　10.3　相關技術應陸續加入排練，並於整排時進行整合（確定服裝、造
　　　　型、大小道具、燈光、投影等技術進場的時間）

10.4 舞監、設計師與技術指導看排，並於整排後提出修正建議。

10.5 演員於整排後提出對個人佩戴之服裝、造型、小道具等問題

11‧技排

11.1 技排以cue點會議所決定之cue點來進行技術排練（cue to cue）

11.2 轉場的場面調度（舞台、音樂、燈光、服裝之整合）

11.3 特殊場面調度

11.4 後台調度

11.5 解除視線障礙（因劇場制宜）

11.6 定音量

11.7 修訂大道具與景片位置

11.8 調整各燈光cue點之視覺效果

12‧彩排

12.1 彩排視同正式演出

12.2 必要時可邀請模擬觀眾

13‧演出

13.1 全劇首演：導演於首演前，應確定全劇演出之所有表演內容與技術調度，並於首演後給演員與相關技術筆記。

13.2 各城市巡迴演出：確定各城市因場地制宜的變因。

第六節　結語：統一性與可行性

1‧導演構思導演理念時，應注意各元素與場景調度之內在統一性。

2‧導演規劃工作計畫時，應注意製作成本與技術可行性。

【附件 1 】 「團務人事組織」與「劇目人員編制」配當表

【附件 2 】

副導演（導演組）──藝術協調與執行

工作執掌

1・協助導演處理七大工程
2・演員訓練
3・協助導演處理各城市巡演之劇場技術整合
4・協助導演處理各城市巡演之空間調度整合
5・結案報告
6・其他

工作說明

1・協助導演處理七大工程

 1.1　導演與劇本

 1.1.1　采風：尋找劇本設定時空背景所相關之參考文件、資料。

 1.1.2　協助導演發展導演理念，確認節奏、氛圍、基調、構圖、技巧、形式。

 1.2　導演與藝術家

 1.2.1　參與舞台、服裝、燈光、音樂、影像之相關設計會議。

 1.2.2　提供各藝術領域之美學建議。

 1.3　導演與場景調度

 1.3.1　參與cue點會議。

 1.3.2　協助導演處理整、技排之技術調度。

 1.3.3　全省巡迴演出時，協助導演處理因場地制宜的技術調度。

 1.4　導演與空間調度

 1.4.1　協助導演處理演員走位與上下場動線。

 1.4.2　協助導演處理演員後台交通動線。

 1.5　導演與演員

 1.5.1　協助演員進行角色分析。

 1.5.1.1　角色自傳。

 1.5.1.2　角色大、中目標。

　　　　　　　　1.5.1.3　倒三角。

　　　　　　　　1.5.1.4　三個圓。

　　　　1.5.2　協助導演磨戲，提出相關表演意見。

　　　　1.5.3　協助導演處理副戲（配角）之調度。

　　　　1.5.4　協助導演處理群眾戲之調度。

　　1.6　舞台禁忌

　　　　1.6.1　協助導演處理場面調度之禁忌。

　　　　1.6.2　協助導演處理角色表演之禁忌。

　　1.7　謝幕

　　　　協助導演處理謝幕之場面調度。

　　1.8　其他

2・演員訓練

　　2.1　向導演與製作人提出該劇目所需之特殊訓練，例如歌唱、跳舞、特技、語言等。

　　2.2　依製作人所擬定之排練行程，協助導演擬定演員訓練計畫。（含動、靜態課程與特殊訓練。）

　　2.3　協助講授演員表演訓練講義等靜態課程。

　　2.4　協助執行指導導演針對演員狀況所需之表演訓練，例如貴客臨門、球在哪裡、情緒記憶等練習。

　　2.5　協助演員處理角色功課。

3・協助導演處理各城市巡演之劇場技術整合

　　3.1　收集各城市演出場地之平面圖，以及視劇目所需之相關劇場資料、數據。

　　3.2　參與設計會議時，提出各城市因硬體差異可能影響的場景調度。

　　3.3　偕同音響執行訂定各城市演出場地的音樂音量。

　　3.4　協助導演處理各城市技排、彩排的調度。

4・協助導演處理各城市巡演之空間調度整合

　　4.1　巡演至各地演出時，向演員說明上下場動線之調整。

　　4.2　協助導演調整各場地之佈景與大道具位置。

　　4.3　協助導演調整因場地制宜的戲劇動作。

　　4.4　協助導演解決演出視線障礙。

5・結案報告──可參考以下所列之內容

　　5.1　排練行程。

5.2　演員繳交之角色作業。

5.3　導演理念。

5.4　設計師理念。

5.5　設計相關會議紀錄。

5.6　排練日誌。

5.7　采風資料。

5.8　其他。

助理導演（導演組）──技術協調與排練管理

工作執掌

1・技術協調與溝通

2・安排演員訓練

3・排練場管理

4・排練進度掌控

5・演員管理

6・結案報告

工作說明

1・技術協調與溝通

　　1.1　參與相關技術與設計會議，並提出導演所需求或更改之技術調度。

　　1.2　向舞監或相關技術人員確認導演所要求或更改之cue點。

　　1.3　偕同排演助理準備或製作排練所需之小道具。（製作部分亦可視狀況請技術組支援）

　　1.4　會同導演召開小道具確認會議。

　　1.5　開列小道具清單並交由舞監助理。

2・安排演員訓練

　　2.1　依製作人所擬定之排練行程，協助副導演擬定演員訓練計畫。

　　2.2　帶領演員基礎訓練，例如聲音、肢體等動態基本課程。

　　2.3　調整並監督演員訓練（含動態、靜態課程與其他特殊訓練）的進度，適時向導演與製作人報備。

3・排練場管理

3.1　維護排練場清潔
　　3.1.1　訂定排練場公約（例如飲食衛生、個人物品置放、垃圾處理等）。
　　3.1.2　排定拖地、掃地值日生。
3.2　排練場內大、小道具、服裝置放之規劃。
3.3　訂定各場景馬克（mark）位置，可利用各色膠帶，貼在排練地板上標示出各場景的區域，並於舞台設計定稿後，和舞監助理互相確認。
4．排練進度掌控
4.1　依製作人設定之排練行程，排定與調整每週每時段之排練進度，並隨時向製作人與導演報備。
4.2　演員臨時請假時，協調代排演員。
4.3　補拉走位與提示導演修改之戲劇動作，使請假演員趕上排練進度。
5．演員管理
5.1　演員若要請假，需事先通過助理導演同意，並經導演認可後，將假單交由排演助理登記。
5.2　引導演員進行排練前的暖身。
5.3　演員排練場座位編排。
5.4　演員化妝室置物櫃之分配。
6．結案報告──可參考以下所列之內容
6.1　排練計畫。
6.2　每週排練行程。
6.3　演員出缺席表。
6.4　排練場值日生表。
6.5　座位分配表。
6.6　設計與技術會議紀錄。
6.7　助理導演日誌。
6.8　小道具清單。
6.9　排練場公約。
6.10　舞台平面圖。
6.11　其他。

導演助理（導演組）──導演秘書與行政協調

工作執掌

1・導演秘書
2・排練問題紀錄
3・行政協調與溝通
4・結案報告

工作說明

1・導演秘書
 1.1　彙整導演所需之文件資料。
 1.2　統計並告知導演演員出缺席狀況。
 1.3　提醒導演排練、相關設計技術會議、宣傳活動等行程。
2・排練問題紀錄
 2.1　記錄排練時導演之藝術或技術性要求，並分別傳達至副導演（藝術性）或助理導演（技術性）。
 2.2　追蹤並確認導演之各項要求。
3・行政協調與溝通
 3.1　協助行政、行銷部門彙整節目單所需演員提供之文字等資料。
 3.2　協助宣傳、行銷部門提醒演員宣傳活動與所需資料。
4・結案報告──可參考下列內容
 4.1　導演各項會議所需文件。
 4.2　演員出缺席表。
 4.3　導演行程規劃。
 4.4　排練日誌。（問題追蹤與記錄）
 4.5　其他。

排演助理（導演組）─排練記錄與事務性工作

工作執掌

1・排練場相關事務性工作
2・演員出缺席紀錄

3.排練紀錄

4.缺席演員補排練進度

5.結案報告

工作說明

1.排練場相關事務性工作

 1.1 準備排練所需之代排大小道具。（依助理導演所開列之道具清單）

 1.2 排練各場景之大小道具擺設。

 1.3 排練結束後，代排大小道具歸位與整理。

 1.4 維護排練場清潔。（可搭配值日生）

 1.5 提醒演員休息與進入排練場時間。

2.演員出缺席紀錄

 2.1 提醒演員排練時間。

 2.2 向製作人彙整各演員出席日期、時段。並收集請假單，適時向製作人報告各演員出缺席狀況，以利獎懲與未來是否合作之參考依據。（請假單需由助理導演同意，導演認可簽名後才能生效）。

 2.3 演員打卡紀錄之整理與更新。（若演員有漏打卡情形，需請排助於該欄位填寫正確並簽名）。

3.排練紀錄

 3.1 導演走位紀錄。

 3.2 表演筆記註解。（例如，導演對角色動機或潛台詞的詮釋。）

 3.3 劇本修改紀錄。（含台詞、舞台指示、場次結構表、人物關係表等。）

4.缺席演員補排練進度

 4.1 告知缺席演員更改的走位與戲劇動作，並提示導演的註解。（需要時可請助理導演協助調度）

 4.2 告知缺席演員增修的台詞。

5.結案報告—可參考下列內容

 5.1 排練行程表。

 5.2 演員出缺席表。

 5.3 走位圖。

 5.4 最後定稿劇本文字檔。

 5.5 排演日誌。

【附件3】 《女兒紅》舞台平面圖：S15修國家

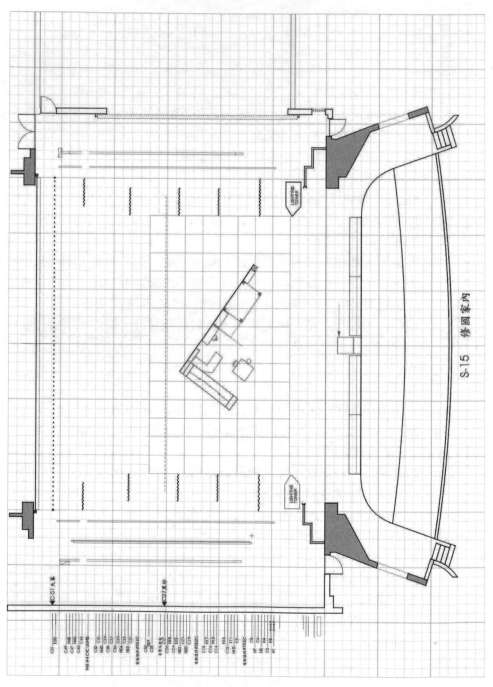

【附件4】 《女兒紅》舞台設計圖：S15修國家（舞台設計曾蘇銘）

【附件5】《女兒紅》舞台施工圖：S15修國家

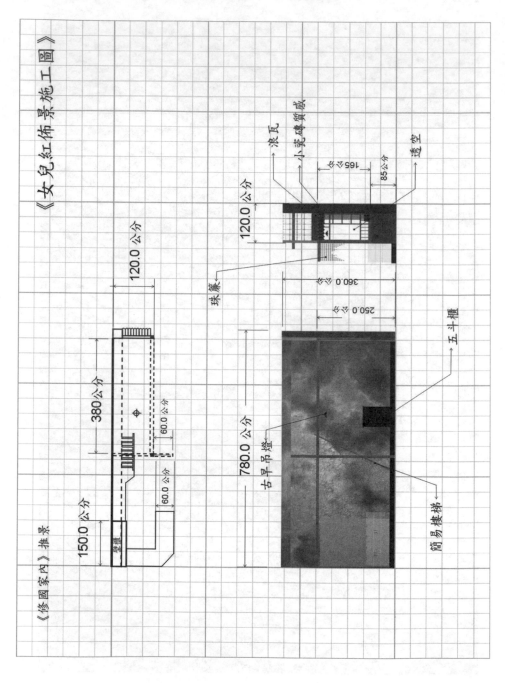

《女兒紅佈景施工圖》

《修國家內》推景

150.0公分
380公分
120.0公分
60.0 公分
60.0 公分

牆壁

珠簾
120.0 公分
小瓷磚質感
滾瓦
165公分
85公分
透空
360.0 公分
250.0 公分
780.0 公分
古早吊燈
五斗櫃
簡易樓梯

【附件6】《女兒紅》小道具表

屏風《女兒紅》撼動版 小道具表			製表日：2006／9／20	
場次	R 舞台	L 舞台	SET 場上	備註
序場一家鄉		紅頭巾		RUN
	白毛巾 ×2(轎夫用)			
1一悔婚	衣服一堆(有衣架)	劉佑珊皮包	母親皮箱(內有結婚禮服、繡花鞋)放床上	RUN
	收音機			
2一扮新娘	紅頭巾	白手絹		RUN
		七塊板		
		公文皮夾		
3一開金扇	骨灰罈	劉佑珊絲巾		
	手機、鑰匙			
	千元鈔(五萬)			
	梅干鐵臉盆			
4一私奔	藍包袱(內有綠手絹)	白大包袱		RUN
	金簪			
	結婚禮服			
5一清算 (上場收道具)	紅旗幟 ×1	繩索(上場收)	人偶 --- 懸吊	
	小紅旗 ×6	竹籃(內有饅頭)(上場收)	高桌 ×2R 舞台先上	
	共軍長槍 ×7	水壺(上場收)	受傷妝之顏料 -----	
	(演員 ×2 學生 ×5)	大鐵碗 ×1(上場收)		
		白旗幟 ×1		
		小紅旗 ×2		
		共軍長槍 ×4		
		(演員 ×2 學生 ×2)		
6一轉原鄉	棄嬰	金扇子 ×2		
	玩具	藍色公文紙袋		
		小公文皮夾		
		梅干鐵臉盆		
7一夜奔	公文封(內：A4 公文)	嬰兒		
		母親皮箱		
8一勞軍		長槍 ×16 (10 把長槍有火藥)		
		短槍 ×1		
		(演員 ×6 學生 ×10)		

成爲好導演的條件

　　很多人認為「導演是不能教的」，因為導演需要藝術的天分，而天分是無法口傳心授的。但我不這麼認為，我就是一路學習，自我教育，終於找到了自己的工作模式，後來在執導《我妹妹》的隔年（2000年），我受邀至國立藝術學院開設「導演專題」的課程。

　　成立屏風二十六年來，我只收了兩個導演徒弟，分別在北藝大戲劇系收了黃毓棠，臺大戲劇系收了黃致凱。

　　黃毓棠從高中時就開始看屏風的戲，後來考上北藝大之後，在1999年進入屏風《我妹妹》的劇組當服裝管理，她一直希望我擔任她的導演主修老師，後來我就為了她好學的態度，接受北藝大的邀請，在戲劇系開設了「導演專題」的課程。

　　2002年，我在臺大戲劇系開設「導演實務」的課程，當時我只錄取了三個學生，黃致凱是其中之一。那年的他的畢製作品選擇了義大利即興喜劇《一個僕人二個主》，但進入排練期之後，他才知道自己完全不懂喜劇，然而開演在即，再多的筆記都無濟於事。首演完當天，我找他去吃麻辣鍋，我不忍苛責，只跟他說一些鼓勵的話，沒想到他不勝酒力，情緒又相當激動地對我說：「老師，我對不起你——」話才說到一半，就嘔吐在我身上，我當下故作鎮定，假裝不在意身上的穢物，還安撫了他一下，但回家之後馬上把這件衣服丟掉了。我心想，雖然這個學生不成熟，但學習態度倒也誠懇，後來就讓他進屏風見習，三年後就收為徒弟了。

　　我和這兩個徒弟各有一段淵源，他們當年都是我在大學開課的學生，後來到劇團實習。就彷彿古代拜師學藝的過程一樣，「師訪徒三年」、「徒訪師三年」，我經過長期對他們的觀察，發現他們在創作上的才華、生活品性、學習態度都相當不錯，才收為徒弟。我會如此嚴格的原因在於，**老師和學生的關係僅止於課堂，師父和徒弟的關係則走進了生活，而戲劇又是一門生活的學問**，因此我特別在意他們的生活態度。

　　我這兩個徒弟由於背景和個性的差異，在創作上也有不同面向的展現，黃毓棠心思比較細膩，擅長情感戲的處理，因此她希望能導演我過去寫的經

典作品，從中累積導演功力，也維持著屏風作品的精神；而黃致凱在創作上的欲望比較強，我便讓他嘗試著在這幾年發表了幾個原創作品。

我認為藝術創作的旅程是「模仿」、「學習」、「創造」。我也鼓勵他們，錯中學，做中學。先從臨帖開始導演我過去的作品，再從中找到自己感興趣的創作面向，最後發展出自己的導演風格。

我常和他們提，一個好的劇場導演應該具備以下六個條件，「專業素養」、「領導統御」、「職業道德」、「敬業精神」、「溝通能力」、「情緒管理」。我自己也以身作則，在和演員討論之前，做好所有的準備功課，在排練場絕不發脾氣，因為我知道憤怒不能解決問題，導演發怒彰顯了權威，但也突顯了他處理角色的無能。導演應該要有解決問題的專業素養和溝通的手段，例如為演員量身訂做的表演練習。

我對於自己的創作永遠不滿足，也一直在建立自己的風格後，推翻自己的風格，我很樂於當一個沒有風格的導演，一直在尋找不同的劇場語言。

謝幕．——

劇終——

ing)

少年人玩紙製棒球賽。

）「1971年8月21日中华少捧在美国威廉波特战

編劇課

水杳 —— 可
看戲 —— 也好
個樣子。
我就是說
—— 一句話 ——

程泉說作色
—— 提身去拿筆 ，曲名叫做《給朋友的一
有空的時候要我問你那句話是什么意思。
P.76 話是什么話？

么妹： ——「我想念你」

△燈光轉暗。
△有空洞裡走出來義華義泉(大個因羊人)
SE：《給好朋友的一句話》音樂揚起。
△燈光轉換。

說什麼，比怎麼說重要

先有劇名，再有演員，後有劇本

退伍後我到空軍電台擔任播音員，那時世新話劇社的學弟妹找我回去擔任編劇、導演，我總共寫了十個獨幕劇的劇本，劇名分別從一個字到十個字：《奔》、《疑雲》、《遊子心》……《在一團迷霧裡》、《這雙球鞋是誰的》……這一開始不過是我給自己出的題目，當做自我練習，沒想到後來竟養成了「先有劇名，後有劇本」的創作習慣。

加入蘭陵劇坊之後，我回到演員的身分，隨著表演經驗的增加，我對於角色創造的掌握度也越來越高，後來習慣又變成：「先有劇名，再有演員，後有劇本。」我開始為演員量身打造專屬的角色。

或許是「演而優則導，演而優則編」的創作旅程，**我說故事的重點不是擺在高潮迭起的情節，而是聚焦在角色的刻劃。**如果仔細觀察我的創作，你會發現我的劇本裡面沒有特別的主角，戲份很平均，舞台上大大小小的角色，各有各的欲望，各有各的煩惱，形象立體鮮明。

創作的風格，因人而異，你可以和我一樣以刻劃角色為主，也可以經營峰迴路轉的劇情。但別忘了，戲講的就是人，不管情節再精采，舞台燈光再絢麗，如果這個劇本沒有了「人味」，就不能打動觀眾。

說什麼，比怎麼說重要

1986年的10月6日，屏風成立了。我在1987年的2月發表了創團作品《一八一二＆某種演出》。這是齣實驗性很強的作品，創作靈感源自〈一八一二序曲〉，我以此為背景音樂，把傳統故事裡〈十八相送〉、〈十二金牌〉、〈三娘教子〉的故事重新拼貼，以肢體的方式呈現。當時很多人抱著來看喜劇演員李國修的心態買票進場，但這種不知所云的呈現方式，讓大家搖頭嘆息、敗興而歸──我確定現場沒有一個觀眾看得懂我的作品。

這件事給我很大的刺激。我深刻體悟到，創作者不能自顧自地埋頭創

作，戲是演給人看的，觀眾沒有共鳴，這齣戲就沒有了生命。

「說什麼，比怎麼說更重要。」不管你用什麼樣的形式與技巧說故事，重點是你想談什麼？這個主題動人嗎？深刻嗎？我曾經看過一部韓國電影《有你真好》，戲裡敘述一個都市的小男孩，因為媽媽工作忙碌無法照顧他，於是被丟到鄉下與奶奶住在一起。由於奶奶是啞巴，祖孫之間充滿了代溝，但在相處的過程中，小男孩從排斥、抗拒，到最後學會如何去關心奶奶……這部片讓我數度淚崩，這麼平淡的故事，竟有如此強大的情感渲染力。我後來細究原因，就是因為故事沒有太多繁複的情節，所以觀眾會一直聚焦在角色細微的心理變化，情緒也因此被牽動。這是我很喜歡的一種說故事方式——「形式簡單，內容深邃」。

各位朋友，身為創作者，你我一定都會嘗試用各種不同的方式來說故事：抽象的肢體、時空拼貼、倒敘、後設、後現代……但別忘了故事是要和觀眾對話的。

編按

我在2009年創作推理劇《合法犯罪》時，劇本不斷地翻修，心情煎熬不已，其中有一稿我把戲導向了連續殺人命案，並且設定了許多奇巧的暗殺橋段，但卻不知如何收尾。國修老師看完劇本之後告訴我一句話：**「我不在意這些人是怎麼被殺的，我想問的是——兇手為什麼要殺人？」**這句話讓我有如醍醐灌頂，確實，我太過在意情節的設計，而忽略了人性的探討，沒有深入挖掘人心的各種面向。

觀眾或許會因為一齣戲的外在形式而覺得有趣，但要有深刻的感受，就需要有深刻的人性挖掘。

題材的選擇

所謂的「故事」，顧名思義就是「已故的往事」，那些你、我、他所發生過的生命經驗。古人說：「文窮而後工。」意思就是當創作者遭逢困頓的人生際遇，越是能寫出好的作品。相反的，一個人若對生活無感，就沒有辦法產生創作的力量，當你看世界的眼光是平淡的，你的作品也是平淡的。

創作者應該透過腳底下的土地，尋找創作的題材，透過作品表達自己對生活的看法與態度。在戲劇作品中，我們呈現了人生中的悲歡離合、苦辣

酸甜，在勾起痛苦、受傷經驗的同時，也喚起悲憫，對生命的愛惜與眷戀之情。創作者對於現實世界的洞察力，決定了作品品格的高低。

創作者可以根據個人的生活經驗寫出原創劇本，也可以尋找已經完成的故事，進行改編，或是尋找歷史典故，重新演繹。

若你選擇改編，建議考量以下三點：

1‧時空能否平行移植

如果你今天看了一本外國很紅的小說，或甚至是人家已經完成的舞台劇，不要以為把台詞翻譯成中文，或是把時空從1990年的舊金山改到2010年的臺南，把故事裡的熱狗改成牛肉麵，就叫做改編了。你必須要考量不同地域環境與文化背景造成的角色價值觀是否能平行移植？對白的語法和內容是否貼近觀眾生活？試想若你聽到台上有演員說出：「我餓得能吃下一頭牛了。」你是否覺得荒謬可笑，馬上對這齣戲產生了疏離感？因為在臺灣不會有人這樣講話。

2‧角度與創意

在我創作的二十七個劇本中，有三個小說改編作品，分別是林懷民的《蟬》以及張大春的《我妹妹》，還有陳玉慧的《徵婚啟事》。面對改編的工作時，我一直思考要用什麼樣的心態去面對原著。很多人經常會用「沒有忠於原著」這句話來批評改編作品，但我認為這樣的批判是不成立的，要忠於原著，那乾脆去看原著的小說就好了，李安所執導的《色戒》和《斷背山》，原著也不過是二、三十頁的短篇小說，但電影版本卻把敘事篇幅拉長加深，使之更細膩動人。對我而言，改編等於重新創作，不要給自己包袱，自我設限，創作者應該大膽地提出新的角度與新的創意。

舉例來說，《我妹妹》的原著裡，張大春並沒有安排老人痴呆的角色，但我卻把男主角侯世春的父親和淇淇的父親都設定成失智患者，我這麼做的原因是，這齣戲的內容講述一個眷村被拆除，我想藉此隱喻這群人只能活在過去，走不進未來，他們的記憶就像建築物一樣被拆除。

若你今天選擇了歷史題材來改編創作，你就必須從自我的角度來重新演繹，在歷史裡問古人問題，透過想像力進入歷史現場當觀眾，再跳回現實寫劇本。有一句話是這麼說的：歷史裡除人名是真的之外，其他都是假的；小說裡除了人名是假的之外，其他都是真的。不管是正史、稗官野史、演義等

全都是從執政者的角度來書寫，因為歷史是誰打贏仗，誰寫歷史。創作者必須要意識到這點，找到切入題材的新角度，為歷史重新定義，重新翻案，甚或是藉古諷今。

3・將平面立體化

小說是小說，戲劇是戲劇。小說是用文字來敘事，戲劇是用畫面來敘事。「我的心情就像是深秋裡即將凋謝的花蕊」這句對白或許很有詩意，但這種意象是文學的表現形式，在舞台是沒有辦法呈現出來的，除非你放棄寫實的敘事，用抽象的肢體來表現抽象的概念。

總之，你必須要把故事從平面立體化，讓角色在舞台上透過行動，來呈現內心的情緒，而不是用許多華麗的詞藻來堆砌情感。

好劇本的三個特點

我認為一個好的劇本，應該具備這三個特點：

1・對於生活現象的呈現及反省

戲劇是生活的切片。在開始創作之前，一定要問自己兩個問題：我為什麼要做這齣戲？這齣戲和這個時代有什麼關係？創作者在落筆前，要長期觀察不同地域與人文之間的關係，檢視社會事件，逆向思考真相背後的意涵，找到你對所處時代的看法。

2・對於人性的批判或闡揚

從光明的世界裡，挖掘人性醜陋的一面；在灰色的角落裡，發現人性溫暖的光輝。找到千古不變的人性議題：貪、嗔、痴、愛、惡、欲，用不同的思考角度切入，再演繹。

3・對於技巧與形式的講究

沒有一個故事是完全原創、無中生有的。每個故事都有一個或數個參考的原型，經過創作者的融合，加入了個人的生命經驗，再換個方式來說故事，一個新作品就誕生了。

如果把作戲比喻成做菜，那麼故事的主題就是食材，技巧與形式就是烹飪。好的烹飪技巧，可以讓不好的食材起死回生，讓好的食材增添風味。

故事的結構

前言：龍頭、虎肚、豹尾

傳統戲曲是這麼形容一個好的故事結構：鳳頭、豬肚、豹尾。大意是說故事的開始要像鳳頭一樣的華麗，故事的中段要像豬肚一樣的飽滿，結尾要像豹尾一樣簡潔有力。

但就現代大劇場的概念而言，我認為好的故事結構應該是：

1・上半場：大龍頭、上虎肚、小豹尾
2・下半場：小龍頭、下虎肚、大豹尾

故事一開始就要像龍頭一般的有氣勢，編劇必須要營造出熱鬧的場面，讓大量演員進出流動，例如我在《西出陽關》的S1就在紅包場的歌廳場景安排了滿台十四位演員，小舞台上有人歌唱，台下歌迷應和。但大龍頭不見得要在第一時間完全露出，這要看戲的風格而定，有些戲就適合用淡淡幽幽的方式開頭，例如《女兒紅》全劇超過一百位演員，故事時空橫跨七十年，如此大格局的作品，我開場的處理卻很幽微：兩個轎夫抬著一頂花轎晃過舞台時，轎裡的新娘掀開了轎簾，回眸望了一眼，然後繼續哼起童謠。這種開場營造出一種悠遠的氛圍，就像是「龍眼」般的深邃，把觀眾吸進故事的深處。

接下來故事進入到「上虎肚」，顧名思義就是劇情要像虎肚一樣，充實、豐富、五味雜陳，然後再以「小豹尾」結束上半場，意思就是收尾不能軟弱無力，要有張力，甚至留給觀眾某種懸念，例如《京戲啟示錄》的上半場，梁家班全團一直期待名角小梅老闆能來下指導棋，挽救戲班子的聲勢，盼了老半天，在上半場結束時竟傳來噩耗——小梅老闆搭乘的飛機撞上嶗山墜機了，大腹便便的三媽當場暈倒，眾人驚慌不已——落大幕，中場休息。

觀眾經過了中場休息，需要重新集中注意力才有辦法進入劇情，因下半場要以「小龍頭」開場，例如安排衝突性高的事件、對話，或是歌舞場面，例如《女兒紅》下半場就安排八十名志願軍跑步進場，待志願軍坐定之後，再安排十位秧歌舞者上場表演。

一齣戲到了最後的結局，所有情節匯流成一股巨大的能量，角色的頓悟、成長都在這一刻，千萬記得不要尾大不掉，結局要像一隻靈敏的豹，用勁道十足的大尾一掃，當觀眾還餘韻未絕的時候，落大幕。

第一節　敘事結構

我們對於一樣事物的認識是有步驟的，例如我要學英文，就要先認識二十六個英文字母，再來才認識單字，再來才學習句子和文法，最後才有辦法看懂一篇文章。同樣的道理，觀眾要認識你的故事，進入你的劇情，也有一定的步驟，你必須有個循序漸進的引導過程。

一連串的事件構成了情節，一連串的情節構成了故事——所謂的敘事結構就是「事件安排的順序」。

常見的敘事結構有七種：

1．**因果型**：順著時間序講故事，這是一般最常見的手法，故事為線性的發展。

2．**回顧型**：先果後因。故事一開始就讓觀眾知道結局，再把時間往回推，讓那些好奇的觀眾知道這一切是怎麼發生的，例如電影《鐵達尼號》就是典型的回顧型的作品。

3．**迴旋型**：「迴旋型」其實就是「因果型」＋「回顧型」的結構，時而順著時間序呈現事件，時而突然跳進角色的回憶，時而回到現在，時而跳入回憶裡的回憶……有點像意識流，舞台上呈現的事件可說是角色腦海中的意識與現實生活的穿插，事件呈現的順序沒有一定，例如《女兒紅》就是一個典型的「迴旋型」作品。

4．**漏斗型**：故事多線交錯進行，一開始看起來各不相干，最後情節在某一點匯流，人物錯綜複雜的關係一一被揭露。漏斗型的敘事結構在好萊塢的警匪片、動作片、或以犯罪題材為主的電影比較常見，通常是兩幫或三幫人馬，各懷鬼胎，要對同一個目標下手，最終人物的立場不斷切換，爾虞我詐，各自都希望是最後的贏家。

5．**葫蘆型**：小口大肚，從單一情節線分裂成數條情節線，最後再匯流。這樣的題材在長篇小說或是連續劇比較常見。

6．**積木型**：故事的事件沒有必然的先後順序，就像是積木一樣，可以抽換位置，重新組合成新的形狀。例如《三人行不行Ⅰ》就由數個各自獨立

的小品集結而成。

7·**蜘蛛網型**：沒有特定的主角，或有數個主角，情節隨著角色四處流竄，不斷轉換敘事觀點。例如本來在說Ａ的故事，後來Ａ在餐廳遇到了Ｂ，於是就順著去講Ｂ的故事，Ｂ在百貨公司遇到了Ｃ，故事又開始以Ｃ為主角。

第二節　隱密的要求

　　很多編劇的初學者在經營對白的時候，都會發現自己筆下角色的談吐十分貧乏，內容不夠吸引人，這問題多半出在語言之間沒有攻防，沒有往來，過度平鋪直述，觀眾自然覺得無趣。

　　其實人與人之間的對話經常是拐彎抹角、言不由衷，我們選擇在言談之間去暗示對方，把自己的欲望隱藏在對話之中，這是為了保護自己，或避免不必要的衝突，例如我心裡想對家中來訪的朋友說：「你講這麼多話都不會累嗎？我明天一早八點要到公司，今天先聊到這裡吧。」但我說出口的話是：「這麼晚了，你會不會沒有公車回家？」以下我用這個練習來深入說明：

練習規則：

1·對話的過程中只能用暗示的、迂迴的，不能直接講出關鍵字。例如我的隱密要求若是：「我要對方送我外套」，我就不能說：「你那件羽毛外套真好看」這樣的表達太直接了，但我可以拐彎抹角地說：「今年的冬天我想要去北海道」，或是「聽說北海道的猴子會泡溫泉」。由外而內，層層進攻。

2·對話的內容不能離題，每一句話都要和隱密要求有關。

3·彼此對話的往來過程中，有攻有守，不能只顧著進攻自己的隱密要求而不回應對方，也不可以一味地防守，疏於進攻自己的隱密要求。

4·說了就是：對話的內容可以即興，且說出來的話就成為事實，例如你的對手說：「你哥哥是不是也是左撇子？」那麼你就有個左撇子的哥哥，你不能回說：「我是獨子，沒有兄弟姊妹。」

5·若雙方已猜出彼此的隱密要求，不需說破，但要設法婉拒。

6·引導者視狀況，喊暫停，並要台下的學員猜台上兩人彼此的隱密要求是什麼。

練習步驟：

1．**要禮物**：擇兩位學員上台，分別設定目標：要對方送自己一樣身上的東西。這樣東西要大家都看得到的，例如髮夾、外套、項鍊、手錶、眼鏡……等。

2．**一句話**：選擇兩位學員上台，設定關係為一對姊妹，姊姊的隱密要求是：我要妹妹接受我是個同性戀。妹妹的隱密要求是：我要姊姊還我十萬元。

3．**多層隱密要求**

 3.1 選擇兩位學員上台，設定關係為一對情侶交往三年，現為同居關係。男方和女方各有三層隱密要求：

	男	女
第一層	我要和妳分居	我要和你父母見面
第二層	我要和妳分手	我要你答應結婚
第三層	我要告訴妳：我得了癌症	我要告訴你：我懷孕了

 3.2 人的思想和行為是有策略的、有步驟的，我們要先理解角色最深層的隱密要求，然後層層上推，也就是男女雙方都必須帶著第三層的情緒，來表達第一層和第二層。

 3.3 男女雙方先從第一層隱密要求來進攻，引導者視狀況要求學員暴露第一層隱密要求，然後進攻第二層。依此類推，再視狀況暴露第二層，進攻第三層。

 我一再強調「台詞是最後發生的」，重點是潛藏在台詞底下角色的真實欲望。**處理對白前，要先搞清楚角色關係、角色性格、清楚設定角色的隱密要求與對話情境**，對白有了迂迴的空間，我們就可以透過語言的攻防來展現角色的性格。若以《北極之光》的S7為例，我設定猴子的隱密要求是：我要小老頭承認他只愛過我一個人。

 猴子：……小老頭，我是不是你第一個女朋友?！
 小老頭：應該是吧?！
 猴子：什麼叫應該是吧?！你給我說清楚，如果我不應該是那表示有人排在我前面，她是誰?！

小老頭：那不能算初戀。

　猴子：不能算的意思就是算嘛！你講，我不會怎麼樣！

小老頭：我跟她分手了。

　猴子：廢話！沒有分手你敢追我啊！

小老頭：認識妳前一年冬天，我去參加虎嘯戰鬥營，交往半年吧?!
　　　　她是基女的……

　猴子：妓女？

△燈光轉換，戰鬥營夥伴們上。

小老頭：基隆女中。她家住新竹。現在回想都是些很無聊的活動。
　　　　一票人圍著營火大合唱……（戰鬥營回憶場景，眾人唱涼
　　　　山情歌進）還有人在惜別晚會哭得死去活來的。回到臺北
　　　　我就跟她打電話、寫信啊！（戰鬥營下）以前拍的照片，
　　　　她的信，卡片，我到現在還鎖在一個抽屜裡。記得過年除
　　　　夕夜那天晚上，我打電話給她一直打不通，打了兩個多小
　　　　時一直講話中。我心情不好就偷了我爸一瓶烏梅酒，整瓶
　　　　都喝光了，第二天頭很痛，我其實和她交往半年，雙方約
　　　　好每天都寫一封信妳寄我寄，每天回家第一件事就是去
　　　　攔截信箱，不能被我爸發現！有一天，我一個人穿著制服
　　　　去她們學校找她，我是男生，進去女校，走在操場上，鶯
　　　　鶯燕燕、窸窸窣窣的聲音此起彼落，我在司令台前大叫
　　　　──「潘書慧，潘書慧」，她從教室衝出來，滿臉通紅，後
　　　　來有一段畫面空白。然後我記得她帶我去基隆廟口請我吃
　　　　甜不辣……然後，第二天開始我們就不寫信了，彼此就不
　　　　了了之了。妳生氣啦？

　猴子：潘書慧！姓潘的。長得像潘金蓮？

小老頭：妳當然比她漂亮。

　猴子：你回臺北要帶我去福星國小吃賽門甜不辣！

小老頭：去基隆。基隆甜不辣很有名。

　猴子：我幹嘛跟她一樣！她去的地方我不去！

小老頭：好啦！

　猴子：我還要喝烏梅酒

小老頭：啊？

猴子：一整瓶。

　小老頭：哦。

　　猴子：我想知道你頭痛的感覺是什麼！

　小老頭：痛不欲生！

　　猴子：我喜歡！還有你每天也給我寫一封信！每天喔！

　小老頭：我文筆不好！

　　猴子：文筆不好你跟潘書慧寫了半年一百八十封信？寫不寫？

　小老頭：一個禮拜一封信？

　　猴子：──我回臺北！

第三節　內在統一性

組織、功能、目的

　　1985年我、李立群、賴聲川一起創立表演工作坊，創團作品《那一夜，我們說相聲》是用集體即興的方式進行，我們當時是用「結構主義」的概念，作為創作方向的引導。所謂的即興並不是漫無目的地自由發揮，而是在不同的事件與情節背後隱藏著相同的主題。例如《那》劇的序場是華都西餐廳邀請來表演的兩位相聲大師缺席，第一段〈臺北之戀〉的主題是失戀，最後一句台詞是「女孩在人群中消失了」；第二段〈電視與我〉提及「狗不見了」；第三段〈防空記〉最後一句台詞是「酒喝完了」；第四段〈記性與忘性〉探討的是遺忘；第五段〈終點站〉談論生命的消逝……到了故事的最後兩位大師還是沒有來。

　　這些看似獨立的段子，都隱約觸及「消失」這個主題，若把這些訊息串起來，便可解出全劇背後的隱喻：傳統的相聲藝術，終將消失沒落。

　　我把這個概念消化後，結合隱密的要求，整理成新的創作觀念──「內

在統一性」。所謂的「內在統一性」就是將一件事物，依照某概念劃分成不同的部分，這些部分雖各有不同的功能，卻有相同的目的。

舉例來說，屏風表演班的「組織結構」依劇目製作需求，分為行政部、行銷部、財務部、技術部……等，每個部門有「各自的功能」，行政部負責場地檔期的安排與演出製作，行銷部負責宣傳企劃，財務部負責票務與會計的出納，技術部負責技術統籌與執行……而這些不同的部門，卻有「共同的目的」——舞台劇的演出。

同理，構思一個故事的情節結構，也可從這三個面向來考量：

1‧組織：事件的編排（內容與順序）
2‧功能：事件推進劇情的功能
3‧目的：事件的隱密目的（隱喻與象徵）

一個故事應由若干事件組合而成，每個事件的編排，就「實用性」來說，應具有推動情節的效果，就「藝術性」上來說，應具有隱喻，且扣合全劇的主題，這樣才能稱之為具有「內在統一性」的嚴謹文本。若舉《京戲啟示錄》中的「梁家班」為例，戲中主要的情節由以下幾個事件「組織」而成：「次媳和梁老闆不倫」、「小猴與大妞私奔」、「二大媽希望能改革京戲」、「本欲為梁家班下指導棋的小梅老闆墜機」……等，這些事件就「功能性」而言，都直接或間接導致劇團分崩離析；而事件中的戲劇動作、道具的符號……等都暗涉本劇的主題——傳承。例如，「不倫」與「私奔」兩個事件，象徵著傳統禮教的崩毀；「二大媽改革京戲」意味著傳統戲曲的沒落；「小梅老闆墜機」留下一雙再也送不出去的彩鞋，象徵李師傅對傳統技藝的堅持。

一齣戲中的大小事件、對白、或戲劇動作，應該都直接或間接與劇中要探討的主題或子題有關，不然就成了「廢戲」。就好比上述屏風表演班的組織結構，雖各部門有不同的功能，卻都服務相同的主題。如果今天某間牛肉麵攤的老闆對我說：「國修，既然你那麼喜歡來吃我的麵，那你乾脆在劇團規劃一個空間給我擺攤好了。」我如果答應那個麵攤老闆，那就大錯特錯了。牛肉麵攤雖然可以帶給劇團飲食上某種便利，但是「用餐」這件事與演出無關，且依屏風全公司的人數而言，根本就不需要員工餐廳。基於以上種種原因，牛肉麵攤就是「不符合內在統一性」的部門，我後來就把「廢戲」的代號簡稱為「牛」；切記，在你的劇本裡，儘可能不要出現：

1‧重複累贅的情節
2‧無推進功能的事件
3‧無目的之語言與戲劇動作
4‧與主題無關連之角色
5‧性格相近的角色

　　不要在劇本裡出現太多的牛，否則我會建議你換一個劇名——《牧場》。
　　我們在看完戲之後不免會評論兩句，我想大家應該都聽過這種意見：
「這齣戲太長了。」我認為這是個不專業的意見，你可以說「戲的節奏很
慢」、「導演調度不夠流暢」，甚至批評「演出時間很長」，但不應該說
「戲太長」了。就創作上而言，我認為文本場次不拘，「**戲不在長短，而
在完整**」，如果這齣戲要傳達的主題用四場就可以講完，那麼第五場就是
「牛」，如果這齣戲非要五十場才能講完，少一場故事就不成立，那麼這五
十場一點都不長，因為每一場都符合內在統一性。

始句與末句

　　我發展出「內在統一性」的概念時，也養成了自己在創作上的怪癖——
始句與末句的隱喻，這點我的好友紀蔚然和我有相同的見解：「始句」是全
句開始的第一句台詞，「末句」是全劇最後一句台詞，**頭尾兩句台詞應該慎
重處理，最好能隱喻全劇的主題**，例如《婚外信行為》這齣戲在講述幾對男
女的外遇情事，始句是麗虹的台詞：「你回家啦？……你回家啦？……回家
了。」末句為小艾的台詞：「……我拒絕……我不想忘記你……」這兩句話
隱喻著「劇中人對婚姻感到迷惘，不知道要回哪個家」，一個好的劇本，把
始句和末句合在一起看，就已經講完這齣戲了。

結語：不按門鈴

　　我年輕的時候在電視台工作，當時只有三台，我可以算是家喻戶曉的喜劇
演員。我印象很深刻，有一次我去郵局存錢的時候，我很低調地排在隊伍裡，
這時有一位婦人用眼神打量了我許久，我估計自己被認了出來，於是眼神也不
再迴避了，這時她竟然開口問我：「你是李國修喔?!」我的頭點了兩下，那位

婦人接著說：「你是演電視的喔?!不要以為你是明星就了不起？」我當場覺得莫名其妙，不予回應。回到家中，我越想越氣，我是明星又怎麼樣？我不偷不搶靠自己的實力賺錢，為什麼我要被那位婦人如此數落——我突然有一股衝動，我要到這個婦人的家中去按門鈴，我要向她解釋：「妳好，我是李國修，妳對我有點誤會，其實我是一個認真生活的人……」

後來我打消了這個念頭，為什麼呢？試想，臺灣二千三百萬人口中，假設每一百人就有一個人對我有偏見，那麼全臺就有二十三萬人誤會我，為了澄清我自己，我得去二十三萬戶人家按電鈴，如果每次解釋要十分鐘，那麼我總共需要二百三十萬分鐘，也就是說，在我有限的生命中，我竟然花了一千五百九十七天去「解釋李國修是一個怎麼樣的人」——天啊，這不是我要的人生。

我不斷反思兩個問題：**我們為什麼那麼害怕別人不理解自己？我們憑什麼要所有人都認同自己？如果每天都要去別人家按門鈴，這樣不是活得很累嗎？**

——**人活著是為了做自己，而不是解釋自己。**後來，我經常用「不按門鈴」來比喻創作者與觀眾之間的關係。作者該說的話，應該在作品裡都講完了，觀眾看完戲之後，必然各有各的解讀，因人生經驗不同，不同觀眾對同一齣戲就會有不同程度的理解，甚至是誤解。克林・伊斯威特在某部電影裡有這麼一句經典台詞：「意見就像屁眼，每個人都有。」（Opinions are like assholes, everyone has one.）這句話有幾分道理，若創作者用這種心態來面對觀眾，或是劇評，或許可以紓發一些被誤解的不平，但創作者應該有雅量去聽別人的意見或是抱怨，「聽」，不代表你要迎合觀眾的口味或劇評的看法，而改變創作初衷，因為每個觀眾的審美品味不同，有些不專業的意見，聽聽就好，不要讓自己陷入「父子騎驢」的窘境。

戲是演給人看的，觀眾的各種反應都應該被尊重，不要去辯解，不要教觀眾該怎麼解讀你的作品內涵，我再強調一次，**你該說的話，應該在作品裡就說完了。**你唯一要做的事，就是去思考觀眾的感受是否符合或悖離你的創作初衷，你若想做一齣喜劇，觀眾笑了嗎？你若想說一個淒美的愛情故事，觀眾被感動了嗎？我不斷提到，創作者應該要問自己兩個問題：「我為什麼要做這齣戲」、「這齣戲和這個時代有什麼關係」，某種程度來說，**觀眾就象徵著這個時代。**

第二堂
事件觀察與陳述

前言：觀察是創作的第一堂課

　　我們多少有這種用餐經驗：某道菜的色澤、火候的掌握、醬汁的調配都很好，但味道就是差了點，原來問題不是出在廚師的手藝，而是食材的選擇。

　　如果把做菜比喻成創作，那麼食材就像是創作的素材，得要細細挑選，如果你挑了一條新鮮的魚，那麼做法就五花八門了，清蒸、紅燒、油煎、生魚片……等，如果魚不新鮮，你恐怕只能用糖醋料理來蓋住腥味。

　　創作從來就不是無中生有，素材就來自於我們的生活，而事件觀察就是創作的第一堂課。多年前，友人推薦了羅恩‧賀伯特（L. Ron Hubbard）的《調查》一書給我，該書對於事件的觀察和分析的方法很有意思，我在融合了個人的經驗之後，整理出一些事件觀察與陳述的法則，以下就來和大家分享，請大家閱讀的時候，自己在腦海裡舉例印證。

編按

　　如果你想要成為創作者，那你的眼睛就要和凡人不一樣，**凡人「看」事情，創作者「觀察」事情。**所謂的觀察，就是從平淡的、瑣碎的事物當中，找出某些脈絡與邏輯，然後在自己的腦中翻出相似的經驗，重新整理歸類。例如，「你的好友在失戀之後，言行會有哪些改變？」、「哥哥為什麼最近一直買新衣服？」、「媽媽阻止妹妹出國唸書的顧慮是什麼？」、「小玲似乎很喜歡用黃色的東西」……等。

　　但我要提醒各位，**創作者不是偵探，除了理性的分析，更要具備感性的能力。**觀察一件事情的同時，記得去感受它，感受會讓你對事情的理解更深刻。

第一節　事件觀察

事件的真相

一個事件的構成必然有以下幾個元素（5W1H）——

　　What：發生了什麼事？事件的主要衝突為何？

　　Why：為什麼會發生衝突？導火線為何？

　　Who：哪些人物關係是直接衝突？哪些人物關係是間接衝突者？
　　　　　他們的立場為何？

　When：事件是什麼時候開始？持續多久？何時結束的？

　Where：事件發生的地點在哪？是否有其他的第二現場？

　　How：事件發生的過程為何？是怎麼結束的？

5W1H是一個事件的基本資料，基本資料調查清楚了，接著再套用這六要素去分段剖析一個事件的流程：開始、過程、結果。

開始：整起事件因何而起？為什麼之前沒有發生，現在才發生？構成這個事件有哪些衝突的元素？

過程：對立或衝突的方式為何？整體情勢有特別倒向其中一方嗎？中間是否有轉折嗎？

結束：事件是怎麼落幕的？有哪些對立或衝突的元素消失了？結束之後的後續影響是什麼？

完成以上的工作，你不過完成了事件觀察的一部分。因為你會發現事件當中有很多事實是互相矛盾的，如果你沒有辦法解除困惑，你所看到的就不是事件的真相。

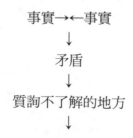

事實→←事實
↓
矛盾
↓
質詢不了解的地方
↓

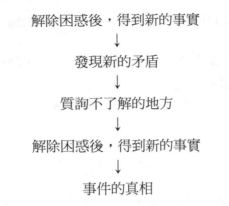

解除困惑後，得到新的事實
↓
發現新的矛盾
↓
質詢不了解的地方
↓
解除困惑後，得到新的事實
↓
事件的真相

　　面對事實，我們應該自問：什麼地方是我不了解的呢？當我們遇到兩件相互矛盾的事實時，先別急著做出判斷——質詢這兩件事實，找到相異之處，你會得到另一個新的結論，這是一個新的事實，然後反覆辯證，不斷地解除困惑，直到真正的原因被找到。

陳述事件的常見錯誤

　　我們都有過這種經驗：在朋友聚會中，有人講了一件趣事，自己笑得很開心，但旁邊的人卻一頭霧水笑不出來，然後另一個人跳出來補充說：「不是啦，你剛沒有講那個……」當第二個人補充完畢之後，大家才哄堂大笑。

　　第一個人的問題出在哪？同樣的故事為什麼他講不好笑，第二個人補充完大家就覺得好笑？——或許問題就出在陳述事件的過程中，第一個人遺漏了某些細節，或是忽略鋪陳「事件的前提」，所以聽眾就無法理解完整的情境。

　　當我們在陳述一個事件的時候，通常會犯以下的錯誤：

1‧遺漏訊息：忽略了某個人、物件、空間……等。

2‧時間軸的不確定性：不正確地敘述某件事發生的時間、持續的時間、或結束的時間。

3‧順序的改變：事件發生的先後順序混淆，或者顛倒事件的因果關係。

4‧謊言：刻意虛構的事實。說謊的目的有可能是為了保護自己或某人，也有可能是為了陷某人不利的處境。

5‧改變重要性：某件事物的重要性被拉抬到比現實更高的地位，或是被貶到更低的地位。或是不同重要性的事物，被看作一樣的重要。

6・錯誤目標：錯誤的角色動機，或目標。目標和動機一旦改變，角色的立場就改變。

7・錯誤的來源：敘述的過程中引用來源錯誤，或未經驗證的訊息。通常謠言就是這樣開始的。

8・矛盾的事實：只要有兩件事實相互矛盾，那麼其中必然有一個是謊言，或兩個是謊言。

9・增加不必要的訊息：你未親眼看到、聽到，卻因個人的喜好、立場或某些原因，增加與事實不符的描述，或是明明不確定，卻用肯定句的方式來敘述。

10・異同混淆：明明是相同的事物，卻被當成相異。明明是相異的事物，卻被看成相同。

　　陳述的過程中，我們會因為經驗不足，或是觀察力不足，而犯了以上陳述事件的錯誤，導致聽者產生對事件錯誤的認識。但更多的時候，我們沒有完整地陳述事件，是因為我們將自己的行為合理化。

　　在法律上，事情的真相只允許有一個，但在生活中，真相往往一言難盡，就像黑澤明改編芥川龍之介的電影作品《羅生門》一樣，角色各說各話。你站的立場不同，看到的真相就不同。認清事實的真相，有利於創作者對人性的洞悉，增加陳述事件的能力。

第二節　事件陳述──切入與切出

戲不說從頭

　　或許是從小被童話故事洗腦的緣故，我們說故事經常是這樣開始的：「好久好久以前，在一個遙遠的地方，有個人叫做×××，他每天過著×××的生活，直到有一天……」

　　「戲說從頭」的好處是容易引領觀眾進入情境，因此適合理解力較弱的觀眾對象。對於成熟的觀眾族群來說，過多的背景陳述只會讓故事變得拖沓，觀眾們在大幕開啟之後，都迫不及待地想要知道你的故事到底要帶他們去哪裡──你最好快速地切入主題。

　　「戲不說從頭」不只是創作的態度，也是一種看待生活的態度。戲劇

就是人生的切片，我們只是擷取生活中的片段，呈現在舞台上。我們也可以這麼說：角色的生命在故事開始前，就已經開始；角色的生活，在故事結束之後，仍在繼續。如果你今天要寫一對情侶吵架的戲，你不用從第一分鐘男人約會遲到開始寫起，一直寫到40分鐘後女人打男人一巴掌兩人不歡而散結束；你只要寫第7分鐘到第11分鐘這段最激烈的爭吵就可以了。

所謂的「事件」就是因為某特定主題引發的一連串的衝突。選擇適當的時機切入與切出事件，會讓你的故事更加簡潔、緊湊。

切入與切出

規劃事件時，應先完整地設定事件發生的時間、過程、地點、結果。第二，清楚地設定每個角色在該事件中的目標與障礙為何。都準備好了，才來研究事件要從哪裡切入與切出。

切入事件的時間，會影響觀眾對於情節的理解與對角色的認識，切得太早，怕事件淪於鬆散、交代；切得太晚，怕觀眾訊息不夠，一頭霧水。好的編劇要在敘事的過程中，不著痕跡地交代該場景的情境與角色背景，同時要在角色的行動當中，適時突顯角色的人格特質。切入時間若選得巧妙，還可讓觀眾對角色的身分、行為產生期待感與好奇感。以《我妹妹》為例：

> △景：賓館套房。
> △時：1999.10.1. AM0100。
> △人：世春、小妹。
> △套房的床邊，小妹正在著裝。稍頃，世春僅穿一條浴巾自浴室
> 　走來。
> 小妹：那後來呢？
> 世春：那後來呢？──我最在意的其實是時間。我把所有的情
> 　　　感全都寄託在時間上，我相信時間會帶來一點拯救、一
> 　　　點滿足、一點希望──
> 小妹：幫我一下好不好？
> △世春幫小妹拉起洋裝背後的拉鍊。
> 世春：我媽媽卻不是「那後來呢？」的問題。
> 小妹：我爸爸現在完全沒有辦法處理日常生活的小事。

世春：她卡在某個時間裡面，像是一堵強固凝結的水泥牆！

小妹：他連穿衣服、褲子都不會。他永遠不知道洗手間在哪裡?! 有的時候就在牆角的垃圾桶撒尿，我媽媽氣得要命！

世春：陪我妹妹動墮胎手術的那天我向我妹妹告解。

小妹：等媽媽把全部的垃圾桶藏起來以後，我爸爸總是會在長得像馬桶的地方撒尿——像是臉盆、花盆、金魚缸、雨傘桶、甚至馬克杯——

世春：我跟她說：「那是我第一次有恨意，而且對象是自己的爸爸——而且還恨得很對！」我妹妹說：「我一直都是個很可惡的王八蛋」——

小妹：我也是個王八蛋！

世春：妳不是。

小妹：我是王八蛋！

世春：妳不是！

小妹：我是王八蛋！

世春：之後，我反問她：「妳記不記得人活著就會讓另一個人死掉的事？」她不記得了。她很容易忘記那些不經心卻影響了別人的事。

小妹：我爸爸越來越退化了。

世春：我跟我妹妹說「我們本來就在做，而且一直在做一些『讓別人死掉的事』」。

小妹：我爸爸現在每天跟我媽媽吵著說：「我要回家、我要回家」。他要回哪個家?!

△世春強吻小妹。稍頃——

世春：——（拿皮夾取錢）八千塊！

小妹：你有空的時候能不能去看看我爸爸——

世春：搞清楚妳的身分——

小妹：你恨你爸爸嘛?!時間沒有沖淡你對他的恨意嗎?!他沒有多少時間了！他想要再見見你！

世春：妳只是個應召的！上床、辦事、拿錢、走人！

小妹：你幹的是你同父異母的親妹妹！我能恨你嗎？我會恨你

嘛?!我敢恨你嗎？你為什麼要做一些「讓別人死掉」的事、
等別人真正死掉以後，你活著又有什麼意義?!

△小妹，下。

△世春撿起地上的鈔票，撕掉。

△燈光轉換。

由以上《我妹妹》的範例中，我們可以發現，敘事的時間點直接從世春
和小妹做完愛之後切入，一剛開始我們並不知道這兩個人的關係與狀態，但卻
能隱約感受到某種張力，很快地，我們從對話的過程當中，得知雙方的角色目
標、關係的攻防，最後才帶出兩人的關係為同父異母的兄妹，以及雙方原來剛
剛進行了一場性交易──這一切都是世春對父親外遇的一種報復行為。

至於事件的切出，一定要俐落，不要尾大不掉，我不認為事件的陳述一
定要有起承轉合，切出的時機可以像是電視節目的廣告破口，讓觀眾在最期
待的時候，突然進廣告，吊足胃口，留下懸念。在選擇切出的時機時，我建
議考量以下幾點：

1 · 衝突持續
2 · 壓力鋪陳
3 · 危機建構
4 · 預留伏筆
5 · 製造懸疑

結語：「可有可無」就是沒必要

一個精練的事件陳述，要做到增一字太多，減一字太少，如果這句對白
寫得很好，但拿掉之後並不會影響觀眾對情節的理解，我會建議把這種「可
有可無」的段落拿掉。記得，「可有可無」就代表你不一定需要它──直接
切入，或是切出──讓觀眾帶著好奇心進入事件，當觀眾還興趣盎然時，轉
換主題，進入下一個事件。

第三堂

事件選擇——角度與層次

前言：戲不在嘴上

　　一齣刻劃人性的好戲，通常不會用大量的獨白讓角色自述個性與遭遇，「戲在嘴上」不是一種太高明的處理方式。**好的劇本應該要透過角色在遭遇事件時的反應、採取的行動，來突顯角色的性格。**記得，不要用講的——把它演出來，將事件呈現在觀眾眼前，讓大家從角色的行為去論斷角色的是非。

　　事件的選擇，應考量以下幾點：

1・具備推動主情節線的功能
2・突顯角色性格
3・突顯角色關係
4・深化角色之間衝突
5・隱喻符合內在統一性

第一節　創意角度

　　我們都聽過這個寓言故事：印度某國王牽了一頭大象讓盲人來觸摸，摸到耳朵的人說大象就像是畚箕，摸到頭的人說大象就像是岩石，摸到腳的人說大象就像是柱子，摸到尾巴的人說大象就像是一條繩子。

　　「盲人摸象」的故事寓意可解讀為「凡事勿以偏概全」，但我們也可以引申為**「不同的敘事角度，產生不同的事件風貌」**。古往今來這麼多戲劇作品，你想得到的事件、題材早就被人寫過了，要完全無中生有是不太可能的事。但別因此卻步，相同的事件，找到不同的角度來陳述，就找到創意的可能。

　　我們在看待事件時可以有以下三種角度：

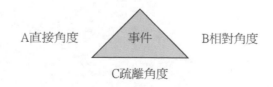

A直接角度　　事件　　B相對角度

C疏離角度

1・A**直接角度**：在聽聞事件之後，第一時間最直覺的想法，通常是用事件中主角的角度來看待事情，或是用一般社會大眾的認知來作為評斷事件的標準。例如在綁架事件中，從人質的角度來看，肉票是值得同情的，綁匪是可惡的。

2・B**相對角度**：站在事件主角的對立面來思考事情，有時會與社會主流的習慣認知與價值觀背離，但我們往往卻會從負面的角色身上，看見人性的其他可能。例如從綁匪的角度來看綁架案，或許他的惡行是情有可原的、是被逼到走投無路的。

3・C**疏離角度**：把事件中最不起眼的角色當成主角，從他（她）的角度來看待一切，有時遠離事件核心的角度，反而提供了更多創意的可能。例如用綁罪的五歲女兒的角度來看整個綁架事件，或許會呈現出更多的人性層面與社會議題。

編按

A、B、C三個角度當中，「A角度」最常見，也是最安全的敘事角度；「B角度」會讓大家有驚喜，尤其可用來為大家刻板印象中的類型人物「翻案」，「C角度」最難，但卻最有創意。

舉例《白雪公主》為例來說，白雪公主是理所當然的主角，因此要毒害她的壞皇后就成了反派的角色，這就是所謂的A角度。這樣的概念長期灌輸在我們的腦海，久而久之，我們在提到皇后時，都會在前面加一個「壞」字。這時我們不妨用B角度來說故事——把皇后當成主角——皇后一點也不壞，整起事件雖起因於白雪公主的美貌使皇后失寵，皇后只好採取激烈的手段，但追根究柢，她也只不過是個想要被愛的女人罷了……

接下來，我們換C角度來看《白雪公主》：誰是故事中最疏離的角色？誰的角度離故事核心最遠？

試想，若從七個小矮人的角度來說故事，《白雪公主》會變成怎樣？又或者我們大膽地從那顆毒蘋果的角度來看待這一切，故事會變成怎麼樣？從白馬王子騎的那匹馬的角度述說故事，會不會更有趣？其實……知名的動畫《史瑞克》就是採用B＋C角度來說故事，編劇先設定以童話故事中被排斥的綠色怪物作為主角（B角度），再搭配一隻會講話的驢子作伴（C角度），那隻驢子不就是白馬王子的那匹馬嗎？

相同的事件元素，透過不同的角度，重新組合，一個有創意的故事，就這麼誕生了。

第二節　事件的層次

質量、重量、炸開

　　找到陳述事件的角度，就找到了創意的著力點，但把事件有邏輯地編排，才能串起一條線。

　　在編排事件時，千萬不要腦筋僵化，死守事件的順序，故事不一定要A→B→C→D，有的時候調換成A→C→B→D，人物關係的發展就會更順暢——情節中的事件就像是櫃子中的抽屜一樣，可以任意調換。但要考量事件的延展性、堆積性、連貫性，編排事件觀念與技巧如下：

1・**質量**：全劇只出現一次，在情節上具相當的份量，或造成角色關鍵性的轉折。
2・**重量**：同樣的事件，頻頻出現，佔故事相當的比例和份量。
3・**炸開**：事件累積後的爆發。

　　關鍵的「質量」事件需要一次就炸開，例如《西出陽關》中逃難的場景只出現一次，但在此事件中，老齊久候妻子惠敏不至，卻又被迫要開槍掃射難民：

　　　　△景：海南島榆林港碼頭。（雨景）。
　　　　△時：1940年5月1日（三）。黃昏。
　　　　△人：齊排長、營長、昔與今之難民們。
　　　　△海南島碼頭國民黨部隊軍撤退。
　　　　△SE：炮火聲隆隆。
　　　　△一艘大軍艦聳立在碼頭邊。在交錯的時空中碼頭湧上了昔與今的難民們。此時，大雨滂沱。齊排長（老齊）手裡拿的是一把機槍。稍頃，營長自一角，上。
　　　　　營長：齊排長，趕快上船！
　　　　△遠處有炮火光影。
　　　　齊排長：報告營長！惠敏還沒有來呀?！
　　　　　營長：哪個惠敏?！
　　　　齊排長：營長給我介紹的惠敏，那個流亡學生還沒有來。
　　　　　營長：不能再等了！齊排長，撤退！

齊排長：報告營長！還有那麼多難民沒有上船?!

營長：不讓上！一個都不讓上！難民要是上了船，我們的船就沉了。齊排長！拿你的機槍掃射！

齊排長：掃什麼？

營長：掃難民！齊排長！上船開槍！

△營長與齊排長，下。軍艦緩緩離開碼頭。昔與今的難民們全體慢動作傷亡狀。

△惠敏，一角奔來，佇立、仰望、無聲地叫喊著。

△SE：機槍掃射聲漸漸揚起。

△燈光漸暗。

此事件為老齊生命的重要轉折，他與國民黨部隊撤退到了臺灣，被迫與妻子惠敏海峽兩岸分隔四十年，從此寄情於紅包場。這就是「質量→炸開」。

至於重量事件，應該經由不斷地堆疊，層層伏筆的累積，最後炸開。以《京戲啟示錄》為例，全劇以「傳承」為主題，並討論戲劇與人生之間的真假虛實，「孫婆婆來訪」此事件具備推動情節與人物關係的功能，同時也服務了「傳承」的主題。該事件在全劇一共出現三次，第一次在S5孫婆婆來訪中華商場的修國家時，忘了帶小梅老闆的那雙戲鞋，同時也關心修國有沒有學唱戲，或學做鞋，傳承父親的手藝：

孫婆婆：（拿酒喝）修國長這麼大了?!

李父：看人不會叫?!

修國：孫婆婆！

孫婆婆：幾歲了？

李父：問你幾歲了?!

修國：十八。

孫婆婆：有沒有學唱戲?!

李父：問你有沒有學唱戲！你怎麼了？見人不會說話！進你娘！

修國：沒有去學唱戲，我現在唸世界新專，小時候爸爸常帶我去看戲。最近功課忙，沒時間去看戲。

孫婆婆：唉，現在年輕人都不看京劇了！

修國：對啊！看那個很容易睡著！

李父：進你娘，你去刷戲靴！

△少年修國欲衝出家門被李父叫住。

△檢場拿戲靴、油漆桶，上。

孫婆婆：唉唷，李老闆啊！那雙彩鞋我又忘了給你帶來。

李父：彩鞋妳留著吧！

孫婆婆：你做的彩鞋，三十年了，沒走樣！我拿回來放你店裡讓別
　　　　人看你功夫好、手藝好。

李父：不要緊，妳留著吧、留著吧！

孫婆婆：彩鞋嘛，物歸原主，就怕我哪天來不了了。

李父：二大媽，人一輩子能吃幾碗飯老天爺都知道，您能活百歲！

孫婆婆：活那麼久，還真沒意思……我酒喝夠了，得回家，修國！
　　　　你爸爸這門手藝就靠你給他傳下去，不學唱戲，學做鞋嘛！

李父：我三個兒子，就屬他最沒出息了。

S8孫婆婆第二次來訪中華商場的修國家，修國已成青年，但他沒有去學
唱戲，反倒成了當紅的電視喜劇明星，今昔對比讓孫婆婆觸景傷情，又聯想
起梁家班當年的往事：

孫婆婆：修國，你演電視短劇好看、好笑，我每個禮拜天晚上八點
　　　　都會準時收看。

青年修國：那上禮拜《綜藝100》妳一定看了！我演一個總經理——
　　　　大家好！我是李修國，修理皮鞋的修——耍寶的。

△二人笑到無言。停頓。

孫婆婆：李老闆，我在香港的一個老姊妹，給我捎封信呀！他在信
　　　　上寫得清清楚楚！（掏出衛生紙交給修國）梁喜奎梁老闆
　　　　跟他的小女兒丫頭去年在萊陽街頭給活活餓死了！你看信
　　　　上寫的……

青年修國：我知道……爸！這是什麼信?!一個字都沒有?!

李父：哎呀！二大媽，妳拿錯了，這是衛生紙。

孫婆婆：怎麼會是衛生紙?!真的是衛生紙……大概是把那封信放在
　　　　家裡，現在記性不行了！李老闆，把梁家班的故事寫成劇
　　　　本的事兒，你跟兒子說過了吧?!

李父：說哩！他不寫，他說梁家班的故事不好笑！不寫！

孫婆婆：……要好笑很容易嘛！可笑過之後得留下些什麼不是！

……想起來就難過……一大家子人，全沒了……當初活

著，吵的吵、爭的爭。到頭來就剩下我一個人……

「孫婆婆來訪」事件經由S5和S8的鋪陳之後，已為「孫婆婆」建立起強烈的符號意義，孫婆婆（二大媽）象徵著梁家班的舊時代，也連結起中華商場回憶中的父親。隨著情節的堆疊，故事邁向尾聲，「孫婆婆來訪」此事件不能無疾而終，應該要「炸開」來收尾。於是我利用李修國率領風屏劇團呈現《打漁殺家》水底打鬥的高潮場面時，出現了這樣的調度：

△觀眾席一隅燈光亮起。

△投影字幕：「現年七十二歲的二大媽 出現在觀眾席中」

每每在這張字幕打出的同時，演出現場的觀眾就會把目光投向燈光照射處，觀望是否二大媽真的現身了，真假虛實之間的界線在此刻模糊了，鏡框被打破了。最後我安排了孫婆婆真的上場，還帶來當年一直沒有交到李師傅手上的那雙小梅老闆的彩鞋（引用劇本段落參考導演課第二堂第三節〈象徵與意象的運用〉），當觀眾都信以為真，以為所有的遺憾就此圓滿時，修國才說出：

我一直希望梁家班公演的時候，孫婆婆會坐在台下看戲，可是，1983年3月，在我父親過世前兩個月，孫婆婆在我家說梁家班的那些往事，自從那一天之後，我再也沒見過孫婆婆了。

原來剛剛一切都是修國在腦中的幻想，最後回到現實，佑珊說：

我昨天說的是氣話，你不會真的解散風屏劇團吧?!

故事就在此收尾，留下無限的懸念。這就是所謂的「重量→炸開」。

事件的拆解與重組

事件選擇後之拆解與重組可以用這個表格來理解：

事件		段落
主要事件	A	A1、A2、A3、A4、A5、A6（炸開）
次要事件	B	B1、B2、B3、B4（炸開）
	C	C1、C2、C3（炸開）
隱喻事件	D	D1、D2

本劇共有十五個事件（十五個抽屜）

S1＝A1＋B1＋C1＋D1 → 4個事件

S2＝A2＋C2 → 2個事件

S3＝A3+B2+D2 → 3個事件

S4＝A4+B3+C3 → 3個事件

（其餘場次類推）

例如《京戲啟示錄》裡：主要事件A「梁家班面臨傳統京戲式微的困境，最終解散」、次要事件為B「小猴與大妞私奔」、C「梁老闆與次媳偷情」、D「李師傅為梁家班做戲鞋」、E「風屏劇團人事糾紛」、F「修國在中華商場的成長回憶」。

S1＝A1 「二大媽與三媽為了京戲改革而爭吵」

B1 「小猴和大妞飲酒徹夜不歸被梁老闆責罰」

C1 「次媳找梁老闆對詞」

D1 「李師傅送來了新做的戲鞋」

E1 「樊耀光假戲真做打許昂柏」、

S2＝A2 「魯青茶園趙夫人不按時間給戲金，大鬧後台」

C2 「二大媽撞見次媳與梁老闆擁抱」

E2 「剛德灌醉鄭云凱」

S3＝F1 「父親要修國去劇校學唱戲」

S4＝A3 「京戲改革成樣板戲，朱豪陸唱《智取威虎山》」

E3 「小涵和喬喬分別都想向團長李修國辭演」

E4 「剛德和梅詩亂編了一套歌仔戲版的《打漁殺家》」

S5＝F2 「修國回憶起孫婆婆來訪」

結語：利用圖表來思考

我是典型的摩羯座A型，喜歡做計畫，自己會發明很多的表格。我對創作者有個良心的建議，靈感是不可捉摸的，**當腦子一片混沌時，繪製圖表來思考問題，很多時候困惑就會迎刃而解了。**

記得，事件就是抽屜，可替換、可抽換、可無序，一切以情節為需求為主，佈局時還得考量人物關係的演變，你還可以用積木形狀的概念來置換抽屜，抽屜內容與積木組合決定文本的圖形：

圓形——因果型的事件編排

分離型——多見於古今時空穿梭、跳躍、或多重情境變換的文本

樓層型——多見於時空交融、事件互相指涉、尤其是戲中戲文本，例
《京戲啟示錄》：

　　一個好的劇本，在事件編排上，應該要質量並重，才會有層次感。但
不管是「質量→炸開」還是「重量→炸開」，炸開的事件段落，就是為作者
藉角色之口抒情，或言理念思想最好的機會。

角色創造

前言：建立角色資料庫

我常這麼形容我自己，我是摩羯座Ａ型，摩羯座喜歡做計畫，作息規律，開車走同樣的路線，吃飯去固定的餐廳；Ａ型的人比較保守、悲觀，凡事先做好失敗的心理準備……

一般人常用星座來定義人的行為，例如：風象星座的水瓶愛好自由、水象星座的雙魚喜歡浪漫……等。我對星座沒有特別迷信，但卻常用星座來將朋友歸類，這完全是為了方便記憶與整理。

人物選擇與塑造來自於對生活經驗與生命經驗的觀察。身為編劇，你腦袋裡最好有個資料庫，把身邊形形色色的人分類收藏進你的腦海。你不一定要用星座，但是要有一套自己的整理法則，這個資料庫越大，你創作的時候人物的形象就越豐富飽滿。我過往的寫作習慣用「套人」的方式，今天要寫一個害羞、拘謹的男人，我就會從資料庫挑選幾個相似的人物，例如鄰居的小孩、當兵的同袍、大樓的管理員……等，接著腦中浮現出該人物的臉孔，把他套入角色，讓該人物代替角色講話。

角色的創作另可參考表演課的概論第一堂〈角色分析〉，以及第二堂〈角色目標與態度表達〉，裡面有些概念是互通的，例如「類型」與「典型」的認知與重塑、「二千三百萬加一」等。

第一節　角色的目標與障礙

「衝突」是戲劇最基本的元素，所謂的「戲劇性」，就是「衝突性」。你若希望筆下的角色能吸引觀眾的注意，你就得給角色一個明確的目標，讓我們知道他要去哪裡。

被開罰單、皮包沒有帶、手機沒電，這些經驗你我都發生過，但這不過是生活中的偶發事件，談不上什麼戲劇性。如果今天你趕著要去機場接女友，一路飆車，結果被警察攔下開罰單，這時你恰巧沒帶皮包，身上沒有任

何證件，眼看要遲到了，手機卻剛好沒電，聯絡不上女友……這樣的窘境就有戲劇性了吧?!

　　角色沒有目標就沒有障礙，沒有障礙就沒有衝突，沒有衝突就沒有「戲味」了。身為編劇，除了少數功能性的角色之外，你應該讓筆下每個人物都有自己的目標（詳參表演課第二堂）：

1・大目標：貫穿全劇的角色行動，劇中角色在關鍵事件後，發願實現的目標。
2・中目標：貫穿整個場次的角色行動。
3・小目標：貫穿角色每一刻、當下的行動。

　　觀眾希望從角色身上看到的，不是無波無浪的平淡生活，而是角色在遭遇障礙時，面對問題的態度為何？他是怎麼解決這個問題？身為編劇的你，記得給角色一個艱困的環境、一個強勁的對手，處境越艱難，觀眾對角色的期待就越高。總之，讓角色不斷地被考驗，甚至讓他被擊垮，但記得要讓他站起來，繼續朝他的目標前進，迎接下一個挑戰。

　　目標遇上障礙，必然會有「轉折」，身為編劇你絕對不能放過這個大好時機，仔細地去描寫角色的行為，從事件突顯角色性格。以下舉《京戲啟示錄》的二大媽為例，我設定她貫穿全劇的大目標為：「我要幫喜奎（梁老闆）挽回梁家班的頹勢」，在S2〈情網〉中，我設定二大媽的角色中目標為「我要說服喜奎用現代劇場的手法來改革京戲」。目標設定後，障礙重重，我在這場戲裡安排了三個事件，分別是「檢場人偷看三媳餵奶」、「二大媽撞見梁老闆偷情」、「魯青茶園趙夫人扣戲金」，請大家仔細從以下二大媽的對白和行動中，觀察她是如何轉折，並從她的行為去研判她的性格：

△景：魯青茶園後台。上舞台深處有一道黑紗分隔茶園的戲台前後。
△人：參子（飾法海）、長女（飾青兒）、徒弟（飾許仙）、參媳（飾倚
　　　哥）、二媽、次子（飾蕭恩）、次媳（飾寶釧）、次女（飾蕭桂英）、
　　　包頭、葉師傅、檢場、三媽、梁老板、趙夫人、趙掌櫃、李修國。
△SE：京劇文場樂。
△投影字幕：「梁家班」、「第二場—情網」
△燈光漸亮。
△葉師傅坐在一角、次媳走身段、包頭替次女梳妝、次子梳妝鏡前
　　　裝扮、參子與長女套招、徒弟一旁指導。眾人七嘴八舌、音量漸

低。參媳抱著嬰兒，自外上。

△梳妝鏡框，降下。

△SE：嬰兒哭聲。

參媳：大海！你抱抱英英吧！他跟著我老哭個不停。

參子：他肚子餓了，妳給他餵奶嘛！我得上台啦！

△參媳在一角，餵奶。

徒弟：小師哥別讓大師姊太累，鷂子翻身、臥魚少一點吧！

參子：開打就這麼回事，你敢偷工減料，當心又挨師父一頓排頭。

△二媽，上。

二媽：九成座、九成座，大家卯著點啊！好消息啊！打濟南來了個老戲
　　　迷，喜歡咱們梁家班，包了一份賞金，特別交代給倩玉丫頭，喜
　　　上加喜呀！

△二媽把賞金交給丫頭

△檢場提著個大茶壺，自外上。

△茶園後台懸吊景，下。

△以下角色語言部分重疊

檢場：開水滾燙，讓出條道兒來啊！

次子：大川！桌面上瞧見那個小壺空了就添點啊?！

二媽：大海！這兒亂得慌，你們去後院對招嘛！

長女：二大媽，一會兒就開鑼啦！

二媽：葉師傅！準備開鑼啦！

△葉師傅應聲，下。

△檢場至參媳旁添水。

徒弟：大川叔！你幹什麼？

二媽：嚷嚷什麼？小猴兒，什麼事?！

徒弟：大川叔偷看小雲餵奶！

檢場：我幫小雲添水，沒偷看哪！

參媳：二大媽！妳得替我拿主意，每回我給孩子餵奶，他這老色鬼
　　　逮著機會就往我這兒蹭！

檢場：天地良心，我沒那個邪念頭！

參媳：二大媽！

二媽：誰要妳在這兒餵奶！

參媳：難道是我不對?!我不要做人了！

△參媳將嬰兒交給次媳，誤拿法海手上的竹杖，下。次女追參媳，亦下。

二媽：這會兒鬧什麼?!別理他，讓他哭一會兒。

△二媽，下。包頭，下。

參子：我去看看——

徒弟：小師哥！開戲哩！

△徒弟、長女、參子，下（上戲台）。

次子：大川！上台檢場去！

檢場：不幹了！——太侮辱人了！

次子：大川叔！沒人說你是那種人，別往心裡走！幹活兒、幹活兒！

△檢場搬一桌兩椅，下（上戲台）。

次媳：連英！你看這孩子長得多像大海呀?!跟他爹一個模樣！

次子：什麼時候也幫我生一個。

次媳：我還在吃中藥調身體。

次子：調到什麼時候？老是不讓我碰妳！

次媳：成天老想碰啊碰的！你就不能多體諒體諒我身子不舒服嗎？

次子：（唱）聽一言不由我七竅冒火。

△三媽，上。

三媽：好！今兒個嗓子真在家！

次子、次媳：（同時）三媽！

三媽：哎！我出來溜溜！還順利吧?!

次子：沒事兒！倒是三媽您別太勞動，裡場、外場您都別操心，有
　　　二大媽就行了。

次媳：三媽！這雙彩鞋是李師傅要送給小梅老闆的。

三媽：（拿彩鞋）小梅老闆明天就到，可惜不上台。

次子：三媽！您真有本事，能請到四小名旦小梅老闆給咱們梁家班
　　　下指導棋！

△次媳將嬰兒交給次子。

三媽：當初我們坐科，我小他一輩兒。這回為了倩玉丫頭，能請來
　　　這位名師指點，說動他來真是不容易，這份情算我欠的！

△梁老闆，上。

次子、次媳：（同時）爹！

三媽：回來啦！他們怎麼說?!沒刁難你吧?!

梁老闆：沒事！我是真的沒有大娘他們的消息。風箏斷了線，我這抓了線頭，風箏往哪兒飛，我哪知道?!分明是刁難我們小老百姓！

次子：是啊，咱們小老百姓為的不就是討口飯吃，過日子嘛！

三媽：喜奎、喜奎！孩子在踢我！

次子：三媽！您回屋裡歇著吧！

梁老闆：去歇著吧！連英場上盯著點兒！

次子：是，爹。

△二媽、次子，下。

次媳：真沒事兒吧?!

梁老闆：沒事兒?!你聽中國人說話真是委屈呀！明明就是這個社會一團糟，每個人都還得為生活奔波、勞心勞力。我這兒拉走唱、攜家帶眷的，擔心哪個沒穿暖？哪個餓著了?!我慮、惶恐、茫然，我還是口是心非嘴裡老掛著沒事兒、沒事兒！

△次媳從梁老闆背後抱著他。

梁老闆：幹什麼妳？不怕給人瞧見了?!

次媳：咱們別再唱戲了，你把戲班子散了，帶著我走！

梁老闆：荒唐！我真是越活越荒唐！妳是我兒媳婦！我說我們倆是怎麼開始的?!

次媳：都已經走到這兒了，你問怎麼開始的？

梁老闆：唉！就此打住吧！從這一刻開始，恢復原來的關係、身分就當什麼也沒發生過！

△二媽，上。

次媳：我已經陷得那麼深了！任誰揭穿我都不怕！你可別告訴我，你對我用的情都是虛假的?!

梁老闆：別哭了——妳那模樣教人看了心疼！

△梁老闆擁抱著次媳

二媽：唉唷！我說你們唱的是哪一齣戲呀?!

梁老闆：沒事兒！

二媽：（關上拉門）我說老爺子，您最近真是清心寡慾啊?!三媽就快生了，您不碰她還說得過去！我是您二房，您也碰。這會兒讓我撞見了，您看這話兒我得怎麼傳?!怎麼哪?!

梁老闆：妳都撞見什麼了?!二大媽，別瞎說！

△梁老闆與次媳同時欲拿帽子，兩人尷尬，梁老闆，下。

次媳：二大媽，您別誤會！我跟連英又鬧彆扭！

二媽：是嗎?!

次媳：爹要我多忍著點！

二媽：是這麼回事嗎?!妳可別想矇我（捏次媳）！別哭！沒錯，咱
　　　梁家班是妳爹當家作主，可妳是我們梁家，明媒正娶的
　　　媳婦，妳可別失了身分，壞了梁家班的規矩，讓妳爹沒法
　　　子抬起頭來做人！

△趙夫人、趙掌櫃，上。

趙夫人：二大媽！您在這兒哪！我在前場找您半天兒了。

二媽：趙夫人。

次媳：謝謝二大媽。

二媽：沒事兒、沒事兒、沒事兒。

△次媳，下。

二媽：趙夫人！早先我們說好了是一個星期包銀的，您給工錢的
　　　規矩不能每天改。

趙掌櫃：是嘛，照規矩來！講好上戲前訂金一半，開戲第三天另一
　　　半付清──

趙夫人：茶園歸我管事，還是歸你管事？

趙掌櫃：歸妳管事兒！

趙夫人：二大媽！梁家班跟咱魯青茶園合作這麼多年，都不算是外
　　　人了，我說兩句不中聽的話，您別往心裡頭擱──

趙掌櫃：就當我老婆──

趙夫人：就當我──

趙掌櫃：放兩個屁──

趙夫人：哎，我說我放屁──我說話，你放什麼屁?!

趙掌櫃：妳放屁我不說話！

趙夫人：討厭！你滾開！我是說──二大媽，去年抗戰剛勝利到現
　　　在全國百廢待舉，你們梨園行現在正是百家爭鳴、百花齊
　　　放的時代，有本事的──

趙掌櫃：不管怎麼說，三天兩頭我也在茶園裡忙上忙下──

△檢場帶一桌兩椅，上。

趙夫人：你忙什麼?!——你是忙茶園還是忙妓院？

在以上的劇本段落中，我們可分從「檢場偷看三媳餵奶」、「二大媽撞見梁老闆偷情」、「魯青茶園趙夫人扣戲金」三個事件中，發現二大媽其實是梁家班真正在處理事情、調解糾紛的人，為了維繫這一大家子，對外，她得向趙夫人鞠躬哈腰，面對冷嘲熱諷不能吭聲；對內，她得要扮起黑臉，平息紛爭，甚至語帶恐嚇地警告出軌的梁老闆與次媳。

二大媽是個強悍堅毅，能伸能屈，領導力和公關能力都很強的角色，當然這和我設定她過去是妓女的背景有關。

第二節　角色的背景建構

生活中的我們在不同領域，扮演了不同角色，我們會隨著遭遇對象的不同，切換我們的態度。因此要認識一個人，不能單從他的工作表現來下定論，我們還得看他對家庭的態度、對情人的態度、對朋友的態度……等，各個面向綜合起來，才是一個完整的人。

「家」是一個人成長的關鍵，不管你今天寫的角色是一個瘋狂的縱火犯、一個汲汲營營的小職員、還是一個被劈腿的失戀少女——給他（她）一個家。雖然劇本不一定會提及角色的家庭狀況，但你一定要做好角色設定，你得比演員和導演還要清楚，劇中的縱火犯在成長過程發生了什麼事，導致他走上歹路？他有父母嗎？他的父母對他的態度是什麼？他有妻子嗎？妻子愛不愛他？妻子知不知道他是個縱火犯？

為你劇本裡的每個角色寫一個小傳，給他一個故事，讓他經歷過一些事件，讓他在舉手投足間每個小習慣的背後都有原因——讓他在故事開始之前就已經活著了。

第三節　角色性格與語言

語言是角色表達內心想法的工具，是人與人之間溝通的橋樑。角色的語言應該符合角色的性格。

在寫對白之前，我建議各位先清楚設定角色的背景（教育背景、成長背

景、社會背景），才知道他會使用什麼樣的詞彙？他使用語言的策略為何？他該如何表達他的「隱密的要求」？他講話習慣充滿理性與邏輯，還是具備感性與現場傳染力？還是經常神經兮兮，使用「非理性」的情緒來抱怨他的憤怒？

接著，你可依照角色背景去設定他們講話的「腔、調、韻」，最好你腦海中能浮現相似的人，將之形象套用在角色身上，這樣在表現角色的口氣時，會比較精準。你也可以為角色設定「口頭禪」，讓他在每次聽完別人陳述事情的第一時間就會說「真的假的?!」或是讓他在每次開口講話之前，一定會先說一句「你知道嗎？」然後才接著說他想說的事。口頭禪表示階段性的生活態度，顯現你對生活的認知，或是對生活的某些困惑不滿。

第四節　角色立體化

由史蒂芬・史匹柏（Steven Allen Spielberg）執導的《ＥＴ》是影史上經典的科幻片，這部電影之所以受到大家的喜歡，除了特效場景之外，很重要的一部分是主角ＥＴ形象的刻劃。

故事一開始，ＥＴ出現便引發許多的趣事，例如ＥＴ喝啤酒醉倒了、孩子們在萬聖節，帶著ＥＴ上街……等，諸多事件的堆疊，讓ＥＴ可愛逗趣的形象深植人心，因此當ＥＴ最後要離開地球的時候，觀眾都不禁落淚了——不就是個外星人嗎？

到底編劇是怎麼做到的？——角色立體。

我自己在多年的創作旅程中，慢慢摸索出一個道理：「先喜後悲」，我將之稱為「ＥＴ原理」。很多人在處理角色時，面向都過於單一，角色不是從頭悲到底、從頭憤怒到底，就是太過一本正經，或是老是嬉皮笑臉，惟恐開口講話觀眾沒有笑。一個吸引人的角色，應該融合「生旦淨丑」各種面向。

或許因為我是喜劇演員出身，我試著讓劇中每個角色都有「喜劇的機會」，讓劇中人在不同的情境之下，成為了丑角。這樣的處理有幾個好處：一來，人不是完美的，當角色在舞台上犯錯，會讓他更像一個人；二來，觀眾容易喜愛具備喜劇色彩的角色，當這個角色獲得觀眾的認同，接下來他的一舉一動，就會牽引觀眾的情緒，就像ＥＴ一樣。有一部義大利電影《美麗人生》就是「ＥＴ原理」的好例證，這部電影敘述一個猶太人和他的兒子被抓到集中營去，他不想讓兒子知道這個殘酷的事實，於是以玩遊戲的方式要兒子在營區裡躲起來，不能被別人發現。一開始電影先建構這個猶太人的喜

劇形象，從他求婚的方式，到進入營區欺騙兒子玩一個捉迷藏的遊戲等，他的言行總是讓人覺得有意思，一直到他要被槍決前，還踢正步，故做精神抖擻地走過兒子面前，許多觀眾看到這一幕都哭了。

我自己在處理《西出陽關》老齊這個角色時，也是使用「先喜後悲」的創作概念，上半場老齊每次出現都伴有喜劇的色彩，例如第一次和惠敏見面時，便同手同腳踢正步。或S5劉將軍要嫁女兒，全家手忙腳亂時，老齊數次突兀地打斷眾人，追問剪刀的下落，並指出劉將軍的兒子拿錯袋子，製造笑點。

我先讓老齊在觀眾心中建立起可愛的形象，同時刻劃他在其他面向的特點，例如對國民黨忠心耿直、為了惠敏守貞四十年……等，當老齊的形象夠立體鮮明，最後在他病逝時，自然會引發觀眾的許多不捨與感慨。

編按

「側寫」是另一個讓角色立體的好方式，簡單地說，就是展現角色不同的生活領域。如果故事主要的情節是敘述職場的人事鬥爭，試著在某一場戲，讓你的角色遭逢感情巨變；如果故事的主要情節是妻子出軌，讓劇中的丈夫在某場戲接到一通被老闆解雇的電話。

結語：人是戲劇的靈魂

身為編劇，在塑造角色時，你遲早會遇到角色形象模糊或偏離初始設定的時候——你或許隱約知道角色的輪廓，但不知道這個角色具體應該長什麼樣？他是怎麼樣想事情的？他是怎麼樣說話的？或甚至是劇本寫到最後，角色的性格彷彿前後不一，這時你得思考以下幾點：

1. 角色對時間的看法
2. 角色對空間的記憶
3. 角色對情感的態度
4. 角色對生命的期許
5. 角色對人性的認知

這五個問題想清楚了，你腦中角色的形象就會慢慢鮮明了。不管情節怎麼設定，事件怎麼安排，都是為了突顯「人性的價值」。因為人才是戲劇的靈魂。

敘事時空與場景選擇

前言：腦中帶著畫面寫劇本

由於我的創作模式是編導合一，當劇本的場次結構表規劃完成，我認為劇本已經在我腦海裡寫完了，剩下的只是把對白寫出來；當我的劇本寫完的同時，我認為我的導演調度已經在我的腦海裡完成了，接下來只是進到排練場和演員一起完成角色的情緒和舞台上的構圖。

劇作家和小說家最大的不同是，小說家完成文本，就完成了創作；劇作家完成了文本，只是完成創作的一部分，還得透過導演的詮釋，把平面的文字變成立體的畫面，呈現到觀眾眼前。一位優秀的劇作家，在創作時會腦中帶著畫面寫劇本，設想演出可能的流動畫面。**當你的腦中有畫面，就代表你寫出來的東西比較有被執行的可能**；反之，一個沒有經驗的編劇，過度天馬行空的想像，劇中的畫面難以呈現，這時劇本就容易遭到冷落或被導演放棄。

第一節　舞台時空美學

傳統物理的概念而言，真實的世界裡，時間和空間是不能分割的，時間有順序，時間是不可逆的箭頭，我們不能回到過去，也不能跳到兩天後的未來；我們也不可能在同一秒鐘，同時身處在兩個空間。但戲劇是人生片段的剪輯與濃縮，我們可以在兩到三個小時的演出中，看見角色的一生。

故事最主要的元素是「人」，而敘事的主要元素是「時間」和「空間」。**所謂的敘事結構，就是時間和空間的排列組合**。以下是幾種不同的敘事時空美學：

1・單一時間　單一空間
2・單一時間　數重空間
3・數重時間　單一空間
4・數重空間　數重時間
5・無時間　無空間

6‧無時間　數重空間

7‧數重時間　無空間

　　以上詳細說明可參照導演課第三堂〈場面調度——時空觀〉。時間和空間組合的形式很多，可以壓縮，可以延展，可以拼貼，可以無序跳躍，但我建議「先有結構，方能解構」——把完整的故事「順著時間序」，將情節線一條一條理清楚，讓自己先知道每個事件之間的因果關係，然後再重新拼貼，組合成新的語彙。以下舉《我妹妹》為範例：

（節錄自2003年《我妹妹》演出說明書）
《我妹妹》本事【文／張文樑】

　　侯世春曾經有過好幾管馬子，其中讓他最難忘的是小琪。世春總是到小琪的房間，跟她玩到天亮。每次完事後，世春總跟小琪提起關於妹妹的過往。直到有天小琪忍受不了了，大罵世春愛上了自己的妹妹！

　　世春和妹妹的年齡相差八歲，他們的童年在爺爺、奶奶還有一群眷村長輩們的圍繞之下，曾經過得非常溫馨。直到某天，父親認識了一個女畫家。

　　從父親認識一個女畫家開始，世春家裡就越來越不對勁，母親也越來越不開心。妹妹開始注意到沉默的母親更加沉默，開始不停洗手，重複擦拭家具，精神無法集中……妹妹只能哀傷無助地看著母親。

　　世春更撞見父親用他自以為是的學問，一步一步逼著母親，要母親承認自己精神失常。父母離婚後，母親的狀況越來越不穩定，而父親乾脆跟女畫家同居，再也不回家了！

　　眷村一直傳來將要拆遷的消息，妹妹跟世春曾想把奶奶的食譜用Ｖ8拍攝記錄下來，作為紀念。時光流逝，村子裡老人們一個一個離開了人世。打麻將的人都湊不齊了，奶奶便開始打電動麻將，爺爺也越發寂寞。面臨搬遷，母親的精神狀況更加嚴重，世春跟妹妹決定——要給逍遙在外的父親一點教訓！

　　妹妹跟世春來到父親的畫展會場，將他逼瘋母親的事實昭告天下！讓所有人知道，也讓他的父親親耳聽到——他的一對兒女多麼恨這個父親。

　　多年以後，父親老了、痴呆了，對於往事一樁也記不得。卻開始想起他成長的眷村，想起年邁的父母、村子裡老人們的麻將聲，還有默默為自

己剪報的妻子。荒蕪一片的眷村舊址，父親看見了過去的人們——爺爺、奶奶、老孟、陳大夫，再次遊走在眷村內。往日情景歷歷在目。痴呆的父親也見到了他一輩子最虧欠的一個女人，他的妻子。

妹妹用Ｖ８記錄了父親面龐的歲月刻痕，還有那一片拆掉的荒蕪。可以拆散的是那些眷村，拆不散的是那些浮於荒蕪之上的——人、情、事、故。

<div align="center">（節錄自2003年《我妹妹》演出說明書）</div>

《我妹妹》故事還原【文／蕭淑玫】

舞台上《我妹妹》的故事未依時間序排列，劇本是以倒敘、回憶、多重時空的語言呈現。以下將依時間、場景序列還原劇情原貌，便於讓您更加了解故事的來龍去脈。

1964年5月　地點：陽明山
〔註／原劇本 S13小妹Ⅱ〕

侯媽媽二十四歲時帶了一架新買的佳能相機到陽明山拍櫻花，卻目睹了一輛遊覽車翻入山崖，那輛遊覽車一共塞了九十一個去遠足的小學生和五個大人。兩捲底片只照了兩張櫻花，其餘全是扭曲的金屬、玻璃與變形燒焦的屍體。一個小時之後，侯媽媽認識了擔任報社記者的侯爸爸。

1973年4月　地點：侯家
〔註／原劇本 S1 動手術Ⅰ〕

侯世春八歲，倒楣地得了德國麻疹，之後轉成肺炎。怕影響即將生產的侯媽媽，只得待在眷村裡養病。侯奶奶無微不至地照顧世春，希望世春好好養病，迎接妹妹的誕生。4月14日，侯家小女兒——侯君欣誕生了……

1976年2月1日04：30pm　地點：侯家
〔註／原劇本 S2 王八蛋〕

1976年的大年初一，街坊鄰居聚在侯家打麻將，熱鬧烘烘。媽媽在廚房洗洗擦擦好不忙碌。此起彼落的喧鬧聲、加上超大音量的電視聲音，讓爸爸費了好大的勁，才在一片嘈雜中，告知媽媽他新認識的精神科醫師

陳大夫在電話裡向她拜年。一會爸爸要媽媽帶著妹妹一同去向報社總編家拜年，世春央求媽媽要一起去，而爸爸卻充耳不聞。只帶著媽媽、妹妹出門拜年。十一歲的世春一氣之下，隨口說出他人生中第一句罵人的髒話：「爸是王八蛋！」桌上打麻將的牌友引起一陣騷動，繼而引發爺爺、奶奶對「王八蛋」由來的論戰：奶奶覺得王八蛋是妓院的妓女和拉皮條的男人生的私生子，而爺爺則認為海裡的公龜和母龜生的蛋才是王八蛋。配了種的公龜跑了，母龜讓不明就裡的另一隻公龜幫忙孵蛋，所以幫忙的公龜太窩囊、母龜就像妓女，王八蛋講的則是雜種！奶奶對於爺爺的論調十分生氣，並且覺得爺爺污衊了克盡職守、養兒育女的母龜，以及講義氣來幫忙的公龜，況且蛋裡的小王八是之前跑掉的公龜，一點都不雜！奶奶火氣越來越大，爺爺一見苗頭不對，連忙將過錯推給引發爭執的小世春。後來儘管爺爺投降示好，怎奈奶奶依舊無法消氣。這一天，為了小世春的一句「王八蛋」，侯家的晚餐沒了著落！

1976年9月10日05：30pm 地點：侯家

〔註／原劇本 S4 外遇〕

　　剛跑完新聞的侯爸爸，邀請陳大夫來家裡用餐。因為侯爸爸近來迷上「佛洛依德」，他突然對人類腦中潛意識的活動產生莫大的興趣。從不買畫的侯爸爸，在用餐前展示近來購買的一個女畫家的一幅抽象畫，請陳大夫欣賞。陳大夫站在畫前，對侯爸爸作心理分析：侯爸爸是在強烈的慾望燃燒下購買了這幅畫，而且爸爸的內心呈現征服、佔有的慾望。燒飯的奶奶卻不留意地放了一個屁，侯奶奶連聲道歉。媽媽與妹妹兩人穿著母女裝從屋外走進，媽媽帶著歡喜的語氣說著妹妹可愛的行徑。此時，已經上小學的侯世春被雨淋濕地從屋外奔入，奶奶、媽媽、爸爸七嘴八舌地詢問為何不穿雨衣，媽媽篤定有幫世春帶雨衣，而世春卻說雨衣被同學呂勇樹偷走。結果，奶奶在電視櫃上發現雨衣。侯爸爸此時意有所指地說了一句：「你們母子倆誰有問題？」侯媽媽體內的某種情緒逐漸地被挑起；旋即爺爺吆喝大家用餐。餐桌上大家聽著侯爸爸講了一個「戀母弒父」的故事，而侯媽媽沒有加入，在客廳裡專注地尋找不知名的東西。這頓晚餐在奶奶又放了一個臭屁後，宣告結束。因為沒有人願意再待在餐桌上，享受「特別的」晚餐氣味。從這天晚上開始，侯家的生活以一種無法察覺的變化速度，逐漸轉往詭譎的氛圍。

1980年6月6日04：30pm　地點：校園

〔註／原劇本 S5 家教、S7 永遠 I〕

　　時光荏苒，轉眼世春已經是十五歲的少年。苦澀的青春期，除了課業外，性，這檔事，佔據了青春期男生大部分的腦容量。同班同學呂勇樹以他不知從何處蒐集來的性偏方，成為侯世春性方面的啟蒙者。包括如何確定他的家教老師是不是處女、以及數種食物混合打成汁的祖傳壯陽秘方、還有蒜燒大頭鰱魚的壯陽食譜等，都成為侯世春奉為圭臬的性知識。

1980年12月23日08：30pm　地點：侯家

〔註解／原劇本 S5 家教〕

　　1980年，七歲的侯君欣開始上小學。但是她卻成為班上「異端」的小學生，她在學校裡散佈胡思亂想的鬼怪故事，影響同班小朋友上學情緒，讓導師非常傷腦筋地進行家庭電話訪問。正處於對於「——的相反」十分著迷的妹妹，還理直氣壯、炫耀式地發表一些亂七八糟的關於「——的相反」的例子，讓媽媽告訴妹妹「——的相反」觀念的呂勇樹是侯世春交的壞同學。從書房走出來的世春卻被奶奶一把叫住，詢問床單上的污漬是什麼東西造成的。世春尷尬地隨口胡謅了「醬油」這個答案，便一溜煙地回到書房。面對他人生中第一個暗戀的女人——他的家教老師。他焦急地想了解：家教陳佩芬老師到底是不是處女？正當他回憶著呂勇樹的教導時，妹妹隨即進來書房，如影隨形地在家教老師身邊打轉。最後，他得到兩個結論……妹妹和他暗戀上同一個女人…而家教老師的鼻子……是裂開的。

1981年1月31日01：30pm　地點：侯家

〔註／原劇本 S8 初戀〕

　　隨著妹妹成長，七歲的她喜歡上的人也各式各樣。大年初五的那天，她把壓歲錢交給媽媽，歡喜而慎重地要媽媽幫她把錢存起來，當作以後要嫁給爺爺的嫁妝，妹妹小小的心靈充滿了對爺爺的愛慕。當她宣告她生命中重要的決定時，換來的卻是全家的哄堂大笑！這種反應讓妹妹非常氣憤地把壓歲錢撕掉了。爺爺見狀趕快圓場，嘗試說些道理讓妹妹理解他無法娶她的事實，妹妹羞憤地拒絕爺爺的安撫！爸爸此時從房中走出來，手上拿著僅剩一張底片的相機要幫大家拍照。媽媽一見到相機，記憶深處的恐

懼隨之襲來，不知情的家人繼續鼓吹媽媽拍照。最後爸爸一聲令下，媽媽只好站定拍照。但就在媽媽抬眼面對鏡頭的剎那，媽媽腦中顯現的竟是那輛翻落山崖遊覽車上的一張張死傷臉孔。壓抑不住驚恐的媽媽，上前將相機摔在地上，狂奔回房，留下不知所措、驚訝的家人……

1983年2月28日05：30pm　地點：侯家
〔註／原劇本 S12 治療〕

　　不知道從什麼時候開始，世春觀察到每週四侯爸爸休假的那天，侯媽媽和侯爸爸會一起關在臥室裡，像是討論什麼事情般的神秘。媽媽的行為狀態，也隨著「臥室密談」次數的增加，漸漸改變。這種改變是不被輕易發覺的，孩子們只覺得侯媽媽越來越愛乾淨，東西都要擦上好幾遍，洗手變成侯媽媽每天都要進行幾百次的一種儀式。你若多注意她兩眼，轉眼間又正常得好像剛剛的事都不曾發生！

　　這天，世春與十三歲的妹妹終於忍不住躲在臥室外偷看……臥室裡，侯爸爸面對侯媽媽，用一種不著痕跡卻企圖征服、指使、催眠的語態，挖掘侯媽媽的恐懼、混亂侯媽媽的思緒。運用不斷地、一點一滴、疲勞轟炸的方式，逐步進攻侯媽媽的心房。媽媽長期在語言暴力的脅迫下，精神恍惚，心魂不定，只能用一種不自覺地不斷搖頭的方式，作為面對爸爸冷酷逼迫的最後抵抗。侯爸爸似乎要侯媽媽發自內心地承認一件事……侯媽媽始終沒有鬆口！臥室外的世春和妹妹彷彿意識到，侯爸爸長期以來正在對侯媽媽進行一項陰謀的計畫。

　　某天，又是週四。街坊們正在客廳為著一張裸體海報瞎起鬨，侯爸爸柔聲地將躲在閣樓裡的侯媽媽叫進臥房裡，再次進行「臥室密談」。臥室外人聲鼎沸、愉悅地打著麻將，屋裡的一角卻正在進行一次又一次的精神迫害，最後，侯爸爸還是得到了他要的答案——侯媽媽終於承認……她的精神狀況有很嚴重的問題！

1984年2月4日02：30pm　地點：侯家
〔註／原劇本 S6 女畫家、S8 初戀〕

　　自從侯媽媽承認侯爸爸要她承認的事情後，侯爸爸對侯媽媽的態度變得越來越冷酷。這天，侯爸爸因為一位陳姓女畫家來家裡送畫，兩人在院子裡說話。爺爺在客廳和老孟討論要遷村改建的事，而媽媽心不在焉地調停兄妹

間的爭吵，眼光卻飄向院子裡的兩人。那天之後的兩天，世春在浴室撞見妹妹穿著睡衣曲線畢露的模樣，臉紅心跳又尷尬。十四歲的妹妹問了一句他不願正視的問題：「爸爸是不是有外遇了？」哥哥回答：「干妳屁事？」

1984年3月30日06：55pm　地點：侯家
〔註／原劇本 S11 新聞〕

　　侯家一如往常般熱鬧，整個黃昏喧鬧聲不斷。直到憲兵進來揚言抓賭，卻被一屋子老少追打出門。侯媽媽忙著清理善後，卻聽見電視新聞快報一件不幸的螢橋小學童被潑灑硫酸的新聞事件；多年前遊覽車翻覆的意外事件，瞬間又被喚回侯媽媽腦中。一張張亡靈的表情，向侯媽媽逼近，電視上繼續播報著遭受硫酸侵害的傷亡名單。她只能不停地搖頭、不停地洗手，希望可以甩掉、可以洗掉她腦中怵目驚心、無間地獄的慘烈景象。十四歲的妹妹眼見一切發生，卻不知母親為何會變成如此模樣，她只能無助地注視著母親。

1985年7月10日06：30pm　地點：小琪家
〔註／原劇本 S7 永遠 I、S8 初戀〕

　　二十歲的世春所交的第一管馬子，叫小琪，彼此都是第一次發生性經驗，開發的地點就在小琪家。小琪家只有爸爸和老管家兩人，小琪爸爸患有老人失智症，每天活在他對日抗戰的戰場上。這天，忠心卻重聽的老管家客氣地問世春想吃什麼，世春猛然想起國中同學呂勇樹曾經說過的「蒜燒大頭鰱」壯陽秘方，遂請老管家烹煮，最後卻陰錯陽差地以草魚替代。做完那件事後，小琪和所有女生一樣，開始詢問很多關於「第一次」的問題。不管世春怎麼回答，小琪就是不滿意。其實小琪希望聽到世春心裡想的、嘴裡說的都只有她一個，只有她是唯一，她是永遠。

1985年7月18日06：30pm　地點：侯家
〔註／原劇本 S14 永遠 II〕

　　過了幾天，在同樣的一張床上，他們擁抱、談情，原本一切都非常美好，直到世春說了句：「妳笑起來像我妹妹！」小琪的怒氣再也壓抑不住地爆發了。經過一段時間的觀察，小琪覺得侯世春愛上了他妹妹，才會一天到晚提到他妹妹。侯世春覺得小琪只是在嫉妒，試著安撫她的情緒。小

琪已被嫉妒的怒火席捲，氣沖沖地奪門而出。七天後，小琪歸還一切侯世春的東西，兩人正式分手。小琪對侯世春唯一的要求是，永遠不要跟她聯絡，永遠。

1990年12月23日09：30pm　地點：侯家

〔註／原劇本 S9 妹妹 I〕

　　侯世春的爸爸和媽媽，還是離婚了。服役休假回家的世春，對於父母的離婚決定，顯得無法接受。在一旁自顧自地跳著舞、已經高二的妹妹，反倒認為這對母親而言並不算是一件壞事。世春對於妹妹強調的女性觀點感到厭煩，妹妹卻早已不感興趣，而將父親外遇的行為，看做是一種父親追隨流行的方式。扭著一種只有自己知道的舞步，嘲笑自己愛亂說話的個性。妹妹對這件事真正的想法是什麼，或許可以從她激烈扭動的肢體中，探出一絲恨怒的意味。

1991年11月29日07：30pm　地點：侯家

〔註／原劇本 S9 妹妹 I、S10 食譜〕

　　侯奶奶的手藝是出了名的，十七歲的妹妹曾經羨慕地要奶奶將食譜寫下，卻發現奶奶並不會寫字。這個發現大大地震驚了妹妹，因為生活中像侯奶奶這樣的人，一天料理三餐，幾十年奉獻給廚房的歲月，是多麼偉大的壯舉，卻從來沒有機會描述她做了什麼，或許侯奶奶早就失去了描述的能力。於是，妹妹邀請哥哥發起了一個計畫，希望為不會寫字的奶奶，以Ｖ8拍攝她做菜的過程。廚房裡首度成為注目焦點的奶奶，害羞又彆扭地在鏡頭前做菜。過程中一會兒劉伯伯擋住鏡頭、一會兒爺爺宣告村幹事老孟的喪禮，整個拍攝過程一陣混亂。在主臥房的一角，侯媽媽依舊為已經離家的侯爸爸整理他發表的報導。爺爺覺得媽媽太傻，直說要媽媽將整理了十多年的剪報全扔了。這個偉大的拍攝計畫，最後在宋伯伯跌倒在浴室的意外中結束。所有的吵鬧、記錄奶奶的食譜那天，屋子裡沒有人注意到在臥室裡失魂似機械地撕毀著報紙的侯媽媽。

1991年12月29日 11：30pm　地點：侯家

〔註／原劇本 S14 永遠 II〕

　　一個月後，世春將要回部隊的那個夜晚，妹妹忽然提起世春二十歲交

的女友小琪，妹妹一再質問起世春與小琪交往過程裡的性關係。世春潛意識裡覺得這個話題有污衊他愛情的意味。於是，心虛地矢口否認和小琪交往中曾經發生過性經驗。妹妹以她的觀察，剖析男人的「伊底帕斯情結」，道出「男人一輩子要玩很多女人，是因為他不能玩自己的母親」的結論。在「很賤，你們男人」的結語下，妹妹看穿了她的男友，也否定了自己的愛情。

1992年4月9日12：00pm　地點：侯家
〔註／原劇本 S14 永遠 II〕

　　即將退伍的世春，放假回家後得知了幾個驚人的消息。第一件是吵吵嚷嚷了許久，眷村遷村的計畫終於確定在六月底進行，陪伴侯家成長的這個眷村，即將遭到被拆除的命運。第二件是宋伯伯在浴室摔跤走了、而張媽媽被巷口經過的砂石車輾成肉餅。第三件則是那高唱「男人很賤」的妹妹，還是被男人搞大了她的肚子。世春還沒從這些消息的驚愕中恢復，卻被侯媽媽一把抓住，要在家裡的牆壁上，幫他畫出一個人形。侯媽媽的異常舉止，彷彿意味著為這個即將搬遷的眷村，在侯家留下一點印記。

1992年5月14日03：30pm　地點：婦科病房
〔註／原劇本 S1 動手術 I、S15 動手術 II〕

　　診所裡，世春陪著妹妹進行一場「讓另一個人死掉」的墮胎手術。護士在一旁詢問一些基本資料，世春與妹妹卻在談話間跌入兩人成長時關於童年、關於母親的種種回憶。特別記起童年時和侯爸爸在家談論佛洛依德、喜歡研究人的陳大夫。世春聽說他以極慘的死狀，被一位黑道大哥殺害。突然，護士無禮粗魯地拉起妹妹的裙子，才將世春和妹妹喚回現實世界的診所內。護士要求妹妹脫去內褲，在毫無遮蔽的小診療室，十九歲的妹妹，在二十七歲的世春面前脫下內褲，交給哥哥。拿著妹妹內褲的世春，胸口間盈滿了尷尬與憐惜。

1992年6月29日08：00pm　地點：侯家
〔註／原劇本 S15 動手術 II〕

　　明天眷村就要拆除了。侯家還在整理、打包需要帶走的衣物。爺爺全部的家當，只剩下他的棉被以及他所睡的那張行軍床。奶奶關心著決意不搬走的李媽媽，面對眷村即將搬遷的命運，認識一輩子情誼的老友要離

散，兩人不勝欷歔；廚房裡只見妹妹和世春討論著對爸爸的報復計畫，但是要角——Ｖ８卻壞掉了。妹妹和世春走上閣樓想找一把螺絲起子修理。剛進房門，媽媽一抬眼看見他倆手中的Ｖ８機器，全然崩潰地哭著、叫著。無論世春與妹妹如何解釋，就是無法讓母親了解，山崖下的遊覽車、死去的亡靈並不存在；爸爸早已離家，不再踏進這即將拆除的眷村屋子。從這一天開始侯媽媽被證實，她的精神狀況已全然失控。Ｖ８壞掉的那天，也是侯媽媽崩潰的同一天。

1992年6月30日02：45pm　地點：畫展會場
〔註／原劇本 S16 閉幕、S18 告別〕

今天，侯爸爸首度舉辦個人畫展的閉幕典禮。衣香鬢影的眾多賓客，顯示侯爸爸在外受人愛戴的程度。侯爸爸在台上致謝詞時，妹妹與世春笑臉盈盈地出現在會場。等待的同時，妹妹觀察到和爸爸共同相處了十二年的外遇女畫家，竟有著和媽媽相同的、不可思議的神經質動作……之後，妹妹走上台去搶下麥克風向侯爸爸祝賀，世春不住地在台下猛拍照記錄一切。妹妹上台發表了她的感言：她以四十七天前拿掉一個小孩的親身經驗，來辯駁父親對遺傳的驕傲；並沉痛控訴父用十六年的時間將母親逼瘋的事實，用來羞辱父親在外塑造的完美形象。最後，妹妹還附帶宣告眷村即將在當天下午4點拆除的消息——妹妹讓侯爸爸顏面盡失的報復行動引起全場一陣譁然。在場的侯爸爸與外遇女畫家更是無法承受，最後侯爸爸爆怒地說道：「妳！瘋了！」妹妹卻回答：「那是遺傳！」

1990年10月1日01：00pm　地點：賓館套房
〔註／原劇本 S3 小妹 I〕

7年後，世春持續他那放蕩不羈的愛情生活，每天找不同的女人上床，似乎真應驗妹妹所說的「伊底帕斯情結」。他真的期望在這些女人的懷裡找到如同母親般，熟悉的樣貌與氣味。在這群女人中，意外地出現了一個應召女郎——一個未曾謀面、同父異母的小妹。但是，世春拒絕承認這種關係，因為他已經將侯爸爸從他的生命中除去。眼前的這個人，不過是一夜春宵的歡場女子。當她叨叨絮絮地說著她那失智父親的一些生活細節時，世春盡量撇開她的話題，談些母親、妹妹的事，進行心理的防衛。直到這個同父異母的小妹提出要世春去看看她爸爸的請求時，世春以冷酷的言詞拒絕承認與她

之間存在的二分之一血緣，並在粗暴地親吻後給過夜費，企圖用這些行為告訴她也說服自己，兩人間的關係只是金錢交易。直到這個小妹哭泣地告訴世春，侯爸爸一個瀕死老人的最大心願時，世春回首過去的成長，無法重來一次的遺憾，將他的身軀狠狠地挖了一個無法填補的洞。

1999年10月7日02：45pm 地點：爸爸家

〔註／原劇本 S13 小妹Ⅱ〕

　　世春掙扎了七天，終於來到爸爸家。世春談起引發母親瘋狂的車禍陰影，小妹也提及希望世春及妹妹能將侯爸爸接回家去。就在這個時候，侯爸爸由一位計程車司機送回來……世春看著爸爸失智的模樣，以及到處小便、佝僂的身形，無以名狀的失落與震驚交互襲來。世春不忍再看下去，急忙想要離開，卻被計程車司機認出世春是他的國中同學，計程車司機就是當年引導世春性知識的呂勇樹。當兩人寒暄之際，侯爸爸似乎認出了世春，直嚷著要世春帶他回家。當呂勇樹詢問世春與侯爸爸彼此的關係，世春看了看侯爸爸，本想說些什麼的世春，腦中母親瘋狂的表情卻隨之浮現。最後，他面無表情地說：「我不認識他。」侯爸爸的回應，居然是妹妹年幼時最喜愛說的：「我不認識他——的相反。」

1999年109九日04：30pm　地點：妹妹家

〔註／原劇本 S9 妹妹Ⅰ、S11 新聞、S12 治療、S17 妹妹Ⅱ〕

　　世春來到妹妹的住處，兩人翻著舊相本回憶七年前拆掉的眷村以及在眷村裡的生活，兩人的記憶回到過去。眷村裡可愛的街坊、妹妹高二時跳的奇怪舞蹈、還有回味奶奶一道道精采的拿手好菜。他們其實在眷村裡，曾經度過一段非常愉快、幸福的歲月。兩小時以後，世春提起他到小妹家探望侯爸爸的經過，並表達小妹希望他們把侯爸爸接回來的請求。沒想到引來妹妹極大的反彈。對妹妹而言，她並不希望知道關於侯爸爸的任何一點消息。七年前的報復行動已經是一個完成式，她對侯爸爸並沒有恨意。對妹妹而言侯爸爸已經是一個陌生人，無須讓一個與她無干的人打擾她和即將從療養院出院的母親平靜的生活！世春試圖說服妹妹，世春希望事情能夠回到起點，他相信只要試著接納侯爸爸，他們全家就能回到小時候般幸福的景況，讓一切從和解開始還原一切。妹妹聽了，隨手將手中的舊相片撕碎，並且清楚地告訴世春，有些事情是無法還原的。世春最後要求妹

妹，至少去看看已經失智的侯爸爸，妹妹不願目睹侯爸爸的晚景，只因她不想藉由這次會面進行再一次的報復。

1999年10月17日04：30pm　地點：眷村

〔註／原劇本 S18 告別〕

　　侯爸爸每天嚷著要回的家，原來就是已經在七年前就被拆除的眷村。在世春的帶領下，侯爸爸回到了他魂牽夢縈的老家。傾倒的廢墟、雜亂的堆石，世春很難想像如果父親親眼看見眷村拆除的景象，會是什麼樣的心情！失智的侯爸爸，執意要回到這裡，又看見了什麼？侯爸爸的臉上爬滿了淚水，他思索著這個似曾相識的地方，沒有人會相信，在他迷離的眼中，看見了那些應該認識卻全然遺忘的眷村街坊——爺爺、奶奶、老孟、劉伯伯、陳大夫、侯媽媽，以及一生中他最意氣風發的幸福時光。當他伸手想觸及這個美好的回憶時，卻發現妹妹帶著Ｖ８站在他的面前，侯爸爸試著從妹妹這張熟悉的臉上，搜尋一絲過往的片段回憶，卻徒然地無法想起任何事情。對於妹妹最後竟然選擇決絕的方式，進行七年前同樣的報復行動時，世春不忍面對父親。在愧疚的同時，背叛母親的罪惡卻又同時升起，夾雜在兩種對立的情緒間，世春已經無力做出任何反應。最後，侯爸爸對著妹妹問了一句：「妳是誰？」妹妹這才發現她的恨，對侯爸爸而言毫無意義了。因為，你如何去恨一個完全不記得你的人？她頹然地放下手上的Ｖ８，只聽見世春說：「我妹妹……」

　　對於侯家來說，遺忘或許是比還原更好的方式。往日種種在那些最美的回憶裡，只能像夏花般燦爛綻放後，隨著化謝孤寂地凋零。七年前拆除的眷村，在七年後，站在那片空地上的是爸爸、世春、妹妹、小妹。他們看著那片曠野進行最後一次告別。也許誠如二十六歲的妹妹曾經說的那句話，再度浮現於腦際：「回不去了！」

　　各位看完以上順時間序的事件流動之後，應對於《我妹妹》整個故事有清楚的輪廓，以下為我將時空重新拼貼組合之後的故事結構：

（節錄自2003年《我妹妹》演出說明書）
《我妹妹》分場大綱【文／張文樑】

S1動手術I

1992 年 5 月 14 日 03：30pm。*婦科病房。*

世春陪妹妹去動墮胎手術，那年妹妹十九歲。

手術之前，世春想起妹妹出生那年他得了德國麻疹，後來轉變成肺炎。因為肺炎會傳染的緣故，始終不能見剛出生的妹妹。世春跟父親說要看侯媽媽和妹妹，父親甚至大罵世春要害死妹妹啊！奶奶告訴他，等他病好，就能看到妹妹。世春說：「妹妹好像是我乖乖養病的一個獎品！」

世春想起妹妹的誕生，今天卻陪妹妹來墮胎。妹妹什麼話也不說，只是自責自己一定是個可惡的王八蛋！

世春說：「我只記得我第一次罵王八蛋的對象是──爸爸！」記憶中的往事猛然襲來，時空隨即流進「為何侯爸爸是個王八蛋」的那一天的經過⋯⋯⋯

S2王八蛋

1996 年 2 月 1 日 16：30pm。*侯家。*

過年了。眷村的鄰居宋伯、李媽、張媽、劉伯全都聚集到侯家中和奶奶打麻將。老孟喜歡搖鈴到處串門子，去年4月5日，蔣介石過世了，老孟悲痛難當還戴起了孝，說要戴滿一年。

當時，世春十一歲。正當大家熱熱鬧鬧地過年的時候，侯爸爸帶著侯媽媽、妹妹去報社總編家拜年，唯獨丟下了世春，失望的世春忍不住罵了侯爸爸：「王八蛋！」是他人生中的第一句髒話。大人們都傻了眼，奶奶跟爺爺將世春喚進臥室心理輔導，告訴他王八蛋是髒話，而且是有典故的髒話！然後，他們各自解釋王八蛋的典故，卻因為解釋不同，爺爺和奶奶為了王八蛋大吵了一架。

S3小妹I

1999 年 10 月 1 日 01：00am。*賓館套房。*

時光倏乎，轉進1999年。世春和一位應召女子在賓館的房間完事。

女子向世春訴說關於她爸爸的生活瑣事，世春也隨意地談起他的家人。直到世春談及「王八蛋」的往事時，女子激動地說：「我也是王八蛋！」這名女子其實是世春同父異母的小妹。世春與小妹在互相不知情的狀況下邂逅並發生性交易！基於某種原因，世春不願承認這段血緣。小妹告訴世春父親的近況，並希望世春去看看失智、年邁又吵著要回家卻不知該回哪個家的侯爸爸？世春不但拒絕去看「她」爸爸，還給了小妹八千

塊，當作過夜費。小妹憤恨地質問世春：「為什麼要做一些讓另一個人死掉的事？」世春無言以對。小妹將錢甩在地上憤而離去。

在小賓館套房裡僵住的世春，回想起侯家開始產生變化的點點滴滴。

S4外遇

1976 年 9 月 10 日 05：30pm。侯家。

那是1976年的秋天。陳大夫來到家中拜訪，頭頭是道地談論著佛洛依德的心理學，世春的父親熱切地聽著。陳大夫賞評侯爸爸剛買的第一幅抽象畫，畫裡面有黑森林、小太陽。陳大夫說那是男性強烈的佔有慾的表現，父親點頭稱是，想起了畫畫的那個人──女畫家。

侯媽媽與妹妹穿著母女裝，愉悅地從公園回到家。沒穿雨衣而被淋成落湯雞的世春也在此時狼狽地回到家。侯媽媽和世春正在釐清雨衣到底是不是被同學呂勇樹偷走，奶奶卻在電視櫃上發現雨衣。只聽見侯爸爸沉著聲冷冷地說：「你們母子倆誰有問題？」侯媽媽臉上帶著微笑，心中的某種情緒卻被挑起。

飯桌上，父親談著「伊底帕斯戀母弒父」的神話故事，奶奶卻不停地放屁，把大家都給臭跑了。

往事像一張張泛黃的照片，像浪潮拍岸般襲來。世春的思緒不住地往後飛馳，回到他與妹妹成長的那段歲月。

S5家教

1980 年 12 月 23 日 08：30pm。侯家。

妹妹7歲那年開始上小學，因為妹妹散播校長在辦公桌下面埋了十箱黃金、十具屍體、還有十頂假髮，並變成不同班級的女老師，走到各班級去上課等鬧鬼的荒謬故事，讓導師只得打電話跟侯媽媽溝通。才發現原來妹妹胡思亂想的根源來自世春國中同學呂勇樹的影響。

這年，十五歲的世春正遇上尷尬的青春期。英文家教來上課的這天，才剛要開始上課，奶奶就拿著床單問世春，上頭黃黃的是什麼東西？世春辯說是醬油弄髒的。他心旋即飄到半年前的校園裡──

1980年6月6日04：30pm。校園。

（註：舞台燈光變換成局部樹影，遠處傳來蟬鳴聲。時空流轉進半年前在

校園一角的那個夏天。）

　　呂勇樹在校園的一隅叫住世春。除了質問世春的家教陳佩芬是不是處
女，他更教世春只要按女生的鼻頭就可以知道女生是不是處女的招數。當
時的世春半信半疑，但腦子卻記下了這個怪異的理論——

1980年12月23日 稍晚。侯家。

（註：時空再度轉回當天夜晚的侯家。）

　　當世春在面對家教的英文課時再也無法專心，老是看著家教的鼻子想著
呂勇樹說的鼻頭理論。妹妹卻也選在這個時候一直對家教提出愛的告白，更
把世春搞得火冒三丈——終於，世春鼓起勇氣向家教陳佩芬提出摸鼻頭的要
求，陳佩芬卻感傷地哭說約翰・藍儂死了！這些孩子都不懂人間的滄桑。趁
著家教傷心難過的同時，世春摸到了她的鼻子——結果是裂開的！

S6女畫家

1984 年 2 月 4 日 02：00pm。侯家。

　　過了幾年，侯家爸媽的臥室裡出現了第二幅抽象畫。

　　是一個女畫家送來的，女畫家到了門口，卻不願進門。此時世春和妹
妹為了衣服染色正吵得不可開交，爺爺一邊與老孟談論眷村遷村的傳言，
一邊「聽」著電視佈道節目進入夢鄉。只聽見侯爸爸故意大聲說要送女畫
家去坐公車，其實是說給家人聽的爛藉口。十九歲的世春也判斷得出男女
之間的曖昧，父親突然充滿活力，很明顯，是出自於他內心的慾望。

　　十一歲的妹妹發現侯媽媽不停地洗手，過度的潔癖。敏感的妹妹，似
乎察覺父親與侯媽媽的轉變——

1984年2月6日08：15pm。侯家。

（註：燈光轉換，時間轉進兩天後的夜晚。）

　　侯家一如往昔，爺爺依舊聽著電視節目睡著。但女畫家的第二幅畫已
經悄悄地掛在臥室的牆上，父親正在欣賞。當侯媽媽進到臥室時，父親卻
無視侯媽媽的存在，馬上關燈獨自上床休息。侯媽媽小心翼翼地打開臥室
的小桌燈，繼續整理剪貼侯爸爸發表在報上的文章，兩人間無語的壓迫，
彌漫整個房間。日子雖然看來平淡無奇，但一場陰謀已經漸漸發酵。

　　臥室外，世春闖入浴室，撞見妹妹只穿著睡衣的模樣——世春尷尬又

不安。妹妹卻在此時問世春：「爸爸是不是有外遇了？」世春不願正視這個問題，慍怒地回答：「干妳屁事?!」

S7 永遠I
1983 年 7 月 10 日 06：30pm。小琪家。

　　成長期裡除了家庭變化外，屬於愛情的記憶，也一直縈繞在世春心頭。

　　小琪，是世春二十歲時曾經交往的一管馬子。她的父親曾是抗戰的將軍，已經失智。每天只會拿著望遠鏡指揮作戰，活在歷史的戰役裡，現在靠著老管家打理生活。這天，老管家問世春想吃什麼菜，打算讓世春一飽口福。世春望著甜美的小琪，腦中蠢蠢欲動的衝動，讓世春再次回想起國中同學呂勇樹的性教育——

1980年6月18日04：30pm。校園。
（註：時空再度跳回有蟬鳴、樹蔭的 1980 年，校園的一角。）

　　呂勇樹獻寶似的教世春一種如何將蔬果混合打成汁的「壯陽秘方」，卻被世春吐槽，抱怨呂勇樹的「壯陽秘方」害他拉肚子，並懷疑秘方的功效。呂勇樹一時急智中再獻一帖秘方「蒜燒大頭鰱」。

1985年7月10日06：30pm。小琪家。
（註：時空轉回當晚的小琪家。）

　　回想起呂勇樹的壯陽秘方，世春立刻告訴小琪的老管家，他想吃「蒜燒大頭鰱魚」！管家說沒有鰱魚，草魚行嗎？應該差不多吧，世春想。世春與小琪彼此打鬧地回到臥室。這時，小琪父親的指揮作戰聲響起。世春彷彿是一個聽到號角的士兵，對小琪展開熱情攻勢。

S9 初戀
1985年7月10日01：20am。小琪家。

　　世春和小琪一同躺在床上。小琪問起世春第一次對女人有感覺是什麼時候？世春不記得了，只記得國中暗戀家教陳佩芬，小琪說那是暗戀不算初戀！世春不記得自己的初戀，卻記得妹妹的初戀對象非常多——有呂勇樹、還有家教陳佩芬、甚至還有爺爺。小琪突然斥責世春，要世春不要再提起妹妹，「我是唯一的！」小琪氣沖沖地向世春宣告，旋即跑進了廁所！

世春追至廁所打開門，門裡走出來的竟然是爺爺——時空與回憶錯置，世春此時正回到十五歲的他。

1980年1月31日01：30pm。侯家。

（註：就在浴室門口，二十歲的世春與十五歲的世春重疊，時光重現了1980年，妹妹七歲，大年初五的那天。）

妹妹開心地要侯媽媽把所有紅包都存起來準備做嫁妝。問她嫁誰？她害羞地說要嫁給爺爺！爺爺溫柔地告訴妹妹世俗的倫常，妹妹卻氣哭了。當全家都忙著逗她笑時，父親拿著僅剩一張底片的照相機說要照張全家福，侯媽媽硬說自己不上相不願拍照，直到侯爸爸怒斥一聲，侯媽媽才站定拍照。但就在全家要拍照的那一瞬間，侯媽媽衝上前摔掉了相機——全家驚訝地沉默無語。

直到後來，世春才知道，侯媽媽當時內心承受的壓力與恐懼。侯爸爸與侯媽媽的婚姻關係，也在九年後，畫下句點。

S9 妹妹 I
1990年12月23日09：30pm。侯家。

（註：時間進入 1990 年，侯爸爸與侯媽媽離婚後的幾天。）

正在服役的世春回到家中，才知道父母終於離婚，父親乾脆直接跟女畫家在外頭同居了。奶奶一個人孤單地打著電動麻將，妹妹一副什麼都不在乎的高中生模樣，老是顛覆自己的說法，一會兒女性觀點，一會兒又是蕩婦卡門，還跳一種叫Break Dance給世春看。

妹妹那天跳的舞，讓世春印象深刻。直到九年後在妹妹家敘及往日時，還談起這個畫面。

1999年10月9日04：30pm。妹妹家。

（註：舞台上哥哥與妹妹雖延續上一場的服裝，但時空已經跳躍至 1999 年初秋的午後，妹妹家。）

世春和妹妹，在她所租貸的公寓中一同看著相本，回憶了前述父母離婚當天的往事。妹妹已經記不得那時跳過一種叫Break Dance的舞。他們還說起侯媽媽離婚當天，一個人躲在閣樓睡覺，不哭也不鬧，直到第二天晚飯才醒來。妹妹還記起某一天，兩人為了記錄奶奶的食譜，計畫用 V 8 拍下奶奶的

拿手好菜，可是後來失敗了──世春跟妹妹沒有人得到奶奶的真傳，他們想念奶奶，想念那個破爛眷村，以及奶奶親手炒出的道地家常菜。

　　想著想著，妹妹與世春的回憶走進了記錄「奶奶的食譜」那天──

S10 食譜
1991年1月29日07：30pm。侯家。

（註：燈光轉換，時空跳回 1991 年的眷村侯家）

　　八年前，侯家一如往常的熱鬧。世春與妹妹的Ｖ8拍攝奶奶的食譜計畫開始了。

　　世春擔任攝影，妹妹擔任主持人。他們請奶奶介紹做法、材料與份量，從「玫瑰鍋炸」這道拿手好菜開始！可是奶奶只會做不會說！爺爺也在一旁攪和，世春將攝影機拍著爺爺，爺爺卻「新聞插播」，說著老孟砍死自己的消息，要世春記得去參加告別式！

　　一旁的臥房內，侯媽媽默默為拋家棄子的父親剪報。奶奶接連做了好幾道拿手菜，在一片熱熱鬧鬧的氣氛中，宋伯卻在廁所發生了意外！整個拍攝計畫也宣告終止。屋子裡沒人注意到臥房裡的侯媽媽，逐步邁向崩潰的臨界。

S11 新聞
1999年10月9日 稍晚。妹妹家。

（註：舞台上妹妹與爺爺、奶奶、眷村老人們的照片，以停格處裡，象徵回憶。實際的時空已流轉回 1999 年的妹妹家。）

　　想到侯媽媽，神遊於拍攝奶奶食譜當天的兄妹倆，回過了神。

　　世春忽然看見一張照片──照片裡是妹妹、爺爺、奶奶、宋伯、張媽、李媽六人歡喜的樣子。世春沒有印象拍攝這張照片的過程，但妹妹卻記憶深刻。她甚至希望乾脆變成一張照片，希望時間就停留在侯媽媽發瘋之前！

　　13年前的那個午後，妹妹第一次強烈感受到侯媽媽的恐慌及害怕。不願回想起的往事，卻歷歷在目，記憶迅即地回溯當時事件的前因。

1984年3月30日03：30pm。侯家。

（註：燈光乍亮，舞台上人物開始流動。時空定標在 1984 年的侯家）

　　那天，老孟照慣例搖著鈴，吆喝大夥晚上去村子口看國語電影《搭錯車》。奶奶、宋伯、李媽、張媽正在打牌，還來了兩個要抓賭博的菜鳥憲

兵，被一家老小連踢帶罵地趕跑了。本來在整理家務的侯媽媽，被一則電視新聞報導吸引。電視新聞正在插播螢橋國小學生被潑灑硫酸的傷亡事件。侯媽媽原本專注地看著電視，到後來整個人神情驚恐、突然發抖，並且身體蜷縮，不斷拚命搖頭。十一歲的妹妹目睹侯媽媽越來越異常的神情。電視持續播報著受傷的學童名單，侯媽媽已經無法支撐地躺在行軍床上，陷入無法自拔的自我恐懼中。當時的妹妹只能無助地在一旁注視著侯媽媽。

螢橋國小學生被潑灑硫酸的傷亡名單，不斷地重複報導播放。侯媽媽內心最深處的恐懼根源，也隨之逐漸地被揭露與被引爆。

恐懼與壓迫，像是廚房裡的水龍頭，無法停止地流洩在整個侯家。

S12治療

（註：本場次時間定標在 1983 年。舞台上出現的是 1999 年三十四歲的世春，以及二十六歲的妹妹。兩人在回憶的洪流裡成為旁觀者，他們注視著侯爸爸當初針對侯媽媽逼瘋的過程。）

1983年2月28日05：30pm。侯家。

星期四，侯爸爸的休假日。侯爸爸走進屋內，發現廚房的水龍頭沒關。侯爸爸像是逮到什麼證據似的，大步邁向臥室。臥室裡，侯媽媽恍惚地坐在床邊，侯爸爸開始一直重複地審問著侯媽媽同一個問題。

1999年10月9日05：00pm。妹妹家。

除了侯媽媽記憶深處埋藏的恐懼回憶外，來自侯爸爸的無形壓迫，更是導致侯媽媽步向瘋狂的直接因素。燈光灑落在妹妹家，1999年的世春與妹妹，記憶隨著時空流轉，回到記憶中最深刻的星期四。兩人在一旁看著侯爸爸對侯媽媽發動殘酷的心理壓迫戰。一次一次又一次，持續了七個禮拜。

1983年2月28日05：30pm。侯家。

侯爸爸將閣樓裡整理剪報的侯媽媽喚進臥室，繼續反覆地質問侯媽媽同樣的問題，侯爸爸說侯媽媽在害怕、在恐懼，一直要侯媽媽承認一個他想聽到的答案。終於，侯媽媽承認了侯爸爸要她承認的答案——她承認她有嚴重的精神問題！侯爸爸得到他要的答案後，頭也不回地踏出家門。

那天，客廳裡老人麻將持續打著，國劇節目播放著《武家坡》，一片

平和無事的掩護之下，侯爸爸在他不斷地努力下，終於把侯媽媽逼上自我否定、毀滅的境地。

　　在1999年妹妹家翻照片的午後，回溯起這段殘酷的往事，雙眼泫淚的妹妹，像極了那苦難中的侯媽媽。侯爸爸呢？經過這些年的磨難，世春想起兩天前在小妹家，撞見侯爸爸的情景。

S13 小妹 II
1999年10月7日02：45pm。侯爸爸家。

　　世春提起侯媽媽那年在陽明山目睹一件重大車禍的往事。事故當天，侯媽媽拿著佳能相機，拍下破碎的車體，還有焦黑的小學生屍塊──原來侯媽媽深埋的恐懼，不停地搖頭、洗手、擦拭以及不願面對相機的怪異舉止，都是那場車禍所造成的後遺症！怵目驚心的慘劇，深印在侯媽媽腦中，成為煎熬她多年揮之不去的夢魘。

　　世春認為侯媽媽甚至幻想過他與妹妹其實是某一個死去的亡靈。小妹則提出要世春把父親接回去照料的要求，她母親（女畫家）的畫廊已經虧損，沒有能力再照料一個失智老父！世春根本不願承認與小妹父親的任何關係，急忙想離開，正好碰上計程車送回的侯爸爸，那司機正巧是小時候的同學，呂勇樹。

　　但世春對父親逼瘋侯媽媽仍然歷歷在目，世春拒絕承認眼前的失智老父！

　　世春看著「他」失智的神情，想起小琪的爸爸也是失智老人。小琪與他的戀情，在數次的爭執後，已經到了無法挽回的地步。

S14 永遠 II
1985年7月18日07：30am。小琪家。
（註：情節轉進世春對小琪回憶的往事）

　　小琪的父親在自己的世界裡持續著對日抗戰的戰役，繼續沉迷與重複。小琪進入不了他的歷史，她無法理解父親腦中看待歷史等同於現在的執著意念。便衝回臥室裡與世春攤牌。小琪其實痛恨世春一直提及妹妹，世春始終認為小琪在嫉妒。最後，小琪竟然聲嘶力竭地叫世春去幹妹妹，世春似乎察覺到他與小琪的感情，大概走到盡頭了──

1991年12月29日11：30pm。侯家。

（註：燈光轉換，世春回憶的時空推進到 1991 年侯家。另一角的餐桌前，小琪與將軍、管家仍停留在 1985 年 7 月 18 日的時空中用餐。此時畫面為雙時空呈現。）

世春穿上軍裝，準備回部隊報到。妹妹問起小琪的近況。「分手五年多了！」世春說。妹妹又問世春跟小琪有沒有幹過那檔子事？世春當然回答沒有，「我們的愛情很柏拉圖。」妹妹不信，她始終覺得男人很賤，因為「男人一輩子要玩很多女人，因為男人不能玩自己的母親」！她也會讓她的男友知道他自己很賤！而且她也會讓男友知道……她知道他很賤！

1992年4月9日11：35am。侯家。

（註：燈光轉換，世春的時空再度推進到 1992 年的侯家。小琪與將軍、管家依舊停留在 1985 年 7 月 18 日的時空中。）

那天，奶奶仍在客廳打著電動，爺爺在一旁看著。房間內，妹妹告訴服役休假回家的世春自己懷孕的消息！世春震驚又心疼地看著表情哀傷、還是高中生的妹妹，於是不忍苛責。「會想要一個像自己的小孩嗎？」「人活著就是讓另一個人死掉嗎？」妹妹問世春。「像我的話，就不要長大！」世春輕輕地說。然後摸摸妹妹的頭，表示願意陪妹妹到醫院進行手術。

侯媽媽來到房間，拿來了一捆信件，問世春要不要丟掉？世春看著那捆信件，想起跟小琪分手那天的情況——

1985年7月25日。侯家。

（註：燈光轉換，世春的時空跳回 1985 年小琪家。場景上侯家其他人的時空則停留在 1992 年的 4 月 9 日——此時畫面依舊是雙時空呈現。）

分手那天，世春到小琪家。小琪親手將兩人交往的信件交還給世春。她對世春最後的一個要求是：請世春永遠再也不要跟她聯絡，永遠！

1992年4月9日12：00am。侯家。

（註：燈光轉換，時空再度跳回 1992 年侯家。）

思緒回神的世春告訴侯媽媽，「那些東西都沒什麼意義，扔了吧！」

爺爺又來新聞插播——爺爺告訴世春，鄰居的宋伯在家中廁所摔倒，前天走了。六月底的眷村就要拆了，剛好退伍回來幫忙搬家！奶奶也說張

媽發生了意外，被砂石車輾過，也走了。此時，侯媽媽拉著世春要將世春的人形留在侯家牆壁上，作為眷村拆遷之前，最後的紀念。對於當時的世春而言，他認真地思索所謂的永遠就是剎那的靜止。舞台上合成了兩個時空的構圖——爺爺坐在餐桌前，他的身旁是小琪老人痴呆的爸爸，這靜止合成的畫面彷彿構成了某種隱喻，成為永恆。

S15 動手術 II
1992年5月14日04：00pm。婦科病房。

（註：本場時空以 1992 年 5 月 14 日為定標。侯媽媽出現在舞台上的時空則為 1985 年夏，為回憶時的雙時空重疊呈現）

妹妹等待進行墮胎手術前，對世春說起她國小六年級的那年，看見侯媽媽在公園的鞦韆旁為玩耍的小朋友用手假裝拍照的動作。那時，世春與妹妹撞見侯媽媽的失常的舉動，還有許多怪異的失常神情，不禁傷感——世春與妹妹當時只能無助地看著母親反常的行為。

醫生與護士來了，妹妹將內褲脫下，交給世春。

世春內心有一個強烈的感覺，「活著，是一次又一次小小的死亡經驗的累積。」

1992年6月29日10：00pm。侯家。

（註：時空前進到 1992 年妹妹手術後的一個多月。）

明天眷村就要拆遷了。明天也是父親畫展的閉幕式，妹妹計畫在父親畫展上，做一件讓父親下不了台的事，並且要用 V 8 記錄下來。但 V 8 卻壞了！為了修理 V 8，世春跟妹妹拿著攝影機來到閣樓，卻意外刺激了侯媽媽的崩潰！世春再也承受不了，在眷村的破舊牆壁上，瘋狂地畫著人形……侯媽媽也在今天，被確定成為一個瘋子。

S16 閉幕
1992年6月30日02：45pm。畫展會場。

妹妹和世春走進會場，看見父親，也看見父親外遇的女畫家。令人驚訝的是女畫家竟然也和侯媽媽有著相同的潔癖動作，是不是父親也把女畫家逼瘋了？

父親本來欣喜見到兒女來參加閉幕式，但妹妹卻上臺大聲說出自己的

作品——「我剛剛拿掉一個小孩。」而且更公佈了父親花了十六年製作的偉大作品——「把侯媽媽說服成一個瘋子！」

侯爸爸惱羞成怒，大罵妹妹瘋了，妹妹淡淡悠悠地說：「那是遺傳。」

S17 妹妹 II
1999年10月9日06：30pm。妹妹家。

時空走進1999年10月9日。妹妹家。

妹妹告訴世春她要跟奶奶、侯媽媽去給爺爺上墳，世春卻轉達小妹要他倆把侯爸爸接回家的心意。世春認為和解也是還原事情的一種方式，妹妹卻說她不願意再回到過去，也不願再跟父親同住。七年前的報復行動已經完成，她心裡沒有報復的仇恨，也沒有同情和諒解，只想逃得遠遠的，擺脫那種報復的遺傳的基因。妹妹撕毀了曾經在眷村裡拍攝的老照片，她著實不願回到原點，她也知道任誰也不能重建眷村回到往日時光。恰似空中飛舞著那些零碎的照片，一切都已無法還原。

S18 告別
1999年10月17日04：30pm。一片空地的眷村舊址。

世春回到眷村的空地，等待小妹與侯爸爸。

1992年6月30日。眷村侯家。

（註：舞台上場景拆除、道具搬動，象徵時空重回1992年6月30日當天，拆除大隊將眷村拆除的景況。）

世春的思緒回溯拆除大隊來拆除眷村的那天，牆塌屋倒，一切被破壞殆盡。

1999年10月17日04：30pm。一片空地的眷村舊址。

時間依然是1999年10月17日，小妹帶著侯爸爸來到眷村侯家的舊址。

世春說七年前眷村拆掉的時候，父親正在畫展的會場善後，如今看到舊時的眷村變成空地，不知是什麼心情？小妹知道父親堅持要回到成長的眷村，目的是進行一場告別儀式！

失智的父親在這一片空地的眷村侯家的舊址，在他腦海中似乎看見了過往的親友，爺爺、奶奶、老孟、李媽、張媽、宋伯伯、陳大夫——這些老友也像是依然生活在此一樣。在父親的腦海中每個人都說了一句話，那

些情景，父親歷歷在目。其中，世春腦海竟也出現了懸念多年的女友小琪，依舊重複著關於永遠的話語。

最後，父親還看見了他一生最虧欠的一個女人，侯媽媽。此刻的舞台構圖在真實與虛幻之間，其實併呈了三個重疊時空。

1999年10月17日04：30pm。一片空地的眷村舊址。

妹妹終究還是來了。帶著她的Ｖ８，拍攝失智的父親。歲月的滄桑寫在臉上，父親卻認不出她了──「妳是誰？」父親問。「我妹妹。」世春說。

如果時間能回到過去，或許只剩那張合照的侯家全家福，方能見證侯家曾經甜蜜幸福的印記。

廚房的水龍頭，不停地流洩，像是在為侯家流逝無法重回的往日！任誰也無法將美好與時間停留在全家福的那幀照片上，永遠。

以上就是將故事的時空拆解再重組的範例，但大家不要以為時空重組是隨機的，更不要以此作為「障眼法」──故事內容不夠扎實，便將事件的順序隨意對調，自稱是前衛的拼貼敘事。

拆解並不難，難是難在如何重組。我花了相當的心思去處理《我妹妹》裡時空與時空之間的銜接，我利用角色的思緒，找到兩個時空之間的橋樑，這個橋樑有的時候是一句話，有的時候是一個物品。有了橋樑，文本的脈絡才會清楚。

你可以把故事的時空打碎，但你必須要把這些碎片拼成一個圖案。

第二節　場景的選擇

戲劇有很多種形式：劇場、電影、電視……等，其中電影和電視中的戲劇形式比較偏向寫實，而劇場的本質是虛擬的，是寫意的，有各種美學流派和跨藝術領域的可能，因此劇場編劇的創作概念與作品的基調設定，對場景的選擇有一定的影響。建議各位先定義你的美學基調是寫實、非寫實、抽象、寫意、象徵……等，再去做場景設定。

選擇場景可從功能性考量，通常是事件理所當然會發生的地方，例如，一對男女到汽車旅館偷情、一個失戀的人去ＫＴＶ唱歌發洩、兩個企業老闆在會議室談判……等。試想，若換個場景來說故事，會不會讓事件變得更有

趣？一對男女在墓園裡偷情、一個失戀的人在電影院唱歌發洩、兩個企業老闆一邊打乒乓一邊談判……

編按

　　角色在舞台上的所有行動應該都指向目標，目標是你心裡要完成的一件事，而不見得是你手邊在做的事。

　　每個空間場景都有各自的情境氛圍，和在這個空間裡應該發生的「手邊的事」，例如，在廚房，手邊的事就是烹飪；在籃球場，手邊的事就是投籃。如果角色「心裡的事」和「手邊的事」一樣，雖也可以成立，但舞台上的行動就會比較單調，如果藉由「手邊的事」來表現「心裡的事」，角色的行動就會有層次，比較令人玩味。

　　如上例，兩個老闆設定在會議室談判，那進行談判的方式除了講話，還是講話，因為在會議室裡能發生的「手邊的事」就是講話，但今天空間換到了乒乓球場，兩個老闆就可以藉由乒乓球的往來較勁，暗示雙方內心的攻防。

　　創意場景的選擇，除了可以豐富角色的表演，也可具有隱喻的功用，服務劇作家想表達的主題思想，如上例「一對男女在墓園裡偷情」，可以引申出這對男女的愛情是「不見天日」的、是「超越死亡」的……等象徵意涵。

結語：時空的流動

　　時空的流動有時是因為情節的因果關係，而決定了順序。但我自己根據多年的創作經驗，我有時會從視覺上的變化來安排我的場景。

　　一般來說，大型的舞台劇約有六到九個場景，我會讓主要的場景出現兩到三次。再來，我會讓視覺上反差比較大的場景，例如室內景與室外景、過去與現代、左舞台與右舞台……等，交替出現，這樣在敘事的時候你的場景才會有「呼吸」。

　　不管你選擇哪種時空敘事美學，不管你設定事件發生在哪個場景，你必須有一套清楚的敘事規則，帶著觀眾前進，而不是把觀眾丟在迷宮裡。

第六堂

創造式思考

前言：創意是可以訓練的

常常會有人問我，你在遇到創作瓶頸的時候都怎麼解決？——熬湯。當我在卡關的時候，我會從書房走到廚房，準備食材，然後把材料一一丟進鍋裡，開始燉煮，從一個煎熬走進另一個煎熬。我試圖調整自己的頻率和節奏，透過熬湯讓自己的思緒舒緩，三個小時過去了，當這鍋湯熬好，我腦袋裡的結通常也打開了。

很多人說創意是與生俱來的天分，這句話我不完全認同，其實創意是可以被訓練的，創意是可以被激發的。我當年在蘭陵劇坊接受吳靜吉博士的表演訓練後，就像被打通了任督二脈，在他的引導之下，我知道怎麼打破思想的框架，讓創意源源不絕地湧出。

隨著創作經驗的累積，我在閱讀今泉浩晃的《曼陀羅思考法》和愛德華‧狄波諾（Edward de Bono）的《水平式思考》和《六頂思考帽》等這些工具書時，得到很多啟發，我把這些思考的工具，融合我的戲劇創作經驗，形成一個新的創意思考模式。

第一節　井字型

《曼陀羅思考法》一書中提出的「井字型思考」是利用視覺刺激思考的概念，在白紙上畫一個井字型，把設定的題目放在正中央，聚焦目的，接著把延伸出來答案填滿四周的空格。例如，我今天要寫一個以「分手」為主題的劇本，我會試著這樣展開我的規劃：

接著第二步的工作是「整合歸納」：把相似的部分合併，再去思考是否有忽略的面向，強迫自己把八方的空白填滿。例如上圖中的「角色數量」和「角色背景」就可以整合成「角色」，然後再把多出來的空格，填上新的答案。

　　接著不斷地重複第二個步驟，去蕪存菁，把所有的答案的面向，透過表格確實地歸納整理，分到不能再分為止，這樣你對問題思索的面向才不會有遺漏。

　　第三個步驟是「無限展延，視覺思考」，把其中之一的空格拉出來，繼續做井字型的思考，把問題繼續擴大，把思路繼續發散。我以右下角的「角色」為例，繼續展延我的創作規劃：

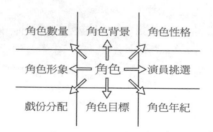

　　井字型思考的變種叫做の字型思考。の字型的概念是建立在井字型思考之上，但除了問題的發散與展延之外，還多了一個「順序」與「流動」的概念。我例用這個概念來規劃劇本的時間流動、空間流動、事件流動。

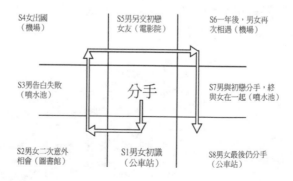

の字型思考和井字型可以交替使用，當我規劃完場景與事件流動之後，就會再把每個場景拉出一個井字型，繼續展延我的場景規劃。

第二節　水平式思考

我們所接受的傳統教育是垂直式的思考，也就是 Q & A，針對問題，找到答案。但水平式的思考的概念是：**遇到問題，不直接尋找答案，而是從問題本身發散思維，尋求不同的可能。**

當你使用水平式思考時，你無須去針對問題尋求答案，當你的思緒停滯不前時，你可以偏離問題，刻意轉移重點，把現有的關係化為比較容易處理的狀況，或者了解構成障礙的種種因素，試著將那些構成阻塞的部分全部敲成碎片，然後再度組合，賦予新貌。

舉例來說，杯子的功用是什麼？——裝水。這就是理所當然的垂直式思考，如果你利用水平式思考，或許會出現這樣的思維：杯子如果不是杯子，還能是什麼？——魚缸、煙灰缸、樂器、花瓶……等。我早期在蘭陵劇坊時就接受過這種想像力開發的訓練，當時有一個表演題目是：「如果人類有尾巴，生活會有什麼改變？」我記得那個時候大家聯想出許多有趣的情境：「這個世界上不會再有牙刷，因為大家可以直接用尾巴刷牙」、「未來在公車上都不用設置拉環，因為大家會直接用尾巴吊在鐵杆上」……等。

學會水平式的思考，你可以任意地延伸題目、偏離題目，打破思想的框架，無限聯想。遇到問題，先發散自己的想法，但要記得收網，將這些創意的點子篩選之後，集結整合成一條線，再把線編織成面。

第三節　六頂思考帽

人很容易會受自己的習慣與認知所局限。當我們遇到複雜的狀況，思緒開始混亂，就會開始自我防衛，拒絕外來的思維模式。六頂思考帽的重點在於透過「角色扮演」的引導，**轉換不同思考方式的可能。**

人有許多不同的思維模式，當你套用一種思維模式，就像是戴上一頂帽子，我們可以用這六種顏色的思考帽來分類：

1・白色思考帽：事實、數據與資料
2・紅色思考帽：情緒與感覺、直覺與預感

3‧黑色思考帽：哪裡錯了？

4‧黃色思考帽：正面思索、肯定、建設性、機會

5‧綠色思考帽：創意與水平式思考

6‧藍色思考帽：思考的控制、冷靜，並客觀地選擇要戴哪一頂思考帽

　　其中最難使用的就是綠色思考帽，創意的發生有時是「將不相容的兩者作合理的連結」。多年前我曾在Discovery頻道看到火星探索的介紹：科學家把攝影機架在四輪的車子上，但因為火星地表是不規則的，所以車子不斷翻覆，導致探測計畫不斷延宕。後來科學家發現海底礁岩起伏的地形跟火星很像，而龍蝦正好能在這樣的地形中移動自如，於是科學家便在車子底部設計類似龍蝦腹足的結構來取代輪子，最後終於造出可以在起伏地形順利移動的探測車。這樣創意組合就是將「火星」與「龍蝦」這兩個不相容的元素合理地連結。當你會活用創意的思維時，就很容易迸出新的點子，很多商品或生活中的服務就是因此而來的，例如高鐵的QR code就是「手機」和「車票」的結合。

　　「六頂思考帽」是人的不同思維模式，但我們不見得是特別屬於哪一頂，有人些是黑色加紅色，有些人是黃色加白色，各位想一下，你自己比較常戴哪一頂思考帽？如果明天起床後，你試著戴上你最不常戴的思考帽，你的生活會有什麼樣的改變？

　　「六頂思考帽」這個思考工具，我把它運用在寫角色對白。一個好的劇本，應該要角色個性鮮明，即便把劇本最邊邊的姓名遮住，我們還是可以從台詞的口氣、用詞的內容去分辨到底這句話是誰講的。反之，經驗不足的編劇通常筆下的角色個性模糊，沒有個別的特色，六個人像一個人在講話，或是所有角色講話都像編劇自己。

　　以下舉2002年演出的《徵婚啟事》為例，來分析角色對白與性格之間的關係：

台詞	思考帽
導演：天心！我覺得妳這一場的情緒還是不對！妳為什麼對一個陌生人那麼好？	黑
女主角：排戲時我就已經跟你討論過——	黑
導演：他坐過牢，妳應該要感到害怕。	白、紅
女主角：我覺得他跟陳玉慧就像一對知心朋友，我對他的態度應該跟我對別人不一樣。	白、紅
導演：妳當然知道他坐過牢，一個坐過牢的人——	白
女主角：對不起——我還是堅持我的詮釋。	黃

男主角，上。	
男主角：拜託誰看一下，我這個男人到底穿什麼衣服？	黑
導演：不要管服裝了。	黑
男主角：誰啊？──導演！對不起！	黑
導演：這場尾巴接一下。世文！準備換景──	白
置景人：一直都在換啊！	白、黑
舞台監督：我剛剛演到──「這個社會爛到連我都想遺棄它。」	白、綠
男主角：李天柱，謝謝你代替我演戲。	黃
幻燈字幕：「第五個　保守男子」	
男主角：你剛說什麼？	黑
舞台監督：（提詞）「這個社會爛到──」	白
置景人：「連我都想遺棄它！──」	白
導演：世文……	黑
男主角：連我都想遺棄它──（飾演保守男子）我覺得妳像一座冰山，我只看到一小部分。妳不像一般女孩有脈絡可尋。我是抱著來看朋友的心情赴這個約會。	黑、綠、紅
徵婚女子：好啊！你可以把我當成是你的朋友。	紅
保守男子：我們剛才談了那麼多話──我覺得我們就像是兩列平行的火車，永遠沒有相交的一天。如果相交了──那叫做相撞。	黑、綠、紅

結語：歸零

　　在創作的過程中，我們卡關有時候不是想不出點子，而是不願意放棄點子。如果這個點子很棒，但卻會導致故事進行不下去，那這就不是個好點子。我常這麼說：「點子不值錢，用了才值錢」。把這個不合適的點子放下，創作是一輩子的，這齣戲用不到，下齣戲可以用。

　　創作者要有歸零的勇氣，讓自己回到圓點，把故事架構的磚牆敲碎之後，重新再建構，若蓋得不好，就再打碎重建。一個好的故事本來就要千錘百鍊，我當年在創作《北極之光》的時候也是嚴重卡關，當時問題在於我有兩個女主角大君姊姊和小君妹妹，這兩條線交雜在一起，結果兩個角色都講不清楚，但因為我已經為她們兩個做了很多角色設定，所以我不想放棄，導致我接下來的情節寸步難行。後來我心一狠，把全劇的角色關係翻盤，大君小君融合成一個角色，整個故事才豁然開朗，成為大家後來看到的《北極之光》。

　　退回原點不必太沮喪，因為當你歸零時，可以想得更清楚：你為何要出發？你出發要去哪？

喜劇創作

前言：從悲劇出發

奧斯卡金獎影帝彼得・奧圖（Petter Seamus Lorcan O'Toole）有一句經典的台詞：「死亡很容易，喜劇很難。」我對這句話深表認同。很多人都認為悲劇是崇高的，喜劇是廉價的，其實這樣的理解是不完全正確的。

在《那一夜，我們說相聲》裡，有一句台詞說：「當台下有觀眾笑的時候，就代表台上有人受傷。」這句話說明了喜劇與觀眾之間的關係。其實喜劇和悲劇是一體兩面，只是呈現的角度不同，觀眾便會產生截然不同的觀賞心態。

編按

2007年屏風推出《半里長城》的輝煌版，那時我擔任副導演。有一次國修老師要我「哭著看整排」。「這不是一齣喜劇嗎？」我納悶地問。「對，但是我要你看見角色的困境。如果今天你是風屏劇團的團長，你面對人事糾紛，台前台後一團亂，演員上錯場，忘記帶道具，你還笑得出來嗎？」結果那次整排我哭得超慘，臉皺成一團就像小籠包一樣，演員都還在想：「副導演怎麼了？是不是我們演得太爛？」

那次的經驗讓我對喜劇有了深刻的認識。喜劇和悲劇是一體兩面，只是從不同的角度來切入而已——**觀眾仰視著悲劇裡的人物受苦，俯視著喜劇裡的角色犯錯。**觀眾會發笑是因為他們覺得自己比喜劇裡的角色聰明；而喜劇中的角色越是一本正經地面對自己的困境，越是想解決問題，觀眾就覺得越好笑。

我建議各位從悲觀的角度來思考喜劇創作，悲劇的情境不外乎：
1・生離死別的過程
2・不完美／不圓滿的結局
3・不如人意的結果／非所預期
4・重大意外或變故

若你設定了一個悲劇的情境，但劇中的角色比觀眾還聰明，那這齣戲最

後還是悲劇,因為觀眾能想到解決問題的方式,角色都試過了;如果你讓觀眾比角色聰明,就成了喜劇,因為觀眾知道角色正在犯下或即將犯下愚蠢的錯誤,所以會產生一種心理上的優越感。

第一節　喜劇人物

喜劇裡人物通常是小人物,因為這樣的人物貼近生活,容易讓觀眾有親近感,再來是小人物比較容易陷入犯錯的情境。我建議可以尋找以下的人物形象:

1・反英雄主義的小人物:三教九流、販夫走卒
2・危機處處,障礙重重的小人物(天不從人願、人不從心願)
3・有大腦、重心機卻毫無主張,毫無人生目標的小人物
4・與世無爭,與人無爭,卻為情所困的小人物
5・唐吉訶德式的小人物
6・恐懼生惡念的小人物(自己不好過,也不想讓人好過)
7・天災、人禍大環境中的小人物

找到人物之後的第二步——創造角色人格的缺陷(個性),讓這個致命的缺點,一直跟著他,使他屢屢做出錯誤的判斷,讓自己不斷地陷入災難中而不可自拔。

第二節　角色的困境

在排喜劇的時候,我經常提醒演員不要搞笑,因為一旦要刻意取悅觀眾,反倒就不好笑了,而且會出現很多脫離角色的行為。演員應該要一本正經地面對角色的困境。

我向來習慣在襯衫胸前的口袋擺放筆、零錢、綠油精、各式名片⋯⋯等雜物,當年姚一葦老師過世時,我去參加他的告別式,現場的氣氛十分莊嚴肅穆,當司儀說:「一鞠躬」時,我隨著眾人彎腰鞠躬,怎料胸前口袋裡的雜物掉落一地,我被旁人白了一眼後,馬上狼狽不堪地趕緊把地上的筆、零錢、綠油精、各式名片一一撿起。這時,司儀又說:「再鞠躬」時,我竟忘了剛剛的教訓,又跟著彎腰鞠躬,於是口袋裡剛撿回來的雜物,再次滑落一

地……這是我印象相當深刻的一次經驗，後來我把這段小趣事講給別人聽的時候，大家都笑得半死，但我當下撿筆、撿零錢的時候卻完全笑不出來，因為那種場合，不允許這種破壞氣氛的舉動。

各位，這就是角色困境。**當事人正經八百地想要解決問題，但卻一而再，再而三地把事情搞砸。**

劇作家在處理角色的困境時，可考量以下幾點：

1・角色在困境中無法或無力脫身的因素
2・事件鋪陳與情節堆積造成角色目標最大的致命傷害
3・角色目標無疾而終／或落空
4・關於角色困境
 4.1　角色的尷尬
 4.1.1　角色的自覺或無知
 4.1.2　犀利的語言
 4.1.3　前因所造成的（層次）
 4.2　突兀的戲劇動作
 4.3　荒謬的處境
 4.3.1　矛盾的對比
 4.3.2　事件的扭曲或變形
 4.3.3　意外連連

以下舉《三人行不行Ⅲ—三岔口》的〈S4慾情〉為例，來說明如何透過角色的困境來建構喜劇：

 △景：賓館。
 △時：夜。（2004年04月15日〈四〉PM10：00）
 △人：Mary、 Peter、郭父、婉真。
 △鏡框外影像投影：臺北情色街、賓館、旅店的景象。
 △疊映字幕：
 △「Peter ＆ Mary
 不在乎謊言多久
 只在乎現在擁有
 SO

　　　　在臺北某賓館
　　　　二人關室溝通」
△燈漸亮（投影幕畫面漸漸淡出）。
△賓館房間有兩個門，一個是房門，另一個通往浴室門、房間內一
　　角有個不能開啟的衣櫃，牆壁上有一塊僅供裝飾用的窗戶。
△Peter、Mary埋在被單裡。稍頃，Peter冒出頭，起身靠在床沿。
　Mary：既然你移民就應該在美國發展。
Peter：兩年前我在美國賣掉了一個餐館才回臺灣和婉真結婚，二
　　　　十一世紀全球經濟都集中在中國。
　Mary：為什麼餐館要賣掉?!
Peter：五年前，我在洛杉磯華人集中的地區開了家中國餐館，好死
　　　　不死街的斜對角一個老美開了家義大利餐廳，他不知道他踩
　　　　到誰的地盤，整個town都是華人吶！誰去找老美吃飯?!我親眼
　　　　目睹整整半年沒有一個華人走進他的餐廳吃飯，7月4號美國
　　　　國慶紀念日，我剛到辦公室看見他餐廳門口掛了一個牌子
　　　　——for sale，賣了，我就乾脆走過去看，看見另外一塊小
　　　　牌子上面寫了——Do not forget to take the banner with
　　　　you, the last American who leaves the city! 最後一個離
　　　　開這個城市的美國人，請別忘記把國旗帶走。
　Mary：（粵語）好厲害！
△SE：敲門聲。
Peter：哪位？
　Mary：會不會是你老婆？
Peter：當然不可能！——哪位？
△郭父在門外說話。
　郭父：（O.S，閩南語）誰人？你老爸啦！開門。
　Mary：誰？
Peter：（閩南語）我老爸？
　Mary：誰是你老爸？
Peter：我岳父！
　Mary：他來了正好，我正想結束我們的關係。
Peter：妳想結束我的生命？快躲起來！

Mary：我躲哪裡？

Peter：跳窗出去，妳再跟我聯絡，小心一點。

Mary：窗子在哪裡？

Peter：那裡！

Mary：窗子打不開！

△Peter走去開窗，窗戶打不開。

郭父：（O.S，閩南語）你在幹嘛？

Peter：（閩南語）拉屎。

△Peter去開窗，卻發現是裝飾用的假窗戶，窗外是一堵白牆，牆上
　　噴了一個「幹」字。

Peter：（罵）窗戶是假的，幹！這是什麼賓館！

Mary：現在怎麼辦？

Peter：躲衣櫥，快！

△Mary衝向衣櫃。

Mary：——打不開？

Peter：我來！——（也打不開）

郭父：（O.S，閩南語）你在幹嘛？

Peter：（閩南語）我便秘。（國語）衣櫥也是假的，這是什麼賓
　　　　館？他媽的。

Mary：你來了這麼多次，現在才知道？

Peter：現在不研究，躲浴室——

△Mary入浴室。

Peter：Mary，妳的衣服——

△郭父，上。

郭父：（閩南語）抓到了哦！

△燈光竟然乍暗。

Peter：哈——阿爸，停電了！

郭父：我早就知道，我有帶手電筒。

△郭父打開手電筒照著Peter，Peter用很糟的閩南語應答。

郭父：（閩南語）人呢？

Peter：（閩南語）什麼人？

郭父：（閩南語）香港女人——Mary呀！

Peter：（閩南語）不在這裡。

　郭父：（閩南語）不在這？你一個人在這裡幹什麼？

Peter：（閩南語）開會。

　郭父：（閩南語）你穿一條內褲和什麼人開會？

Peter：（閩南語）阿爸你不要生氣你聽我解釋……我因為跟客戶
　　　　打電話……我們一直找地方開會……

　郭父：講國語，我聽有！

Peter：我和客戶開會開完了太累了，我就開個房間睡個覺。

　郭父：過兩條街，拐兩個巷子就是你家，你跑來這裡開房間？你
　　　　是有錢還是有病？

Peter：有病──我因為開會開到後來頭暈目眩、四肢無力，我就開
　　　　個房間睡個覺，有一點累……

△婉真，衝上。

　婉真：什麼時候開始的？

Peter：真的太累了。

　婉真：（閩南語）阿爸！你有問他什麼時候開始的？

　郭父：（閩南語）妳現在問這個不覺得太晚了？

　婉真：Peter！人生在世誰不會發生意外？

Peter：Mary、Mary──

△婉真大叫──

　婉真：Mary、Mary──你叫我Mary？

Peter：婉ry？

　婉真：（閩南語）阿爸！又多一個婉ry ，他們在玩3P！

Peter：沒有婉ry只有Mary！我們是逢場作戲！

　郭父：（閩南語）不要相信他。Peter！我跟你講，你現在趕快跪
　　　　下道歉，說你不對！說你下次不敢了！

△Peter趕緊跪下。

　婉真：（閩南語）爸，你的招數不要教他！

　郭父：站起來，站起來！

△郭父看見假窗戶

　郭父：幹！

△Peter又站起。

Peter：冷靜一點。

婉真：我很冷靜，Peter，你豪華型契約今天開始派上用場！

Peter：婉玉，不要鬧了！

婉真：婉玉！婉玉是我妹妹！

Peter：對！是妳妹妹！

婉真：你連我妹妹你都──

Peter：還沒有！──也不會有──等一下！妳到底是誰？

△婉真崩潰。

婉真：（閩南語，哭）爸！我是誰？

郭父：（閩南語）我也暈了，婉玉在美國讀書，妳是婉真！

婉真：我是婉真！

Peter：婉真嘛！幹嘛把我給搞亂？說對不起！

婉真：對不起。

Peter：──婉真，不要這樣好不好，我跟她沒有感情，完全是一
　　　　時的衝動，我和她正在談分手！

△婉真拿著手電筒照Peter，光線正好停在他的褲襠。

婉真：談分手需要脫光衣服喔？

Peter：我的衣服是她脫的。

△郭父在床鋪上找到Mary的衣服。

郭父：那她的衣服是你脫的？

Peter：對──不！她自己脫的，當時我一點反抗能力都沒有。

郭父：你身材有她兩倍大，你沒有反抗能力？

△婉真開衣櫥。

婉真：叫她出來！叫她出來！

Peter：她不在衣櫥裡。

婉真：我不信！

Peter：那衣櫥是假的！

婉真：衣櫥是假的！那她一定是躲在浴室裡！

Peter：──她跳窗出去了！

郭父：你騙誰呀？這間賓館沒有窗戶。

婉真：（閩南語）阿爸，你怎知？

Peter：（閩南語）阿爸，我也覺得很奇怪，我一直開窗戶開不開。

郭父：講國語我聽有啦！

Peter：我用力打開之後裡面居然是個幹耶！

郭父：那個字是我寫的。

婉真：（閩南語）阿爸，你來賓館還帶噴漆喔。

△郭父尷尬不已，想要躲藏，身體卻不由自主跪下，立刻又起身解釋。

郭父：（閩南語）阿鳳這件事情我跟你講，我請過一個客戶，我們叫大陸妹等了六個小時都沒有來，我生氣就噴了一個幹——啊——別管我！阮是來抓Peter！不是抓我的。

婉真：（閩南語）爸，媽知道嗎？

Peter：婉真，冷靜點！

△郭父拉婉真到床頭，婉真見到Mary的衣服。

婉真：（將衣服丟給郭父，閩南語）她的衣服啦！

郭父：（將衣服丟給Peter，閩南語）她的衣服啦！

△Peter將衣服丟進浴室。

郭父：（閩南語）Peter！聽爸爸說一句話，阿爸來處理。（國語）——我們用和平的手段解決——我們到外面來協商，在桌面上談判，條件我們兩邊三方面來開！

婉真：（閩南語）爸！Mary有什資格跟我們談條件！

郭父：（閩南語）妳放心，阿爸處理！（國語）處理這種事情，我們一定要心平氣和，交給阿爸——（罵）Mary！妳給我死出來！幹你娘！（郭父撞浴室門）

△燈光漸暗。

　　以上場景中的三個角色，以「抓姦」為事件核心，衍伸出各自的角色困境，形成互咬的局面：郭父逮到全身赤裸的Peter、Peter責怪婉真害他搞錯人、婉真發現郭父也來過賓館偷情。這種角色關係的恐怖平衡，恰巧是構成混亂喜劇場面的有利條件。

第三節　情境喜劇的基本原理

　　喜劇的形式大致上有兩種，一種屬於「演員支配人物」，例如我們熟知的金凱瑞（Jim Carrey）或是周星馳，這種喜劇多半靠著某些演員獨具風格的

表演，以及個人的喜劇魅力，支撐起整齣戲，簡單地說就是「人包戲」。同樣的劇本，一旦換人演，味道就跑掉了，本來好笑的東西就不好笑了；另一種形式屬於「情節支配人物」，我將之稱為情境（situation）喜劇。情境喜劇的趣味在於角色的困境，而不是演員本身的表演方法，所以不管誰來演這個角色，觀眾都覺得好笑，這就是「戲包人」。

情境喜劇有幾個基本原理：

1 · 後面否定前面（YES，BUT）

——角色、語言、事件……等運用。例：「妳很好看——可惜現代人都沒有什麼耐性！」

2 · 預料中的意外

——人物、情節、環境……等運用。以下以《莎姆雷特》為例說明。《莎》為戲中戲，講述一個三流劇團正在演出莎翁名著《哈姆雷特》改編而成的作品《莎姆雷特》，因此《莎》有個預定情境是演出進行中，演員理所當然地要流暢地講台詞，而風屏劇團演員忘詞的表現就是所謂「預料中的意外」。本劇的趣味在於錯誤發生後，場上演員必須得要挽救失控的場面：

> 霍拉旭：莎姆雷特殿下——（忘詞）我說莎姆雷特殿下——
> 莎姆雷特：（忘詞）你說吧！
> 霍拉旭：（即興）我想你明白我要說些什麼——（忘詞）……
> 莎姆雷特：（會意）是的。不，我一點也不相信徵兆，一隻小鳥死——
> 霍拉旭：（提詞）麻雀！
> 莎姆雷特：小鳥！
> 霍拉旭：麻雀！
> 莎姆雷特：小鳥！
> 霍拉旭：麻雀！
> 莎姆雷特：小麻雀

3 · 預料中的意外的意外

——所有文本中所涉的各項元素……等運用，編劇與觀眾鬥智。

4 · 矛盾與衝突的對立

——甲、乙事件，各自獨立

——合理組合甲、乙事件，產生自然矛盾或衝突。例如，甲事件：《徵婚啟事》中的某劇團正在進行排練；乙事件：某某人送便當到劇場後台來。這兩個事件各自都成立，但當甲乙在同一個時空發生時，就會造成一個荒謬的情境。

第四場　企圖離婚的男人

△幻燈字幕：「第二個　企圖離婚的男人」。
△景：川菜館。
△人：某某人、企圖離婚者（修國飾）、徵婚女子（天心飾）、舞
　　　台監督。
△燈光漸亮；某某人在一角撥打手機。稍頃。徵婚女子，上。
△徵婚女子尷尬地坐上椅子。片刻，企圖離婚者穿著背心及內
　褲，上。
　　某某人：天心?!幫我簽名！
　　　天心：我沒有筆耶！
　　某某人：我也沒有筆！唉，沒有緣分啦！
　　男主角：對不起，對不起，這個男人的衣服還沒有送過來。
　　某某人：都沒吃飯喔！被老婆虐待喔！
　　男主角：（飾演企圖離婚者）妳點菜，喜歡吃五更腸旺還是乾
　　　　　　煸四季豆？
　徵婚女子：這麼大的餐廳，生意這麼差！一個人都看不見。
　　某某人：我不是人喔！
企圖離婚者：我最近剛回臺灣，我在大陸搞建築，也搞成衣生意，
　　　　　　我不是奸商。
　徵婚女子：我看得出來。從你的穿著、談吐，你像個老實人。
企圖離婚者：妳喜歡這條領帶嗎？
　　　天心：喜歡……
　　某某人：裝肖ㄟ，他根本沒有領帶！
　　男主角：我快四十歲了，不做一點事會對不起自己。
　徵婚女子：要不要先點個菜，我什麼都吃。
　　某某人：只有排骨、雞腿和素的。

企圖離婚者：（接話）這是川菜館！（對徵婚女子）我離婚了，但
　　　　　　是我還沒有簽字。

　徵婚女子：為什麼？

△某某人手機響

企圖離婚者：因為……（對著某某人，示意要他離開）……因為……

　　某某人：（對手機）和尚端湯上塔，塔滑湯灑湯燙塔——

企圖離婚者：（對後台）他是誰啊?!

　　某某人：送便當的！

△舞台監督，上。天心欲下。

　舞台監督：天心！繼續彩排——這位太太——某某人：小姐！

　舞台監督：妳不是跟妳兒子講電話嗎？

　　某某人：我跟那個男的一樣，我離婚了，但是我還沒有簽字，
　　　　　　我兒子明天學校要比賽繞口令——

△舞台監督將某某人連推帶送請出舞台。那一袋便當卻遺留在台上
一角。

第四節　喜劇創作

喜劇創作有以下幾點供參考：

1‧從生活中的小事件著手

　1.1　柴、米、油、鹽、醬、醋、茶裡的小事件

　1.2　眾人忽略的愛、恨、情、仇中的小事件

　1.3　生、老、病、死裡的小事件

　　　選定小事件後，試著讓這些事件造成角色恐懼，製造角色的情緒與
　　　反差，造成角色之間嚴重的誤會，例如「全世界知道，一個人不知
　　　道」或「全世界不知道，一個人知道。」這樣就具備了基本的喜劇
　　　情境了。

2‧建構壓力（危機），形成風暴（災難）

　藉由角色衝突與對立，演變成悲劇事件。再經由一連串錯愕、驚險、悲
劇的事件，鋪陳更大的危機，而所有的危機都必須促成一發不可收拾的悲慘
結果，把角色逼到絕境。

　2.1　前奏與伏筆的建構

2.2　次要戲劇線裡的合理對立與層次堆積

2.3　主要戲劇線裡的衝突、矛盾與危機建立

2.4　所有危機引爆的最高潮（炸開）

2.5　角度與創意（預料中的意外的意外）

舉例來說，《莎姆雷特》這齣戲的S1呈現風屏劇團演出《哈姆雷特》最後一場的高潮戲，除了飾演雷歐提斯的演員失控和團長飾演的霍拉旭在台上發呆之外，本場次演員犯的錯誤不多。這是為了讓觀眾清楚知道，這場戲正確的內容應該是什麼，因此接下來S6再出現這場戲，有演員帶錯道具、忘詞等，觀眾就知道誰正在犯錯，然後看犯錯的演員怎麼設法來挽救場面。隨著風屏劇團巡演的進行，團員人事不和越演越烈，彼此勾心鬥角，最後在S10再度演出《哈姆雷特》的高潮戲時，台上也陷入混亂的瘋狂大換角，同時佈景崩塌，關鍵道具找不到，演出的危機被推到極致。

結語：悖乎常理、合乎戲理

喜劇和鬧劇雖然都能使觀眾發笑，但兩者敘事的方式卻不太一樣。鬧劇可以沒有邏輯，跳脫現實，極盡誇張之能事。但喜劇必須要有脈絡，要讓觀眾順著脈絡去理解情節的流動與角色的內心狀態，然後再出現意料之外的情境。創作喜劇要記得這八個字：「悖乎常理、合乎戲理。」

創作規劃

前言：劇本的藍圖

很多人都認為劇作家靠靈感創作，沒有靈感就找刺激，創作的過程充滿許多不確定性，因此劇本的進度是不可預期的。

每個創作者有自己的創作節奏，但不能以「沒有靈感」作為進度延誤的藉口。我建議各位用「創作規劃」來取代「找靈感」這件事，不要在還沒有準備好的情況下，貿然動筆創作，你會把創作與生活的節奏弄得一團亂。寫劇本就像蓋房子一樣，要先打地基，固定鋼筋、才能灌水泥，而好的創作規劃，就是一份好的藍圖，創作者在動筆前，必須要對作品的成像有大概的輪廓。

第一節　文本創作規劃要點

1 · 主旨、主題、子題：主旨和主題不一樣，主旨是躲在文本後，你透過全劇想要表達的一句話。你的主題可以是「初戀」，但你透過全劇想表達的主旨是「要放下過去，才能走向未來」。設定主題和主旨之後，再利用井字型思考，找出你想要帶出的劇本子題。
2 · 劇情大綱（1500字以上）：寫出一份完整的大綱，就可以看出你對整個故事的掌握能力，以及每段情節之間因果關係是否成立。

> **編按**
>
> 一個嚴謹的文本是這樣的：情節 A 導致情節 B，因為情節 B 導致情節 C，如果你在寫完故事大綱之後發現情節 A 就可以導致情節 C 了，那代表情節 B 是廢戲——把它拿掉。

3 · 分場大綱（各一百字以上）：清楚地設定每一場次中的事件流動、關鍵對白、關鍵戲劇動作。

4・場次結構表

利用圖表的方式，讓自己清楚地知道空間場景、時間、角色的流動。以下用2010年演出的《北極之光》為例：

場次		標題	場景	演員 / 時間	楊麗音	王月	曾國城 / 樊光耀	季芹	董至成	朱德剛	張本渝	劉珊珊	亮哲	郭耀仁
序	場	極光	青潭	黑 夜		妹子			小老頭					
第一章	S1	雪衣	小君家	2008.10.31（黃昏）		妹子		小君				圓圓		紅樓
	S2	初吻	青潭	1981.09.08（夜）		妹子		小君	小老頭					紅樓
初 戀	S3	紙箱	妹子家	1981.09.08（夜）	宋母	妹子		小君		宋父				
	S4	小鳳	妹子家	1958.04.05（午夜）	宋母	妹子		（小君）		宋父	小鳳			
第二章	S5	露營	金山	2002.07.20（午後）	卡門		Crazy	小君			ㄚㄚ	圓圓	世界	（賽立杭）
	S6	切結書	Crazy家	2008.11.02（夜）			Crazy	小君						
誓 言	S7	潘書慧	溪頭	1981.11.20（黎明）	學員	妹子	學員		小老頭	學員	學員	潘書慧	學員	紅樓 / 學員
	S8	祝福	眷村口	1972.10.27（夜）				（小君）		宋父	小鳳	（圓圓）		
	S9	情書	小君家	2008.11.05（午後）	宋母	妹子		小君			（小鳳）	圓圓		紅樓
第三章	S10	拜訪	妹子家	1981.12.11（夜）	宋母	妹子			小老頭	宋父				紅樓
	S11	最愛	眷村口	1972.10.27（夜）	宋母	妹子	小鳳父		（小老頭）	宋父	小鳳	萍兒	小鄧	小高
承 載	S12	流浪	青潭	2008.11.08（黃昏）	幻影甲	妹子		小君 / 幻影乙	小老頭		幻影丙	幻影丁		
					中		場			休	息			
第四章	S13	出走	妹子家	1981.12.17（夜）	宋母	妹子			小老頭	宋父	小鳳			
	S14	灰姑娘	Crazy家	2008.11.08（夜）			Crazy	小君			ㄚㄚ	圓圓	世界	
永 夜	S15	電擊	醫院	2008.11.08（夜）	護士甲	妹子		小君		醫生甲	護士乙	護士丙	醫生乙	醫生丙
	S16	分手	妹子家	1982.01.09（夜）		妹子		（小君）	小老頭					
第五章	S17	終局	Crazy家	2008.11.10（夜）			Crazy	小君			ㄚㄚ		世界	

	S18	愛情	小君家	2008.12.01（夜）	宋母			小君			圓圓		紅樓
牽掛	S19	思念	海邊	2008.12.31（黃昏）				小君	小老頭				
尾 聲	北極光	雪地	永 夜		妹子		小君	小老頭	宋父				

5・人物／角色說明

規劃人、情、事、故

 5.1　人——

 5.1.1　給他們一個家／背景

 5.1.2　給他們關係（繪出角色關係圖）

 5.2　情——讓他們都有情緒、情感、情愛

 5.3　事——讓他們都有事做，有目標去完成

 5.4　故——給角色一些往事（角色自傳與90%的過去）

6・場景／運用說明

 設定空間、環境、場景，並考量功能性與象徵性。

7・敘事的技巧

 7.1　事件安排的順序。

 7.2　敘事節奏（例：S1慢板、S2稍快板、S3中板、S4快板）

 7.3　情境氛圍（冷熱交替、喜悲交替）。

 7.4　建立時空的敘事規則

 7.5　多重時空運用

 7.5.1　由一進二，從二跳四。

 7.5.2　繁多角色，逐一登場／切入登場

 7.5.3　由簡入繁，或由繁入簡，或簡繁並重

 7.5.4　數重時空，密度重疊

8・文本所涉時代與環境的六大調查／采風

 8.1　政治

 8.2　經濟

 8.3　社會

 8.4　人文／文化

 8.5　教育

 8.6　科技

9・情節佈局
 9.1 敘事結構：直線、倒敘、迴旋
 9.2 事件選擇與角度
 9.3 陳述事件的層次：質量、重量、炸開
10・物件(道具)的選擇與使用
 10.1 因行業需求
 10.2 因象徵需求
 10.3 因角色關係與關聯需要
 10.4 因特殊需要

第二節　文本題材探索

 文本中的故事，其實是戲台下觀眾的故事，生活中自己的過往記憶、經驗與智慧結合的總體呈現。文本題材主題探索應注意事項：

1・尊重生命
2・忌歧視，例：人身、性別、族群、宗教等
3・忌言志說教
4・忌文以載道
5・忌侵權行為
6・忌碰觸了解不夠的題材，如要碰觸需經深入探索

結語：懷疑與經驗

 面對文本創作的規劃要有兩個認知：

1・懷疑論——永遠提問題，從任何角度來攻擊自己的作品，找到不合理、不合邏輯的地方，然後一一解決它。你現在對自己懷疑得越多，觀眾看戲時的困惑就越少，因為大部分的問題已經被你挑出來了，不要一廂情願地認為別人一定會進入你的故事情境，觀眾很可能因為一個小地方不認同，覺得沒有說服力，情緒就被打出來了。
2・經驗論——肯定自己階段性的人生時空觀點。創作是生命經驗不斷地累積，隨著創作者的歲月增長，關心的題材、說故事的形式、對角色形象刻劃的功力都會與日俱增，逐漸形成個人的創作風格。

如何檢驗文本結構

不以一稿定江山

創作難免會遇到瓶頸，我們可以自己沉澱，也可以找朋友討論，但前提是你得先完成劇本。很多編劇因為自尊心作祟，東西不成熟之前不想拿給別人看，於是劇本一直停留在破碎的情節與不知所云的對白。

我建議大家不要有「一稿定江山」的概念，這樣會讓自己寫劇本的時候綁手綁腳，一下這句台詞不好，一下那個事件不要——**先把第一稿衝出來，不管好壞，至少知道了故事的起承轉合，才能檢驗出問題。**

文本基調與元素

創作時難免會迷路、繞路，有時甚至忘了自己到底要什麼。這是由於創作的過中需要收集大量的創作元素，我們如果每個元素都想嘗試一下，這個也要，那個也要，就會很容易造成美學基調的混亂，無法形成作品的風格。風格重要嗎？當然重要，劇作家和編劇之間的差別，就是劇作家有高辨識度的作品美學風格。當你發現你的故事基調混亂，無法清楚地定義屬於哪一種風格時——重新檢視以下幾點：

1・總體素材（人、事、景、物、情、時）是否合乎結構（內在統一性）需求？
2・舞台場景是否服務美學理念並兼顧實用考量？
3・文本語言與內容是否涵蓋道德、批判或隱喻？
4・符號、象徵與意象運用是否符合結構（內在統一性）意圖？
5・事件與文本主題是否符合結構？

文本氛圍之時空與節奏

觀眾在看戲的時候，首先要能理解，接著才能感受。身為編劇的你，第一要務就是讓觀眾看懂你的故事。

每個人都有自己創作上的盲點，你自己為是的清楚，對別人來說，可能是語焉不詳的模糊。我建議初稿完成後，找個完全沒聽過你的故事的人來閱讀劇本，確認他們是否看懂故事的時空流動，能否感受到每個場景的氛圍，如果有閱讀上的障礙，請重新檢視以下幾點：

　1・情節總體時空流動是否架構於合理、安定的狀態？
　2・時空變換與角色上、下、進、出是否顧慮氛圍變換？
　3・文本定標之空間／環境／場景所選擇之音樂、音效、投影或其他媒材使用，是否符合結構需求？

文本內容（角色、事件、情節）

　　如果一個故事的概念很棒，但怎麼看就是不精采，那通常是文本內容的處理方式有問題——角色的情緒沒有寫到位、事件的安排不夠緊湊、情節的轉折突兀……用以下幾點重新檢視自己的劇本，找到所有「情理邏輯」謬誤的地方，一一修正。不要小看這個步驟，因為只要一個小地方「情理邏輯」不對，觀眾心理就會產生質疑，於是就無法被你的故事說服，游離在劇情之外。

　1・角色原始背景設定（特徵、行業、血型）是否符合結構需求？
　2・各個角色是否具備獨立性之功能？
　3・角色語言、風格、意圖是否達成目標（目的）？
　4・角色目標受阻產生之障礙是否合理轉折？
　5・角色關係產生的對立與衝突其結果是否顧及因果或回顧？
　6・一次事件（質量）是否具備獨立功能與目的？
　7・層次事件（重量）與暗場是否具備合理之功能與目的？
　8・事件陳述是否具備切入或切出之表達？
　9・舞台指示或戲劇動作是否完整表述？
　10・舞台空間與舞台時間是否合理並具備功能與目的？

文本語言（舞台指示、戲劇動作、角色語言）

　　俄國劇作家契軻夫（Anton Chekhov）曾經說過：「如果開場時牆上掛著一把槍，那麼終場時槍必定要射擊。」我建議編劇要用「惜字如金」的態度

來面對創作。每個舞台指示、每個戲劇動作、每句台詞都是思考後的安排，劇本上的每一行字都要能推動情節的發展，或隱喻著主題，如果這句台詞對故事的推動，可有可無——刪掉它，替觀眾去除作品的雜訊，這樣他們會更清楚你想要傳達的重點。

1 · 忌無目的
2 · 忌無功能
3 · 忌前後矛盾
4 · 忌無風無雨（沒有引發自己或其他角色的情緒）
5 · 忌無疾而終
6 · 忌轉折突兀
7 · 忌停止前進（無推動情節或人物關係）
8 · 忌通俗低級
9 · 忌陳腔濫調
10 · 忌為交代而交代（身分、時間、關係）

四個拋棄

藝術的本質應該是一種出於自由意志的活動，不應該被任何思考的形式所限制，但我們生長的環境和社會的教條，在無形當中會形成我們創作上的隱形規範。記得，一個好的劇本創作者要描述的是「自己心裡的世界」，而不是「他人心目中的世界」。

1 · **封建思想**：不合時宜的傳統思維，霸權、禮教、三從四德、貞節牌坊……
2 · **犬儒主義**：懷疑所有的事情，過度地憤世嫉俗。
3 · **意識型態**：人的各種行為，看任何事情的角度、觀點都受到背後的一套思想體系的影響，這套思想體系形成了信仰、信念，成為解釋事情的某種偏見。
4 · **政治正確**
　　4.1　右派決定的政治路線即政治正確。
　　4.2　主流即等同於政治正確。
　　4.3　「主旋律」（服膺統治者的思維）。

普及性與永恆性

　　當一齣戲，男女老少、不分文化背景、不分國籍都看得懂，我們可以說這齣戲具有「普及性」；當一齣戲能禁得起時間的考驗，在許多年後仍然能引起觀眾的迴響，我們可以說這齣戲具有「永恆性」。

　　如果一齣戲同時具備了「普及性」和「永恆性」，那就具備成為經典的條件。戲是演給人看的，作品是要和觀眾對話的。身為創作者，我們除了不斷地自我探索內心深處，也要持續關心社會，熱愛生活，透過作品傳遞出「普世價值」，讓你對生命的感動，透過舞台上的力量，傳遞給觀眾席上的每一個人。

本2...的...性质(包含)分析:

1. 不说是每...流水帐...处理.

2. ...经排主线(...)...(...)

3. ...记...清...信

4. ...(...图...)...

5. ...西安...行...作...但是
 ...建筑...明朝...注主...

李國修
生涯大事與
創作年表

1955	12月	出生於臺北中華路鐵道違章建築旁，祖籍山東。
1971	9月	考進世界新專廣播電視科。
1974		加入學校話劇社，開始舞台生涯。
1976		世界新專畢，遠去馬祖當兵。
1978	9月	考進空軍電台，擔任節目主持人工作。
1979	3月	獲頒發廣播電視金鐘獎最佳廣播技術剪接獎。
1980	1月	演出耕莘實驗劇團（即蘭陵劇坊前身）的《新春歌謠音樂會》。
	7月	演出蘭陵劇坊的《荷珠新配》趙旺一角，備受矚目。
	12月	進入中華電視台，參與《綜藝100》的演出。
1982	3月	以《唐三五戒》八點檔連續劇獲頒發廣播電視金鐘獎 最具潛力戲劇演員獎。
	10月	演出蘭陵劇坊的《那大師傳奇》。
1983	4月	演出蘭陵劇坊的《演員實驗教室》。
	7月	演出蘭陵劇坊的《冷板凳》。
1984	3月	演出蘭陵劇坊的《摘星》。
	11月	和賴聲川、李立群三人成立表演工作坊。
1985	3月	參加表演工作坊的《那一夜，我們說相聲》的演出。
1986	10月6日	成立屏風表演班。
1987	2月	導演屏風表演班創團第一回作品《1812與某種演出》實驗劇。
	7月	編導屏風表演班第二回作品《婚前信行為》。
	9月	編導屏風表演班第三回作品《三人行不行Ⅰ》。
	11月	導演屏風表演班第四回作品《傳與本記》。
		策畫《娃娃丘丘臉》金智娟與丘丘合唱團重溫舊情迷你演唱會。
	12月	編導屏風表演班第五回作品《民國76備忘錄》。
1988	4月	編導屏風表演班第六回作品《西出陽關》。
	6月	編導屏風表演班第七回作品《沒有我的戲》。
	8月	邀請香港進念二十面體來台演出《拾月拾日譚》。
	12月	編導屏風表演班第九回作品《三人行不行Ⅱ－城市之慌》。

1989	3月	製作及故事提供屏風表演班第十回作品《變種玫瑰》。
	5月	編導演屏風表演班第十一回作品《半里長城》。
	7月	與愛人王月步上紅毯。
	9月	製作屏風表演班第十二回作品《愛人同志》。
	12月	編導屏風表演班第十三回作品《民國78備忘錄》。
1990	3月	製作屏風表演班第十四回作品《從此以後，她們再去那家Coffee Shop》。
	4月	編導屏風表演班第十五回作品暨高雄分團創團作品《港都又落雨》。遠赴大陸廣州與大陸相聲名家馬季、姜昆、趙炎、王金寶、劉全剛五人合錄《李國修的私房帶》相聲專輯。
	5月	重製屏風表演班第三、九回作品《三人行不行 I、II》。
	7月	主持臺灣第一個魔術綜藝節目台視《魔幻嘉年華》一季演出。
	9月	製作屏風表演班第十六回作品《異人館事件》。
	12月	初為人父，兒子李思源誕生。
1991	1月	編導演屏風表演班第十七回作品《救國株式會社》連演七十場。
	5月	編演屏風表演班第十八回作品《鬆緊地帶》。
	10月	改編自林懷民先生同名小說，編導演屏風表演班第十九回作品《蟬》。
1992	2月	接受臺北藝術家合唱團邀請《望你嘸通飼金魚》新春合唱音樂會，擔任戲劇指導。
	4月	編導演屏風表演班第廿回作品《莎姆雷特》。
	8月	編導演屏風表演班第十七回作品《救國株式會社》全新版。
	9月	赴美國紐約演出《救國株式會社》狂想喜劇全新版。
	12月	女兒李慧凭誕生。
1993	3月	汪其楣策畫之《戲劇交流道》劇本系列，《三人行不行 I》、《救國株式會社》出版問世。
	5月	編導演屏風表演班第廿一回作品《三人行不行 III－OH！三岔口》。
	10月	改編陳玉慧同名小說，編導演屏風表演班第廿二回作品《徵婚啟事》，一人飾演22個角色，創下高難度演技紀錄。並赴美國紐約及洛杉磯演出，以精湛演技獲觀眾起立鼓掌。
1994	3月	《徵婚啟事》劇本出版上市。
	5月	編導演屏風表演第六回作品《西出陽關》全新版。
	9月	參加上海「第二屆莎士比亞戲劇節」，並與上海現代人劇社合作演出《莎姆雷特》，擔任藝術總監。

	10月	赴美演出《西出陽關》新版,於洛杉磯、橙縣二地
		獲當地觀眾熱烈喜愛,終場時全體觀眾起立鼓掌。
	12月	編導演屏風表演班第廿三回作品《太平天國》。

1995	1月	《西出陽關》獲劇評家馬森先生,評選為1994年度最佳舞台戲劇。
	3月	《太平天國》受邀參加新加坡華族文化節演出,獲得熱烈迴響。
	5月	編導演屏風表演班第十一回作品《半里長城》全新版。
	12月	編導演屏風表演班第廿回作品《莎姆雷特》修訂版。
		以《半里長城》榮獲中華民國編劇協會頒發第十三屆最佳舞台
		劇編劇魁星獎。

1996	2月	赴加拿大多倫多演出屏風表演班第廿回作品《莎姆雷特》修訂版,
		獲當地觀眾熱情支持與肯定,終場時全體觀眾起立鼓掌。
	5月	文建會策畫之「現代戲劇集」出版屏風表演班第六回作品
		《西出陽關》、第廿一回作品《三人行不行Ⅲ－ＯＨ!三岔口》
		兩本劇本。
	6月	擔任屏風表演班第廿四回作品《黑夜白賊》之藝術總監及演員。
	7月	舉辦「屏風表演班第一次演劇祭'96」。
		重製《從此以後,她們不再去那家coffee shop》、《民國76備忘
		錄》、《沒有我的戲》。
	10月	編導演屏風表演班第廿五回作品《京戲啟示錄》。
	11月	屏風表演班第十一回作品《半里長城》獲邀參加香港亞洲藝術節
		演出。

1997	1月	受香港進念二十面體之邀,參加兩岸三地藝術家之「中國旅程'97」
		活動,編導以一桌兩椅為題材的前衛劇《奉李登輝情結之謎,……
		塵歸塵、土歸土》。
	2月	《三人行不行Ⅲ－ＯＨ!三岔口》獲文建會推選至美國紐約演出。
		受邀擔任世界新聞傳播學院兼任技術教師一職。
	5月	編導演屏風表演班第廿六回作品《未曾相識》。
		以劇本創作「三人行不行」系列作品,榮獲第三屆巫永福文學獎,
		是國內劇本首度獲得此一嚴肅文學獎的獎項。
	6月	編導作品《奉李登輝情結之謎,………塵歸塵、土歸土》受邀參與
		英國倫敦國際藝術節活動演出。
	8月	榮獲「第一屆國家文化藝術基金會文藝獎戲劇類」得主。
	10月	編導演屏風表演班第廿七回作品《三人行不行Ⅳ－長期玩命》。
		劇本〈救國株式會社〉新版,編譯成英文版收錄於
		《Contmeporary Chinese Drama》一書中。
	11月	《半里長城》獲新加坡福建會館文化藝術團邀請,

	12月	由福建會館在新加坡維多利亞劇院演出,並受邀參與指導。 舉辦「屏風表演班第二次演劇祭'97」。 出資邀請新加坡「必要劇場」、國內「神色舞形舞團」、 「莎士比亞的妹妹們的劇團」、「晨星劇團」等演出。
1998	2月	受邀擔任世界新聞傳播學院兼任教師一職。
	5月	編導演屏風表演班第廿二回作品《徵婚啟事》華麗版。
	10月	執導並演出紀蔚然編劇《黑夜白賊》系列作品II 《也無風也無雨》。
	12月	舉辦「屏風表演班第三次演劇祭'98」。 出資邀請日本「Pappa」劇團來台演出。
1999	5月	編導演屏風表演班第廿九回作品《三人行不行V—空城狀態》。
	6月	榮獲紐約市文化局、林肯中心、美華藝術協會共同主辦並接受 頒發《第十九屆亞洲最傑出藝人金獎》。
	10月	改編張大春同名小說,編導演屏風表演班第卅回作品《我妹妹》。
	12月	舉辦「屏風表演班第四次演劇祭'99」。 出資邀請團體「臺北曲藝團」、「光之片刻表演會社」與 「踏搖娘劇坊」等團體演出。
2000	2月	受邀擔任臺北藝術大學戲劇研究所兼任副教授, 開設「導演專題—戲劇創作I」課程。
	4月	編導演屏風表演班第廿五回作品《京戲啟示錄》經典版。
	7月	編導演屏風表演班第廿回作品《莎姆雷特》。
	9月	應臺北藝術大學戲劇研究所之邀開設「導演專題—戲劇創作I」 課程。
	10月	編導演屏風表演班第十一回作品《半里長城》。
2001	4月	編導演屏風表演班第卅一回作品《婚外信行為》。
	9月	應臺北藝術大學戲劇研究所之邀開設「導演專題—戲劇創作II」 課程。 因美國「911攻擊事件」、「納莉颱風」襲台,接踵而至的人禍天 災下,對臺灣經濟造成衝擊,間接影響票房,屏風表演班忍痛做出 創團16年來唯一一次全省停演的決定,第卅二回作品《三人行不行 第六集—不思議的國》成為一齣無法上演的戲。
2002	2月	受邀至臺北藝術大學戲劇研究所開設「導演專題—戲劇創作II」 課程。
	4月	受邀擔任臺灣大學戲劇系兼任教授,開設「導演實務」課程。 編導演屏風表演班第廿二回作品《徵婚啟事》幸福版。

	10月	編導演屏風表演班第卅三回作品《北極之光》。
	11月	《徵婚啟事》獲澳門特別行政區文化局邀請於澳門文化中心綜合劇院演出。
2003	4月	編導演屏風表演班第卅回作品《我妹妹》真情版。
	10月	編導演屏風表演班第卅四回作品《女兒紅》。
		12月6日在臺南演出最後一場,獲得全體觀眾起立鼓掌。
2004	3月	出版《人生鳥鳥》。
	4月	編導演屏風表演班第廿一回作品《三行不行III－OH!三岔口》時代版。
	10月	編導演屏風表演班第六回作品《西出陽關》真愛版。
2005	4月	編導演屏風表演班第卅五回作品《好色奇男子》。
	8月	受邀至臺灣大學戲劇學系開設「表演專題」課程。
	10月	編導演屏風表演班第卅六回作品《昨夜星辰》。
2006	2月	受邀至靜宜大學臺灣文學系開設「戲劇創作」課程。
	4月	編導演屏風表演班第廿回作品《莎姆雷特》狂潮版,同時《莎姆雷特》狂笑版劇本出版上市。
	6月	榮獲臺北市文化局頒贈「第十屆臺北文化獎。」
	8月	應馬來西亞「劇藝研究會」邀請,赴馬主持五天「編導研習營」課程。
	10月	編導演屏風表演班第卅四回作品《女兒紅》撼動版。
	12月	應加拿大「大雅文化學院」董事長譚新雄先生、負責人田琳女士之邀擔任文化顧問。
2007	4月	編導演屏風表演班第十一回作品《半里長城》輝煌版。
	5月	受邀第七屆「相約北京聯歡活動」演出《莎姆雷特》狂潮版,獲得全體觀眾起立鼓掌。
	11月	編導演屏風表演班第廿五回作品《京戲啟示錄》典藏版。受聘擔任臺北市文化基金會主辦之臺北兒童藝術節暨臺北藝術節諮詢委員會委員。
2008	1月	受邀參加北京國家大劇院開幕國際演出季,演出《莎姆雷特》狂潮版。
	4月	擔任屏風表演班第卅七回作品《瘋狂年代》之藝術總監。受邀擔任政治大學第八屆駐校藝術家。
	10月	編導演屏風表演班第卅八回作品《六義幫》。

2009	4月	擔任屏風表演班第卅三回作品《北極之光》鍾愛版之藝術總監。
	5月	參與蘭陵三十活動,演出屏風表演班第廿回作品《莎姆雷特》與蘭陵劇坊《荷珠新配》趙旺一角。
	8月	受邀擔任臺北商業技術學院駐校藝術家。
	10月	擔任屏風表演班第卅九回作品《合法犯罪》之藝術總監,並參與演出。
	12月	受邀參加「2009喜劇藝術節」於上海、北京兩地演出《莎姆雷特》,獲得全體觀眾爆笑反應並起立鼓掌。
2010	3月	受邀擔任世新大學駐校藝術家。 受邀擔任東華大學駐校藝術家。
	4月	擔任屏風表演班第廿二回作品《徵婚啟事》浪漫版之藝術總監。 受邀擔任元智大學駐校藝術家。 受邀擔任清雲科技大學駐校藝術家。
	10月	擔任屏風表演班第卅一回作品《婚外信行為》忘情版藝術總監。
2011	4月	擔任屏風表演班第四十回作品《王國密碼》藝術總監。
	10月	擔任屏風表演班第廿五回作品《京戲啟示錄》傳承版之藝術總監並參與演出。
	11月	以《京戲啟示錄》成為「第卅四屆吳三連文學獎戲劇劇本類」得主。
	12月	與妻子王月共同出版《119父母》。 因健康因素舉辦「李國修暫別舞台」記者會並取消《京戲啟示錄》加演行程,且在12月30日於臺北田徑場舉辦「萬人戶外轉播場」
2012	4月	由於對文化的執著堅守和對戲劇事業的傑出貢獻,獲上海現代戲劇谷「壹戲劇大賞」頒發「戲劇精神傳承獎」。 擔任屏風表演班第六回作品《西出陽關》依戀版之藝術總監。
	10月	受邀至臺南藝術大學開設「劇場創作」課程。 擔任屏風表演班第十一回作品《半里長城》起笑版之藝術總監。
2013	6月	《李國修戲劇作品集》全套27本,正式出版。 擔任屏風表演班第三回作品《三人行不行 I 》、第二十回作品《莎姆雷特》吉慶版之藝術總監。
	7月	因大腸癌7月2日於中國醫藥大學附設醫院辭世,享年58歲,並於7月18日於臺北花博公園舞蝶館舉行「李國修傳奇追思會」,因對臺灣現代劇場長期貢獻,影響深遠,由總統馬英九頒贈褒揚令。

國家圖書館出版品預行編目資料

李國修編導演教室 / 李國修 著．黃致凱 編．
--初版.--臺北市：平安文化．2014.10
面；公分（平安叢書；第0449種）
（FORWARD；41）
ISBN 978-957-803-928-5（平裝）

1.劇場藝術

981　　　　　　　　　　　　　103018511

※本書禁止商業性戲劇教學使用

平安叢書第0449種
FORWARD 41

李國修編導演教室
Hugh K.S. Lee's Classroom of Write, Act, and Direct

作　　者—李國修
編　　者—黃致凱
發 行 人—平雲
出版發行—平安文化有限公司
　　　　　台北市敦化北路120巷50號
　　　　　電話◎02-27168888
　　　　　郵撥帳號◎18420815號
　　　　　皇冠出版社（香港）有限公司
　　　　　香港銅鑼灣道180號百樂商業中心
　　　　　19字樓1903室
　　　　　電話◎2529-1778　傳真◎2527-0904
總 編 輯—許婷婷
責任編輯—蔡維鋼
美術設計—王瓊瑤
插畫設計—楊舒涵
著作完成日期—2014年5月
初版一刷日期—2014年10月
初版九刷日期—2022年7月
法律顧問—王惠光律師
有著作權 · 翻印必究
如有破損或裝訂錯誤，請寄回本社更換
讀者服務傳真專線◎02-27150507
電腦編號◎401041
ISBN◎978-957-803-928-5
Printed in Taiwan
本書定價◎新台幣399元 / 港幣133元

●皇冠讀樂網：www.crown.com.tw
●皇冠 Facebook：www.facebook.com/crownbook
●皇冠 Instagram：www.instagram.com/crownbook1954
●小王子的編輯夢：crownbook.pixnet.net/blog